紀念
本書作者　薇‧塞‧科斯特羅維茨卡婭　百歲誕辰

俄羅斯學派之
古典芭蕾教學法典

作者◎薇拉・科斯特羅維茨卡婭
阿列克謝・比薩列夫

譯者◎李巧

附錄一　高年級課例

附錄二　八年學制的教程大綱

前　言

　　此書是從翻譯的版本翻譯而來，其中的原委要向讀者說明。我開始將《古典芭蕾教學法典》[1]自俄文翻譯成英文時，即察覺原作有許多內容必然遭致英文讀者的誤解。因為該書當初是針對前蘇聯的芭蕾教師和編導們所撰寫，而彼等擁有的學派和學習歷程，較之西方普遍接受的舞蹈教育，極不相同。其中有些部分只需注意用字遣辭的處理；另一些則必須加上補充說明。我將在英譯版本中收錄八年學制的教程大綱，但俄文原作卻未涵蓋大綱清單的所有教材，譬如：未講解小舞姿和battement battu、未詳述emboîté en tournant、多數全踮動作僅以寥寥數行簡略帶過；為讓此書更符合實際的教學參考用途，必須補齊欠缺的資料。原作者薇‧科斯特羅維茨卡婭[2]應允我的懇求，或親自逐一補寫這些段落，或由我撰寫再通過她本人審閱認可。目前，您手上的中文本，是由通曉俄文和英文的李巧執筆，她明白英譯版本由於增添的內容更具實用價值，而決定採用它為翻譯的依據。

　　此事依我來看，非常幸運！像這樣一位翻譯，還能上哪兒找？她不僅懂得俄文和英文，徹底理解書裏敘述的內容，更有多年的實踐經驗——以她的母語對華人學生講解和教授這套教材。

　　Révoltade是一項困難的男性舞步，列於高年級教學大綱中，原書未予記載。為此，我曾經向作者提議補寫本教材，但遭拒絕，並告知理由：其恩師瓦岡諾娃[3]對此舞步評價甚低，認為它不應該出現在古典芭

1　譯注：本書原名 Школа Классического Танца（出版年份參閱注腳5）；英譯 School of Classical Dance（1979）。

2　譯注：Вера С. Костровицкая；英譯 Vera S. Kostrovitskaya。參閱本書附錄之關於作者。

3　譯注：Агриппина Я. Ваганова；英譯 Agrippina Y. Vaganova（26. 6. 1879聖彼得堡— 5. 11. 1951列寧格勒），俄羅斯籍古典芭蕾教育宗師。

蕾舞劇裏，僅適合於其他類型的舞臺表演。然而，或許由於我身爲男性故對此持有不同看法，我經常因本班男生學會這項舞步而自豪。就這樣，在我的敦促下，李巧翻譯了我撰寫的révoltade做法和兩套該舞步的組合範例，加在本書第八章「跳躍」的最後一項。

我認爲，芭蕾藝術在中國將有進一步的成就和更重大發展，我深信本書能爲此提供堅實的基礎。

<div align="right">

約翰・巴克[4]

「古典芭蕾教學法典」英文版譯作者

二零零八年二月 於紐約

</div>

4 譯注：John Barker，美籍芭蕾舞蹈教師，著名古典芭蕾教學法權威，其相關著作參閱本書附錄之關於作者。

原　序[5]

　　爲傳授古典芭蕾舞蹈技藝，在列寧格勒[6]以阿・雅・瓦岡諾娃命名的芭蕾舞蹈學院歷來致力於教學法的改革與發展，如今碩果累累。古典芭蕾的教程大綱正在推廣實施並且不斷地接受檢驗。

　　我們這輩的芭蕾教員幸蒙阿・雅・瓦岡諾娃教導，堅決恪守其卓越的舞蹈教學法。然而，當阿・雅・瓦岡諾娃在世時，曾多次提到這個想法：相較於其著作《古典芭蕾基礎》[7]，當務之急是編撰一本更充實、詳盡的教學參考書，將古典芭蕾由簡而繁的舞蹈技巧以及循序漸進的教學步驟全部記錄下來。此書，就是兩位作者謹遵師囑所完成的任務。

　　這本專業參考書分成十二章，第一章講解基本概念：有關扶把練習和教室中間訓練的作用，以及 adagio（慢板）和 allegro（快板）的訓練目的；第二章說明各類型的 battements；第三章談論 ronds de jambe；第四章解析 port de bras；第五章敘述 temps lié；第六章描寫古典芭蕾的基本舞姿；第七章涵蓋各種銜接與輔助動作；第八章記載所有的跳躍；第九章詳述擊打動作；第十章說明地面和空中的旋轉；第十一章細述 adagio 中的轉體動作；第十二章列舉出各種全踮動作。

　　教本的前半部（第一至七章）出自已故的舞校教師阿・阿・比薩列夫[8]之手，後半部（第八至十二章）是我的執筆範圍。

　　此書的結構，效法瓦岡諾娃在《古典芭蕾基礎》中爲俄羅斯古典芭蕾確立的分類方式，以動作的基本型態歸類並且描述其技巧的運作。但

5 譯注：本書作者薇拉・科斯特羅維茨卡婭 1976 年爲俄文二版及英文版出書所寫。該書初版、三版各於 1968、1986 年在列寧格勒發行。

6 譯注：該城市於蘇聯時期爲紀念領袖列寧而得名，現稱爲「聖彼得堡」。

7 譯注：Основа Классического Танца（1934）；英譯 Basic Principles of Classical Dance（1946）。

8 譯注：Алексей А. Писарев；英譯 Alexei A. Pisarev。詳閱本書附錄之關於作者。

內容卻不同於阿‧雅‧瓦岡諾娃其記錄動作完成體之著作；也不同於
近年由納‧帕‧巴紮洛娃[9]和瓦‧帕‧梅伊[10]合作的《古典芭蕾基訓初
階》[11]其涵蓋前三年教學範圍之教本。本書記載每個動作的演進過程，
從最簡單形式到完成式，乃至它的複雜化做法，以及由它衍生而出的各
種變化動作。

　　教科書包含了舞蹈學校完整的八年古典芭蕾教學內容，它既適用於
男班，同樣也適用於女班，這是因為男班和女班歷年來互相參照對方的
訓練體系，彼此相輔相成，進而使得針對男性、女性的古典芭蕾教學方
法幾乎已達成統一。比方，男班訓練跳躍的某些方法（譬如像踩跳板似
的從地面反彈而起的跳法），目前已被女班教師們普遍採用；而男班借
自女班，如：組合動作的編排順序、扶把和教室中間的練習順序（更合
理而對肌肉更有益），以及慢板組合的結構和對動作協調性的要求等。

　　書裏記載的每項動作，均附帶音樂節奏和教學的細節說明。自跳躍
章節起，每個動作描述之後，提供該項舞步的組合範例。

　　穩定性（aplomb），是順利完成本書所記載之絕大多數動作的關
鍵。

　　瓦岡諾娃在她的著作《古典芭蕾基礎》中寫道：「身體穩定的中心
就在脊柱」。

　　更詳盡的界定和說明這句話之含義就是，為達到身體的平衡、穩
定，首先要發展後背下方（位於第五節脊椎骨附近）那些雖然細小，但
可逐漸鍛鍊得極為強健的肌肉群。

　　正是這下背部，舞者必須有意識地收緊和提住（同時，將兩邊肩膀
與肩胛骨往下放）。

　　建議對一年級學生不過份要求收緊下背（避免導致「塌腰」的反效
果），而在以後幾年的學習裏，訓練有素的後背不僅能促進舞姿的穩

9　譯注：Н. П. Базарова；英譯 N. P. Bazarova　（28.12.1904聖彼得堡—7.3.1993聖彼得
　　堡），俄羅斯籍古典芭蕾教師。

10　譯注：В. П. Мей；英譯 V. P. May　（18. 1. 1912聖彼得堡—27. 10. 1995聖彼得堡），
　　俄羅斯籍古典芭蕾教師。

11　譯注：Азбука Классического Танца（1964）；英譯 Alphabet of Classical Dance
　　（1987）

定、幫助地面和空中的旋轉，更使肢體動作完全受自身掌控。首先，在扶把和中間的慢板練習以及跳躍和全踮動作的組合裏，軀幹藉由微妙的技巧以及局部的傾斜或彎曲，協調地過渡、轉換於各舞姿之間。進一步能夠遊刃有餘地駕馭自己的肢體和發展技巧，最終達到爐火純青而全面地完成舞步動作，使舞蹈表演提升至藝術層面。

但所謂「發展技巧」，並不僅意味著進行飛快的 chaînés（平轉）、大量的 fouettés（揮鞭轉）等。概念在於，唯有當舞者將自己的頭、手、軀體溶入舞步動作，並能夠藉以傳遞舞蹈內涵，表達出各種情緒時，方才稱得上是真正的舞蹈技巧。

這個概念與培養芭蕾藝術家的終極目標——發揮其最大潛力來體現戲劇形象，完全一致。與此目標息息相關的則是「舞蹈感」，培養這項重要素質必須從早期的學習開始，即便低年級最簡單的 port de bras（手臂運行），也要求學生做得富於表現力、有知覺並且生動自然。倘若初期以僵硬的方式操練 port de bras 及各種舞姿，當往後的學習生涯，將難以擺脫如此枯燥、乾澀的壞習慣。

一年級進行扶把和中間的練習，當手臂預備抬起某個位置的前半拍，要先轉頭望著正打開少許的手掌，這微小的動作細節，已經替將來「舞蹈感」的發展埋下了第一粒種子。

二年級做 battements tendus 有時與 port de bras 配合練習（跟隨手臂逐漸抬高或降低而轉移頭和視線的角度），是訓練手、腳的協調性動作，也同時培養舞蹈感。這個階段為加強腿部的力量，練習時將 battements frappés，ronds de jambe en l'air 等動作的數量增多，結束成為小舞姿 croisées，effacées 和 écartées。

升上中、高年級後，必然要考慮開拓舞蹈感、協調性的訓練範疇。但對於呈現「舞蹈感」的尺度必須嚴謹，不得超越正確的動作規格，並需建立在條理清晰的教學基礎上，應杜絕藉由弄虛作假的舞蹈姿態，企圖掩飾薄弱的動作能力。

提到手臂，就必須強調它們在古典芭蕾所扮演的雙重角色。

一方面，手臂和軀幹同樣，是舞蹈表現力的重要元素。另一方面，它們積極地**協助**舞蹈的進行，支援舞姿的穩定，帶動各種旋轉和所有在雙或單腿上的轉體動作。大跳時，雙臂扮演的角色更突出：它們為拔地

13

躍起發揮活力充沛的支撐作用，緊接著鎖住姿勢，借此，既可延長舞姿的凌空懸浮，又能強調出它的優美造型。

　　大跳（雙腿高度均為90°）通常採取大舞姿的手臂位置；而小跳時，手臂則抬在半高（半開）的小舞姿位置。這就為舞蹈塑造了全然不同的造型，強調出大跳的舞步迥異於小跳之處。

　　因此，必須從扶把的練習開始，就持續地關注和監督手臂的動作，並貫穿整堂課。誠如瓦岡諾娃在《古典芭蕾基礎》中所說：「手臂能正確、有效的運用，必定出自嚴謹的教學」。

　　以上是我為英文版出書所寫有關控制下背部和手臂運用的注意事項，便於外籍芭蕾教師們迅速理解古典芭蕾在蘇聯教學體系的若干重要原則。

　　我衷心希望本書能為古典芭蕾教育事業的日臻完善盡綿薄之力。

　　謹將這份心意、我的工作成果和無上的尊崇敬愛，獻給永遠懷念的阿格裏嬪娜·瓦岡諾娃教授。

<div align="right">

薇拉·科斯特羅維茨卡婭
白俄羅斯聯邦功勳藝術家

</div>

　　書中採用法文術語devant（向前、在前或往前）和derrière（向後、在後或往後）陳述芭蕾舞姿、位置和舞步的方向，如：大舞姿écartée devant和sur le cou-de-pied derrière等，藉以和動作練習之方向描述作區隔。

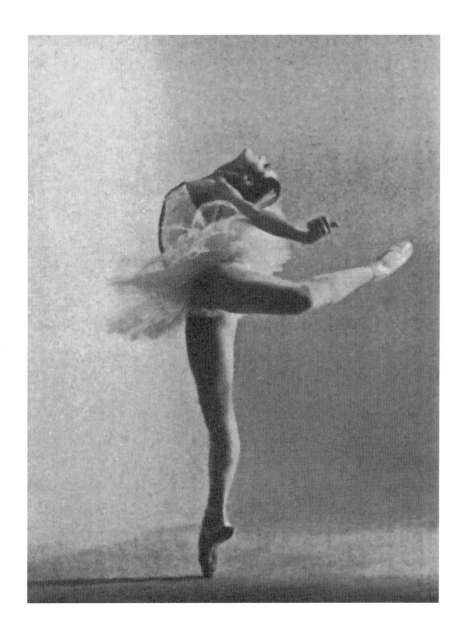

Attitude en profile

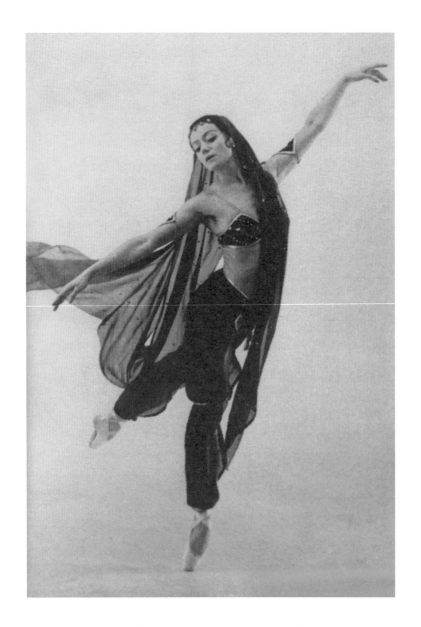

第三 arabesque 的變化舞姿

Attitude effacée épaulée

À la seconde

舞姿第二 arabesque

Attitude effacée的變化舞姿

Attitude croisée allongée

舞姿第四 arabesque

Écartée devant allongée

雙人舞姿（croisée devant 單手扶持）

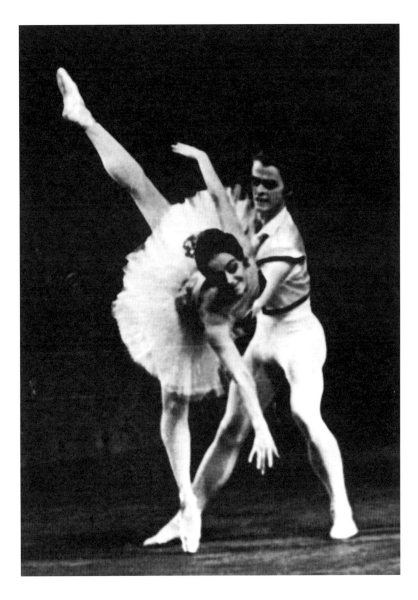

雙人舞姿（第四 arabesque penché 雙手扶腰）

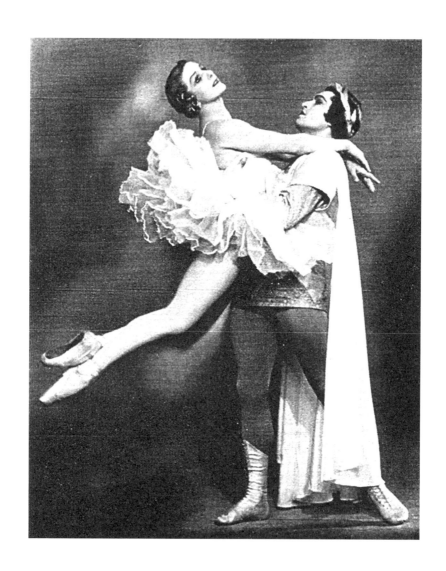

雙人舞姿（Attitude 雙手撐舉至胸高）

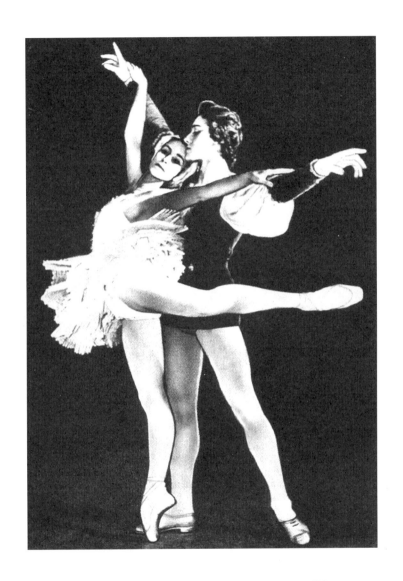

雙人舞姿（Attitude effacée 手腕扶持）

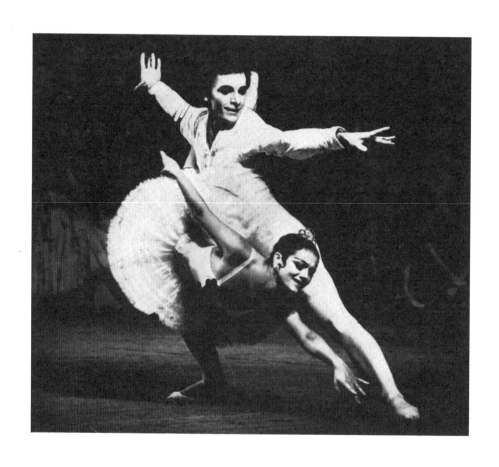

雙人舞姿（魚式—大腿支撐）

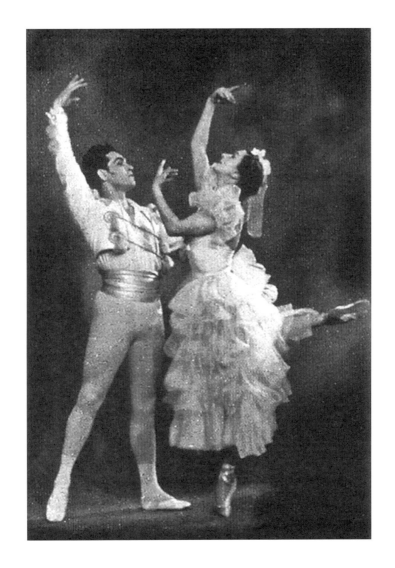

雙人舞姿 (Attitude 單手扶腰)

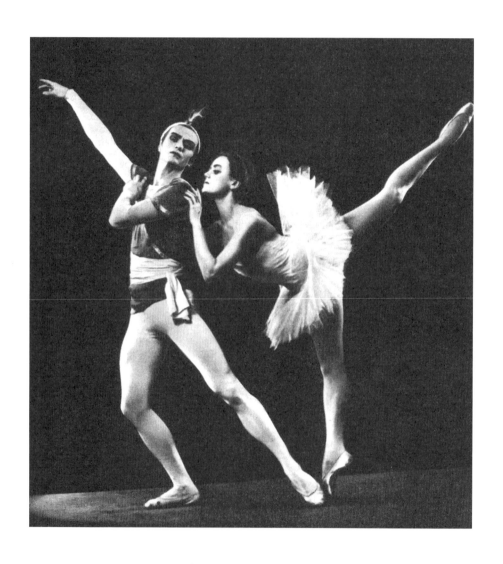

雙人舞姿（arabesque 單手扶肩）

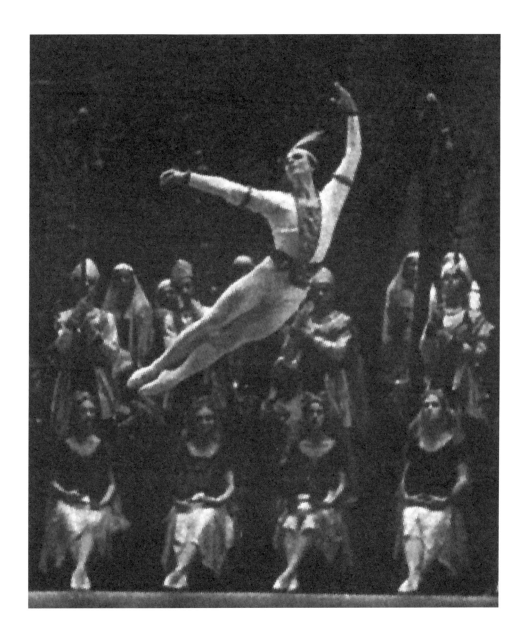

Grande cabriole 成 effacée derrière

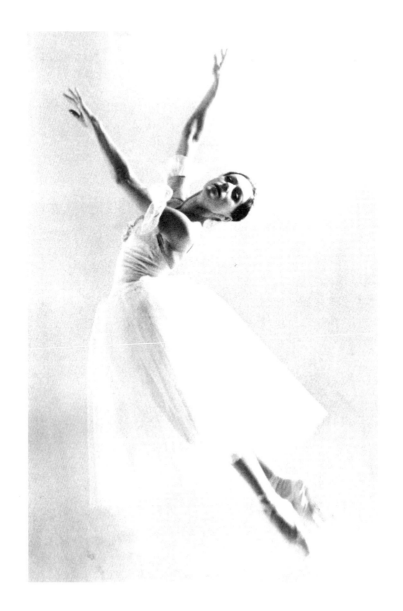

Soubresaut 成 croisé derrière

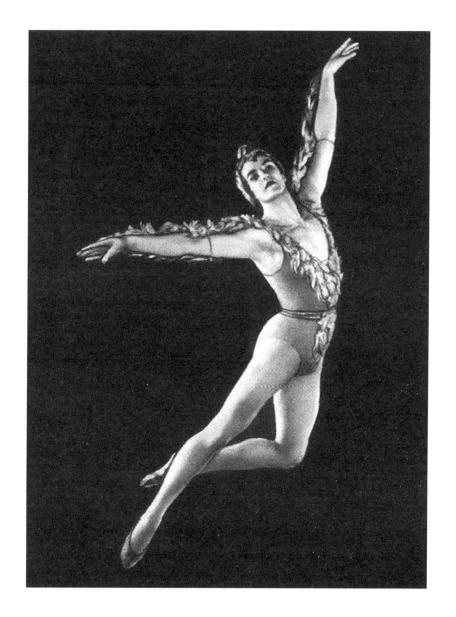

Brisé dessous

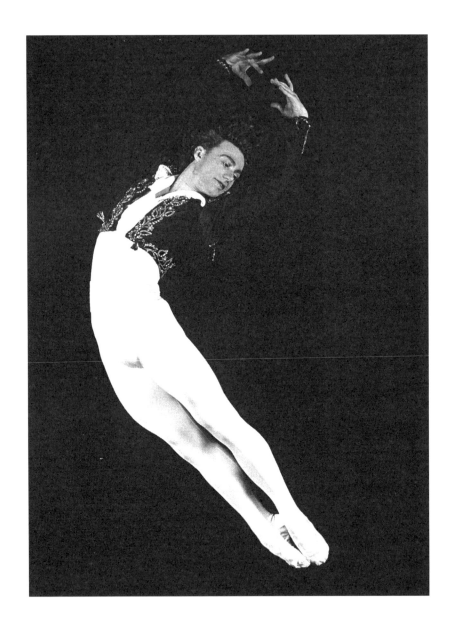

Soubresaut 成 effacé derrière

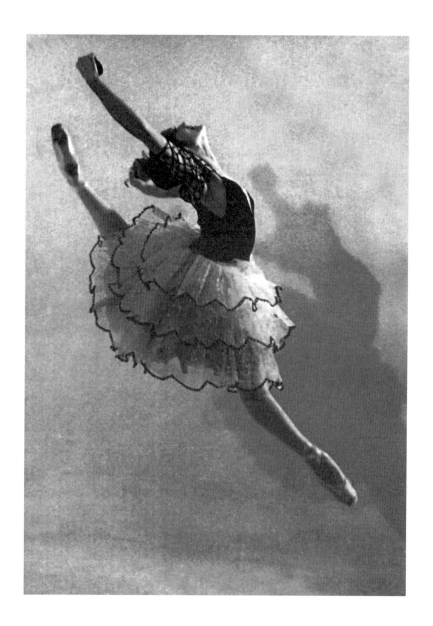

Sissonne attitude en profile

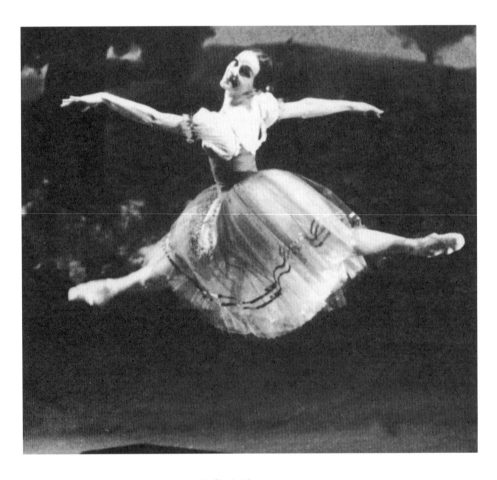

Grand jeté 成舞姿第二 arabesque

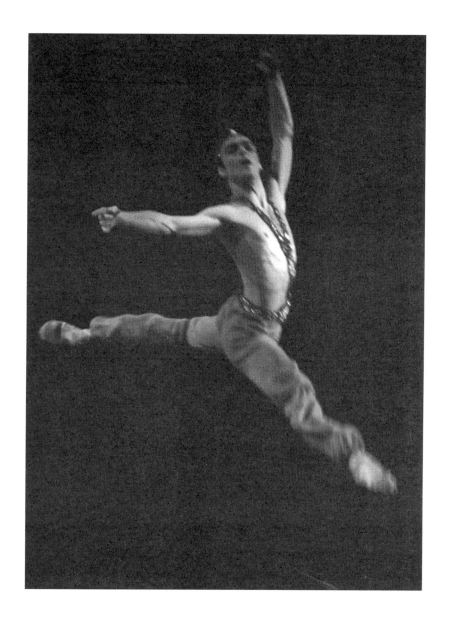

Grand jeté 成舞姿 attitude croisée

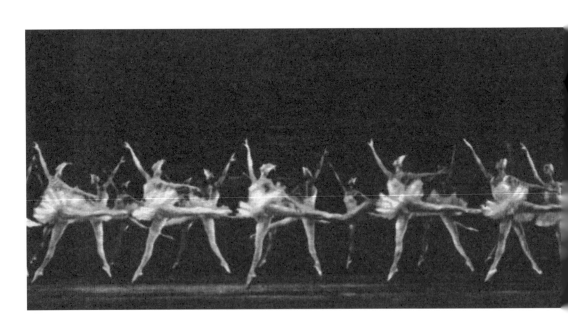

Grande sissonne 成舞姿第一 arabesque

導　論

基本動作訓練的作用和練習順序

　　古典芭蕾舞蹈的基本動作訓練是從扶把和中間的練習[12]開始的。

　　這個面面俱到的日常練習，除了鍛鍊雙腿肌肉和外開性、伸展幅度[13]和plié，此外，兼顧著對軀幹、手臂和頭部姿勢，以及對身體動作協調性的訓練與培養。這樣循序漸進的訓練，使未來的芭蕾舞藝術家的身體變得挺拔、穩固，並自然而正確地將重心平均放在自己的雙腿，或任何一條腿上。

　　日常基訓從扶把開始，當動作掌握後移至教室中間練習。中間練習後，繼續做adagio（慢板）和allegro（快板、跳躍）。只有每天堅持遵守教學法設計的課程訓練，學生才能獲得優秀的專業素養。

　　基訓課程裏，各種練習的負荷量必須要平均分配。如果教師覺得某項動作有必要重複，那麼其後的練習份量就應縮減。因為訓練過度不僅對身體無益，反而有害，會導致肌肉和韌帶疲勞，容易造成腿部肌肉和關節的損傷。

　　基訓練習的順序是依照動作的難度所定，千萬不可任意變更，教師編排組合應該考慮其功能性和邏輯性，不能只為設計花俏組合而堆砌動作。

　　一年級的扶把和中間練習都在全腳進行（換言之，不必半踮）。

　　二年級扶把練習的某些動作加上半踮訓練，方法是前半段練習為全腳，後半段以半踮著腳尖做動作。隨著半踮能力的提高，練習全程均為半踮。

12　俄羅斯芭蕾學派將手扶把杆的系列動作稱為「扶把練習」；依此類推，還有「中間練習」和「全踮動作」等。

13　譯注：俄文шаг是「步子、步距」；英文extention是「伸展性、跨度」。指舞蹈時，動力腿抬離地面的幅度。

　　三年級起乃至往後幾年，扶把和中間練習一律爲半蹲動作（plié 和 rond de jambe par terre 除外），小的和大的 adagios 也儘可能踮半腳尖完成。

　　低班學生未經充分鍛鍊，雙腿力量不足，建議半蹲動作採取低半腳尖（四分之一的踮腳高度），以達到其外開的上限。唯有 tours sur le cou-de-pied 的 préparation（預備練習）和 tours（旋轉）例外，這些動作，理所當然，必須以高半腳尖（四分之三的踮腳高度）進行。

　　中、高年級的扶把和中間練習以及慢板都可用高半腳尖做，這時必須特別留意將整條腿從髖關節由上而下充分轉開。對於外開條件較差的學生，更需要謹慎、自覺的進行高半腳尖的練習。

　　主力腿踮起高半腳尖，仍然保持既有的外開，確實相當困難，而訓練時之所以如此要求，是爲了讓跟腱、小腿、大腿和臀部的所有肌肉都更積極地參與活動，進一步鍛鍊和強化腳弓與腳背的力量，使整條腿做各種大舞姿、tours、pirouettes、tours chaînés 和其他動作時，呈現出修長完美的線條。

扶把練習

　　第一項練習　在第一、第二、第三、第四和第五位置進行 plié，並且加入軀幹、手臂和頭部的參與。伸展和收縮腿部的肌肉和韌帶，動作方式平穩而緩慢，舞者借此達到「暖身」的目的，以面對其後更繁重的練習。

　　第二項練習　Battement tendu 組合著 battement tendu jeté，訓練腿和腳以轉開的姿勢做動作，讓所有大、小肌肉群全部積極參與活動，是加強腿、腳力量的主要練習。

　　Battement tendu jeté 是與 battement tendu 緊密相聯的，因此緊接其後做練習，而它的動作速度較 battement tendu 快一倍。

　　第三項練習　Rond de jambe par terre，到了中、高年級，組合要加上 grand rond de jambe jeté。

　　Grand rond de jambe jeté 是繼 rond de jambe par terre 之後的高難度的

延續性練習，動力腿強勁有力地踢出90°並循圓弧線移動。

　　在扶把的所有練習中，上述兩種動作共同具備促進髖關節靈活性的有效功能（其效能之差距端視組合難度決定），而髖關節的靈活程度直接對腿的外開造成影響。

　　Rond de jambe的組合以port de bras做結束，能讓軀幹和手臂更積極、廣泛地參與後續的練習，因為，複雜的tours和轉身動作均將接踵而至。

　　第四項練習　Battement fondu，是第一個主力腿半蹠的動作，為接下來更吃力的動作做準備。

　　Fondu能夠鍛鍊出跳躍時所必須的，柔韌又有彈性的plié，這個動作就像是一條橡皮筋，有控制的伸縮。

　　Battement fondu與尖銳、強勁的frappé和double frappé組合練習，使肌肉和肌腱得到鍛鍊，從平緩連貫（legato）的狀態迅速轉換為激烈短促（staccato）的動作。

　　第五項練習　Rond de jambe en l'air，訓練膝關節之韌帶的力度與彈性，進而增進其靈活性。

　　Rond de jambe en l'air是小腿在45°空中的圓弧形動作，可組合tours sur le cou-de-pied和petits battements sur le cou-de-pied一起練習，同樣可以鍛鍊肌肉和韌帶在迅速轉換動作時的靈活性。

　　建議rond de jambe en l'air也在90°做，這樣可鍛鍊大腿的力量，培養動力腿在如此高度上，保持外開與長時間工作的耐力。

　　第六項練習　Petit battement sur le cou-de-pied，鍛鍊小腿（由膝蓋到腳尖）控制自如地迅速動作，而大腿則穩定不動並且保持極度外開的姿勢。Tours sur le cou-de-pied和半圈或一圈轉身（面向或背對把杆）可與petit battement sur le cou-de-pied組合做。

　　第七項練習　Battement développé，是最困難的扶把練習項目，雙腿需要全面預備妥善，以進行在90°或更高的動作。

　　Développé可增強大腿的力量和伸展幅度，讓動力腿能停在最高點上。也使身體準備好，應對那更困難的教室中間的adagio練習，和跳躍必備的強勁推地力量，以及落地時受到大腿控制的demi-plié。

　　第八項結束扶把的練習　Grand battement jeté，比développé更有效

地提高腿的伸展幅度；因為往外踢腿的幅度大、力量強，不僅促進大腿內側肌肉群與肌腱的彈性，又增加髖關節的活動範圍，而這些正是提高腿部伸展幅度的重要關鍵。

扶把練習的順序作如此安排，並非任意決定，而是經過教師們長時間的實踐與發展，彼此交換經驗、擷長補短之所得。如今，它更是列寧格勒舞蹈學校的教學基礎。

回顧扶把的練習過程，我們看見各項練習為肌肉和腳踝、髖、膝蓋等關節，逐漸提供進一步的活動；從半蹠腳，到組合變得更複雜；某些練習逐漸加快其動作速度（例如：rond de jambe en l'air、petit battement sur le cou-de-pied 等，開始做四分音符，繼而以八分音符，最後為十六分音符）。

主力腿在扶把練習時，承載著全身體重，仍然用力伸直和向外轉開，也得到大量的鍛鍊。

進行所有練習，軀幹都處於垂直挺拔的狀態，只在某些組合，當動作需要傾斜、彎曲，或是要求轉體時才例外。

雙臂於各種位置間的轉換要輕柔而流暢，進入舞姿的動作也一樣。但訓練手臂的動作方法和鞏固它們的準確姿態，主要是靠第二位置達到。

從扶把第一項練習，就盡可能加上頭的傾斜和轉動以配合動作。

中間練習

中間練習的作用和動作進度都一如扶把練習，其順序也大致相同。但中間練習，脫離把杆的支撐仍需保持雙腿轉開和身體平衡（特別是半蹠動作），的確困難得多。掌握平衡的基本條件，是將身體向上提，重心準確分佈於雙或單腳，兩髖放平，動力腿尤其要收緊並將大腿轉開。

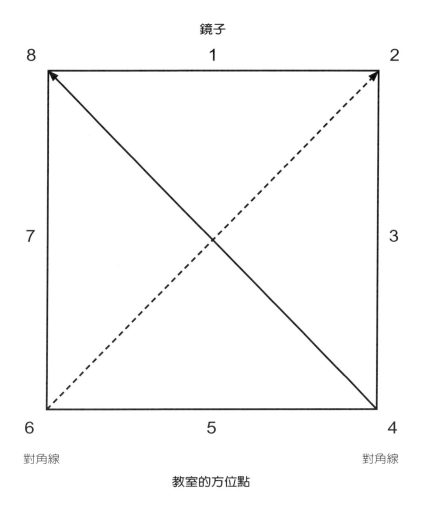

鏡子

教室的方位點

　　學生面對鏡子動作，不應該只盯著身體的某個局部，其目光必須遍及全身，監督整體形象和腿、腳的正確位置。除仰賴視覺外，還應該有**身體知覺**，藉以意識自身的集中與挺拔狀態。

　　一年級的中間練習，要嚴格遵循教學大綱的順序，將所有項目全部完成。

　　二年級也一樣，按照扶把練習的順序做，但在各個位置的pliés之後，增加relevés lents和最簡單的développés。

　　三年級在各個位置的pliés之後，增加demi-rond de jambe développé和練習各種大舞姿。

中間練習從四年級起，建議首先做不困難的、小的 adagio（不超過八小節的 4/4），連接 battement tendu 和 jeté 組合，其後以小 tours sur le cou-de-pied 結束。

中、高年級可縮減練習項目的數量，而改為將幾種動作合併編排，使組合（enchaînements）變得更複雜和多樣化。

中間的主要動作為：battements tendus、jetés、fondus 和 grands battements，必須每天練習。

其他如：ronds de jambe par terre、ronds de jambe en l'air、battements frappés、doubles frappés、petits battements sur le cou-de-pied 與主要動作組合練習。

Adagio（慢板）

所謂慢板是由不同類形的 développés、relevés lents、各種舞姿的 tours lents（慢轉）、port de bras、各式各樣的 renversés、grands fouettés、tours sur le cou-de-pied 和大舞姿的 tours 組成的舞蹈句子。

Adagio 動作的學習，是逐漸累積而來。低年級 adagio 由最簡單的 90° relevé lent、developpé 和 port de bras 所組成，練習速度緩慢，都在全腳進行。

中年級 adagio 難度加大，增添各種大舞姿的 tours lents（慢轉）和轉體動作；延長 90° 大舞姿的半蹠站立時間、大舞姿旋轉的 préparations（預備練習）、大舞姿的 tours 以及 tours sur le cou-de-pied 和各種舞姿間的銜接舞步。此階段的 adagio，速度比低年級稍快一些。

高年級的 adagio，在概念上已超越慢板的實質意義，其組合結構不同於中級班的 adagio，它加入更多轉體動作、tours、renversés 甚至某些跳躍，因而不僅可以緩慢的節奏，也可加速進行。這樣非典型的 adagio：動作速度加快、力度加大，到了幾近 allegro（快板）性質，實際上，正是為 pas allegro 做體能上的準備。

Adagio 練習的重要性非同小可：它融合各系列動作於一爐，成為一個協調的整體，有助於塑造古典芭蕾的舞蹈形象並且鞏固動作的準確

性。

　　倘若中、低年級練習 adagio 是爲培養穩定性、靈活自如地駕馭軀體在各舞姿間轉換的能力、以及流暢而富有表現力的手臂動作；那麼，這一切都是爲高年級 adagio 的困難技巧、半踮動作、複雜而變化多端的銜接等，做全方位的鋪墊與準備。

　　舞劇中，男性確實不像女性有 adagio 類形的舞段，但在課堂學習時，男性必須與女性同樣做這項練習。因爲它和跳躍具有密不可分的關聯，尤其能爲大跳塑造準確的舞姿形象。

　　課堂的所有練習項目裏，就屬 adagio 包含最多不同類型的動作，而將舞步結構編排得準確又具音樂性，殊非易事。小慢板組合不少於四小節 4/4 的樂句，最可多達八至十二小節。大型 adagio 由十二到十六小節組成。編排 adagio，拍子、節奏、速度都應該清楚，同時必須注意樂句結構的方整性。

　　Adagio 中，各種大力度的動作，如：大舞姿旋轉、grands fouettés、renversés、tours sur le cou-de-pied 等，應起於小節的強拍，以 4/4 的小節爲例，動作要在第一和第三拍開始。倘若上述動作落在小節的弱拍（第二和第四拍），就會破壞舞步編排及音樂結構的一致性。

　　落在弱拍者，主要爲銜接和輔助動作，例如各式各樣的 pas de bourrée 和 passé 等。

Allegro（快板，以跳躍動作組成）

　　跳躍是整堂課裏最困難的部分。所有扶把和中間練習，乃至於 adagio 的訓練成果，都與跳躍動作直接發生關聯，並從各方面促進跳躍的發展。而對於跳躍練習本身，必須格外付諸關注。

　　跳躍是仰賴腿部的肌肉力量、雙腳和膝蓋上那些結實而有彈性的韌帶、經過鍛鍊的跟腱、有力的腳趾，特別還有強勁的大腿。最關鍵是從 plié 推地而起的瞬間，當動力腿踢出，主力腿同時以腳跟、腳掌、腳趾蹬地，軀幹挺拔（可提升跳躍高度），藉手臂協助跳躍；而起跳前、騰躍空中和完成於 demi-plié 時，都要意識到全身的「集中感」。

　　一年級首先必須通過上述各項扶把和中間的練習，充分掌握正確的身體姿態、轉開雙腿、具有彈性的plié等，然後才可以開始學習跳躍。

　　首先面向扶把，做一位、二位和五位的雙腿跳（temps levé），再做changement de pieds、échappé、assemblé、jeté等。用雙手扶把學習任何新的跳躍，以兩周爲限，之後就在教室的中間練習。

　　任何年級都一樣，基訓課的第一個跳躍組合必須是雙腳起、雙腳落的小跳，使腿和腳爲後續更吃力的單腿跳做準備。接著從小跳逐漸過渡到大跳，方法是將不太困難的大跳先與小跳組合著練習。

　　進一步是技巧難度高的大跳：saut de basque、cabriole等（在高年級的男班課程，跳躍加上複雜的雙腿擊打、雙圈旋轉和空轉）。然後，練習加擊打的小跳組合。

　　跳躍的練習速度，根據教學班級的大綱進度，由任課教師決定，而且，它必然依低、中、高年級而各不相同。大綱裏任何新的跳躍，在初學時都要放慢速度，然後視動作的掌握程度，逐漸加快。

　　任何跳躍組合，其速度一旦確定，就要保持到樂句結束，即使組合中包含不同種類的大跳和小跳也不例外。這時，伴奏音樂的設計和處理，扮演著重要角色，因爲它必須彰顯出跳躍的各種性質。

基本概念

雙腳的位置

古典芭蕾舞蹈以雙腿轉開的姿勢做動作，其基本位置有五種：

第一位置　兩腳向外轉開，腳尖朝兩旁而腳跟併攏，形成一條橫線。

第二位置　兩腳仍向外轉開成一橫線，但腳跟分開，彼此相距一腳之長度。

第三位置　兩腳向外轉開，彼此前後併攏，前腳的腳跟緊貼後腳的中央。

第四位置　兩腳向外轉開，前後平行分置，彼此相距一腳之長度，前腳的腳尖正對後腳的腳跟。

第五位置　兩腳向外轉開，前後併攏，彼此緊貼，前腳的腳尖必須對齊後腳的腳跟。

雙腳位置的學習

1. 面向扶把

初學雙腳的位置，每天以雙手扶把練習，歷時大約兩周。

面對把杆站立，兩個腳跟併攏，腳尖向外分開一些（但不完全外開），腿部肌肉收緊，膝蓋伸直。放在把杆上的雙手與肩同寬，大拇指和其他四指一起併攏，輕輕擱在把杆上，不要緊拽扶把。手肘，自然下垂位於軀幹的略前方，正對手掌。頭放正，眼睛向前平視。軀幹筆直，

小腹向內收緊，臀部肌肉收縮並且向上提住，兩肩放下，胸膛開闊。肩胛骨切勿往中間夾擠，而應該處於自然平放的狀態。

當身體的所有部位都準備妥善，就進入腳的第一位置：不必移動腳後跟，也不抬腳離地，右腳掌先往後轉為外開的位置，然後再轉開左腳掌，使雙腳形成一條橫線。全身重量要平均分佈在兩隻腳掌上。

這時，學生應該明白：處於動作中，不承載身體重量的那條腿，稱為動力腿；而在動作中承載身體重量的腿，稱為主力腿。主力腿可能固定不動，但它本身也有可能參與動作（例如 battement fondu）。

接著，腳從第一位置變換到第二位置，右（動力）腿的腳背和腳尖繃直，沿著橫線往旁延伸，同時，移動身體重心到固定不動、保持外開的左（主力）腿上。當動力腿到達第二位置並將腳跟落回地面的同時，身體重心再平均分佈至雙腳上。動作中，雙手沿著扶把滑動少許，與兩肩始終保持對等位置。

變換到第三位置時，先繃直右腳背和腳尖，將身體重心移至左腿，雙手依然對齊兩肩扶著把杆稍微滑動。動力腿沿著橫線收向主力腿，來到主力腳前的第三位置（右腳跟緊貼左腳中央），身體重心平均地移到雙腳上。

掌握第三位置之後，學習變換到第五位置（仍然面向扶把）。由三位過渡至五位時，先將身體重心往左移到主力腿，並向前伸出右腿，使繃直的動力腳背和腳尖正對主力腳跟。然後動力腳朝向主力腳收回，到達第五位置，體重平均放在雙腳上。

面向扶把，以右腳做第一、第二、第三和第五位置，然後重複以左腳練習。第四位置最難，保留到最後。應該等學生們學會了雙手扶把做腳的一位、二位、三位和五位之後，進而改為側向把杆站立用單手扶把繼續練習時，這才加上四位，將雙腳的五種位置合併練習。

首先向學生講解雙腳的各個位置，以及腳在不同位置的變換方法，接著說明伴奏音樂的節拍。此階段的配樂速度緩慢，在每個位置停四小節的4/4，八小節的2/4或十六小節的3/4（未來就以同樣的小節數量，做每個位置的pliés）。變換到下個腳位，需加一小節4/4的序奏，方法如下：第一拍伸直腳背與腳尖到規定的方向；第二拍保持伸直腳尖；第三拍放下腳跟，進入位置；第四拍保持姿勢。

　　將來，練習pliés時，變換腳位要連貫起來。動力腿伸出規定方向和放下腳跟都在4/4小節的最後半拍（1/8，八分音符）完成，如此就能保持音樂和舞蹈句子的方整結構。

　　掌握了腳的位置，接著學習手臂的預備姿勢和各種手臂位置。此後，當變換腳位時就配合手臂動作一起練習。

2. 單手扶把

　　側向把杆站立，繼續練習腳的位置。

　　學生開始用左手扶把，手指輕握把杆（拇指自下方圈住，其餘四指在上），手肘彎曲自然下垂於軀幹的略前方。右臂放在預備位置不動，頭轉向右肩，兩腳輪流轉開成一位。

　　音樂節奏為4/4。練習腳的位置之前和各個腳位間的轉換都要有préparation（頭和手臂的預備動作，參閱53頁「手臂在日常練習中的運用」），一小節4/4的前奏：第一和第二拍抬起手臂至第一位置；第三和第四拍打開手臂至第二位置。接著樂句開始，配合一小節的音樂，手臂從第二位置落下到預備姿勢。動作一共重複兩次。然後，動力腿進入第二位置。

　　當變換腳位時，手臂停留在第二位置，頭轉向手伸出那側，視線望手掌。

　　進行腳的二位、三位、四位和五位練習，都同樣要配合頭和手臂的動作。

　　動力腿沿地面向外伸出和收回，以及從一位變換到二位、從二位到三位，所有的動作規格都如同面對扶把的練習一樣，必須將身體重心先挪至主力腿，最後才落下動力腳跟。

　　由三位變換到四位，身體重心先移到左腿，右腿向前伸出將腳背、腳尖繃直，必須使動力腿的腳尖對準主力腳跟。當腳跟落四位時，腳尖應稍微往回撤，使右腳的外開（橫置）姿勢正好與左腳平行。把腳轉開和收回腳尖的同時，動力腿應將大腿向主力腿拉近些。腳跟落地時軀幹移向前，使體重平均分佈於雙腳上。

　　外開的第三位置僅於第一年練習，因它不出現在古典芭蕾舞蹈中，故不復習。刪除了三位，在扶把和中間練習腳位時，將直接從二位變換

到四位：動力腿繃直腳背和腳尖，重心挪至主力腿；動力腿的腳尖不離地，從旁循弧線移到前，再將腳落下第四位置。

從四位變換到五位，重心挪至左腿，右腳背和腳趾繃直，腳尖自然向前伸。再將右腳移向左腳（腳逐漸轉成外開姿勢）收至五位為止。

結束練習（最後一小節4/4），手臂落下預備姿勢。右腳做完練習，朝向扶把轉身到另一邊，再以左腳重複練習。

基本注意事項

無論站立何種位置，體重必須平均分佈腳掌上，不能偏向一邊，壓在大腳趾或小腳趾上。

腳在變換動作之中或是站定於位置上，身體的各部份，如：手臂、軀幹和頭，都必須保持正確的位置和姿勢。動作要從外開的腳跟帶動，腳尖不可離開地面，整條腿應自髖關節處向外轉開。

動力腿往指定方向伸出，腳跟不要立刻就抬離地面：起初應讓腳跟輕壓地面，但壓力不需過大，以免影響腳掌在地面的自由滑行。首先以整個腳掌輕微擦地而出，然後逐漸繃直腳背和腳尖。

動力腿往回收向主力腿，腳趾尖貼地滑行，先柔和地屈曲腳背，放下腳跟，而後整個腳掌接觸地面，完成滑行動作。

手臂的位置

在古典芭蕾舞蹈裏，手臂姿勢扮演著無可比擬的角色。事實上，手臂是芭蕾舞者最重要的表演媒介之一，它們使舞姿造型得以完整呈現，為舞蹈動作提供助力，尤其當地面和空中的旋轉及困難的跳躍時，身體和雙腿更受到手臂積極的支援。

所謂手臂姿勢，是指它們以特定的形狀，擺放在特定的高度，構成專用於古典芭蕾的基本手臂位置，以及其他各種舞姿。

訓練手臂的姿勢，首先要學習預備姿勢和三種基本的手臂位置。預備姿勢是手臂進入所有位置、舞姿的動作起點，因此必須包含在教學任務之中。

　　預備姿勢　手臂向下懸垂於軀幹之前，但和身體沒有任何接觸，兩肘各朝外側略彎，雙臂呈橢圓形。手掌心朝上，手腕和指頭稍微彎曲。雙手相當接近，其間距僅約二指寬。各手的四根指頭輕輕攏在一起，大拇指伸向略往上翹起的中指，但彼此不互相觸碰。

　　手臂無論在預備姿勢和其他任何位置，兩邊肩膀都應向下放平，絕對不能向前、向後或往上聳起。

　　有些芭蕾編導和教師將手臂的位置區分成七種，但對列寧格勒芭蕾舞校而言，我們認為三種位置足以練就手臂動作的基本方向，進而順利地完成它們各樣的組合任務。手臂的第一位置是往前伸；第二位置是往旁伸；第三位置是往上伸。所有其他的手臂姿勢，無非是由這三種基本位置組合而成，故已稱不上「基本」二字，教師也不必再格外地示範和說明。

　　第一位置　雙臂抬起至軀幹前方，位於橫膈高度，手肘和手腕略彎，呈橢圓形，如預備姿勢。手掌心朝向自己，手肘與手指位於同一水平線上，兩肩向下放平（切勿聳肩或駝背）。兩手彼此靠近，手指頭的間距和安排方式如同預備姿勢。

　　雙臂於一位必須抬至橫膈的高度，其規格要求並非偶然。這樣的高度可使上臂（從肩膀到手肘）的肌肉收緊，給予軀幹良好的支撐。當旋轉時，如pirouettes、tours en l'air、tours chaînés和其他許多動作，手臂必須穩妥地架在一位。大跳時，雙臂好似彈簧一般：先收攏一位協助軀幹拔地而起，然後剎那間放開成為指定舞姿。倘若手臂抬得過高，將無法為軀幹提供助力，而失去其功能。只有當手臂從一位接著打開到旁，其高度允許稍微下降，但絕不可抬高。何況，符合規格的第一位置，胸膛才不至於被雙手遮蔽，這從審美觀點而言，很重要。

　　第二位置　雙臂向兩旁打開，與肩同高。肩膀、手肘和手掌處於同一高度。手肘朝後，雙臂呈弧形線條，手掌心對觀眾。手指頭的安排方式如同預備姿勢和第一位置。雙臂應該在肩膀的略前方。

　　進行扶把和中間的練習，必須仔細監督手臂的準確位置，藉由肩膀和上臂的肌肉以維持其高度。雙臂不應打開到肩膀的後面去，而肩膀也絕對不能聳起來。

　　雙臂抬起與肩同高，保持水平狀態。倘若它們抬得過高，肩部將無

可避免地往上聳。如果肩膀放平了，但手掌卻舉得超過肩高，則不可能有正確的線條，因為手肘將嫌太低。倘若把手掌降到低於雙肩的高度，雖然不至於破壞正確的線條，但手臂會顯得消沉而缺乏生氣。

　　第三位置　雙臂呈橢圓形抬至頭上，兩隻手掌如同預備姿勢和第一位置般互相靠近，掌心朝下，排放手指頭的方式也一樣。此時教師需留意，不讓學生的手肘向前彎曲，手掌也不可下垂。

　　雙手絕非位於頭部**上方**，更禁止將它們擺到頭的**後方**。恰恰相反，它們應該在頭部的略**前方**，這點非常重要（尤其對男舞者而言），因為手臂往後舉，將導致肩部肌肉格外發達，造成聳肩的不良印象。更何況，動作從側面看的時候，手臂不應該把臉擋住。

　　第三位置的正確與否，可用以下方法檢測：無需抬起頭，目光向上；能看見自己的小手指，表示是正確的第三位置。當所有手指都看得見，就應將手臂稍微向後移一些。要是手臂位置舉得太向後，連小手指也看不見的時候，就必須把手臂往前移。這種自我檢測應該持續進行，直到學生養成習慣，僅通過照鏡子和自身感覺，就立刻做到手臂正確的第三位置為止。

　　其他的手臂位置　除上述三種位置以外，在課堂教學和舞台表演當中，還有一些中間高度的手臂位置，所謂的半開（半高）位置。例如：高度在預備姿勢與一位之間（大約位於腰際）向前伸和向旁開，還有介於二和三位之間，手臂可彎曲呈弧形或做向外延伸姿勢。

　　Arabesque的手臂姿勢完全不同於採用弧形線條的基本位置或舞姿。做各種arabesques舞姿時，雙臂自然、放鬆地向外延伸，手掌心朝下，手腕和手指頭順著臂膀的線條伸出。手指頭併攏，拇指靠近中指。這樣的手臂姿勢也用於其他舞姿，例如attitude allongée等。

手臂於各位置間運行

　　在教室中間練習手臂位置的運行，其順序如下：自預備姿勢起，把手臂抬到第一位置，接著到第三位置而後打開，落下第二位置，最後回開始的位置而結束動作。手臂位置的運行，採取上述的練習順序，最合乎芭蕾動作的邏輯和規則。

　　初學階段的練習速度緩慢，在每個位置都做停留。如果配樂為3/4

節奏，第一小節手臂抬至一位，第二小節停留在原位，依此類推。

展現柔美而富表現力的雙臂，關鍵在於手掌，它們令手臂變得生動而且「會說話」。每抬起手臂和落下，進入某個位置或半開（半高）位置以及各種組合姿勢，都要從手掌（指尖）先開始動作。特別是當雙臂經由一位到二位、從三位到二位的動作，必須靈活地打開手掌，使原本橢圓形的線條幾乎被拉直似的，這麼做，會令手臂顯得格外生動。

指導學生做三位到二位、二位到預備姿勢的手臂運行練習，要特別謹慎。臂膀從三位打開二位，注意手肘不向下垂導致掌心向上翻，雙臂應保持其原來的弧線，往旁分開，使掌心逐漸朝向觀眾。

手臂從二位落下預備姿勢，下臂先抬起一點，轉掌心朝下，同時手指稍微上揚，將橢圓的弧線拉直些。雙臂開始落下，手掌略延遲降低而滯留原位片刻，隨著動作的持續運行而逐漸轉變成弧線。唯有達到上述的規格要求：雙臂落下同時轉動和滯留手掌並抬起小臂，才算充分掌握了手臂位置的運行動作。

在教學中，手臂抬到二位前，需經過一位；舉起三位前，可途經一位或二位。手臂從三位落下到預備姿勢，需經過二位。手臂由三位至二位，可直接落降下，也可經由一位再打開。

手臂在日常練習中的運用

當舞姿定型的瞬間，無論是靜止或跳躍時，手臂都必須保持明確的線條。無論動作是單手或雙手，必須隨時留意保持在軀幹或頭部之前，不讓它們擺到身體中軸線的後面。

扶把練習按照慣例將雙手放在固定位置：一隻於二位，另一隻在把杆上。動作中最方便又有益處的手臂姿勢就是二位，因此成為扶把練習的主要手臂位置（尤其在低年級階段）。當立半腳尖做教室中間的練習，雙臂撐開二位，則有助於維持平衡。

很多扶把和中間練習之前，預先將手臂打開到某個位置（通常是二位）或組合的手姿。這樣地為練習做準備，就是 préparation。

手臂先抬起一位，然後，動力腿從開始位置（一位或五位）與手臂同時打開到二位。某些練習當 préparation 時，是手和腳一同開始動作（如：rond de jumbe par terre 之前的 préparation）。

在一年級的上學期，扶把練習的préparation需配合一小節4/4的前奏，方法如下：第一和第二拍：手臂抬至一位；第三和第四拍：將它打開到二位。中間練習的做法一樣，但同時抬起雙手。

一年級的下學期和其後的各年級，在練習前，以兩拍的前奏和弦，抬起單或雙手到規定位置。當手臂抬起一位（開始之前，頭朝向外側的肩膀），頭轉向正面，眼睛看手（將來，看手時頭還要向內側的肩膀略微傾斜），然後，頭和視線隨著手臂打開二位的動作，轉向外側。

練習結束時，配合一小節4/4的尾奏（高班僅用兩個尾音和弦）將手臂落下預備位置。

某些扶把和中間練習（如：battement développé和fondu），當樂句起時，以單或雙臂偕同腿部一起開始動作；當樂句終了，手腳同時結束練習，借此培養手臂與雙腿動作的協調性。

頭和臉

頭的姿勢和臉部表情在舞蹈中極重要。若沒有了頭的傾斜和轉動，任何舞姿都將無法完整呈現。而臉部表情和眼神，則令舞姿更爲生動。

頭的姿勢，它的轉動和傾斜，從一年級就開始學習。頭的動作要逐漸加入練習，起初爲préparation（它跟隨手臂打開二位而轉動），然後配合grand plié、épaulement、port de bras以及舞姿一起做。

學生在練習的時候，經常因爲緊張以及生理上超負荷，出現脖子僵硬、咬嘴唇，甚至面部肌肉痙攣等現象。這些都必須儘早革除，以免養成習慣，影響未來發展。

Épaulement

在古典芭蕾中有各種各樣的身體姿勢：正面對觀眾或鏡子（en face），側轉八分之一圈對觀眾（épaulement），背對或側向觀眾。而舞蹈時最普遍運用的姿勢爲en face和épaulement。

　　Épaulement指側轉八分之一圈對觀眾而兩肩在斜角線之身體方位的術語，它與croisé和effacé的概念息息相關。

　　Croisé（法文「交叉」）指轉動身體方位所形成的姿勢，呈現給觀眾的是具有交叉式的線條。

　　Effacé（法文「消除」）意指轉動身體方位所形成的姿勢，呈現給觀眾的是沒有交叉的線條。

　　舉例來說，站立五位右腿在前，將身體往左側轉八分之一，右肩向前並且轉頭向右，這就是épaulement croisé。假如不改變肩膀和頭的姿勢，而將右腿放到後五位，交叉線條被消除，這身體姿勢就是épaulement effacé。

　　Croisé和effacé的概念是古典芭蕾所有小舞姿和大舞姿的基礎。

　　Épaulement在一年級下學期加入中間的練習，首先運用於三位、四位和五位的plié，然後學習各種舞姿、port de bras和temps lié。

穩定性（Aplomb）

　　穩定性（或稱平衡能力）是古典芭蕾的基本要素之一。身體姿態不論處於任何舞姿和練習，在全腳、半踮和全踮，在雙腿和單腿，都必須自信而穩定，主力腿不移動、不搖晃也不顛簸。

　　當舞姿停留在單腿的半踮和全踮，長時間維持平衡，確實困難。然而，做完凌空旋轉的大跳之後落於單腿的舞姿，以及做完許多tours和pirouettes之後仍然保持著舞姿穩定，更困難！

　　培養穩定性從一年級就開始，當扶把練習雙腳的位置時，訓練學生將身體重心平均分佈在單或雙腿上。這時軀幹必須垂直，不得前傾、後仰或塌腰；背部筆挺，臀部肌肉收緊，借助背部肌肉的張力來固定下背以及腰部。切勿使學生把兩塊肩胛骨夾緊在一起，因為，這將不可避免地削弱提起下背部的力量。

　　平衡的基礎在於保持中軸線垂直，這根線貫穿過頭部和軀幹的中心，直達主力腿以半踮站立的前腳掌上；如果以全腳站立，中軸線最終是落在腳跟的略前處。

軀幹需要向旁、向後彎曲或往前傾斜的狀況，欲達到平衡，必須把身體重心放在主力腿上，以此為中軸，再準確分配中軸兩端的重量，並向上收緊後背和兩側大腿。另外，將動力腿固定在大腿外開的姿勢同時轉開主力腿，也有助於維持動作的平衡、穩定。

En Dehors 和 En Dedans 的概念

En dehors 和 en dedans 概念的界定，取決於單腿的圓形動作方向，和以單或雙腿為軸進行原地或移動、地面或空中的旋轉方向。

學生們首次認識 en dehors 和 en dedans 概念，是學習 rond de jambe par terre 時，當動力腿從一位往前伸，接著往旁和往後循弧線移動，再收回一位結束半個圓，如此以主力腿為軸，動力腿「向外」劃圓，就是 rond de jambe en dehors。反之，動力腿往後伸，再往旁和往前循弧線移動，這樣「向內」朝主力腿劃圓，就是 rond de jambe en dedans。

學生做 rond de jambe par terre，通過腿的圓弧形動作，已經明瞭 en dehors 和 en dedans 的概念，這比讓他們經由轉體和其他 tours 來認識上述概念要容易得多。而所有旋轉動作都是以主力腿為軸心，按照同樣的概念類推，例如左腿為主力腿，向外（右）轉身就是 en dehors；向內（左）旋轉就是 en dedans。

因此，en dehors 和 en dedans 的概念，是根據腿的動作和轉身為向外或向內而決定。

Plié

Demi-plié（半蹲）和 grand plié（大蹲，將膝蓋完全彎曲）能夠強化跟腱以及膝蓋和腳踝的韌帶，這些部位的彈性和力度在古典芭蕾裏扮演重要角色。練習 plié，尤其做 grand plié，後背必須積極參與動作：它應當保持挺拔（也就是垂直）的姿勢，藉以鍛鍊並強化下背與腰部肌肉。

Demi-plié 是跳躍不可分割的組成元素：任何起跳和落地都少不了具

彈性而且有控制的demi-plié。因此必須特別重視它的動作質量和數量，不只扶把練習第一項的五個位置，還需與各種動作組合。

基本注意事項

一年級開始學習plié，先面對把杆以雙手扶把進行雙腳在各個位置的demi-plié。第四位置（如同初學腳的位置一樣）延至稍後，到學生能夠單手扶把做demi-plié時，再學習。

Grand plié的學習開始得更晚，因為它需要具備訓練有素的[14]、外開的和相當有力的雙腿，並配合訓練有素而穩固的後背。這些素質是通過雙腳位置的練習、demi-plié、battement tendu和其他各項地面動作的鍛鍊所得到，只有通過這樣的訓練過程之後，才可開始學習grand plié。

訓練demi-plié和grand plié需要特別注意雙腳的外開姿勢，否則練習時跟腱無法充分發揮作用，因而得不到該有的鍛鍊。身體重量必須均勻而平坦地分佈於兩隻腳掌，絕不允許「倒腳」─身體重量偏向腳心內側或壓在大趾上。軀幹必須端正並向上提，後背保持垂直避免踢腰，臀部肌肉緊緊地向內收縮（尤其做二位plié），雙腿肌肉也一併收緊，兩側膝蓋儘量向外轉開，與腳尖對齊。

膝蓋彎曲和伸直要流暢，不驟然降下或猛衝，蹲到最低點時不停頓，更不能「坐」在plié上，應該立刻開始回升，動作必須連貫、無中斷。

一年級時，demi-plié和grand plié分開練習，每個位置做兩次。以後，每天基訓的開始，就是在每個位置做兩個demi-pliés接一個grand plié。

其後各年級，plié的數量要削減一半，因為在扶把和中間訓練裏，會增加plié的相關動作（例如fondu和soutenu），而超量的plié將令腿腳肌腱的力量衰退。因此，建議學校在各年級的日常基訓課，扶把練習只做一套plié：一天為右邊的動作，翌日換左邊，這樣可讓兩條腿輪流得到鍛鍊。

14 所謂「訓練有素的」某個身體部位，指審慎而有意識地組織和安排這個部位，當進行古典芭蕾舞步時，不僅這個局部單獨起作用，連帶與之相關聯的身體部位也能充分參與並協助完成動作。

Demi-Plié　做 demi-plié 時，腳跟不應離開地面。跟腱在這種拉長狀態中得到鍛鍊，並學會起跳時的正確雙腳姿勢，因為只有靠腳後跟推地才跳得起來。Demi-plié 練習前，手臂先打開二位。

初學時（一年級上學期）demi-plié 為兩小節緩慢的 4/4：第一小節屈膝蹲下；第二小節伸直膝蓋。一年級下學期 demi-plié 改為一小節的 4/4：第一和第二拍蹲下；第三和第四拍伸直膝蓋。往後各年級，動作仍為一小節的 4/4，但稍微加速。

Grand Plié　只有第二位置的 grand plié，腳跟始終不離開地面。其他位置的 grand plié，腳跟應停留在地面上儘量久些，直到它們因深度的屈膝被迫離開地面。直起腿的過程中，腳跟應儘量早些踩回地面，但不可因此加快伸直膝蓋的速度。兩個腳跟必須同時離開和踩回地面。雙腿和雙腳應在 plié 的全過程保持著最大程度向外轉開。

第四位置的 plié，身體重心一定要正確分佈於雙腳上，並且由兩條腿共同承擔 plié 的動作。

一年級上學期，grand plié 用兩小節緩慢的 4/4 練習：第一小節蹲下；第二小節直起。下學期，仍然維持慢速度，但可改成一小節做一個動作。低班的後兩年（二、三年級），grand plié 仍為一小節的緩慢 4/4 節奏，而中、高年級，還是一小節的動作，但音樂速度稍微加快些。

Demi-plié 和 grand plié 兩者可彼此組合，或與其他動作組合，也可以一小節的 2/4 來做。

Grand plié 要求協調起雙腿、手臂和頭的動作，還有軀幹的積極參與。扶把開始做 plié 之前，手臂經由一位打開到二位（préparation）。做 grand plié，手臂從二位放下預備位置，途經膝蓋邊緣但不觸碰它，接著抬起經過一位打開至二位。手臂動作需連貫並且完全配合腿的 plié，它們必須一起開始同時結束。要將動作全程精準地安排在適當的音樂節拍上，以培養協調性。

手臂落下時（特別在四位和五位的 plié），應留意不讓肩膀往前移動。

開始 plié 之前，頭轉向打開二位的手臂那側，眼睛看著手掌。當手臂移向預備位置，視線隨之而動，此時不必轉頭，只需稍微低頭並向扶

把的肩膀傾斜少許。然後隨著手抬起一位而抬頭，再轉頭往旁，面向打開二位的手臂，眼睛仍看著手掌。

在教室中間的 Plié　中間練習各個位置的 demi-plié 和 grand plié 首先做 en face，並打開雙手到二位為 préparation。以後，三位、四位和五位改於 épaulement 進行，只有一位和二位 en face。教室中間的四位 demi-plié 和 grand plié 可於 croisé 或 effacé 進行。

在教室中間初學四位的 plié，建議手臂先採取固定姿勢：一隻手（與前腿相反的手）放在一位，另隻手在二位。如此可協助軀幹保持直立，避免偏斜。將來，當軀幹和肩膀的正確姿勢鞏固後，即可如同其他位置的 plié 一樣加上手臂動作。

Relevé

芭蕾術語 relevé（法文「升起」）包含雙重意義：一、在雙或單腿立起半腳尖 (半踮) 或腳尖 (全踮)；二、將伸直的腿抬起任何方向至某個高度。Relevé 無論是踮腳或抬腿，均可在所有位置做。

Relevé ── 半踮或全踮　一年級初學半踮，採取面向把杆的特殊輔助練習：先直腿做，然後加 demi-plié（亦即 plié-relevé）做雙腿和單腿。當單腿半踮時，另一腿伸直腳尖於 sur le cou-de-pied devant 或 derrière（前或後）的位置。

Relevé ── 抬腿　Relevé 的做法是將腿伸直抬起 90°，在扶把和教室中間都先進行這種練習，然後才學習 développé。

Relevé 要練習往前、往旁和往後各方向。最初，各方向分開練習，兩腿輪流各做一次，然後同一腿往各方向動作。初學 90° 大舞姿，最好從 relevé lent 做起（參閱下文），而後才練習 développé。

動力腿用 relevé 方式抬起到 90°，可接著屈膝（做 90° 的 passé）再伸出 attitude croisée 或 attitude effacée 等舞姿。

動力腿抬起時，主力腿可伸直或於 plié。

Relevé lent　Relevé lent做法如下：動力腿從一位或五位向一個規定的方向滑出，伸直腳背以腳尖點地，如同battement tendu動作，接著緩慢地抬起至90°，之後，再同樣緩慢地落下，腳掌按照battement tendu的規格，滑過地面回到開始的一位或五位。

　　本動作的教學步驟與développé相同。

Battements

動力腿往某個方向打開，然後再往主力腿收回，舞蹈術語就稱之爲一個 battement。

動力腿可從伸直或從彎曲的狀態出發，到伸直的姿勢；腿收回時，可伸直也可彎曲。

每一種 battement 都有各自的形態和名稱。

Battement Tendu Simple

Battement tendu simple（法文 tendu 爲「伸直」，simple 爲「單純」之意）從一位或五位往前、往旁和往後做；音樂節奏爲 4/4 或 2/4。

初學時練習速度緩慢，動作分解開做，將伸直的腿打開和收回都要作停留，而且節奏平均。以後將成爲連續不斷的動作方式。Battement tendu 的完成式，強拍落在腿收回一位或五位上。做動作時，必須從髖關節將大腿整個轉開，動力腿與主力腿的髖部放平，向上提起。

初學 battement tendu 先面向把杆以雙手扶把，從一位開始，練習往旁的動作，右腿做四到八次，然後再換左腿做。對初學者來說，將腿轉開做往旁的動作，比往前和往後更容易掌握外開的要領。

五位 battement tendu 的學習順序也同樣（首先往旁，稍後學往前和往後）。此後才用單手扶把做 battement tendu 以及在教室中間練習。練習的步驟仍然先從一位開始，稍後才做五位。

　　然後，這幾個位置和方向就可組合一起做，並採取最常用的順序：往前、往旁、往後再往旁，也就是所謂的en croix。

　　通過上述教學程序，掌握battement tendu後，動作的方向可變化無窮。

　　單手扶把，從一位做battement tendu　站一位，préparation：手臂經由一位開至二位。

　　a）Battement tendu往前　向前出右腿，將腳背和趾頭完全伸直，腳尖不離地的沿直線滑行到正對一位起點的前四位。當動力腳輕擦地面開始挪動的同時，身體重心就移上了主力腿。為保持動力腿的外開姿勢，腳跟必須用力推向前。

　　腿收回一位，動作是從腳尖開始，腳跟仍舊向前頂住，腳尖往回收，逐漸屈曲腳背，繼而回到向外轉開的一位。

　　b）Battement tendu往旁　動力腳離開主力腳沿著一位的橫線向旁伸出。為保持外開，腳跟要向前頂住，讓腳尖偏向後。腳收回一位的過程，也必須嚴格地保持外開。

　　c）Battement tendu往後　腿向後伸出，動作由腳尖開始，當腳沿著地面移動時，整條腿必須保持最大程度的外開。腳尖從一位出發沿直線向後伸，到達正對一位起點的四位。無論往任何方向出腿，身體的重心都必須留在主力腿上。

　　腿收回一位，動作從腳跟開始，腳尖儘量留在後頭。如此，使腳保持必需的外開狀態。

　　從五位做battement tendu　腿往前伸出，腳尖與主力腳跟對齊。往旁，動力腿離開主力腿經由一位的橫線伸出，腳尖對齊主力腳跟。往後伸出和往前一樣，動力腿的腳尖與主力腿的腳跟對齊。

　　做五位的battement tendu，從前五位往前和往旁出腿，以及收回前五位時，應特別注意動力腿的膝蓋必須保持伸直。從後五位往後和往旁出腿，以及收回後五位時，膝蓋比較容易保持伸直。動力腿若要保持腳的外開姿態，應遵循從一位做battement tendu相同的動作規格：往前出腿，腳跟需積極地向前頂，收回開始位置時，由腳尖領頭，將它儘快收向主力腳跟，務使動力腿的腳跟和腳尖同時接觸到主力腳。動力腿從二位收回後五位，將腳跟沿著主力腳向內移動，直到緊貼住主力腿的腳

尖爲止。往後做動作，腳尖要主動伸出去，收回後五位時，需以腳跟帶動，儘快地將它拉向主力腿的腳尖，使動力腿的腳跟和腳尖同時接觸到主力腳。

基本注意事項

　　用腳尖滑著地面往前伸出腿，抵達終點必須確實以大腳趾接觸地面。開始收腿回一位或五位，腳跟不應落下，反而必須向前頂並且抬起來，腳背屈曲而將腳往回收，大腳趾與地面的接觸逐漸過渡爲整個腳掌。

　　腳尖滑著地面往後出腿，逐漸成爲大腳趾接觸地面。收腿回一位或五位，腳跟保持向下壓低不要抬起來，腳背屈曲使腳往裏滑，與地面的接觸逐漸由大腳趾過渡至整個腳掌。

　　往旁出腿，抵達終點只有腳尖與地面接觸。

學習步驟

1. 八拍　2/4節奏　第一小節：腿伸出指定方向。第二小節：保持姿勢。第三小節：腿收回一位或五位；第四小節：保持姿勢。

2. 四拍　2/4節奏　第一小節的第一拍：腿伸出。第二拍：保持姿勢。第二小節的第一拍：收回一位或五位。第二拍：保持姿勢。

3. 兩拍　2/4節奏　第一小節的第一拍：腿伸出；第二拍：收回一位或五位。第二小節的第一拍：腿伸出；第二拍：收回一位或五位，依此類推。

4. 完成式　一拍　2/4節奏　前起拍（前奏的最後半拍）[15]：腿伸出；第一小節的第一個半拍：收回一位或五位。本小節的第二個半拍：腿再伸出；第三個半拍：再收回，依此類推。

　　因此，完成式在一小節的2/4要完成兩個battements tendus。

　　初期，battement tendu每方向各做四次；往後，每方向各做八次。

15 譯注：俄文 за тактом 是「小節之前」；英文 upbeat 是「拍子之前」或是「弱音拍」。泛指前奏小節（2/4、4/4節奏）的最後半拍（或3/4節奏的最後一拍或半拍）。因此，前起拍與兩個一拍（四分音符）之間的半拍（八分音符；俗稱噠拍），有本質意義上的差別。

Battement Tendu Demi-Plié

Battement tendu demi-plié是由battement tendu simple加demi-plié所組成。可從一位或五位做起。

動力腿往前、往旁、往後伸出是按照battement tendu的動作規格（主力腿保持完全伸直），然後回到開始位置，結束以雙腿demi-plié。

重複下一個battement同時伸直主力腿，然後是雙腿demi-plié，依此類推。

雙腿動作必須協調：動力腿和主力腿同時伸直和彎曲（demi-plié）。

學習步驟

1. 八拍　2/4節奏　第一小節的第一拍：腿從開始位置（一位或五位）伸出到指定方向。第二拍：雙腿保持完全伸直。第二小節的第一拍：腿收回一位或五位。第二拍：保持姿勢。第三小節：demi-plié。第四小節：從demi-plié直起。這樣的練習通常每個方向（en croix）各做兩次。

2. 四拍　4/4節奏　前起拍：腿伸出。第二拍：保持伸直的姿勢。然後，第一小節的第三和第四拍：收回開始位置同時雙腿demi-plié。第二小節的前起拍（亦即第一小節的最後半拍）：從demi-plié直起同時伸腿到規定方向。第二拍：保持伸直的姿勢，依此類推。

3. 完成式　兩拍　2/4節奏　二、三年級稍微加快的練習速度，每個battement tendu demi-plié為一小節2/4。前起拍（前奏的最後一拍）：腿伸出規定方向；第一小節的第一拍：收回開始位置同時雙腿demi-plié。第二拍的前半拍：從demi-plié直起同時腿伸出規定方向。後半拍：稍停在伸直的姿勢，依此類推。

基本注意事項

完成式動作，腿收回demi-plié必須落在強拍，而在弱拍伸出腿（如同battement tendu）。第二年、尤其在三年級的初期，應經常把battement tendu demi-plié和tendu simple編成各種不太複雜的組合。

例如：兩小節的2/4做一個battement tendu demi-plié和兩個battements tendus simples，做en croix的練習，音樂節奏的配置為，前起拍：動力腿往前伸；第一小節的第一拍：腿收回開始位置並demi-plié；第二拍：腿再往前伸並從demi-plié直起；然後在伸出的姿勢上稍停；接著，第二小節的第一拍：第一個battement tendu simple完成；第二拍：第二個battement tendu simple完成；再以同樣的動作順序繼續往旁、往後再往旁。

Double Battement Tendu

Double battement tendu是battement tendu simple的一種變化做法。腿伸出，腳跟在二位（較少做四位）落下地面，再繃直腳背，然後收回一位或五位。Double battement tendu腳跟可以落下地面一次、兩次、三次或者更多次。當腳跟落下時仍然收緊肌肉以確保腳背的重新彈起，身體重心依舊留在主力腿上。

練習double battement tendu，尤其當多次落下腳跟，可鍛鍊腳的能力，增強韌帶力量，促進跟腱、腳背和腳趾頭的彈性。

Double battement tendu如同battement tendu simple，初學採用慢速的4/4或2/4節奏。腳跟落地的動作為強拍。2/4節奏的做法，前起拍：動力腿往旁伸出二位（或往前、往後至四位）；第一拍：腳跟落地；第一和第二拍之間的半拍：繃直腳背（僅腳尖接觸地面）；第二拍：腿收回開始位置。

Doubles battements tendus經常和battements tendus simples組合練習。

範例　兩小節的2/4，往旁做四次收回五位的battements tendus simples。第二小節的末半拍：腿伸到二位。第三小節的第一個半拍：腳跟落地再繃腳背；第二和第三個半拍：重複以上動作；第四個半拍：停頓，保持繃腳背和腳尖。第四小節：重複第三小節的所有動作。然後再從頭開始重複組合。

Doubles battements tendus也如同battements tendus simples與

battements tendus demi-plié 一般，可配合舞姿在扶把和教室的中間練習。從一個舞姿變換到另個舞姿，能夠增進雙腿、手臂、頭和軀幹動作的協調性。

扶把的組合範例　2/4 節奏　第一小節：右腿往前做兩次收五位的 battements tendus simples。第二小節：往同方向做 battement tendu demi-plié 收五位。本小節的最後半拍：從 demi-plié 直起，動力腿繃直腳背和腳尖往 effacé 前伸出，右手舉至三位；頭向左肩傾斜，視線向上望手。第三小節：於舞姿 effacée devant 做兩次收五位的 battements tendus simples。第四小節：於相同舞姿做 battement tendu demi-plié 收五位。末半拍：從 demi-plié 直起，動力腿往 écarté 後伸出（腳尖在地面）；頭轉向左。第五小節：於舞姿 écartée derrière 做兩次收五位的 battements tendus simples（完成第一個 battement 將動力腳收後五位，第二個收前五位）。第六小節：於舞姿 écartée derrière 做 battement tendu demi-plié 收後五位。本小節的末半拍：從 demi-plié 直起，腿伸出二位並將腳背和腳尖繃直，同時轉成 en face，右手落至二位。第七小節：做一次二位的 double battement tendu 收前五位。第八小節：重複 double battement tendu 收後五位。

接著整個組合以反方向重複，成舞姿 effacée derrière（或第二 arabesque）和舞姿 écartée devant。

Battement Tendu en Tournant

在教室中間練習，各種 battements tendus 都可做八分之一或四分之一圈 en tournant，動力腿往前伸（轉 en dehors），往後伸（轉 en dedans），或是往旁（可轉 en dehors 或 en dedans）。

Battement Tendu Simple 往前，八分之一圈 en Tournant en Dehors　站五位 en face 右腿前，雙手打開二位。

2/4 節奏　前起拍：右腿往前伸向教室 2 點方位（參閱 43 頁），同時轉身正對此點。第一拍：腿收回五位。第一拍的後半拍：腿往前伸向

3點並轉身。第二拍：腿收回五位。接著向4、5、6、7、8和1點繼續同樣的動作，完成一整圈之後結束練習。

　　Battements tendus simples en tournant初學時，在每個方位點應該至少做兩次battements：第一個battement轉身，第二個為原地動作。

Battement Tendu Simple往後，八分之一圈en Tournant en Dedans　站五位en face右腿後，雙手打開二位。

　　2/4節奏　前起拍：動力腿往後伸向4點，同時轉身面對8點，主力腳跟用力往前推移，但不抬離地面。第一拍：動力腿收回五位。第一拍的後半拍：腿往後伸向3點並轉身面對7點。第二拍：腿收回五位。接著繼續同樣的動作，分別面對6、5、4、3、2和1點，完成一整圈後結束練習。

Battement Tendu Simple往旁，八分之一圈en Tournant

En dehors　五位en face右腿前，雙手開二位。

　　2/4節奏　前起拍：右腿伸出二位向4點，同時轉身正對2點。第一拍：腿收到後五位。第一拍的後半拍：腿伸出二位向4點，保持不轉身。第二拍：腿收到前五位。下個小節的前起拍：右腿伸出二位向5點並轉身正對3點，然後腿收到後五位。接著不轉身，腿再伸出二位和收到前五位。繼續轉向4、5、6、7、8和1點，完成一整圈後結束練習。

En dedans　五位en face右腿後，雙手開二位。

　　2/4節奏　前起拍：右腿伸出二位向2點，同時轉身面對8點，主力腳跟用力往前推移。第一拍：腿收到前五位。第一拍的後半拍：不轉身，腿伸出二位向2點。第二拍：腿收到後五位。繼續轉向7、6、5、4、3、2和1點，完成一整圈後結束練習。

　　Battement tendu simple往旁en tournant en dehors和en dedans，也可以每個方位只做一次battement；腿伸出之際轉身而收腿不轉。做en dehors轉身的第一個battement，腿收在後五位，第二次收在前，依此類推。做en dedans轉身時，第一次收在前，第二次在後，依此類推。

　　Battement tendu simple en tournant en dehors和en dedans，往前、往旁和往後，以及其他en tournant的動作，都可用完全相同的方式進行四分之一圈，也同樣可做半圈轉的練習。

Battement Tendu Jeté

 Battement tendu jeté是從一位或五位將腿敏銳地往前、往旁或往後踢至45°的高度。當速度變快或以半拍和四分之一拍（八分和十六分音符）進行battements tendus jetés時，踢腿高度將從45°降為22.5°甚至更低。

 初學階段，腿伸直著踢出和收回，動作的速度平均，無重拍。完成式動作的重拍，為動力腿尖銳而有爆發力的踢出之後，落在收一位或五位上。

 初期學習速度緩慢並且帶停頓，各個方向分開練習。之後才將它們組合起來，常做的練習順序是往前、往旁、往後再往旁。

 動力腿從一位或五位往規定方向踢出，腳尖沿地面滑過（如battement tendu simple）到高度45°。收回時，腳尖再度滑過地面才收回一位或五位。這動作過程必須嚴格要求，絕不允許草率地從一位或五位直接將腿抬起，也禁止自45°隨意地將腳落下一位或五位（忽略掉battement tendu simple特有的動作規格）。

 動力腿踢出時腳背和腳尖來不及繃直，收回時它們過早屈起，就表示腳部動作缺乏集中性，小腿肌肉也未充分運用。

 往旁做battement tendu jeté，動力腿的腳尖必須對齊主力腿，並且每次都在固定高度的同一點上。若動力腿踢出時比這一點偏前（將收在前五位），或偏後（將收在後五位），就表示腿的動作有誤差，是由於大腿沒有固定在外開狀態做練習，因而造成晃動。如此缺陷將影響未來往旁踢腿的各種跳躍（如：assemblés、jetés、ballonnés等）。

 Battement tendu jeté的完成式動作，比battement tendu simple快一倍。這兩種練習的規格要求相同。音樂節奏是4/4或2/4。

學習步驟

1. 四拍　2/4節奏　第一小節的第一拍：從一位或五位往指定方向踢腿。第二拍：保持姿勢。第二小節的第一拍：腿收回一位或五位。第二拍：保持姿勢。
2. 一拍　2/4節奏　前起拍：踢腿。第一個半拍：收腿。第二個半拍：

再踢腿。第三個半拍：收腿，依此類推。

3. 完成式　半拍　2/4節奏　前起拍：踢腿。第一小節的第一個半拍：腿收一位或五位和再踢腿。第二個半拍：腿收回開始位置和再踢腿。第三和第四個半拍：照樣做，依此類推。

如此，在一小節的2/4共做四次battements tendus jetés。

Battement tendu jeté 可配合舞姿在扶把和教室的中間練習，還如同 battement tendu simple 一樣，可收在一位或五位 demi-plié。

Battement tendu jeté 做 en tournant 練習是按照 battement tendu simple en tournant 的動作規則。

Battement Tendu Jeté Pointé

當 battement tendu jeté 將腿踢出45°，並不立即收回一位或五位（如同 battement tendu jeté），而是落下繃直的腳背和腳尖，敏銳的點地再升起，做一次或數次，之後才收回一位或五位完成動作。它如同所有 battement 般，可往前、往旁、往後，從一位或五位做起。

動作開始於前起拍，將腿踢出45°。初學階段，分成四個步驟進行：第一個半拍是踢腿；下一個半拍，腳尖點地；接著，從腳尖點地再次踢起45°；之後，腿收回開始的一位或五位。Battement tendu jeté pointé 的完成式，動作爲半拍，連續重複三到五次後才結束回一位或五位。

另外，還可踢上45°變換腿的方向，並繼續在另一方向做 jeté pointé。但無論在任何方向或以任何速度進行，腳尖與地面接觸都必須短促、敏銳。

Battement Tendu pour Batterie

Battement tendu pour batterie 是學習擊打的準備和輔助練習。

這項僅在扶把練習的獨立組合，爲動力腿在主力腿前、後輪流地變

換位置，動作次數按照擊打的種類決定。本練習並非每日基訓的固定項目，通常在扶把的結束做。練習這種battement應提早在學習擊打以前先開始，並且伴隨系統化的擊打教學持續練習，直到完成所有的擊打學習為止。做法如下：站五位右腳在前，préparation：手臂打開二位，腿往旁伸直，繃緊腳背和腳尖，抬至二位於45°。

動力腿從45°的開始位置，迅速下降，勾腳掌，大腿擊打主力腿的大腿前方。動力腿必須比平常的五位交叉得更深一些，雙腿保持極度伸直和外開，動力腿強調似地將腳跟頂向前。

動力腿，膝蓋筆直，撞擊過主力腿而稍微往旁反彈開，接著再以同樣方式擊打主力腿後方，仍是大腿對大腿（深入交叉五位），然後，繃直腳背及腳尖並往旁踢出二位於45°。由此起，動作重複做相反方向：先擊打主力腿後方。

動力腿踢出二位到再回來擊打之前，腳尖必須繃直，唯當靠近地面時才勾起腳掌；在為下個擊打變換腿的位置時，仍然保持勾腳。動作的強拍落在踢腿往旁於45°之際。

Battement tendu pour batterie採用2/4節奏。先在前擊打，開到旁，再做後擊打和往旁踢腿至45°，這一切都在一拍內完成。

擊打兩次以上也要在一拍之內做完，但擊打的換腿次數不必超過三次，已足夠最複雜的擊打——entrechat-huit。

擊打時換腿次數越多，動作速度就越快。

Grand Battement Jeté（基本型）

這是大的battement，從一位或五位做起，往前、往旁和往後，將踢腿到90°或者更高。

學習初期採慢速度，各方向單獨練習，腿踢出和收回以平均速度進行。完成式的強拍落在動力腿回到開始的位置上。

首先學習動力腿從一位往前踢，然後往旁。Grand battement往後的動作，必須先面向把杆以雙手扶把每天練習（不少於一周）。

下個階段，合併練習兩種方向的battements，往前和往旁，每方向

至少四次，並重複另腿；然後往後和往旁做同樣的練習。

此階段後，可進一步以一條腿做往前、往旁、往後和往旁，每個方向各四次的練習。

GRAND BATTEMENT JETÉ 的動作規則　動作從一位或五位起。動力腿有活力地踢出，高度至少90°，腳尖要經由地面滑行的過程，如同 battement tendu 和 tendu jeté 一般。

腿用力的伸直、轉開，輕快自如地踢出，將髖部向上緊提，以免 battement 失去支撐點。

返回開始位置絕對不能任腿掉下來，而應控制著往下降，重拍落在腿收到關閉的位置上。這瞬間必須嚴格監督——腳應積極參與動作，以腳尖沿著地面滑入。

往前或往後踢腿的方向是由開始的位置決定（正對一位或五位的四位）；往旁是順著二位的橫線方向踢腿。

做 battement 往前或往旁，身體保持直立，下背（腰部）向上緊提。往後做 battement，身體仍保持向上提，但軀幹允許稍微向前傾斜（可增加踢腿的高度並預防腰部和下背可能受到的傷害）。軀幹的前傾應與踢腿同時發生；頭頸和軀幹形成直線一併前傾，然後與收腿還原的動作同時恢復直立。

做 battement 必須注意扶把的手，不將肩膀聳起（常見於踢旁腿）。Battement 往後，手扶在把杆上不應往前移；兩髖和雙肩位於同一平面；打開二位的手臂則隨著軀幹稍往前移。

Grand battement jeté 無論做任何方向，主力腿都必須隨時用力伸直膝蓋。

Grand battement 動作的錯誤，經常因為初學時急於踢腿超過90°所致。所以當學習的階段，踢腿僅限於90°，即使先天條件很好的學生也不例外。正確掌握 grands battements 各方向的動作方法，至關重要，由於這些 battements 在各種 pas allegro 中廣泛運用，踢腿正確能使跳躍完成得中規中矩。

學習步驟

1. 兩小節　2/4節奏　第一小節的第一拍：動力腿如 battement tendu 一

樣，從一位或五位往規定方向伸出。第二拍：從tendu位置（腳尖點地）將伸直的腿踢上90°。第二小節的第一拍：腿落下，腳尖繃直點地。第二拍：腿收回開始位置。

2. 一小節　2/4節奏　小節的第一拍：從一位或五位踢腿至90°。第二拍：腿收回開始位置。

3. 完成式　2/4節奏　初期採取慢速度，視動作的掌握狀況逐漸加快。前起拍：從一位或五位踢腿至90°。第一拍：腿收回開始位置。

　　中、高年級練習時，grand battement可停留在空中（90°控腿）、踢腿時踮起半腳尖、始終半踮著做（預先préparation於五位踮半腳尖），或踢腿時主力腿做demi-plié（動力腿收五位時主力腿伸直膝蓋）。

Grand Battement Jeté Pointé

　　這是按照起自一位或五位grand battement jeté的做法，但踢完腿落下時以繃直的腳尖點地，再從繃腳尖的姿勢踢下一個battement，然後還回到同樣姿勢。重複若干規定次數，最後一個battement收回開始的一位或五位。

　　動作的強拍落在腿放下將繃直的腳尖點地時，而最後一個battement的強拍則落在腿回到一位或五位上。

　　動作的音樂節奏分配與grand battement jeté的完成式相同。

　　Grand battement jeté如同grand battement jeté pointé以及其他許多battements，不僅做一拍、也做半拍的練習。加快動作節奏是為鍛鍊在如此高度踢腿的速度和靈敏性。

　　必須注意，往後做半拍（八分音符）的grand battement，軀幹幾乎不向前傾斜，應用力提起後背和腰部，保持身體挺直。因為軀幹如果往前傾斜，收腿回原位時身體卻來不及恢復直立姿態，將破壞動作的協調性。

「柔軟的」Grand Battement Jeté

「柔軟的」grand battement是從五位往前、往旁和往後做90°的動作，再收回五位。

動力腿以développé方式往上踢出。踢腿動作雖然強勁有力，卻因développé而變得柔和、軟化，這種battement故得其名。

動作的強拍落在繃直腿收回開始位置之際。

這種battement可做développé同時踮半腳尖，當動力腿收回五位也同時將主力腿落下為全腳。

當各種grands battements組合練習時，「柔軟的」battement總是起自五位，但可落在任何方向以繃直的腳尖點地，下一個battement從腳尖將伸直的腿踢起，並結束於五位。

Grands battements jetés、grands battements jetés pointés和「柔軟的」battements在教室中間可做轉體en dehors和en dedans的練習，按照battement tendu en tournant一節提示的動作規則。

Grand Battement Jeté Balancé

Battements balancés（「搖擺」）是經由一位往前和往後踢出90°。往旁，可從一位或五位起，將兩條腿輪流踢出，只在教室中間做。

動作的強拍為動力腿往上踢出時。

單手扶把，站一位，先做préparation，第一個和弦：手臂抬起一位；第二個和弦：手臂打開二位同時伸出右腿至後四位以腳尖點地（按照battement tendu simple的規則），轉頭向右。

接著，動力腿經由一位往前踢起90°，軀幹同時向後仰。到達最高點後，腿落下經一位往後踢，軀幹同時向前傾。然後再往前、後踢腿，依此類推。

練習的全程，始終轉頭朝向打開二位的手臂。

軀幹儘量向後仰，但必須保持下背部的直立、挺拔，兩肩在同一平面上。當軀幹前傾，兩肩必須放平，下背與腰腹部仍向內收緊、提住。

Grand battement jeté balancé的關鍵在於踢腿時做到軀幹傾斜的正確姿勢（尤其是後仰）。

初學grands battements balancés，各動作應分開做，結束每個battement需停頓在一位或四位上（後者為腳尖點地）。完成式，經由一位連續動作。

在教室中間做battements balancés，從五位往旁踢出二位，身體往旁傾斜向相反動力腿。關於身體姿態的描述，參閱développé ballotté一節。

學習步驟

1. 2/4節奏　第一小節的第一拍：動力腿從後四位，經一位往前踢。第二拍：落下一位。第二小節的第一拍：往後踢。第二拍：回到一位，依此類推。
2. 完成式　2/4節奏　第一小節的第一拍：腿從後四位，經一位往前踢。第二拍：落下經一位往後踢。第二小節的第一拍：再往前踢。第二拍：再往後踢，依此類推。

Grand Battement Jeté Passé

按照grand battement jeté的做法，但加上90°的passé（「經過」）將腿從一個方向變換到另一方向。本動作只做往前和往後。動作的強拍，是當腿踢起到空中之際。

動力腿從一位或五位（也做腳尖點地的四位）往前踢到90°，身體稍微後仰。動力腿屈膝，在此高度上經過主力腿（腳尖與膝蓋齊高）；同時直起身體。動力腿繼續往後伸出至90°，而軀幹前傾。接著腿落下同時直起身體，然後再經一位往前踢，依此類推。

以同樣方式，做相反方向練習。

特別注意，當踢完前腿屈膝時，大腿應儘量地往回拉到正旁，腳跟頂向前。腿往後伸出，必須保持大腿向外轉開，無論如何不讓膝蓋往下降。

進行反方向的動作，踢完後腿當膝蓋開始彎曲，大腿應儘量在後多停留一會兒，讓小腿領先，由腳跟帶著往前送。

進一步，建議在踢出之後提升 passé 的高度，使腿往前或往後伸直超過 90° 以上。

範例　2/4節奏　第一小節的第一拍：動力腿往前踢到 90°。第二拍：做同樣高度的 passé 並將腿往後伸直。第二小節的第一拍：腿落下經過一位往前踢到 90°。第二拍：再度以 passé 方式將腿往後伸，依此類推。

這種 battement 通常是和其他種類的 grands battements jetés 組合在一起練習；也可加入 rond de jambe par terre 組合中，與 grand rond de jambe jeté 輪流練習。

Grand Battement Jeté 移四分之一或半圓

先按照 grand battement jeté 做法，在空中將腿再移到另一方向，可使髖關節的轉動更靈活。

Grand battement jeté 移四分之一或半圓，動作從一位或五位起（也從二位或四位腳尖點地做起），以 en dehors 和 en dedans 兩種方向進行練習。動作的強拍是當腿落下開始位置時。先扶把練習，從一位開始。

En dehors　動力腿從一位往前踢略低於 90°；動作不間斷，移到旁，同時逐漸上升到 90°，完成四分之一圓，將腿落下一位。接著腿往旁踢，移到後並逐漸升高，完成第二個四分之一圓，落回一位。踢出旁腿，當它往後移動時（en dehors），軀幹保持端正稍微前傾，切不可為了方便腿的動作，而讓身體倒向把杆。

En dedans　動力腿從一位往後踢略低於 90°，動作不中斷，繼續移到旁並逐漸抬高至 90°，完成四分之一圓，再落至一位，依此類推。

踢出後腿，當它移往旁時（en dedans），軀幹要直起來並且固定住，切勿向扶把傾斜。

順利完成這套困難動作的關鍵在於：動力腿當 en dehors 和 en dedans 移動時將大腿轉開並收緊；身體姿態正確、挺拔而集中。

這種 battement 從一位或五位起，動力腿也可作半圓移動 en dehors 或 en dedans。規則仍相同：動力腿逐漸地提高，當 en dehors 方向，動作的最高點在後，en dedans 動作的最高點在前。即將學習 grand rond de jamb jeté 以前，應經常練習 grand battement jeté 四分之一圓，半圓尤其理想，雙腿藉此為該動作預先準備妥善。

學會從一位做這種 battement，再從五位起。進而練習從一位或五位踢起，移動四分之一或半圓，腿落下以繃直的腳尖點地；其後的每個 battement 都從腳尖踢起，向 en dehors 或 en dedans 移動。

Battement Frappé

Battement frappé（「敲擊」的 battement）從二位起，可往前、往旁和往後動作，初學腳尖點地，然後為高度 22.5°。先學習往旁，然後做往前和往後。初學的動作速度緩慢，動力腿屈膝和伸直都要停頓，而節奏平均。完成式的強拍落在動力腿伸直到指定方向時，其動作敏銳、有活力。

開始於五位，右腿前。先做扶把的 préparation：右臂經一位打開二位，右腿同時往旁伸直到二位以腳尖點地。然後，動力腳有活力地敲擊主力腿 sur le cou-de-pied devant（前）接著敏銳地伸直到二位，在最後瞬間腳尖輕擦地面繃緊停住。保持腳背繃直從二位抬起，敲擊（稍微輕些）sur le cou-de-pied derrière（後）毫不耽擱，再敏銳地伸直到二位。

Sur le cou-de-pied devant（前）的位置，是動力腿以腳掌緊扣主力腿的腳踝；腳跟在前，位於踝關節上方；腳尖在跟腱後方；腳背和趾頭繃緊伸直。Sur le cou-de-pied derrière（後）的位置，是動力腿以腳跟內側緊貼於主力腳踝後方，繃直腳背和趾頭並往後伸。

Battement frappé 的完成式，為動力腿敲擊 sur le cou-de-pied devant 或 derrière 之後毫不耽擱，像從主力腿反彈開似地，伸直到指定方向高度 22.5°。

· 動力腿屈膝和伸直時，大腿處於極度穩固而且外開的狀態。

往前做 battement frappé 必須特別注意：出腿時應將小腿和腳跟主動

往前伸，大腿控制在完全外開的狀態不向前移。屈膝收腳回 sur le cou-de-pied devant，應主動將大腿往後撤到旁邊去。

　　Battement frappé 往後做，大腿必須保持外開，膝蓋不往下降。屈膝收腳回 sur le cou-de-pied 時，大腿仍然保持向外轉開。

　　Battement frappé 往旁做，其動作的性質和規格如同往前和往後。

　　做 22.5° 的 battement frappé，動力腿從 sur le cou-de-pied 伸出時，必須每次到 22.5° 的相同定點。

學習步驟

1. 兩小節的 2/4 節奏　第一小節的第一拍：動力腿屈膝，腳從二位敲擊主力腿 sur le cou-de-pied 的位置。第二拍：腳停留在此位置。第二小節的第一拍：腿伸直到指定方向。第二拍：保持姿勢，依此類推。動作節奏平均，無強拍。

2. 一小節的 2/4 節奏　第一小節的第一拍：動力腿屈膝，從二位敲擊主力腿 sur le cou-de-pied 的位置。第二拍：腿伸直到指定方向，依此類推。動作仍然節奏平均，無強拍。

3. 一小節的 2/4 節奏（加強拍）　前起拍：動力腿屈膝，從二位敲擊主力腿 sur le cou-de-pied 位置。第一小節的第一拍：強調似地將腿伸直到指定方向。第二拍：保持姿勢，依此類推。

4. 完成式（一拍）　2/4 節奏　前起拍：動力腿屈膝，從二位有力地敲擊主力腿 sur le cou-de-pied 位置。第一個半拍：強調似地將腿敏銳的伸直到指定方向。第二個半拍之後：動力腳敲擊主力腿的 sur le cou-de-pied。第三個半拍：將腿伸直，依此類推。

　　二年級開始，應半蹲做 frappés 的練習。

Battement Double Frappé

　　本動作類似 battement frappé，但動力腳需變換 sur le cou-de-pied 的敲擊位置（devant 和 derrière 或相反順序），然後才將腿伸直。

　　動作的規則、特性、開始位置以及它的強拍都如同 battement

frappé。

　　初學階段練習的速度緩慢，分解動作並且帶停頓，先做腳尖點地，然後才提高至22.5°，最終為半蹲在22.5°的高度往各方向動作。

學習步驟

1. 2/4節奏　第一小節的第一個半拍：動力腿屈膝，腳從二位敲擊主力腿sur le cou-de-pied devant。第二個半拍：膝蓋稍微打開到二位一半的距離，此刻大腿保持轉開、固定住。第三個半拍：屈膝和敲擊主力腿sur le cou-de-pied derrière。第四個半拍：保持姿勢。第二小節的第一個半拍：腿伸直到指定方向。本小節剩餘的三個半拍：保持姿勢。由此起動作重複。

2. 完成式　2/4節奏　前起拍：從二位起，動力腳敲擊主力腿sur le cou-de-pied devant再變到sur le cou-de-pied derrière位置。第一小節的第一個半拍：腿伸直到指定方向。第二個半拍：做雙敲擊sur le cou-de-pied，將腳由後變換到前。第三個半拍：腿伸直。第四個半拍：再做雙敲擊，變換腳位，依此類推。

　　如此，雙敲擊和伸直腿都在一拍裏完成。

　　Battement double frappé還可以做得更快，在半拍裏完成雙敲擊和伸直動力腿。

　　學會全腳的battement double frappé，接著練習半蹲，為使主力腿更積極地參與動作，可進行更複雜的做法：當動力腳雙敲擊sur le cou-de-pied時半蹲起來，而當腿伸直點地或至高度22.5°時，自半蹲落下為全腳。

　　另一種練習也有幫助：當動力腳雙敲擊sur le cou-de-pied時半蹲起來，而當腿伸直點地或至22.5°時，落下demi-plié。

基本注意事項

　　做battement frappé和double frappé，每當強拍必須將動力腳尖伸到離開主力腿最遠的那點（往前、往旁或往後），否則frappé就不夠清晰、銳利。

　　Battement frappé和double frappé在教室中間練習en tournant八分之

一或四分之一圈 en dehors 或 en dedans。動力腳對主力腿 sur le cou-de-pied 敲擊時轉身，伸腿時不轉。Cou-de-pied 前、後輪流做。

Battement double frappé 也同樣，當動力腳雙敲擊時轉身，伸腿時不轉。

初期練習 en tournant，每個方向至少要做兩次 battements，當第二次 battement 不轉身。

的確，當 battements frappés、doubles frappés、petits battements sur le cou-de-pied 和 ronds de jambe en l'air 加做 en tournant 非常困難。訓練時必須特別注意動力腿，要將大腿轉開、固定住。

不可因 en tournant 的練習，喪失了出腿銳利、sur le cou-de-pied 清晰的雙敲擊、轉身定位準確等動作特質，使動作變得鬆散而遲鈍。

En tournant 需具備良好而穩定的半蹠能力，再配合動作本身的正確規格。

Petit Battement sur le Cou-de-Pied

動力腳從 sur le cou-de-pied devant 位置，打開二位一半的距離，變換到 sur le cou-de-pied derrière。由此起，重複動作。按照要求的次數進行腳位的變換。

動力腿以膝關節為軸，膝蓋以下，動作靈活自如，大腿則固定住保持完全轉開。小腿進行半開的動作，必須繃直腳背、腳尖並位於身體正旁。

初學時，動作需分解練習，速度緩慢，無強拍，動力腳在 sur le cou-de-pied 變換位置的節奏均勻，來、回都要停頓。視掌握練習的狀況逐漸加速，直到極快。

當強拍為屈膝敲擊 sur le cou-de-pied devant 的位置，前起拍先將腳放 sur le cou-de-pied derrière。如此，每拍的第一個八分音符（強拍）剛好以動力腳強調似地敲擊主力腿 sur le cou-de-pied devant 的位置，並在 sur le cou-de-pied 稍作停頓。反方向動作的強拍落在 sur le cou-de-pied derrière 的位置，前起拍先將腳放 sur le cou-de-pied devant。

做連續而無強拍的petits battements時，膝蓋放鬆，小腿以下動作清晰、節奏均勻的出入於sur le cou-de-pied位置。

開始的préparation爲兩個前奏和弦。第一個和弦（扶把）：右手從預備位置抬起一位，右腿自五位往旁伸直至二位腳尖點地。第二個和弦：手打開二位，右腿屈膝成sur le cou-de-pied devant。

半蹲的練習，préparation爲：動力腿屈膝成sur le cou-de-pied devant時半蹲起來。

將來，préparation要做得更簡潔，方法如下：右手抬起一位；右腿從五位與一位手同時打開到二位；由此開始動作。

學習步驟

1. 2/4節奏　第一小節的第一拍：動力腿從開始sur le cou-de-pied devant的位置向二位伸開一半的距離。第二拍：保持姿勢。第二小節的第一拍：再屈膝變成sur le cou-de-pied derrière。第二拍：保持姿勢。動作繼續，腿往旁半開再屈膝變成sur le cou-de-pied devant，依此類推。

2. 2/4節奏　第一小節的第一拍：動力腿往旁半開。第二拍：再屈膝變成sur le cou-de-pied derrière，依此類推。

3. 完成式　2/4節奏　前起拍：動力腿從開始sur le cou-de-pied devant的位置往旁半開，再屈膝變成sur le cou-de-pied derrière。第一小節的第一個半拍：動力腿半開，再屈膝變成sur le cou-de-pied devant。第二個半拍：再變成sur le cou-de-pied derrière。第三個半拍：再變成sur le cou-de-pied devant。第四個半拍：sur le cou-de-pied derrière，依此類推。如此在一小節裏完成了兩組動作。這是節奏均勻，不強調重拍的做法。

帶強拍並且加上sur le cou-de-pied devant停頓的動作，於前起拍將動力腳變成sur le cou-de-pied derrière。第一小節的第一個半拍：動力腳變回來並敲擊主力腿sur le cou-de-pied devant。第二和第三個半拍：保持姿勢。第四個半拍：動力腳再變成sur le cou-de-pied derrière。第二小節第一個半拍：它回來強調似地敲擊sur le cou-de-pied devant，依此類推。

Petits battements如同battements frappés和doubles frappés一般，可

利用動作本身的節奏變化編成組合，也可與其他扶把和中間練習混合做。

　　Petits battements sur le cou-de-pied 在教室中間也做半踮以及 en tournant 的練習。

Battement Battu sur le Cou-de-Pied

　　Battement battu 是半踮成 épaulement effacé 或 croisé，動力腳往前或往後敲擊主力腿。

　　Battement battu 往前，動作發生在調節式 sur le cou-de-pied devant 的位置[16]，動力腿屈膝，略向前開，以腳尖敲擊主力腳跟內側的上方。往後敲擊是在 sur le cou-de-pied derrière 的基本位置，動力腿略向後開，以腳跟敲擊主力腿的足踝部位。動力腿盡可能向外轉開，膝蓋以下往前或往後自由擺動。動作的重拍落在敲擊之後，當腳從主力腿反彈開時。Petits battements 動作每次都結束在緊貼主力腿的 sur le cou-de-pied 位置，而 battements battus 則恰好相反，動作結束在稍微彈離開主力腿外。

　　Battements battus 訓練目的在於小腿迅速自如地動作，大腿卻能穩固的向外轉開、不搖晃。

　　較之於 petits battements sur le cou-de-pied 往旁開腿；battements battus 要求動作之後將小腿往前或往後反彈開，確實困難得多。因此，battements battus 只能到高年級才學習。

　　本動作的 préparation 為兩個前奏和弦。第一個和弦：右手先從預備位置抬起一位再向二位打開少許；右腿從五位往旁伸直到45°，同時主力腿半踮。第二個和弦：右腿屈膝變成 sur le cou-de-pied devant 或 derrière；手臂放下預備位置，同時轉身成為 épaulement effacé 或 croisé。

16 譯注：俄文 условное 是「有條件的、假設的、象徵性的」；英文 conditional 是「有條件的、受制約的、調節式的」。Sur le cou-de-pied devant 的位置在俄羅斯學派有三——基本式，僅用於 frappé 和 petit battement 等練習，俗稱包腳位置；調節式，用於 fondu 和舞臺的許多舞步，俗稱繃腳位置；高調節式，多用於 sur le cou-de-pied 之類的旋轉。

學習步驟

1. 2/4節奏　前起拍：動力腳從開始的sur le cou-de-pied devant調節式位置往前打開少許。小節的第一拍：動力腳尖向主力腳跟做兩次短促地敲擊（battus）並稍微向前彈開。第二拍：接著再做兩次敲擊，依此類推。

2. 完成式　2/4節奏　前起拍：動力腳從開始的sur le cou-de-pied devant調節式位置往前開少許。小節的第一拍：向主力腳跟敲擊四次。第二拍：接著再短促地敲擊四次，依此類推。

　　Battements battus的動作速度很快，初學以八分音符（半拍）做一次；以後，動作變爲十六分音符（一拍做四次）；再往後爲三十二分音符（一拍完成八次敲擊）。

　　Battements battus可結束在demi-plié，以腳尖點地於effacée或croisée小舞姿devant或derrière（向前或向後），或半蹲成爲effacée或croisée大舞姿devant 90°以及attitude effacée或croisée。

　　Battements battus在教室中間也做épaulement effacé或croisé，還做en tournant（向前敲擊，轉en dehors；向後敲擊，轉en dedans）可與pas courus編成組合一起練習。

Battement Fondu

　　Battement fondu（「融化的」或「流動的」）動作相當複雜：當主力腿demi-plié時，動力腿屈膝爲sur le cou-de-pied姿勢；而當動力腿打開到指定方向時，主力腿從demi-plié直起。

　　Fondu往前，採用sur le cou-de-pied devant調節式位置，動力腳尖繃直接觸主力腳踝前的略上方，同時將腳跟用力推向前，避免碰到主力腿。Fondu往後，採用sur le cou-de-pied derrière基本位置。

　　初學時，動作速度緩慢，先往旁，再做往前和往後，結束每個battement都以腳尖點地。然後學習動力腿抬至45°的battement fondu，主力腿仍保持全腳站立。最終爲動力腿伸出各方向於45°或90°時，主

力腿半蹲。雙腿彎曲、伸直的節奏均勻，動作平穩、流暢而協調。

Battement fondu 在教室中間的學習步驟和扶把相同。

基本注意事項

動力腿從 sur le cou-de-pied 到伸直點地的過程中，大腿不應抬高，必須將它保持向外轉開，腳跟主動頂向前。

動力腿伸直到 45° 的高度，應注意腳尖每次都到達同一點，並在此點停妥。大腿必須儘量轉開，不讓它移向前。

前腿從 45° 或 90° 收回 sur le cou-de-pied devant 的位置，大腿不許立刻降下，應將它保持原本高度往旁帶，同時屈膝到距離主力腿的半途；然後，逐漸落下到 sur le cou-de-pied devant 位置。

腿從二位 45° 回到 sur le cou-de-pied 位置，大腿切勿立刻降下！首先控制大腿在 45° 不動，屈膝使小腿來到距離主力腿的半途；然後，繼續動作，至腳成為 sur le cou-de-pied 為止。

當伸出後腿至腳尖點地或 45° 的高度，應注意保持大腿的外開姿勢，不讓膝蓋往下掉。

後腿從 45° 或 90° 收回 sur le cou-de-pied derrière 位置時，大腿留在後而且保持極度外開，小腿主動向主力腿靠攏。當彎腿成為半屈膝時，大腿仍留在原本 45° 或 90° 的高度；然後繼續動作，至腳成為 sur le cou-de-pied derrière 為止。

雙腿的屈膝和伸直，動作要流暢而具協調性，主力腿應該與動力腿同時伸直。

主力腿需注意保持大腿向外轉開，尤其從半腳尖過渡到 demi-plié，要將腳跟推向前。軀幹應始終垂直挺拔，特別當 demi-plié 切勿往前傾斜。

Battement fondu 節奏為 2/4 和 4/4。初學（扶把）階段，動作之前先做 préparation 如下：右手經一位開到二位，當手往旁打開的同時，右腿從前五位向二位伸出以腳尖點地。將來 battement fondu 直接從五位做起，不再需要 préparation。

1. 2/4節奏　第一小節的第一拍：從二位起（腳尖點地）將動力腳帶到 sur le cou-de-pied位置；主力腿保持直立。第二拍：保持姿勢。第二小節：主力腿demi-plié。第三小節：主力腿從demi-plié直起，動力腳保持sur le cou-de-pied。第四小節的第一拍：動力腿伸出指定方向以腳尖點地。第二拍：保持姿勢。由此起重複動作。往旁做battement fondu 時，sur le cou-de-pied devant和derrière的位置交替進行。

2. 2/4節奏　第一小節：動力腳移至sur le cou-de-pied，同時主力腿進入 demi-plié。第二小節：動力腿伸出到某個指定方向，同時主力腿從 demi-plié直起。

3. 完成式　2/4節奏　站五位右腿在前，手臂放預備位置，頭轉向右方。前起拍：手臂稍微伸直往旁開一點。然後，第一拍：從五位起將動力腳提到sur le cou-de-pied devant同時主力腿demi-plié；手臂回到預備位置，頭轉向正前方。第二拍：動力腿伸出到指定方向，同時主力腿從demi-plié直起；手臂經一位到二位；頭保持向正前。由此起，重複動作。

　　整個練習過程手臂保持在二位，頭向正前。

　　將來，為發展協調性，腿部練習時可配合手臂放下、抬起和轉頭動作，做法是雙腿屈膝時，手臂放下預備位置並將頭轉正；腿伸直的過程，手臂經一位打開到二位，頭隨手的方向轉動。不必每個battement 都這麼做，可運用各種方式將手臂和頭的動作組合練習。

　　Battement fondu 也可用一拍完成：前半拍，動力腳到 sur le cou-de-pied同時主力腿 demi-plié；後半拍，伸出動力腿並直起主力腿。

　　無論加速到多麼快，腿的屈膝和伸直，都保持其流暢、柔韌和協調的動作方式。

　　90°的 battement fondu 是採取 développé 的出腿方式。先抬起大腿接著再伸直整條動力腿，這要和主力腿從 demi-plié 伸直起來的動作同時到位。

　　90° 往各種方向的 battements fondus 與 45° 的動作規則相同。初學階段每個90°的 battement fondu 以兩小節的 2/4 完成；以後，一個動作為一

小節。

Double Battement Fondu

　　Double battement fondu（成雙的 fondu）是按照 battement fondu 的規則，以 2/4 的節奏往各個方向做 45° 或是 90° 的動作。

　　第一個半拍：動力腳帶到 sur le cou-de-pied 位置同時主力腿 demi-plié。第二個半拍：直起主力腿而動力腳保持為 sur le cou-de-pied。第三和第四個半拍：動力腿往指定方向伸出，同時主力腿再度 demi-plié 和伸直並且半蹲。做第二個 demi-plié 將動力腿先展開一半，當主力腿伸直和半蹲時，動力腿繼續和緩地完成後半段的出腿動作。

　　90° 的 double battement fondu 做法是動力腿將腳尖從 sur le cou-de-pied 位置提起到主力腿的膝蓋，再以 dévelloppé 方式將腿伸直到 90°。

　　Battement fondu 和 double battement fondu 在扶把和教室中間都可做 45° 或 90° 於各舞姿的練習。

　　Fondu 的練習方向和舞姿的變化，大多以替換 sur le cou-de-pied devant 和 derrière 位置來解決。此外，亦可經由一位 demi-plié 的 passé；加 plié 或不加 plié 將動力腿伸直著移動四分之一或半圓；可做 sur le cou-de-pied 兩次變換腳的位置等。在教室中間可帶半圈轉 en dehors 和 en dedans，也做 tombé、coupé 或在五位上換腳的銜接步法，將重心從一條腿過渡到另條腿，使練習不中斷。

Battement Fondu en Tournant

　　Battement fondu 和 double battement fondu 同樣可轉體八分之一或四分之一圈（en tournant），動力腿往前伸（轉 en dehors），往後（轉 en dedans），或往旁（轉 en dehors 也可轉 en dedans）。

　　En dehors　往前腳方向轉體八分之一或四分之一圈，主力腿 demi-plié 同時將前腳從五位提起 sur le cou-de-pied devant；然後往前伸腿並從

demi-plié直起主力腿。再次將同一腳帶到sur le cou-de-pied devant，同時主力腿demi-plié並轉體（往相同方向）八分之一或四分之一圈，依此類推。

En dedans　當主力腿demi-plié並往前腳方向轉體八分之一或四分之一圈時，將後腳從五位提起sur le cou-de-pied derrière，接著，動力腿往後伸出同時主力腿從demi-plié直起，依此類推。

Battement fondu en tournant出腿往旁的做法和往前、往後battement fondu en tournant方式相同。初期練習，每個方向至少做兩次battements：轉en dehors，輪流做sur le cou-de-pied devant和derrière位置；轉en dedans，先放derrière後做devant。

Battement Soutenu

Battement soutenu（「連續的」或「經久不斷的」）從五位往前、往旁和往後做，可以腳尖點地，也可做45°及90°的動作。

動力腳先經過sur le cou-de-pied（往前，在調節式的sur le cou-de-pied位置；往後，在基本位置）再將腿伸出規定方向；同時主力腿落下demi-plié。然後以腳尖滑地將繃直的動力腿收向主力腿，回到五位，踮起半腳尖。

做腳尖點地的battement soutenu，動力腿不需往上抬，直接從sur le cou-de-pied位置的高度伸出去。做45°時，動力腿從sur le cou-de-pied逐漸抬起並且往外伸直。90°則採取développé方式出腿。

動力腿往前伸出時，要盡量留住轉開的大腿，積極將外開的小腿和腳跟往前送。

動力腿往後伸展，大腿盡量保持向外轉開，而且絕不降低膝蓋。

往旁的動作要在兩邊大腿都極度向外轉開的狀態下進行。

初學時，動作並無強弱拍之分；完成式的強拍是腿收回半踮於五位之際。Battement soutenu可與battement fondu和battement frappé組合，採用2/4的節奏。

學習步驟

1. 四小節的2/4節奏　第一小節的第一拍：動力腳從五位起，提腳尖到 sur le cou-de-pied devant調節式位置，同時主力腿demi-plié。第二拍：動力腿伸到指定方向，做法是在伸展全程的一半距離讓腳尖著地，並開始沿地面滑行，至腿完全伸直以腳尖點地爲止，而主力腿一直留在demi-plié。第二小節：保持姿勢。第三小節：伸直動力腿向主力腿收回五位，同時後者從demi-plié直起。第四小節：保持姿勢。

　　練習在全腳進行（不需半蹠）。

2. 兩小節的2/4節奏　前起拍：動力腳帶到sur le cou-de-pied同時主力腿demi-plié。第一小節的第一拍：動力腿往指定方向伸直，同時主力腿留在demi-plié。第二拍：保持姿勢。第二小節的第一拍：動力腿收向主力腿，同時後者從demi-plié直起，雙腿併攏半蹠於五位。第二拍：保持姿勢。

　　初期，先做腳尖點地的動作；掌握動作後，做抬至45°乃至90°的練習。

3. 完成式　一小節的2/4節奏　前起拍：動力腳帶到sur le cou-de-pied。第一拍：主力腿demi-plié同時動力腿往指定方向伸直，主力腿留在demi-plié。第二拍：動力腿伸直著收向主力腿，回到五位成爲半蹠。由此起，動作重複。

　　一小節的2/4也做高度45°和90°的動作。

　　Battement soutenu 可做得更快，方式如下：

4. 一小節　2/4節奏　前起拍：動力腳經由sur le cou-de-pied伸出，主力腿demi-plié。第一拍：動力腿收向主力腿半蹠於五位。第二拍：動作重複。

Battement Développé

　　Battement développé 可往前、往旁和往後做，高度爲90°或更高（視學生個別能力決定）。

　　從五位開始，動力腿屈膝，繃直腳尖沿主力腿提起至膝蓋高度，接著將腿朝某個方向伸直，高度不低於90°，然後落下到五位。

　　如同扶把練習的前幾項動作一樣，每條腿分別單獨練習，先學 battement développé 往旁，然後做往前和往後。往後的動作首先應面對把杆，用雙手扶把做練習。

基本注意事項

　　從五位起，將動力腿 développé 往前或往旁，腳尖繃緊，輕貼主力腿前沿往上抬；腳跟盡力推向前，不得觸碰主力腿；大腿必須向外轉開至極限。

　　當腿往前或往旁伸展至90°時，大腿保持外開而不讓它向前移動，積極地將小腿往前送。

　　動力腿從後五位起 développé 往後或往旁，以腳跟輕貼主力腿的後沿往上提高到超過膝部；腳尖繃緊向後，它絕不可觸碰主力腿。

　　腿往後伸展至高度90°，大腿保持外開，膝蓋不下垂。挺拔的軀幹稍微前傾，兩肩保持平放，但注意不將扶在把杆的手往前挪動。因為當軀幹前傾而讓手移向前，難免導致腰腹與下背力量放鬆。

　　往前和往旁出腿，軀幹始終保持挺拔、直立。

　　出腿往旁，動力腿保持不懈地向外轉開。

　　腿的伸展動作要流暢，用力收緊肌肉使它保持伸直，而應在控制中緩慢的落下。

　　Développé 採取慢速的2/4和4/4節奏練習。

學習步驟

1. 四小節的2/4節奏　第一小節：動力腿屈膝，從五位提腳尖至主力腿的膝蓋。第二小節：伸腿到任何方向於高度90°。第三小節：保持姿勢。第四小節的第一拍：腿伸直落下，繃腳尖點地。第二拍：收回五位。由此起，動作重複。

2. 一小節的4/4節奏　第一拍：動力腳尖從五位提起至主力腿的膝蓋。第二拍：伸腿到指定方向於高度90°。第三拍：開始落下伸直的腿。第四拍：收回五位。

3. 完成式　一小節的4/4節奏　前起拍：從五位提起動力腳尖至主力腿的膝蓋。第一拍：伸腿至指定方向於高度90°。第二和第三拍：保持姿勢。第四拍：腿落下到開始的五位。

　　Battement développé 完成式，出腿的過程為一拍：於前半拍提起動力腳到主力腿的膝蓋；後半拍將腿伸展到90°之上。

　　在小節的第一個強拍將腿伸到90°高度，這就是完成式的最主要的腿部動作規格，無論它將要在空中停留多長的時間。

　　Adagio 結構中，出腿的節奏不僅限於一拍的做法，在緩慢的 adagio 段落可用兩拍來做。

　　Battements développés 的種類非常多樣。

　　在此舉出各種 développés，為本書附錄教程大綱的指定教材，應按照下列記載順序進行教學。

Développé Passé

　　動力腿伸展至90°，然後屈膝，將腳尖帶至轉開的主力腿的膝蓋（內側面，但不觸碰它），接著，再出腿到某個方向於90°。

　　從90°將前方的動力腿屈膝時，大腿應該儘量向後撤至正旁，腳部保持向外轉開。

　　從後方屈膝時，大腿儘量保留在後，腳部向外轉開並主動將腳尖收到主力腿的膝蓋內側。

　　從旁邊屈膝將腳尖收至膝蓋內側，必須積極地保持轉開整條腿。

　　初學 passé（腿從伸展至屈膝姿勢）速度必須緩慢，動作為兩拍；以後，passé 可做一拍和半拍。

Développé 移四分之一圓（Demi-Grand Rond de Jambe en Dehors 和 en Dedans）

　　動力腿從五位往前伸出90°（développé），保持伸直，在此高度上

移到旁。

相同的動作從反方向進行：腿往後伸出，保持伸直，在此高度上移到旁。然後，腿往旁伸出90°再於同樣高度上移到前或後。

初學這種développé，以兩拍的時間將直腿從一個方向移到另個方向；然後，改為一拍完成。

腿從前移到旁，身體保持端正，切勿倒向扶把。

腿從後移到旁，原本前傾的軀要幹恢復直挺，但絕對禁止倒向扶把。腿從旁往後移，最容易出現軀幹向扶把傾斜，必須嚴加防範。

正確完成這種développé的關鍵為：動力腿保持極度外開並用力伸直，髖部牢固地向上提住。

Développé移半圓（Grand Rond de Jambe en Dehors 和en Dedans）

動力腿從五位往前伸至90°，保持伸直，在此高度上經由二位移到後。反方向動作：腿往後伸出90°，經由二位移到前。

完成式動作要流暢，沒有停頓，但在學習階段可以分開做：動力腿先從前移到旁；稍停頓；然後再將腿移到後。

Développé將腿移半圓的身體姿勢如同四分之一圓(demi-grand rond de jambe)的動作規則。保持腿部向外轉開和髖部向上緊提的狀態。

Développé Ballotté

Développé ballotté（「搖擺的」）當腿往前伸出軀幹向後仰，腿往後則身體前傾。出旁腿時，軀幹往反方向傾斜，倒向主力腿那側。

若是左手扶把，站五位右腳在前，就以右腿往前、左腿往後，輪流développé至高度90°。若右腳站後五位，則右腿往後、左往前。Développé ballotté也採取90°的passé方式，以同一腿往前、往後做。

往旁的développé ballotté由雙腿輪流動作，只在教室中間練習。

　　當身體往後仰，兩肩應保持端正，腰腹收縮，後背筆挺，不可塌腰。軀幹前傾時，兩肩仍保持平放，下背與腰腹向上緊提，但胸腰(上背)向後彎。當往旁動作時，軀幹側彎向主力腿，動力腿收緊並提住大腿，頭轉向抬腿的另一旁。腿收回五位，轉頭爲 en face。

　　開始學做 développé ballotté，練習全程手臂都固定在二位不變，頭轉向二位手。

　　以後，爲培養協調性，手臂自預備位置經一位打開二位，這動作要與 90°的出腿同步；並與收腿回五位同時放下預備位置。隨著手臂打開二位，轉頭向旁；當手臂放下預備位置，轉頭爲 en face。

學習步驟

1. 兩小節的4/4節奏　前起拍：從開始的五位半蹠起來。第一拍：右前腿屈膝將腳尖抬至主力腿的膝蓋。第二拍：動力腿往前伸到90°同時主力腿demi-plié，軀幹向後仰。第三拍：保持姿勢。第四拍：落下伸直的動力腿將腳尖沿著地面收回五位同時伸直主力腿，雙腳半蹠；直起身體。第二小節的第一拍：從五位半蹠將左後腿屈膝抬起腳尖至主力腿膝蓋後方。第二拍：動力腿往後伸到90°同時主力腿demi-plié，軀幹往前傾。第三拍：保持姿勢。第四拍：落下伸直的動力腿將腳尖沿著地面收至後五位同時伸直主力腿，雙腳半蹠；直起身體。雙腿動作與90°的battement soutenu做法相似。

2. 完成式　兩小節的2/4節奏　前起拍：右腿前，從半蹠五位開始；抬右腿提起腳尖至主力腿的膝蓋。第一小節的第一拍：動力腿往前伸到90°同時主力腿demi-plié，軀幹後仰。第二拍：伸直著動力腿收到前五位同時主力腿從demi-plié直起，雙腳半蹠；直起身體。小節的最後半拍：左腳自後五位提起至主力腿的膝蓋後方。第二小節的第一拍：動力腿往後伸到90°同時主力腿demi-plié，軀幹前傾。第二拍：伸直著動力腿收到後五位同時主力腿從demi-plié直起，雙腳半蹠；直起身體。

Développé Ballotté Passé 90°的學習步驟

1. 兩小節的4/4節奏　前起拍：五位半蹠，抬右腳尖至主力腿的膝蓋。

第一小節的第一拍：腿往前伸到90°同時主力腿demi-plié；軀幹後仰。第二拍：保持姿勢。第三拍：動力腿屈膝做90°的passé（腳尖接近主力腿的膝蓋）；主力腿半蹲同時直起身體。第四拍：保持姿勢。第二小節的第一拍：腿往後伸到90°同時主力腿demi-plié；軀幹向前傾。第二拍：保持姿勢。第三拍：動力腿屈膝做passé（腳尖接近主力腿的膝蓋）；主力腿半蹲同時直起身體。第四拍：保持姿勢。由此重複往前、往後動作。

2. 完成式　一小節的4/4節奏　前起拍：半蹲於五位，再抬起腳尖至主力腿的膝蓋。第一小節的第一個半拍：動力腿往前伸到90°，主力腿demi-plié並後仰軀幹。第二個半拍：保持姿勢。第三個半拍：動力腿屈膝做90°的passé；主力腿半蹲同時直起身體。第四個半拍：保持姿勢。第五個半拍：動力腿往後伸到90°，主力腿demi-plié，軀幹前傾。第六個半拍：保持姿勢。第七個半拍：動力腿再屈膝做90°的passé；主力腿半蹲同時直起身體。最後半拍：保持姿勢。由此重複做往前、往後動作。

Développé加轉身 en Dehors 和 en Dedans

右腿為動力腿往前développé到90°，接著以左腿為軸將身體轉半圈en dedans（面向把杆）。

轉身時右腿留在原位，轉動髖關節使其結束成為90°後腿；原本扶把的左手打開到二位，右手則從二位往前帶，轉過身來扶在把杆上。主力腿固定於原位而將腳跟向前推動，以完成轉身動作。

主力腿不變，動力腿在後，轉半圈en dehors；動力腿留在原來位置不移動，轉完成為90°前腿。雙手要變換位置：一隻手過來扶在把杆上，另一手則打開到二位。

練習反方向的動作，développé往後，然後以主力腿為軸將身體轉半圈en dehors（背對把杆），結束時動力腿在前。

接著，站在同一腿上，往回轉身en dedans，動力腿結束在後。

當en dehors和en dedans轉身時，動力腿必須注意將大腿收緊和向

外轉開；腳尖在空中必須控制在一個定點上。

　初學階段，每次的轉身動作爲兩拍；之後，以一拍完成。

　最初爲全腳，然後以半踮動作，練習中也可加上plié-relevé。

Développé Plié-Relevé 加轉身 en Dehors 和 en Dedans

　Développé往前再做plié-relevé，當主力腿半踮之際轉en dedans；動力腿完成在後。繼續反方向的動作，主力腿demi-plié（動力腿伸直在後）；半踮並轉身en dehors；動力腿結束在前。

Développé Balancé（急促地）

　Développé balancé是動力腿急促地作垂直或水平方向的擺蕩。擺蕩的性質明確而迅速。

　先développé往前、旁或往後至90°，再短促地落下動力腿些許，隨即敏捷地回到原本高度上。

　進行本動作必須將整條腿極度收緊。

　Balancé以一拍完成：腿落下半拍，半拍回升。

Développé Balancé 移四分之一或半圓並迅速還原（d'ici-delà）[17]

　動力腿從五位起，développé往前至90°，然後，在相同高度上迅速地移往旁（四分之一圓），緊接著，再回到前。也做反方向動作：腿往後伸出，移往旁（四分之一圓），緊接著迅速回到後。亦可développé往旁，然後將腿移往前（四分之一圓）再回到旁，或是移往後（四分之

17 譯注：法文d'ici-delà是「這裡─那裡」，有「來回」之意。

一圓）再回到旁。

Balancé 也做半圓動作：腿 développé 往前，然後迅速經二位移到後，不停頓，再經二位回到前。

可將四分之一與半圓動作組合著練習，例如：將腿 développé 往前，接著經由二位移往後，然後再迅速地回到旁。或是先 développé 往旁，然後將腿往前移，接著再快速地經由二位移到後。動作過程中，必須始終保持腿抬在90°的高度。

以一拍完成 balancé，方法為：半拍將腿移離開原位，另半拍將腿帶回。動作的強拍必須為動力腿回到開始位置時。

進行 balancé，腿要用力伸直，充分向外轉開，穩固地提住髖關節。

本動作的身體姿勢，如同以慢速度做 développé 將腿移動四分之一或半圓一樣。

Développé Tombé

Développé tombé（「落下的」）在扶把練習往前、旁和往後以及 effacées 和 écartées 的 devant 和 derrière 等舞姿。在教室中間做往前、旁和往後以及 croisées，effacées 和 écartées 的 devant 和 derrière 等舞姿。

Développé tombé 在扶把和教室中間可單獨做 adagio 練習，也可與別種 développé 組合一起做。

Développé Tombé 扶把練習

一小節的4/4節奏　第一拍：右（動力）腿往前 développé 至90°，同時右手經由一位打開到二位。第二拍：主力腿半蹲起來，右腿也抬得更高就像是往上「拋出」一道弧線。第三拍：身體向前送，右腿往前「落」（tombé）到加寬的四位 demi-plié，身體重心移至右腿，左腿伸直在後以腳尖點地；腰腹部向內收緊；右手留在二位，左手沿著扶把向前滑動；兩肩對齊在一個平面上。第四拍：重心移回左(主力)腿時應從腳尖、腳掌落下腳跟，身體恢復直立。右腿伸直以腳尖滑地收向主力腿，再度經由五位往前 développé 至90°；主力腿半蹲起來，依此類推。

當身體重心移回左腿的同時，扶把的左手滑回原位，右臂落下預備位置；然後，與右腿développé一起，經由一位打開右臂到二位。

學習développé tombé之初，可結束動作如下：第四拍重心移回主力腿時全腳站立（不需半蹲），右腳尖沿著主力腿提起至sur le cou-de-pied devant調節式位置，由此開始做下個動作。

Développé tombé往後和往旁的練習規則如同往前的動作。應注意當往旁落下（tombé），扶把的手必須放開，將它抬到指定的二位或三位；在身體重心移回主力腿時，手再放回扶把上。

做舞姿développé tombé練習，也要在tombé時放開扶把。例如：舞姿effacée devant的développé tombé，當développé至90°之後，放開扶把，落下effacé於demi-plié，成為小舞姿effacée derrière（亦即小的第二arabesque以腳尖點地）；重心移回主力腿，再將手放回扶把上。

練習任何方向的développé tombé都要儘量將tombé做得越遠越好；控制著從腳尖經由腳掌至腳跟，落到有彈性的demi-plié上。做développé tombé必須注意：在tombé之前，腿先用力抬起形成一道往上的弧線，還要加上身體的積極參與（它先力爭向上，繼而超越腳尖，按照développé的方向往前或往後），這對於allegro中grands jetés的正確做法必然會有幫助。因此，當課堂進行grands jetés教學時，提醒學生有關développé tombé的動作規則，將有立竿見影的效果。

Développé tombé的做法，除了上述將動作平均分解在小節的各拍完成之外，當編排組合時，即使一小節將做數個développés tombés，亦可各自採取不同的節奏。例如：第一個développé帶停留，以兩拍緩慢地完成，而組合中其餘的développés就接連不斷地，以一拍做一個。

Battements Divisés en Quarts

Battements divisés en quarts（「分成四個battements」）是組合動作，以同一條腿重複做四次，每次轉體四分之一圈en dehors或是en dedans。

這種組合式的battements也可做半圈或一整圈轉體en dehors和en

dedans。

Battements divisés en quarts 區分為兩種形式：en avant 和 en arrière[18]，僅在教室中間練習。

第一種形式　Battements divisés en quarts en avant，en dehors。

四小節的4/4節奏　前起拍：動力腿從前五位提起腳尖沿著主力腿至膝蓋下方。第一小節的第一拍：動力腿往前伸直到90°；腿部動作的同時雙臂從預備位置抬至一位。第二拍：主力腿demi-plié，手臂保留在一位。第三拍：動力腿於高度90°移到旁，同時雙臂打開二位；主力腿半蹲並轉體四分之一圈en dehors。第四拍：動力腿屈膝腳尖提起至主力腿的膝蓋下方；主力腿伸直自半蹲落下為全腳；雙手放回預備位置。組合由此起重複。

第四次動作結束，動力腿落下五位至主力腿之後，換腿練習。

Battements divisés en quarts en avant，en dedans的做法是將動力腿往前伸出，當主力腿半蹲之際為en dedans轉體四分之一圈，前腿因而變成旁腿。

第二種形式　Battements divisés en quarts en arrière，en dehors。

四小節的4/4節奏　前起拍：動力腿從後五位提起腳尖沿主力腿至膝蓋後方。第一小節的第一拍：動力腿往後伸至90°，雙臂抬到一位。第二拍：主力腿demi-plié，手臂留在一位。第三拍：半蹲並轉體四分之一圈en dehors，這時動力腿移到旁，雙臂打開二位。第四拍：動力腿屈膝將腳尖帶到主力腿的膝蓋後方；主力腿伸直自半蹲落下為全腳，雙臂放下預備位置。組合由此起重複。

Battements divisés en quarts en arrière，en dedans的做法是動力腿往後伸出90°；然後移到旁，同時主力腿半蹲並轉體四分之一圈 en dedans。

為順利完成這些battements，練習時必須全程維持住身體的集中、挺拔，徹底凝聚雙腿的力量。無論在任何姿勢，肌肉都絲毫不鬆懈，充分向外轉開。關鍵時刻為主力腿半蹲並轉身，同時將動力腿往旁打開之際。

18 譯注：法文 en avant 是「在前」；en arrière 是「在後」之意。

　　半蹲轉身的穩定性應達到如此地步：當動力腿移至二位時能將這姿勢在半蹲上停留片刻。而掌握單一的時間點，極有助於達成此目標。當轉體的同時，主力腿用力伸直膝蓋，一鼓作氣的半蹲起來；轉開動力腿和提住髖部，此刻也毫不耽擱地移到旁並打開雙臂至二位（打開的瞬間，手臂必須充滿張力，藉以提供軀幹所需的支撐）。

第3章

Rond de Jambe

Rond de Jambe par Terre

　　Rond de jambe par terre是腳尖接觸著地面循弧線移動，有en dehors
和en dedans兩種方向。

　　En dehors　動力腳從一位往前伸出再循弧線移動，經由二位往
後，到對齊一位的正後方。移動時腳背和腳趾頭完全伸直，腳尖不離開
地面。若繼續動作，腳跟落下地面將腿經由一位往前伸出。由此起，依
照相同方向重複動作（en dehors）。

　　腿往前伸應由腳跟帶動，用力將它推向前去，當腿經由二位循弧線
往後移動時，應繼續保持腳跟向前轉開。

　　En dedans　動力腳從一位往後伸，到對齊一位的正後方，循弧線
經二位往前移，再經一位往後伸。由此起，依照相同方向重複動作（en
dedans）。

　　腿往後伸應由腳尖帶動，保持將腿向外轉開，繼續循弧線用腳跟帶
動經由二位往前移。

基本注意事項

　　做rond de jambe par terre（en dehors和en dedans）需始終保持充分
向外轉開和收緊整條腿。

　　必須監督向前和向後伸出腳的正確方向，將腳尖伸出的前、後兩個
點連成一條直線時，線的中央應該正好是開始站一位的腳尖點。倘若腳

尖超越這幾點的界線，將破壞掉圓弧動作的勻整性。

　　當腳移至一位，動力腿的肌肉絕不鬆懈，提住腳弓使腳底平坦的熨過地面，不向大腳趾「倒腳」。

　　Rond de jambe par terre初學階段，動作要分解進行；完成式採取連貫的做法。

【學習步驟】

1. Demi-rond de jambe par terre en dehors　4/4節奏　第一小節的第一拍：動力腳從一位往前伸。第二拍：保持姿勢。第三和第四拍：腳尖循弧線移到旁。第二小節的第一和第二拍：保持姿勢。第三和第四拍：收腳至一位。再接後半段動作。

　　第三小節的第一拍：動力腳從一位往旁伸。第二拍：保持姿勢。第三和第四拍：腳尖循弧線移到後。第四小節的第一和第二拍：保持姿勢。第三和第四拍：收腳至一位。

　　En dedans的動作方式相同，但方向相反。

2. Demi-rond de jambe en dehors　4/4節奏　第一小節的第一拍：腳從一位往前伸出。第二拍：循弧線移到旁。第三拍：收腳至一位。第四拍：保持姿勢。第二小節的第一拍：腳往旁伸出。第二拍：循弧線移到後。第三拍：收腳至一位。第四拍：保持姿勢。

3. Rond de jambe en dehors　2/4節奏　前奏兩小節為préparation，如下。手先稍微向旁開，前奏第一小節的第一拍：一位的demi-plié；手臂放回預備位置。第二拍：動力腿往前伸出，腳尖點地；主力腿保持demi-plié；手臂抬到一位，眼睛看手，頭向扶把側傾。前奏第二小節的第一拍：動力腿繃緊腳尖不離地循弧線移到旁；伸直主力腿，打開手臂至二位並轉頭向外側。第二拍：腳尖在地面從二位循弧線移到後，轉頭向正前（en dedans的préparation做法完全相同，但腿的動作方向相反）。

　　前奏第二小節的第二拍，當腳從旁移到後，正是en dehors的前起拍，為動作的開端。

　　第一小節的第一拍：動力腳經一位伸向前。第二拍：經過二位循弧線移到後。第二小節的第一拍：再度將腳經一位伸向前。第二拍：經

二位循弧線移到後，依此類推。

4. 完成式　2/4節奏　動作之初，從一位或五位，先用一個前奏小節做préparation。前奏的第一個半拍：demi-plié。第二個半拍：動力腿往前伸出，腳尖繃直點地；主力腿保持demi-plié；手臂抬到一位，眼睛看手，頭向扶把側傾。第三個半拍：腳尖不離地循弧線移到旁；同時主力腿從demi-plié直起，手臂打開二位，頭轉向外側。第四個半拍（正式動作的前起拍）：腳尖沿著地面循弧線移到後，並轉頭向正前。

　　樂句第一小節的第一個半拍：腳經一位往前伸。第二個半拍：經二位循弧線移到後。第三個半拍：再將腳經一位往前伸。如此不間斷地進行腿的動作，每個rond de jambe為一拍。

　　練習連貫的rond de jambe，從en dehors改變為en dedans是在四位上做。En dehors做完將腿往前伸直以腳尖點地，由此起，動作往回做：收腳經由一位往後伸，接著進行en dedans的弧線移動。

　　教室中間rond de jambe par terre的préparation做法同樣，但是要抬起雙手經由一位再開到二位。必須記得，頭應向主力腿那側傾斜。例如用左腿做rond de jambe en dedans的préparation，頭要向右側傾斜，因為主力腿是右腿。

　　Rond de jambe par terre可以更快，用半拍做，也可將一拍和半拍的動作組合在一起練習。

Rond de Jambe par Terre en Tournant

　　Rond de jambe par terre en tournant（轉身）八分之一或四分之一圈，在教室中間練習。

　　初學階段，第一個rond de jambe要加轉身，第二個在原位做。轉身時必須注意動力腿的正確動作路線，將它移到正對第一位置的前或後方的定點。

　　當動力腿循弧線經二位移向後或前（en dehors或en dedans）與此同時，主力腿帶動轉身，它沒有relevé，腳跟幾乎不離地的挪移著方向。

Rond de Jambe en l'Air

Rond de jambe en l'air是抬腿至空中45°或90°高度，小腿作圓弧形移動。

Rond de jambe en l'air en dehors　開始的姿勢爲動力腿抬至二位45°。大腿固定不動，膝蓋彎曲，小腿循弧線往後移向主力腿，使腳尖接觸主力小腿的中央（小腿肚）；腿繼續往前循弧線移動，至向旁伸直於二位45°（開始的姿勢）爲止。

Rond de jambe en l'air en dedans　動力腿自二位，屈膝，小腿循弧線往前移向主力腿；再繼續往後作弧形移動，至腿向旁伸直於二位45°爲止。

學習階段動作的速度要緩慢。

ROND DE JAMBE EN L'AIR的動作規則　當小腿作圓弧形移動，不要偏離主力腿的前或後面太遠；換句話說，不必形成一個正圓。應該將圓弧延展開，更像是個拉長的橢圓形。

腿伸向二位要有活力，但不驟然踹出。每個rond做清楚，每次完成圓弧都在二位作停頓。

動力腳尖從二位45°做起，應該帶到主力腿的小腿正中央。做90°的rond de jambe en l'air，動力腳尖要帶到主力腿的膝蓋內側（膝蓋窩），切勿將它交叉到主力腿的前或後面。

練習rond de jambe，大腿必須處於完全外開而且固定不動的狀態。動作時，腳跟保持轉開向前，切忌形成「鐮刀腳」（「蒯腳」）。

建議rond de jambe en l'air教學前，於短期間僅練習彎曲膝蓋和伸直小腿，先不作圓弧形移動。

Rond de jambe的préparation爲兩個2/4小節的前奏。第一小節的第一拍：手臂從預備位置抬到一位，頭向扶把傾斜，眼睛看手。第二拍：保持姿勢。第二小節的第一拍：手臂打開二位並轉頭向外側，動力腿從五位伸直到二位，繃腳尖點地。第二拍：腿抬起至45°並轉頭向正前。將來，改爲一個前奏小節的préparation，做法如下。第一拍：手臂抬起一位。第二拍：手臂打開二位，同時腿從五位打開二位到高度45°。Rond de jambe en l'air亦採用temps relevé爲動作的préparation（參閱第

七章）。

學習步驟

1. 不作圓弧形，八拍　2/4節奏　第一小節：伸直的動力腿從二位45°屈膝，腳尖移向主力腿的小腿。第二小節：保持姿勢。第三小節：伸直至二位45°。第四小節：保持姿勢。重複動作。

2. En dehors，四拍　2/4節奏　第一小節：動力腿從二位45°屈膝，循弧線往後將腳尖移至主力腿的小腿。第二小節：繼續腿的動作，循弧線往前移，完成一整圈伸直於二位45°。由此起，重複rond de jambe。腿的圓弧動作必須流暢、連貫，沒有強拍。

 Rond de jambe en dedans，動作程序相反。

3. En dehors，四拍，帶停頓　2/4節奏　第一小節：動力腿從二位45°屈膝，循弧線往後將腳尖移至主力腿的小腿中央。第二小節的第一拍：腿繼續動作，循弧線往前並伸直至二位45°。第二拍：保持姿勢。由此起，動作往相同方向重複

4. En dehors，兩拍　2/4節奏　用兩個2/4小節的前奏做préparation。然後每個rond de jambe en l'air為一小節2/4，如下，前起拍：循弧線往後移。第一拍：循弧線往前和伸直。第二拍：循弧線往後做下個rond de jambe，依此類推。就這樣，每個rond de jambe都在小節的強拍上完成。

 完成式，每個rond de jambe為一拍（四分音符）。

 初期學習rond de jambe en l'air在全腳做，二年級開始半蹺的練習。

 動作還可以做得更快，以半拍和四分之一拍（八分和十六分音符）進行。例如：做兩個一拍和三個半拍的動作。在高年級，rond de jambe en l'air將與其他動作組合，並以一拍、半拍和四分之一拍混合練習。

 Rond de jambe en l'air在扶把練習和教室中間練習，都同樣可加plié-relevé動作，在強拍時立起或在強拍時蹲下。

 強拍立起　動力腿在前起拍屈膝，循弧線往後或往前移向主力腿（en dehors或en dedans）；同時主力腿進入plié。動力腿繼續循弧線往前或往後移動，當強拍時伸直到二位45°；同時主力腿伸直並半蹺。此動作為雙腿同時彎曲，同時伸直。

強拍蹲下　當前起拍動力腿屈膝，循弧線往後或往前移向主力腿（en dehors 或 en dedans），繼續動作並往二位 45° 伸出。動力腿於強拍伸直之時，主力腿進入 plié。接著動力腿再屈膝，循弧線移向主力腿；同時主力腿伸直並半蹲，依此類推。

Rond de jambe en l'air 在教室中間可練習 en tournant 八分之一或四分之一圈，轉 en dehors 或 en dedans。轉身為半蹲的動作。En tournant 練習時，動力腿必須將大腿固定住，保持其向外轉開、收緊的狀態，這不僅是 rond de jambe 的正確規格，更有助於半蹲動作的平衡與穩定。

Grand Rond de Jambe Jeté

這是循圓弧移動之 90° 大踢腿的動作，有 en dehors 和 en dedans 兩種方向。

Grand rond de jambe jeté en dehors　動力腿從一位起沿地面往後伸出至四位，繃腳尖點地。將腿經一位向前踢出 45° 成半屈膝姿勢，緊接著伸直到 effacée 方向，繼續循圓弧移動，經由二位 90° 往後。完成圓弧，腿落下又經過一位再次向前踢出 45°，做下一個 rond de jambe en dehors。

Grand rond de jambe jeté en dedans　動力腿往前伸出至四位。將腿經一位向後踢出 45° 成半屈膝姿勢，接著往 effacée 方向伸直並繼續循圓弧移動，經由二位 90° 往前。完成圓弧，腿落下又經一位再向後踢出 45°，做下個 rond de jambe en dedans。

基本注意事項

初學此動作應單獨練習，腿先伸出四位以腳尖點地作為 préparation。將來，當 grand rond de jambe jeté 與 rond de jambe par terre 組合練習時（按照慣例，後者在先，接著做前者），直接從上一個 rond de jambe par terre 將腿踢起。

做 grand rond de jambe jeté en dehors，當腿往前踢出 45° 成半屈膝姿勢時要對齊一位，大腿轉開並向上提住。腳跟用力推向前，腿部肌肉收

緊，腳背和腳尖完全伸直。

　　踢腿至45°高度時，切勿停頓住。應將腿持續不斷的循圓弧移動，如同做 rond de jambe par terre 一樣。

　　從45°半彎腿的姿勢，伸直膝蓋，踢向調節式 effacée devant（此點位於前、旁兩方向之間）。然後，逐漸提起腿，經由二位90°到調節式 écartée derrière（此點位於旁、後兩方向之間），此點為 en dehors 方向踢腿的最高點。接著，腿落下到對齊一位的後四位。這兩點之所以稱作調節式 effacée 和 écartée，是因為軀幹依然留在 en face，而未轉成 effacée 或 écartée 方向。

　　剛開始學習 rond de jambe jeté，大踢動作改為緩慢而連續不停地在90°將腿循圓弧移動。以後，直接強勁有力地作圓弧形的踢腿。

學習步驟

1. En dehors　4/4節奏　第一拍：從後四位腳尖點地開始，動力腿經一位往前踢至45°成半屈膝姿勢，繃直腳背和腳尖。第二拍：腿伸直並循弧線向上移動至二位90°。第三拍：動作繼續來到調節式 écartée derrière。第四拍：腿落下到對齊一位的後四位，繃直腳尖點地。

2. 2/4節奏　共兩拍：從開始位置起（後四位腳尖點地）動力腿經一位往前踢至45°成半屈膝姿勢；接著，伸直並循弧線向上移動，途經二位90°到調節式 écartée derrière，再落下後四位，繃腳尖點地。第二小節：重複動作，依此類推。練習 grand rond de jambe jeté 時，軀幹必須保持穩固而直立，雙肩自然舒展，背部挺拔。

　　En dedans 動作往相反方向進行。

　　進一步的練習仍為一小節，差別在於腿落下後四位（en dehors 時）或前四位（en dedans 時）不再停留，經過此位置就繼續動作。

3. 完成式　2/4節奏　第一小節的第一拍：從後四位腳尖點地開始，動力腿經一位往前踢至45°成半屈膝姿勢，然後伸直並繼續往上踢到90°，途經二位至調節式 écartée derrière，再落在後，對齊一位，第二拍：動作不中斷，從後四位腳尖點地，又經一位往前踢至45°成半屈膝姿勢，依此類推。

　　如此地，在一拍完成圓弧形的踢腿動作。

第4章

Port de Bras

Port de bras 是手臂正確的運行於各種基本位置之間，並配合頭和身體轉動以及傾斜的動作。

Port de bras 在古典芭蕾裏的重要性非比尋常。雙臂優美的線條，它們既輕柔又生動，靈活的軀幹以及頭部各式各樣的轉動和傾斜，全都有賴 port de bras 來完成，舞蹈表現力也是經由 port de bras 的練習逐漸培養得到。

從第一年剛學會手臂的基本位置起，就開始在扶把和教室中間做最簡單的 port de bras 練習。例如將各種手臂位置與 rond de jambe par terre 或其他的扶把動作一起組合練習，這就是為 port de bras 作準備。將來，需增添軀幹的前傾、後彎以及轉頭等。再往後，port de bras 要於加寬的四位，並在主力腿加深的 demi-plié 進行，身體先前傾，從頭頂到腳尖拉成一直線，然後向後彎（例如：rond de jambe par terre 的結束動作）。

Port de bras 可在腳的各種姿勢上練習：雙腿半踮、單腿半踮以及配合 grands pliés 動作。配樂的節奏和速度變化多端，但是，永遠都應保持 port de bras 固有之流暢連貫的動作特質。

各類型的 port de bras 廣泛運用於 adagio 之中，是後者的組成要素之一。

到了高年級，甚至有配合著 port de bras 的跳躍動作（例如：sissonne renversée，jeté renversé 等）。

Port de Bras 的基本教學形式

　　初學 port de bras，en face 站在教室中間，採用慢速度做三種手臂位置的運行練習，每個位置都要延長停留的時間。掌握此練習後，才逐步學習下列各種基本形式的 port de bras。

　　第一種 port de bras　開始站 croisée 五位，右腿在前，雙臂於預備位置，轉頭向右，身體挺拔。

　　（練習各種 ports de bras 都以此姿勢開始。）

　　兩小節的 4/4 節奏　第一小節的第一拍：雙臂從預備位置抬起一位，頭稍微傾向左肩，眼睛看手。第二拍：保持姿勢。第三拍：雙手舉到三位並將頭直起，視線隨手而動。第四拍：保持姿勢。第二小節的第一拍：雙臂打開二位並轉頭向右，視線隨著右手移動。第二拍：保持姿勢。第三拍：雙臂放下預備位置，動作間掌心漸轉向下，肘部微彎；手指稍延遲落下，繼而在運行中完成手臂的弧形線條；仍轉頭向右。第四拍：保持姿勢。

　　接下來，第一 port de bras 將改為一小節的 4/4 節奏，速度緩慢但動作連貫。然後，視 port de bras 的掌握程度，可加速少許。

　　當以 3/4 的節奏練習 port de bras 時，每個位置的配樂為一小節。

　　第二種 port de bras（複合運用三種手位）

　　兩個前奏和弦做 préparation 如下，於五位 croisée 右腿前。第一個和弦：雙臂從預備位置抬起一位，頭稍微傾向左肩，眼睛看手。第二個和弦：左臂抬起三位，右臂打開到二位；轉頭向右，視線跟隨右手。

　　由此起，開始做 port de bras。左臂打開到二位，同時右臂舉起至三位；頭轉向左臂，眼睛看左手。接著，左臂降下經由預備位置抬到一位；此刻，轉頭向右，將視線移至右臂的肘部，當左臂動作時右臂保持在三位不動。而後，右臂降下一位與左臂會合；頭稍微轉正些，視線改為看著雙手。結尾動作，左臂舉起三位，右臂打開二位；轉頭向右，視線跟隨右手。

　　將來，第二 port de bras 可偕同五位或四位 grand plié 單獨地練習，或接著做 tours sur le cou-de-pied，也可接著做大舞姿的 tours。

軀幹往旁傾斜的 port de bras

這項 port de bras 並非基本教學形式，因為它是學習第三種 port de bras 之前的準備動作，具有訓練價值，故而載入教材中。

面對鏡子，站不太外開的一位，雙腳跟靠攏，雙臂放預備位置。Préparation 為兩個前奏和弦，做法如下。第一個和弦：雙臂從預備位置抬起一位，頭稍微傾向左肩，眼睛看手；第二個和弦：雙臂打開二位並轉頭向正前。

接著，軀幹儘量向右側傾斜，對正旁不偏向後；當身體動作之際左臂舉起三位，右臂留在二位，頭向右轉，視線望向右手。右臂隨同身體側傾而下降；兩肩與軀幹保持原本的對應狀態。然後，直起軀幹；右臂仍留在二位但隨身體移動而上升；左手也落回二位，頭轉正。繼續以相同方式將軀幹向左側傾斜。

學會並且掌握了軀幹側傾以及往前和往後彎（第三種 port de bras，參閱下文）之後，按照慣例要把它們組合在一起練習，例如站立 en face：首先做往前傾、往後彎，再次重複；接著往旁做向右、向左側傾，再次重複（這項 port de bras 組合了軀幹的各種動作）。

這項組合式 port de bras 可在不太外開的一位或五位上練習，適合於每天基訓課結束時做。

第三種 port de bras（軀幹往前和往後彎）

站五位 croisée 右腿前。Préparation：雙臂經一位開至二位，轉頭向右。然後軀幹往前傾，將下背和腹部收緊並向上提住，以保持從頭頂到脊柱末端的直線狀態；前彎同時將雙臂放下預備位置；轉頭向前，視線正對雙手。身體前傾之際，必須嚴守頭、頸和軀幹構成一條直線的規定；切忌弓背、塌腰，兩塊肩胛骨不往中間夾，臀部肌肉不放鬆。動作的重點，就在於前傾過程中，竭力保持軀幹筆直與收緊的狀態，到達前傾的極限時，還要儘可能將筆直的軀幹往前延伸。

之後，身體返回開始姿勢；雙臂經一位繼續抬到三位。當身體直起時，視線先跟隨雙手至一位，然後轉頭向右，而視線望向右手肘的略上方。

接著，軀幹往後彎（雙肩先後傾，繼而背部向後彎曲）。此刻需收緊後背、提起腰部、腹部收縮、雙肩放下；頭不後仰、不下垂，而應轉

向右側成爲軀幹線條的延伸；後彎時手臂始終位於頭的前方。雙腿必須伸直並將肌肉收緊（尤其當極度深彎時），切不可以屈膝取代身體的後彎。然後採相反順序直起身體（先是背部，其次雙肩），手臂逐漸打開至二位。

雙臂落下預備位置，結束 port de bras 練習。

第四種 port de bras（軀幹複合式擰轉）

站五位 croisée 右腿在前。Préparation：將雙臂經由一位打開到左手三位和右手二位，頭轉向右（如同第二種 port de bras）。

軀幹自腰部以上向左轉成爲背對鏡子，右肩在前；胸膛舒展，背部挺拔。完成時刻將軀幹往後彎，但保持雙肩放平，髖部靜止不動。軀幹轉動之際，左臂落下二位並往後伸向教室的4點；右臂在二位的高度上從2點移到8點，動作間雙臂逐漸拉直，手指伸長，轉掌心朝下，變爲第四 arabesque 姿勢。Port de bras 完成，當軀幹往後彎的時刻，左右手肘都稍微彎下一些。

第四 port de bras 的重點就是輕柔、無拘的手臂動作，藉此反襯出繁複異常的軀幹擰轉。

最初，當左臂落下二位時，頭也向左轉：視線跟隨左手到二位。接著再將頭轉向右肩；右臂往前移，眼睛看著右手。

結束動作，左臂經過預備位置到一位與右手會合；身體轉回開始姿勢；頭略傾向左肩，視線正對雙手。最後，左手抬至三位，右手開到二位，頭轉向右，視線跟隨右手而動。

第五種 port de bras（軀幹複合式彎曲——先側轉和傾斜再後彎）

站五位 croisée 右腿在前。Préparation 如同第二和第四種 port de bras：左臂至三位，右二位。Port de bras 開始前，於前起拍先將頭轉正，視線向上望左手。然後，保持著軀幹筆直挺拔的狀態，向前傾。

當身體前傾時，左臂落到一位，眼隨手動；同時右臂放下預備位置再抬至一位與左臂會合，視線正對雙手。接著身體直起並稍微往左轉（此時注意不聳起肩膀）；左臂移至二位，轉頭向左，視線跟隨左手；並將右臂抬起到三位。然後軀幹往後彎，接著再直起來；同時變換雙臂的位置：左臂上三位，右到二位；頭轉向右，視線跟隨右手。

第六種port de bras（複合式grand port de bras——先深度前傾將肢體伸展成一直線）

Préparation，第一個和弦：五位demi-plié；右腿往前沿地面伸出腳尖至croisée方向，左腿保持demi-plié（plié-soutenu）；雙臂抬起一位，頭略向左傾，眼睛看著雙手。第二個和弦：身體重心經過四位demi-plié（不停頓）移上右腿，成為舞姿croisée derrière（左腿伸直在後，腳尖點地）。過程中，左臂舉起三位，右臂開到二位；轉頭向右，視線跟隨右手。

Port de bras開始前，於前起拍將頭轉正，視線向上望左手。右腿demi-plié同時左腳尖沿地面往後滑，仍保持croisé（但伸展開）。當腿動作時，身體筆直而挺拔地落於主力腿的大腿上方；左臂留在三位，右在二位；視線跟隨左手。

當身體前傾並加深demi-plié到達極限時，左臂從三位落下一位，而右臂經預備位置至一位與左臂會合。此刻必須注意頭、身體和左腿所構成的一條筆直而前傾的斜線，它上起頭頂下達左腳尖。用力收緊腰腹部，藉以保持全身線條的平整和主力腿上重心的穩定。接著，借由主力右腿推地，令筆直而挺拔的身體迅速直立起來；身體重心移上伸直的左腿於全腳（腳尖留在原處不移動）；右腿也伸直（繃緊腳尖不離地）被拉向主力左腿，停在一步之遙，成為舞姿croisée devant；雙臂仍在一位；頭略傾向左肩，視線正對雙手。

接著，軀幹往後彎，左肩稍微轉到後，但兩髖必須放平並且保持不動；同時左臂帶到二位，右臂抬起至三位；頭轉向左，視線跟隨左手的動作。軀幹繼續向後彎；左臂移至三位，右臂打開到二位；轉頭向右，而眼睛此時跟隨右手的動作。

結束時，軀幹直起並且經四位demi-plié將身體重心從左腿移回右腿，成為croisée derrière舞姿。

上述各種ports de bras都是運用最基本的軀幹傾斜、彎曲和擰轉，加上手臂和頭的動作所組成。以此為基礎，將來可創造出更多不同類型的ports de bras組合。

Port de bras在adagio之中可當成préparation，接著做大舞姿旋轉en dehors和en dedans，或接著做小的pirouettes（tours）sur le cou-de-pied。

Port de bras 作為旋轉的 préparation

作爲大舞姿旋轉 en dehors 的 préparation，第六 port de bras 只要進行到身體重心移上後腿爲止，也就是停在舞姿 croisée devant 右腳尖點地。然後右腿落下到加寬的四位 demi-plié，左腿在後伸直膝蓋腳跟著地，身體重心移上右腿。這種放長距離的第四位置，正是大舞姿旋轉所必需。

重心移到四位的同時，左臂從三位往前放下與左肩同高（手掌正對肩膀），右臂留在二位；再伸展雙臂並轉掌心朝下，如第三 arabesque。

這種 port de bras 也可結束成爲小的 pirouettes en dehors 的 préparation，但第四位置要窄小些。

當用於旋轉 en dedans 的 préparation 時，port de bras 的動作有所不同。右腳尖點地於舞姿 croisée devant，雙臂各停在左二、右三位，然後將重心移上右腿於加寬的四位，同時右臂從三位落下，經由二位和預備位置再抬起到一位；左臂則留在二位，雙臂線條彎曲呈弧形。

這種 port de bras 作爲旋轉 en dehors 或 en dedans 的 préparation，還有另一種做法：右腿完成在加深 demi-plié 的伸展之後，身體重心不必往後移至左腿，反而將它收回靠近留在 demi-plié 的右腿，左腳尖放鬆使腳掌落在加寬的四位。此時，將軀幹直起而雙臂於一位會合。接著，軀幹向後彎曲，手臂繼續上述的 port de bras 動作，結束成旋轉 en dehors 或 en dedans 的 préparation。

Temps Lié

Temps lié是個系列動作的統稱，由形成套路的連貫動作所組成，只在教室的中間練習。Temps lié是一種獨立存在的舞蹈訓練模式，對發展手臂、雙腿、頭和軀幹動作的協調性具有重要意義。其動作性質平緩流暢。Temps lié的組成元素經常被運用於adagio結構之中。

Temps lié系列的學習應該由簡到繁。它之所以變得繁複困難，是因為加進了彎曲軀幹、90°的動作、半踮、起自demi-plié和grand plié的旋轉。學生最初接觸的是基本形式，動作速度緩慢，可以採用2/4，4/4或3/4節奏的音樂。

基本形式　（在此詳述temps lié基本形式之細節，其後各例將不再贅述，僅增補附加的部分。）4/4節奏　站croisée五位，右腿在前，雙臂於預備位置，頭轉向右。（練習前的這種預備姿勢，適用於所有形式的temps lié。）第一小節的第一拍：於五位demi-plié，頭仍向右，雙臂在預備位置。第二拍：右腿沿地面往croisé devant伸出，腳尖不離地。身體重心放在主力左腿上並且保持demi-plié；同時雙臂抬起一位，將頭略傾向左肩。第三拍：身體重心經過demi-plié移上右腿，成舞姿croisée derrière，此刻雙腿伸直，左腿在後繃腳尖點地。當從左腿移到右腿的過程，要流暢地經由四位的demi-plié；與此同時，左臂上升到三位，右臂到二位，頭轉向右，視線跟隨右手。第四拍：左腿收在後五位於épaulement croisé；雙臂保持原狀。

第二小節的第一拍：五位demi-plié並轉身成en face；視線跟隨左手自三位放下一位，右臂留在二位。第二拍：右腿沿地面向二位伸直，

繃腳尖點地；左臂開到二位；頭保持原狀 en face。第三拍：直接將身體重心移上伸直的右腿，左腿伸直在旁腳尖點地；雙臂留在二位，轉頭向左。第四拍：左腿收至前五位成 épaulement croisé；雙臂落到預備位置，頭仍向左。然後重複組合，出左腿往前，再全部往後，做相反方向。

採取 3/4 節奏（華爾滋）配樂時，每個姿勢為一小節。

Temps Lié 加軀幹彎曲

4/4 節奏　站右腿前五位 croisée。第一小節的第一拍：五位的 demi-plié。第二拍：右腿往 croisé devant 伸出，腳尖不離地；同時雙臂抬至一位。第三拍：經過 demi-plié 移身體重心到右腿，成為 croisée derrière 舞姿，左腿在後繃腳尖點地；移動重心時，左臂抬起三位而右到二位，頭轉向右。第四拍：保持 croisée derrière 舞姿。第二小節的第一和第二拍：軀幹往後彎，雙臂和頭保持原狀。當軀幹向後彎曲，體重絕對禁止壓在後腿的腳尖上；身體重心必須留在主力腿。第三拍：直起身體，雙臂仍保持原狀。第四拍：左腿收後五位於 épaulement croisé；第三小節的第一拍：五位 demi-plié 並轉身為 en face；左臂放下一位，眼隨手動；右臂留在二位。第二拍：右腿沿地面伸直至二位，頭保持原狀 en face，左臂打開到二位。第三拍：身體重心從左腿移到伸直的右腿上，左腿伸直在二位以腳尖點地；雙臂留在二位，轉頭向左。第四拍：保持姿勢。第四小節的第一和第二拍：軀幹往左側傾斜；左臂留在二位並保持與肩同高，隨著軀幹一起降下，眼睛看手；右臂抬起至三位。軀幹往旁傾斜時應如同向後彎一樣，切勿擠壓伸出旁腿的腳尖。第三拍：直起身體；右臂打開到二位，頭先轉成 en face 再向右，眼睛看著右手。第四拍：左腿收前五位於 épaulement croisé；雙臂放下預備位置；頭轉向左。

左腿重複組合，然後全部往後做相反方向。

Temps lié 往後的動作，軀幹仍向後彎，但成為舞姿 croisée devant。軀幹向旁傾斜則改向主力腿。

Temps Lié par Terre 加 Tour

　　4/4 節奏　右腿前五位於 épaulement croisé 開始。在前起拍做 préparation：五位的 demi-plié；右臂抬起一位，左臂至二位；轉頭向正前，對 8 點。第一拍：左腿半蹲做 tour en dehors；右腿屈膝於 sur le cou-de-pied devant，雙臂合攏於一位，結束對 8 點（從五位起 tours en dehors 和 en dedans 動作技法，詳閱第十章「地面和空中的旋轉」）。第二拍：左腿 demi-plié 同時右腿從 sur le cou-de-pied devant 位置放下，腳尖沿地面伸直到 croisé devant；雙臂於一位；眼睛看手，頭略傾向左肩。第三拍：經由四位 demi-plié 移身體重心上右腿，成為 croisée derrière 舞姿；左臂抬起三位，右臂開到二位，頭轉向右。第四拍：左腿收後五位於 épaulement croisé，雙臂保持原狀。第四拍的後半拍：demi-plié，彎右臂至一位，左至二位；頭正對 1 點（préparation）。第二小節的第一拍：左腿半蹲做 tour en dehors，右腳於 sur le cou-de-pied devant（結束 en face 對 1 點）。第二拍：左腿 demi-plié 同時右腿從 sur le cou-de-pied devant 位置放下，右腳尖沿地面伸直到二位；雙臂打開二位；頭正對 en face。第三拍：移上伸直的右腿，左腿伸直於二位繃腳尖點地；頭轉向左。第四拍：左腿收前五位；雙臂放下預備位置；頭仍向左。然後組合做相反方向，tour en dedans 將動力腳提起 sur le cou-de-pied derrière 的位置。

Temps Lié 於 90°

　　4/4 節奏　開始於右腿前五位 croisée。第一小節的第一拍：左腿 demi-plié，同時提起右腳尖到主力腿的膝前；雙臂至一位；頭略傾向左。第二拍：左腿保持 demi-plié，右腿伸展到 croisé devant 於 90°；雙臂留在一位；眼睛看手。第三拍：邁上伸直的右腿成為 attitude croisée 舞姿；左臂抬到三位，右臂至二位，頭轉向右。第四拍：保持舞姿 attitude croisée。第二小節的第一拍：收左腿至五位於 demi-plié，轉身成 en face；同時提起右腳尖到主力腿的膝前；左臂放下一位，右臂留在二位。第二拍：右腿往旁伸展至 90°；左臂開到二位；面對 en face。第

三拍：身體重心移上伸直並且往遠邁出到二位的右腿，左腿抬起90°正旁；雙臂留在二位；頭轉向左。第四拍：左腿落下前五位；左肩轉向前；雙臂收回預備位置；頭轉向左（épaulement croisé）。

做temps lié，當動力腿從五位提起，往croisé devant和往旁伸展出90°，主力腿應處於demi-plié。進入attitude舞姿是按照relevé方式，直接抬起半屈膝的後腿。往後動作的順序正好相反，其做法如同往前的動作一般，將腿往croisé derrière和往旁伸展出90°，唯一的差別是成為croisée devant大舞姿時，動力腿必須經過五位（在重心移上主力腿之際，應將動力腿帶向主力腿，然後再以développé方式向前伸出至90°）。

當移到舞姿attitude croisée、往旁90°和舞姿croisée devant時，動力腿由腳尖先落下，而後整個腳掌踩到地面。

90°的temps lié也練習半蹲動作：當移到舞姿attitude croisée、往旁90°和舞姿croisée devant時，動力腿直接邁步成半蹲。舞姿定型後，仍留在半蹲將動力腿收回五位；再自半蹲落於五位demi-plié，由此起繼續動作。

高年級temps lié可改為一小節，方法如下：

4/4節奏　前起拍：左腿demi-plié；右腿將腳尖提起到主力膝前。第一拍：右腿croisé devant伸展到90°，左腿保持demi-plié；雙臂抬到一位；眼睛看手。第二拍：移到舞姿attitude croisée，左臂抬起三位，右臂至二位，轉頭向右。第二拍的後半拍：落左腿收於右後croisée五位並做demi-plié，同時右腿迅速屈膝將腳尖提至主力膝前（經由五位將重心自右腿移到左，急速完成以一腿替換另腿）；左臂放下一位而右臂留在二位；身體和頭對en face。第三拍：右腿往旁伸展到90°，左腿保持demi-plié；左臂打開二位而右留在二位；頭對en face。第四拍：移上伸直並往遠邁出二位的右腿；左腿伸直抬起90°正旁；雙臂在二位；轉頭向左。組合繼續換腿往前做，當第四拍的後半拍：左腿屈膝帶腳尖至主力膝前，同時主力右腿demi-plié；身體轉為左肩往前（épaulement）；雙臂放下預備位置；頭轉向左。

Temps Lié 於 90° 加 Tour

　　4/4節奏　右腿前五位 croisée 開始。前起拍做 préparation：於五位 demi-plié；右臂抬起一位，左臂至二位；轉頭向正前，對8點。第一小節的第一拍：左腿半蹲做 tour en dehors，右腳至 sur le cou-de-pied devant。旋轉結束（面對8點）提起腳尖至主力膝前。第二拍：左腿 demi-plié，右腿伸出 croisé devant 到90°；雙臂於一位；眼睛望手；頭傾向左肩。第三拍：移上前成為舞姿 attitude croisée，左臂至三位而右在二位；頭轉向右。第四拍：左腿放下後五位於 demi-plié，右臂到一位而左至二位（préparation）。第二小節的第一拍：左腿半蹲做 tour en dehors，右腳至 sur le cou-de-pied devant（旋轉結束對 en face，抬高大腿提腳尖至主力膝前）。第二拍：左腿 demi-plié，右腿往旁伸出90°，雙臂開至二位；頭向 en face。第三拍：身體重心移上伸直並往遠邁出二位的右腿，左腿抬起正旁至90°；雙臂留在二位；轉頭向左。第四拍：左腿收在前五位 épaulement croisé；雙臂放下預備位置；頭轉向左。

　　接著組合繼續以左腿往前做，然後全部做相反方向。做反方向的 temps lié，當 tour en dedans 時，腳尖於 sur le cou-de-pied derrière，或將腳從 sur le cou-de-pied devant 變換到 derrière 位置。無論採取任何方式，當旋轉結束，動力腿伸出之前應先抬高大腿，將腳尖提起到主力腿的膝蓋後面。

Temps Lié 於 90° 加 Tour 起自 Grand Plié

　　4/4節奏　開始於五位 croisée，右腿在前。於前奏和弦，將雙臂經一位打開至二位。

　　第一小節的第一和第二拍：五位的 grand plié；左臂在二位，右臂經由預備位置抬到一位（préparation）；轉頭向正前對8點。第二拍的後半拍：從 grand plié 起來，左腿半蹲做 tour en dehors（有關「tours 起自 grand plié」的敘述，參閱第十章「地面和空中的旋轉」），右腳於 sur le cou-de-pied devant（旋轉結束將大腿抬高，提起腳尖至主力膝

前）。第三拍：左腿 demi-plié，右腿伸出 croisé devant 到 90°；雙臂於一位；眼睛看手；頭略傾向左肩。第四拍：移至舞姿 attitude croisée，左臂至三位而右到二位；頭轉向右。第四拍的後半拍：左腿放下後五位於 épaulement croisé，雙膝伸直；左臂打開二位。第二小節的第一和第二拍：五位 grand plié；左臂留在二位，右臂經由預備位置抬到一位（préparation），頭轉正。第二拍的後半拍：從 grand plié 起來，左腿半蹠做 tour en dehors，右腳放 sur le cou-de-pied devant。第三拍：左腿 demi-plié，右腿往旁伸展到 90°；雙臂打開至二位；頭對 en face。第四拍：身體重心移上伸直並往遠邁出二位的右腿，左腿抬至 90° 正旁；雙臂保持在二位；轉頭向左。第二小節的最後半拍：左腿收前五位 croisé；雙臂留在二位；頭仍轉向左。由此，組合以左腿繼續往前做。相反方向是做 tour en dedans，旋轉結束先提起腳尖至主力腿的膝蓋後面，然後才伸出腿。

上述兩項 temps lié，於 90° 加 tourt 以及起自 grand plié 加 tour，都要在半蹠完成。

組合學會做單圈 tour 的動作，就可以開始練習雙圈 tours。

第6章

古典芭蕾舞姿

學生們在一年級就要認識古典芭蕾的各種舞姿。最初，各種舞姿應分開單獨練習，不抬腿，僅以腳尖點地。然後，進一步抬腿到90°。舞姿也有45°的做法（例如：於舞姿進行battement fondu），這種狀況，一手通常打開二位，另手在半高的一位（於一位和預備位置之間）。

舞姿的教學，按照慣例，先從croisée devant和derrière開始，接著是effacée和écartée的devant和derrière，然後學習四種arabesques。

初學以慢速練習，配樂為2/4、4/4或3/4節奏。

Croisées 舞姿的初期學習

Croisée Devant 舞姿　如同croisé的概念一般，各種croisées舞姿都強調出身體姿態的交叉線條。就好像身體轉向這一方，卻將頭轉向另一方（交叉），並且雙腿也呈交叉狀。

站五位於épaulement croisé，右腿和右肩在前；頭轉向右，雙臂放在預備位置。

兩小節的4/4節奏　第一小節的第一拍：雙臂抬起一位，頭略向左肩傾斜，眼睛看手。第二拍：保持姿勢。第三拍：右腿往前伸出，繃腳尖但不離地（動力腿的腳尖應正對主力腳跟）；左臂抬起至三位並將右臂帶到二位；頭向右轉，視線跟隨右手，還加上軀幹稍微向後傾。這就是croisée devant舞姿。第四拍：保持姿勢。

第二小節的第一拍：左臂落下二位，右臂留在二位；軀幹仍然稍向後傾，右腳尖點地。第二拍：保持姿勢。第三拍：雙臂放下預備位置；右腿收回前五位；直起軀幹。第四拍：保持結束姿勢。

Croisée Derrière 舞姿　開始姿勢與練習 croisée devant 舞姿相同。左腿從 croisée 五位往後伸出，腳尖點地；雙臂經一位到左三位和右二位；頭轉向右；軀幹筆直、挺拔，重心移上主力腿。

頭和雙臂的動作方式如同 croisée devant 舞姿；差別僅在於，此處始終保持軀幹筆直。

Effacées 舞姿的初期學習

Effacée Devant 舞姿　Effacées 舞姿正如同 effacé 的概念一樣，強調身體的敞開姿勢。

站五位於 épaulement effacé，右腿在前而左肩向前；雙臂放在預備位置；頭向左轉。右腿往前伸，繃腳尖但不離地；經由一位抬起左臂至三位和右臂到二位。當雙臂舉起一位時，轉頭對正前，眼睛看手。當打開雙臂（左至三位而右到二位），軀幹稍往後傾並轉頭向左，視線望著左手肘的略高處。

Effacée Derrière 舞姿　開始姿勢與練習 effacée devant 舞姿相同。左腳從五位沿地面往後伸出，腳尖點地；經由一位抬左臂至三位和右到二位。當雙臂抬起一位時，轉頭對正前；而手臂打開至三和二位，轉頭向左，視線望向左手肘略上方，並將身體重心稍為往前移至主力腿。

下階段，各種舞姿的練習改為一小節的 4/4，每個步驟的動作占一拍（去掉停頓）；當配合 2/4 的節奏做練習，每種舞姿用兩小節完成。採用 3/4（華爾滋節奏）配樂時，每個步驟的動作為一小節。

學習其他各種舞姿（如舞姿 écartées 和四種 arabesques）也先從腳尖點地開始，然後才抬起腿到 90° 的高度。各種舞姿在練習階段，其音樂節拍的分配方式，都和做舞姿 croisées 和 effacées 一樣。

Croisées大舞姿的基本類型

開始學習各式大舞姿，應先採取relevé的方式將腿抬起到90°，稍後才做développé。

Croisée Devant舞姿 站épaulement croisé五位，右腿在前，右肩也向前；頭向右轉，雙臂放在預備位置。

4/4節奏 第一小節的第一和第二拍：從croisée五位，右腿屈膝提起腳尖到主力腿的膝前；雙臂抬至一位；頭略傾向左肩，眼睛望手。第三和第四拍：腿伸出croisé devant到90°[19]；左臂抬起三位，右臂帶到二位；頭向右轉，視線跟隨右手；軀幹稍微向後傾。第二小節的第一和第二拍：保持於croisée devant舞姿。第三拍：左臂落下二位，但腿仍保持在90°上。第四拍：雙臂放下預備位置。同時動力腿也落到五位；頭保持轉向右；直起軀幹。由此起，舞姿可重複練習。

Croisée Derrière舞姿 開始姿勢如同上述舞姿。從五位croisée起，左腳從後面提起並伸展至90°；經由一位抬起左臂到三位而右到二位。當雙手抬到一位時，頭略傾向左肩，雙眼望手；然後，當左臂抬起三位和右到二位時，頭轉向右，視線跟隨右手；軀幹略向前傾。

結束舞姿返回開始姿勢時，左臂先落下二位，軀幹和右臂留在原位。接著，當雙臂放下預備位置的同時，腿收回五位並直起軀幹；頭仍轉向右。

下階段，舞姿練習改為一小節的4/4，每個動作步驟只占一拍。

Attitude Croisée舞姿 開始於croisée五位，右腿前。左腿自五位提起腳尖到主力腿的膝蓋後面；接著將屈曲的左膝稍微放開並抬高至croisé derrière 90°，最終使膝蓋形成一個大於90°的鈍角。抬起而轉開的大腿應儘量移向身體後方，膝蓋不得下垂。當腳尖和膝蓋位於同一水平線，才算姿勢正確。抬腿的同時，雙臂經由一位舉起左到三位和右至二位；頭轉向右，視線跟隨右手；軀幹稍微向前傾但兩肩保持放平；身體中段的腰腹部向內收緊。

19 90°的抬腿，最初先以relevé方式練習，稍後才做développé。

Effacées大舞姿的基本類型

Effacée Devant舞姿　站五位épaulement effacé，右腿在前，而左肩向前；雙臂放在預備位置；轉頭向左。

右腿提起往前伸展到90°；同時，經由一位打開左臂至三位而右到二位。當雙臂抬起一位時，轉頭對正前，眼睛看著雙手。然後，隨著雙臂打開，轉頭向左，視線朝向左手肘略高處；軀幹稍往後傾。

結束舞姿返回開始姿勢，先打開左臂到二位，視線隨左手降下；軀幹和右臂留在原來的位置。接著，當雙臂放到預備位置的同時，腿落下至五位；頭仍舊轉向左，軀幹直起。

Effacée Derrière舞姿　開始姿勢如同上述舞姿。從五位effacée提起左腿並往後伸出90°；經由一位打開左臂至三位而右到二位。當雙臂抬至一位時，轉頭對正前，眼睛看著雙手；然後，隨著雙手打開，轉頭向左，視線望向左手肘略高處；後背挺拔，軀幹稍微向前傾，但腰腹部向內收緊。

結束舞姿返回開始姿勢，先將左臂打開二位，視線跟隨左手；軀幹和右臂留在原來的位置。接著，當雙臂放到預備位置的同時，腿落下至五位；頭仍舊轉向左，軀幹直起。

Attitude Effacée舞姿　開始姿勢同前，自effacée五位提起左腳尖到主力腿膝蓋後，再將屈曲的左膝稍微放開並抬高至effacé derrière 90°，最終使膝蓋形成比attitud croisée更大的鈍角（約135°），抬起的大腿儘量往後帶，腳尖和膝蓋位於同一水平線；同時，經由一位抬起左臂至三位而右到二位。當雙臂抬至一位時，轉頭對正前，眼睛看著雙手；當雙臂分別打開至三位和二位時，轉頭向左，視線朝向左手肘的略高處；軀幹稍微前傾，兩肩保持放平；腰腹部向內收緊。

結束舞姿，左臂開到二位，頭向左，視線隨左手而動；動力腿伸直向後effacé於90°。然後，當雙臂放下預備位置的同時，腿落到五位；頭轉向左，直起軀幹。

Écartées大舞姿的基本類型

Écartée Devant舞姿　站五位 épaulement croisé，右腿在前，而右肩也向前，向右轉頭，雙臂在預備位置。身體姿態像是斜著對觀眾。

提起右腿往旁對教室的2點伸出到90°；同時經一位抬右臂至三位而左到二位；當雙臂抬起一位時，頭稍微向左傾，視線正對雙手；打開雙臂時轉頭向右，眼睛望向右手肘的略高處，軀幹傾向抬腿的另一側，身體保持展開於斜角線上（更為強化原本 épaulement croisé 的姿態）。

由於軀幹側傾將導致雙肩斜置，呈現出右肩高於左肩；但無論傾斜狀態如何，必須保持兩肩放下並且位於同一平面。左臂留在二位，會因為軀幹側傾而降低些；右臂在三位（於頭的正前方）。

Écartées 舞姿必須站立在外開的主力腿上，動力腿應將大腿極度轉開並抬起在軀幹的正旁。結束舞姿返回開始姿勢，右臂落下二位同時與留在二位的左臂一起轉掌心朝下；雙臂連成一條橫線，而軀幹仍然保持傾斜。當右臂落下時，視線隨右手動作至二位。然後，雙臂放到預備位置，腿落下前五位；直起軀幹，頭轉向右。

Écartée Derrière舞姿　開始姿勢為右腿前，en face 五位。提起右腿往旁對教室的4點伸出90°；右臂到三位和左到二位。當伸展腿和打開手臂的同時，以主力腿為軸，將身體依照斜角線轉成側向8點和4點。

Écartée derrière 舞姿如同 écartée devant 舞姿一般，具有軀幹的傾斜以及相同的手臂和肩膀位置；差別在於前者要將軀幹稍微向後彎曲；頭轉向打開二位的手臂，眼睛望著手掌。

返回開始的姿勢，當右臂從三位降下二位時，頭仍舊轉向左。然後，於雙臂放下預備位置之際，腿落下至後五位；直起軀幹。

Arabesques

第一 Arabesque　側轉身以左肩對觀眾，兩腳站不太外開的五位

（於第一、第二arabesques，主力腿只做轉開腳位的一半即可），右腿前，轉頭向左，雙臂在預備位置。左腿提起並往後伸展至90°；同時，雙臂抬起一位；頭轉為正前；眼睛看手。接著，右臂往前伸，手在肩膀前方並與肩同高；左臂往旁伸（手對正左肩與其同高）；逐漸轉掌心朝下，手指伸直。身體略向前傾，後背和主力腿的大腿收緊並向上提住。

練習第一arabesque應注意身體姿勢和兩肩的位置，它們必須維持在一個平面上。無論如何不使軀幹轉向觀眾；左肩也不往後移：否則舞姿將變得鬆散，後背無法收緊，失去它的弧度和優美線條。此外，還需注意身體不向前或向側面偏斜。

第二 Arabesque　　如同第一arabesque開始的姿勢。從五位提起左腿往後伸展至90°，同時，雙臂抬起一位並轉頭對正前。接著按照arabesque的規格將左臂往前伸；而右臂經由二位再順著肩膀的線條往後伸；雙手掌心轉向下；頭轉向左，身體稍微向前傾。自腰部牢固地將後背鎖緊，並向上提起動力腿的大腿。

第三 Arabesque　　站五位於épaulement croisé，右腿在前，右肩也向前；頭向右轉，雙臂在預備位置。

提起左腿往croisé derrière伸展到90°，同時雙臂抬起一位，頭轉為正前。接著，左臂往前伸長（手正對肩膀並與它同高），眼睛望向手指尖；右臂伸出並帶往旁；兩手轉掌心朝下，指頭伸長；身體稍微向前傾（但不偏向旁），牢固地收住後腰，動力腿將大腿收緊向上提起。

第四 Arabesque　　開始的姿勢如同上述舞姿。從五位提起左腿往croisé derrière伸展到90°；同時雙手抬起一位，頭轉為正前。接著，當右臂往前伸出，同時左臂經由二位往後，左肩隨之移動，軀幹強烈擰轉成為背對觀眾（較第二arabesque更甚）。於完成身體擰轉之際，用力收緊左大腿以及軀幹左側。雙臂與兩肩形成一條橫線，轉掌心朝下，手指頭伸長。頭向右轉並稍微後仰，與肩膀和軀幹的擰轉方向相呼應，回眸望著觀眾。

練習第四arabesque時，軀幹應高高提起而不向前傾斜，兩肩必須保持在同一平面。手臂的線條要柔和，將前後手肘都稍微彎下一些。

動力腿需向外轉開大腿，並向體側用力收緊。

小舞姿

小舞姿的變化極其多樣，但除 arabesques 以外，所有小舞姿的二位手臂應抬到正常的高度；而一位手臂則抬得稍微低些，介於一位和預備位置之間。Arabesques 小舞姿，雙臂都放在半高位置。小舞姿與大舞姿做法相同，雙臂經一位打開；結束時先轉手掌心朝下，然後直接落到預備位置。

Croisée Devant 小舞姿　右腿 croisé 往前伸直，腳尖點地或於 45°。1. 左臂在二位，右一位，頭轉向右。2. 右臂在二位，左一位，頭轉向右（亦可轉頭向左）。

Croisée Derrière 小舞姿　左腿往後伸直，腳尖點地或於 45°。1. 左臂在二位，右一位，頭轉向右。2. 右臂在二位，左一位，頭轉向右（亦可轉頭向左）。

小舞姿 croisées devant 和 derrière 的變化做法，與主力腿同側的手臂往前伸，另手向旁打開；雙手轉掌心朝上；眼睛望著向前伸出的那手；軀幹和頭向後仰少許。

成 croisée devant 小舞姿的 plié，身體大幅度地前傾向動力腿的腳尖。在 croisée derrière 小舞姿 plié 時，身體可以大幅度往前傾；亦可以往後彎，頭轉向主力腿那側（或變成為轉頭往後，望向動力腿的腳尖）。

Effacée Devant 小舞姿　右腿 effacé 往前伸直，腳尖點地或於 45°。右臂放二位，左在一位，頭轉向左。

Effacée Derrière 小舞姿　左腿往後伸直，腳尖點地或於 45°。右臂於二位，左在一位，轉頭向左；軀幹稍微往前並向上提，就像「飛起來」似地。雙臂也可變化為第二 arabesque 的小舞姿。

Écartée Devant 小舞姿　左腿往前伸直，腳尖點地或於 45°。

1. 左臂在一位，右二位，頭和軀幹如同大舞姿。2. 將雙臂直接從預備位置向兩旁打開半高（45°），頭轉向左，手掌心轉朝下；兩肘柔和地彎曲而手指頭向外伸長。

Écartée Derrière 小舞姿　　右腿往後伸直，腳尖點地或於45°。

1. 左臂在二位，右一位，頭和軀幹如同大舞姿。2. 將雙臂直接從預備位置向兩旁打開半高（45°），頭轉向左，手掌心轉朝下；兩肘柔和地彎曲而手指頭向外伸長。

基本注意事項

所有舞姿的練習，結束時均恢復其開始姿勢，雙臂也放下預備位置。從舞姿arabesque返回預備位置，手臂落下時應保持原本arabesque的線條，直到預備位置才將雙臂彎成弧形。

做各種舞姿最重要就是正確安放手臂的位置以及軀幹和頭部姿勢。尤其必須注意嚴格收緊身體中段（腰背部）並提住動力腿的大腿。因為第一和第四arabesques最常出現不符合規格的姿勢，所以練習這些舞姿需要格外小心謹慎。

保持舞姿的準確造型不僅對舞姿本身重要，更有助於順利進行大舞姿的旋轉和跳躍。

上述是手臂、軀幹和頭部組成各種舞姿的基礎位置。在初期學習階段，必須嚴格遵守這些位置。將來，舞姿有不同類型的手臂和頭部位置的變化，然而，必須保持住該舞姿原本的身體姿態[20]，因為手臂和頭的位置是根據它才得以變化。

20 唯舞姿croisée devant除外，其軀幹姿態原本筆直挺拔，也可以變為往前傾斜。

第7章
銜接和輔助動作

Pas de Bourrée

　　Pas de bourrées 是花式繁多的舞蹈走步，運用在中間練習、adagio 和跳躍組合裏，作為變換和移動方向時的銜接及輔助動作。

　　Pas de bourrées 有換腳和不換腳，轉身和不轉身，腿伸出45° 和不伸出腿，種種做法。

　　學習 pas de bourrée，首先以雙手扶把做，然後繼續在教室中間練習。

　　最初，以慢速度練習；稍後，逐漸加快速度；之後，要將 pas de bourrées 編入組合中，並依照該組合的正常速度做。

　　低年級的 pas de bourrées，兩腳需分別準確、俐落地提起 sur le cou-de-pied。至於中、高年級，僅中間練習與 adagio 仍如此做 pas de bourrées，而當跳躍時做法則不相同：不再將腳準確的提起 sur le cou-de-pied；而是一腿接一腿，柔和、自然地稍抬離地，輪流以低的半蹠，輕盈、流暢地從一個跳躍銜接至另一個。跳躍之間的 pas de bourrées，若將腳生氣蓬勃地提起 sur le cou-de-pied，將打斷銜接動作該有的連貫性（尤其當快節奏時）。

　　然而，準確提起雙腳的 pas de bourrées 運用於慢速的 adagio 和中間練習裡，並不妨礙舞姿接舞姿或動作接動作的流暢感。

　　Pas de bourrée 採用 sur le cou-de-pied devant 腳的調節式位置（參閱第二章「Battement Fondu」）。

動力腳不該擠壓在主力腿 sur le cou-de-pied 的位置，否則 pas de bourrée 會顯得遲鈍而喪失其輕巧本質。相反地，它應和主力腿保持少許距離。

音樂節奏為4/4、2/4或3/4。

Pas de Bourrée Changé（換腳）扶把練習　4/4節奏　站五位右腿在前，以雙手扶把（手掌對齊肩膀）；手肘放鬆而自然下垂；頭和身體筆直。

En dehors　前起拍：右腿 demi-plié 同時提左腳 sur le cou-de-pied derrière；轉頭向右。第一小節的第一拍：左腿半蹲，提右腳 sur le cou-de-pied devant（調節式位置，稍離開主力腿）；轉頭對正前。第二拍：右腿稍微往旁邁一小步成半蹲（步伐極小，就像踩在原位似地，任何 pas de bourrée 無論換不換腳都要保持這種小步伐，唯有 pas de bourrée en tournant 例外）同時提起左腳 sur le cou-de-pied devant，身體重心移上右腿。當從一腿移到另一腿時，雙手保持正對兩肩而沿著扶把輕輕滑動。第三拍：左腿落下 demi-plié，同時右腳提起 sur le cou-de-pied derrière；轉頭向左。第四拍：保持姿勢。

第二小節的第一拍：右腿半蹲，提左腳 sur le cou-de-pied devant；轉頭對正前。第二拍：左腿往旁邁小步成半蹲，同時提起右腳 sur le cou-de-pied devant。第三拍：右腿落下 demi-plié，左腳提起 sur le cou-de-pied derrière；轉頭向右。第四拍：保持姿勢，依此類推。

重複練習若干次，最後一個 pas de bourrée 結束於五位的 demi-plié。

這種 pas de bourrée 也做相反方向，如下。

En dedans　站五位右腿在前。前起拍：左腿 demi-plié，右腳提起 sur le cou-de-pied devant；轉頭向右。第一拍：右腿半蹲，提左腳 sur le cou-de-pied derrière；轉頭對正前。第二拍：左腿稍往旁邁步成半蹲，並提右腳 sur le cou-de-pied derrière。第三拍：右腳落 demi-plié 於左腿後，提左腳 sur le cou-de-pied devant；轉頭向左。第四拍：保持姿勢。

Pas de Bourrée Changé（換腳）中間練習　五位 croisée，右腿前；雙臂於預備位置；頭轉向右。

En dehors　3/4節奏　前起拍：右腿 demi-plié，同時左腳提起 sur

le cou-de-pied derrière，雙臂打開成半高的二位；身體筆直而挺拔。第一小節的第一拍：左腿半蹲，提起右腳 sur le cou-de-pied devant；轉身成 en face（頭對正前），雙臂放下預備位置。第二拍：右腿略往旁邁成半蹲，左腳提起 sur le cou-de-pied devant。第三拍：左腿落 demi-plié 於 épaulement croisé（左肩在前），提起右腳 sur le cou-de-pied derrière，頭轉向左；雙臂開至半高的二位。由此起，繼續做另一邊的 pas de bourrée。重複練習規定的數量，在最後一個 pas de bourrée 結束於五位 demi-plié 於 épaulement croisé。

Pas de bourrée（換腳或不換腳都同樣）另一種做法為往前、往後或往旁出腿到 45°（亦做小舞姿 croisées、effacées 和 écartées 於 45°），完成動作時將腿往前、往後或往旁伸直，或是伸出成為指定的小舞姿。最後，配合著額外的尾奏和弦，將動力腿收回五位。這種 pas de bourrée 也做相反方向（en dedans），向動力腿的方向轉頭。

Pas de bourrée changé（換腳）en dehors 也可從舞姿 croisée derrière 做起。右腿站立，於 épaulement croisé，左腿往後四位伸出，腳尖點地；雙臂在預備位置；轉頭向右。前起拍，右腿 demi-plié，同時收回左腳提起 sur le cou-de-pied derrière，雙臂開至半高的二位。接著，左腿半蹲，轉身為 en face，依此類推。這種 pas de bourrée 的相反方向（en dedans）是從舞姿 croisée devant 做起。

雙臂可採用其他位置，例如：一手在一位（相反於提起腿），另手在二位；然後，蹲起第一步時雙臂收下預備位置。當 pas de bourrée 結束時再打開成為一手在一位（相反於提起腿），另手在二位。

Pas de Bourrée sans Changé（不換腳）向 Croisée Devant 和 Croisée Derrière

站五位於 épaulement croisé，右腿前，雙臂放預備位置；轉頭向右。前起拍，右腿 demi-plié，同時提起左腳 sur le cou-de-pied derrière，雙臂開至半高的二位。然後，左腿半蹲，提起右腳 sur le cou-de-pied devant；轉頭對正前；雙臂放下預備位置。右腿往前邁小步向 croisée 成半蹲，同時左腳提起 sur le cou-de-pied derrière。接著左腿落下 demi-plié，右腿隨即柔和地將腳尖經過 sur le cou-de-pied devant 伸出 45° 成為舞姿 croisée devant；左臂抬到一位，右在二位；頭

轉向右；軀幹略向後仰。

　　由此起，pas de bourrée 做相反方向。右腿不屈膝往回收在左腿前成半蹅；左腳提 sur le cou-de-pied derrière；雙臂放下預備位置；轉頭對正前；直起身體。左腿往後邁小步向 croisée derrière 成半蹅；同時右腳提起 sur le cou-de-pied devant。然後，右腿落 demi-plié，左腳隨即經由 sur le cou-de-pied derrière 伸出 45° 成爲舞姿 croisée derrière；右臂抬到一位，左在二位；頭轉向右；腰腹部收緊提住而軀幹略往前傾。接著再重複做第一個 pas de bourrée。

　　Pas de bourrée sans changé 同樣也可做舞姿 effacées 和 écartées 的 devant 和 derrière。

　　此舞步配合軀幹的前傾和後仰，就稱爲 pas de bourrée ballotté。

Pas de Bourrée sans Changé（不換腳）往旁出腿至 45°

　　站五位 épaulement croisé，右腿前，雙臂於預備位置；轉頭向右。於前起拍，右腿 demi-plié，同時提起左腳 sur le cou-de-pied derrière，雙臂開至半高的二位。然後左腿半蹅，轉身成 en face；同時右腳提起 sur le cou-de-pied devant；轉頭對正前，雙臂放下預備位置。右腿往旁邁小步成半蹅，同時提起左腳 sur le cou-de-pied derrière。接著，左腿落下 demi-plié，右腳尖柔和地經由 sur le cou-de-pied devant 隨即將腿往旁伸直至 45°；雙臂打開半高的二位；身體往左側傾斜（相反於提起腿）；頭轉向左。

　　由此起，pas de bourrée 繼續做相反方向。右腿收於左腿前成半蹅，同時左腳提起 sur le cou-de-pied derrière；雙臂放下預備位置；直起身體；轉頭對正前。左腿往旁邁小步成半蹅，同時提右腳 sur le cou-de-pied devant。右腿落下 demi-plié，左腳尖經由 sur le cou-de-pied derrière 隨即往旁伸直腿至 45°；雙臂打開在半高的二位；身體往右側傾斜（相反於提起腿）；轉頭向右。

Pas de Bourrée Dessus-Dessous（換腳）

Dessus 是「在外」，dessous 是「在內」之意。而 pas de bourrée 術語的 dessus-dessous 是指兩腿以何種方式彼此替換；假如動力腿收到主力腿之前，就稱爲 dessus；若收至其後，就是 dessous。

Dessus　站五位於épaulement croisé，右腿前，雙臂放在預備位置。於前起拍轉成en face，右腿demi-plié，同時左腳經由sur le cou-de-pied derrière柔和地往旁伸直腿於45°；雙臂開至半高的二位；轉頭向左。接著左腿半蹺（做法為不屈膝將它收至右腿之前），同時右腳提起sur le cou-de-pied derrière；轉頭對正前；雙臂放下預備位置。右腿往旁邁小步成半蹺，同時左腳提起sur le cou-de-pied derrière。左腿落下demi-plié，右腳尖經由sur le cou-de-pied devant隨即往旁出腿到45°；雙臂開至半高的二位；轉頭向左。

Dessous　站五位於épaulement croisé，右腿前，雙臂在預備位置。於前起拍轉成en face，左腿demi-plié，同時右腳經由sur le cou-de-pied devant柔和地往旁出腿至45°；雙臂開至半高的二位；並轉頭向左。接著右腿半蹺（做法是不屈膝將它收至左腿之後），同時左腳提起sur le cou-de-pied devant；雙臂放下預備位置；轉頭對正前。左腿往旁邁小步成半蹺，同時提起右腳sur le cou-de-pied devant。右腿落demi-plié，左腳經由sur le cou-de-pied derrière隨即往旁出腿到45°；雙臂打開半高的二位；轉頭向左。

Pas de bourrée dessus和dessous通常總是一個動作連接著另一個的做。

從四年級起，上述所有的pas de bourrées不僅要練習en face，還應做en tournant。以下列舉出pas de bourrée en tournant的練習規則：換腿的動作在原地進行；雙腳一前一後彼此貼近；圍繞著自身垂直的軸心轉身。但不應單獨在主力腿上旋轉，而必須踮起半腳尖一邊邁著舞步一邊轉身。

Pas de Bourrée en Tournant en Dehors（換腳）　站立五位於épaulement croisé，右腿前，雙臂放在預備位置，頭轉向右。於前起拍，右腿demi-plié，同時提左腳sur le cou-de-pied derrière；雙臂開至半高的二位。左腿半蹺，同時左轉四分之一圈（身體處於斜角線，背向觀眾，右肩對教室的8點），右腳提起sur le cou-de-pied devant；身體挺拔但軀幹上部（胸腰）稍微後彎；雙臂迅速地經過預備位置抬至低的一位，藉此為上半身後彎提供平衡；當此pas de bourrée的前半圈，頭向右轉對鏡子，而後半圈將轉頭向左。接著，右腿半蹺於左腳後，並順著相

同方向再轉四分之一圈對鏡子，同時提起左腳 sur le cou-de-pied devant；直起身體；向左轉頭對鏡子。左腿落 demi-plié 於 épaulement croisé，同時提起右腳 sur le cou-de-pied derrière；雙臂打開至半高的二位；頭轉向左。

做各種 pas de bourrées en tournant，前半圈動作都留頭向鏡子，結束轉圈時再回頭對同一點。轉頭的姿勢要垂直，不應往後仰或向肩膀偏斜。

Pas de Bourrée en Tournant en Dedans（換腳） 站五位於 épaulement croisé，左腿在前，雙臂放預備位置，頭轉向左。

於前起拍，右腿 demi-plié，同時左腳提起 sur le cou-de-pied devant；雙臂開至半高的二位。左腿半蹠，同時右轉四分之一圈（身體處於背對觀眾），右腳提起 sur le cou-de-pied derrière；雙臂經過預備位置抬至低的一位；軀幹上半部自兩肩起稍微向後彎。接著，右腿半蹠於左腳前，再順著相同方向轉四分之一圈，同時左腳提起 sur le cou-de-pied derrière。左腿落 demi-plié 於 épaulement croisé，同時提起右腳 sur le cou-de-pied devant；雙臂打開至半高的二位。頭的轉動方式與 pas de bourrée en tournant en dehors 類同。

Pas de Bourrée en Tournant（不換腳）往前和往後出腿

En dehors 站五位，右腿在前，雙臂放預備位置。當前起拍，右腿 demi-plié，同時左腳提起 sur le cou-de-pied derrière；雙臂開至半高的二位。左腿半蹠同時右轉半圈（右腳提起 sur le cou-de-pied devant），雙臂放下預備位置。右腿半蹠於左腳前，順同方向再轉半圈，同時左腳提起 sur le cou-de-pied derrière。左腿落 demi-plié en face，右腳經由 sur le cou-de-pied devant 往前伸直腿至 45°；雙臂開至半高的二位；軀幹挺拔略向後仰，頭對正前。

En dedans 這是 pas de bourrée en tournant en dehors 的後續動作。右腿半蹠（它不屈膝收在左腳之前）並向右轉半圈，同時左腳提起 sur le cou-de-pied derrière；雙臂放下預備位置；直起身體。接著左腿半蹠於右腳後，順同方向再轉半圈，同時提起右腳 sur le cou-de-pied devant。右腿落下 demi-plié，左腳經由 sur le cou-de-pied derrière 往後將腿伸直至

45°；雙臂開至半高的二位；軀幹挺拔而略向前傾。

　　這種pas de bourrée也可結束成croisées小舞姿。做完pas de bourrée en dehors，伸直右腿於croisée devant舞姿；而pas de bourrée en dedans結束時，伸直左腿於croisée derrière舞姿。

　　Pas de bourrée en tournant完成爲小舞姿effacées和écartées的動作方式完全相同。Effacé en dehors結束成小舞姿effacée devant；en dedans結束成effacée derrière。Écartée en dehors結束成小舞姿écartée derrière；en dedans結束成écartée devant。

　　上述各種pas de bourrée均採取符合小舞姿croisées、effacées和écartées相應之身體、手臂和頭的位置。

Pas de Bourrée Dessus-Dessous en Tournant（換腳）

Dessus，en dehors　站五位於épaulement croisé，右腿在前，雙臂放預備位置。前起拍，右腿demi-plié，同時左腳經由sur le cou-de-pied derrière往旁將腿伸直至45°；雙臂打開半高的二位（掌心轉向下，手指伸長）；轉頭向左。左腿半蹲（不屈膝收至右腳前）同時右轉半圈；右腳提起sur le cou-de-pied derrière；雙臂放下預備位置；頭向左轉對鏡子。接著，右腿半蹲於左腳前，順同方向再轉半圈，同時提起左腳sur le cou-de-pied derrière；當轉身完成，將頭轉回起始點，正對鏡子。左腿落下demi-plié，右腳經由sur le cou-de-pied devant往旁伸出腿到45°；打開雙臂至半高的二位；身體略向左側傾(相反於提起腿)，頭轉向左。

Dessous，en dedans　本動作可繼續接在pas de bourrée dessus en dehors之後做。右腿半蹲（不屈膝將它收至左腳後）同時右轉半圈，左腳提起sur le cou-de-pied devant；雙臂放下預備位置，頭向左轉對鏡子。接著左腿半蹲於右腳後，順同方向再轉半圈，同時提起右腳sur le cou-de-pied devant；頭向右轉回起始點。右腿落下demi-plié，左腳經由sur le cou-de-pied derrière往旁將腿伸直到45°；雙臂開至半高的二位（掌心轉向下，手指伸長）；轉頭向左。

Pas Couru

Pas couru 是跑步，可朝任何方向做。它在古典芭蕾中的用途為：跳躍前的輔助動作、當舞蹈動線或方向改變的銜接動作、串連各個段落的舞蹈句子。此外，以不轉開的一位進行全踮的小跑步，亦稱 pas couru（為 pas de bourrée suivi 之類）。

Pas couru 不做單獨練習。它最初（在三年級）與各種 45° arabesques 舞姿的舞臺式 sissonnes 組合著做，可變化出不同的移動方向。在未來，其運用範圍更加廣泛。

Pas couru 當成跳躍前的助跑，不得少於三步。其開始位置可以從 croisée 五位，舞姿 croisée devant 或 derrière 腳尖點地，也可從抬腿於 45° 或 90° 起。當 pas couru 從 sur le cou-de-pied 位置開始，多半是因上個跳躍結束在該位置。Pas couru 雙腳在二位和五位動作時，身體是往旁移，此時雙腿應保持完全向外轉開。

無論上述任何做法，pas couru 都要從 demi-plié 開始。從舞姿 croisée derrière 起，後腿應向前邁並落下 demi-plié。從舞姿 croisée devant 起步，身體重心也要移上前腿，使它進入 demi-plié。

Coupé

這個動作的名稱（源自法文 couper 為「切」之意）已說明它具有快捷、銳利的特質。Coupé 是從一條腿迅速變換到另一腿，藉此為跳躍或其他動作提供推力。Coupé 不具備獨立動作的意義。它向來都在前起拍、兩拍之間，或是在兩個小節的空檔中間進行。

Coupé 可原地做，亦可往外朝任何方向移動。

原地的 Coupé 動力腳提 sur le cou-de-pied 位置，或者抬起 45° 或 90° 成為任何位置、舞姿或方向。接著它以急促的動作方式移向主力腿，像要撞開主力腿似地（後者同時半踮起來），由腳尖落下全腳於 demi-plié。如此地，從前面（coupé dessus）或從後面（coupé dessous）

取代主力腿的位置。

　　跳躍間的 coupé 不必半蹲，只要經由五位 demi-plié 從一腿換到另腿即可。例如，右腿做完一個 jeté derrière，左腳於 sur le cou-de-pied derrière，下個跳躍從 coupé dessous 做起：左腳落下五位 demi-plié，這落地的方式（全腳掌踩踏地面）就被右腳敏銳地轉換成來自身體下方的推力，藉以完成一個 assemblé、ballonné 或另一個 jeté。

　　在扶把和中間的練習，coupé 並非跳躍動作，而是從 demi-plié 將腿伸直成全腳或半蹲。例如，左手扶把，左腿半蹲而右腿向旁伸出 45°，先做原地的 tombé dessus：右腿落在左前於五位 demi-plié（而左腳提起 sur le cou-de-pied derrière）。接著做 coupé dessous：左腿敏捷地半蹲起來並立刻伸出右腿往旁至 45°。Coupé dessus 做法類同。當原地做 tombé 將頭轉向前腿的肩膀那側，coupé 時轉頭對正前方。

　　移動的 Coupé（邁步 -Coupé）　　可經由四位過渡到任何方向。從舞姿 croisées、effacées 或 écartées 抬腿 45° 或 90° devant 或 derrière 做起，也可從 sur le cou-de-pied 位置，或五位開始動作。動力腿往前邁步，從伸直的腳尖將腳放下成為四位 demi-plié，隨即一鼓作氣推地而起。另一腿立刻向前踢出一個 grand battement 成為指定的跳躍舞姿。當動力腿往前邁到四位的同時，將身體重心移上那條腿，軀幹前傾，腰背部收緊（詳閱 157 頁「從邁步 -coupé 接 grand jeté」的範例）。開始姿勢若雙腳都在地上，應將動力腿先稍微抬起靠近主力腿，再落下做邁步 -coupé。

邁步

　　邁步在古典芭蕾裏的用途同樣是從一腿到另一腿變換舞姿時的輔助或銜接動作。

　　邁步可從屈膝或伸直腿做起，將腳提至 sur le cou-de-pied 位置或者自高度 45° 或 90° 開始。

　　邁步經常從主力腿的 demi-plié 做起。邁步時，要由繃直的腳尖經腳

掌而落下腳跟。亦可直接邁步成半蹲（posé）。

還有一種邁步-tombé（「落下」），完成爲plié。將重心經由邁步-tombé移至另一腿的demi-plié上，此刻軀幹必須保持直立和挺拔。這種邁步-tombé經常自高度45°或90°落下，接做跳躍、pirouettes成sur le cou-de-pied腳位、tours成大舞姿en dehors和en dedans。

Flic-Flac

Flic-flac是一種銜接動作，爲動力腿充滿活力地靠近主力腿並甩擊五位之前和後面（或後和前面）然後再回到開始的位置。

Flic-flac最初在扶把和教室中間練習，從二位45°做起，動作分解成兩拍，en dehors和en dedans。稍後改爲一拍。再往後，flic-flac在扶把和教室中間練習en tournant做en dehors和en dedans。

完成式動作迅速而流暢，於一拍完成，可開始及完成在任何舞姿或位置。動作的強拍落在動力腿伸出到任何指定方向的指定高度上。

學習步驟

1. En dehors　2/4節奏　Préparation：右臂經由一位打開二位；同時動力腿從五位抬起二位至45°。前起拍：動力腿快速落下二位，繃腳尖點地。接著屈膝，以半腳尖（前腳掌）擦地並經由後五位到達主力腳尖，右腳尖繃直稍微離地。第一小節的第一個半拍：同腿從sur le cou-de-pied derrière的高度踢出並伸直到二位於45°。第二和第三個半拍：保持姿勢。第四個半拍：動力腿再度迅速向主力腿落下，這次經由前五位（甩腿的動作規格同上述）。第二小節的第一個半拍：從sur le cou-de-pied devant高度將腿踢出二位並伸直。第二、第三和第四個半拍：保持姿勢。Flic-flac en dehors加en tournant動作時，同樣爲先後再前的踢腿方式。

En dedans是以相反的動作順序重複練習，腿先甩擊主力腿之前、再後。Flic-flac en dedans加en tournant同樣採用此動作順序。

練習flic-flac的最初幾堂課，先不加半蹲。然後，第一個動作——

動力腿向主力腿甩入再打開二位45°時，主力腿留在全腳不變。第二個動作——動力腿向主力腿甩入，而當它打開二位45°之際主力腿踮起半腳尖。

2. 2/4 節奏　前起拍：動力腿從二位45°急速落下主力腿後面再向二位打開，但不完全伸直（僅至二位距離的半途）。接著以半腳尖（前腳掌）迅速擦過主力腿前面。第一小節的第一個半拍：動力腿踢出至二位於45°，同時主力腿半踮起來。第二和第三個半拍：保持姿勢。第四個半拍：動力腿再急速落下擦過主力腿後面；並將主力腳跟落下地面。然後，動力腿打開到二位的半途，再急速擦過主力腿前面。第二小節的第一個半拍：腿踢出二位至45°，而主力腿也半踮起來，依此類推。

　　動力腿如此地，甩過主力腿後面，開至二位的半途，甩過主力腿前面，再伸出二位於45°，這一切都發生在四分音符裡，於一拍完成。

　　相當程度掌握了flic-flac時，應配合手臂動作練習（扶把以單手；中間用雙手），為將來flic-flac en tournant做準備，到那時，手臂要為轉身提供動力。

　　當動力腿甩向主力腿時，右臂從二位落下到預備位置；當腿踢到二位45°時，手臂經由一位打開至二位，左手留在扶把上。

Flic-Flac en Tournant（轉半圈）　學習flic-flac en tournant，
首先從扶把轉半圈開始做。動力腿伸直在前45°，可轉en dedans；動力腿伸直在後45°，可轉en dehors；動力腿打開成二位45°，既可轉en dehors也可轉en dedans。

　　En dedans　左手扶把，右腿（動力腿）在前45°的位置開始，急速向主力腳尖落下，以半腳尖（前腳掌）擦地再離地少許（繃直腳尖）。接著主力腿半踮起來並轉身半圈en dedans（向左），這時動力腿保持屈膝，先以半腳尖（前腳掌）擦地再離開主力腳尖，經由sur le cou-de-pied derrière往後踢出至45°。雙手在轉身前先落下，再合攏以帶動轉身。結束成為右手扶把，左臂打開到二位。

　　En dehors　左手扶把，右腿（動力腿）從後45°位置急速向主力腳尖落下，以半腳尖（前腳掌）擦地再離地少許（繃直腳尖）。接著主力

腿半蹲起來並轉身半圈en dehors（向右），這時動力腿保持屈膝，先以
半腳尖（前腳掌）擦地再離開主力腳尖，經由調節式sur le cou-de-pied
devant往前踢出至45°。雙臂動作如同flic-flac en tournant en dedans，先
放下再合攏並帶動轉身。最後成為右手扶把，左臂打開到二位。

　　從二位45°做flic-flac半圈轉en dehors做法為：右腿急速落下經主力
腿後五位，以半腳尖擦地再離地（繃直腳尖超過主力腳尖）。接著主力
腿半蹲起來並且轉身半圈en dehors，同時動力腿保持屈膝以半腳尖擦地
再離開主力腳尖，經由調節式sur le cou-de-pied devant往前踢出至45°。
手臂的位置以及配合動作的方式，如同上例。

　　Flic-flac en tournant半圈轉en dedans做法為：動力腿從二位45°急速
落下到主力腳尖前面，接著主力腿半蹲起來並轉身半圈en dedans，這時
動力腿保持屈膝以半腳尖擦地再離開主力腳尖，經由sur le cou-de-pied
derrière往後踢出至45°。

　　從二位45°可採用下列方式組合動作：右腿做flic-flac半圈轉
en dedans，結束將腿向後踢出45°；同一條腿再做flic-flac半圈轉en
dehors，結束將腿踢出二位於45°；接著flic-flac半圈轉en dehors，結束
將腿向前踢出45°；同一腿再做flic-flac半圈轉en dedans，結束將腿踢出
二位於45°，依此類推。

　　為使組合更多變化，可在半圈轉en dehors和en dedans練習當中插
入某些動作。例如，做五位的coupé從一腿換到另一腿，再接battement
fondu；或伸直動力腿於45°循弧線移四分之一或半圈等。

Flic-Flac en Tournant（轉一圈）

　　En dehors　動力腿從開始位置（於二位45°）急速落下經主力腿
的後五位，以半腳尖擦地再離開地面少許（繃腳尖超過主力腳尖）。
然後，主力腿半蹲起來並且轉身一整圈en dehors；與轉身同時，動力
腿保持屈膝先以半腳尖擦地再離開主力腳尖，經由調節式sur le cou-de-
pied devant往二位踢出至45°。手臂經由預備位置再合攏一位，以帶動
轉身，最後打開到二位。

　　轉en dehors時，相反於動力腿的手臂必須更積極地帶動。主力腿半
蹲以前，將腳跟先輕壓地面再推往轉動的方向。轉身之初先將頭留住，

對著起始點，直到結束旋轉它才返回原點。

　　En dedans　做法相同，但方向相反。

　　Flic-flac轉一整圈，要一氣呵成，在一拍做完，動作於前起拍開始，結束於四分音符（強音）上。

　　做 flic-flac en tournant 要注意動力腿，特別是當第二次甩腿同時轉身的瞬間，應謹慎地將大腿向外轉開。當第一次甩腿完畢，禁止將腳尖停留在地面並利用它的推力來協助旋轉。同樣禁止在第一次甩腿就半蹲；應該在連續兩次甩腿之後，隨即半蹲起來。當 flic-flac en tournant 從一個舞姿進入另一舞姿，手臂先打開二位，然後經由預備位置和一位，成為指定的姿勢。若從各種 arabesques 舞姿做起，雙臂直接落下預備位置，再經由一位，打開成指定的姿勢。

　　進行 flic-flac en dehors 和 en dedans，「flic」必定為全腳；而「flac」則為半蹲。

Passé

　　Passé 為銜接動作，將腿從一個位置過渡到另個位置，從一種舞姿變換成另種舞姿。

　　Passé 可經由地面的一位，可於高度45°和90°往任何方向做。跳躍中亦可進行（passé sauté）。

　　讓我們列舉幾個例子：

　　1. 右腿往前做 battement fondu 於45°。接著 plié，右腿經由一位再往後抬起至45°（腿經過一位 plié，然後伸直）。

　　2. 右腿站立，於第一 arabesque（對斜角線），左腿於高度90°屈膝，腳尖經過主力腿的膝蓋旁，再伸出 croisé devant 至90°。同樣的，左腿也可從第一 arabesque 落下，接著將它經過地面的一位往前移，再抬起90°於 croisée devant 舞姿。

　　3. 右腿往旁抬起90° en face，然後落下並擦過地面經由一位再抬起至 attitude croisée 或第三 arabesque。右腿也可在90°屈膝，腳尖經過主力腿的膝蓋旁，再伸到 attitude 或 arabesque。

4. 做 grande sissonne ouverte 至第三 arabesque 落於右腿，然後主力腿推地而起，在跳躍的瞬間，左腿屈膝（腳尖經過右膝旁）再往前伸直到90° 於舞姿 effacée devant。或者，也可先 sissonne 至第二 arabesque，接著，做 passé sauté 的同時轉換 épaulement，結束為 effacé。

縱觀上述各例，得知 passé 為動力腿從一個姿勢變換到另個姿勢的任何做法：可由地面或空中，伸直或屈膝，經過伸直或 demi-plié 的主力腿。

Temps Relevé

Temps relevé 是一種輔助動作，當主力腿自 demi-plié 踮起半腳尖的同時，將動力腿從屈膝的姿勢伸直。它是某些動作（如 rond de jambe en l'air）的 préparation。亦可當成複雜的前導方式，以帶動小的 pirouettes（做 sur le cou-de-pied 腳的位置）和大舞姿的 tours。

在扶把和教室中間初學 temps relevé，先單獨練習，動力腿為 45° 和90°，做 en dehors 和 en dedans。然後，組合於其他的動作項目裡，或編入 adagio 中練習，可以加 tours，不旋轉亦可。

Temps relevé 必須仔細地學習，因為這個動作正確，將來 tours temps relevés 才會做得好。

Petit Temps Relevé

 學習步驟

1. 扶把的練習　4/4節奏　站五位，右腿前。左手扶在把杆上，右臂放預備位置；頭向右轉。

　　En dehors　第一拍：主力腿 demi-plié，同時動力腿提起腳尖到調節式 sur le cou-de-pied devant 的位置；右臂抬起一位；頭略傾向左肩，眼睛看手。第二拍之前：動力腿充分轉開並且固定住大腿和髖部，保持 sur le cou-de-pied 的高度和屈膝的姿勢，將小腿稍微向前開。緊接著，動力腿不停頓地循弧線繼續移到旁，在第二拍伸直於二位 45°；同時主力腿從 demi-plié 踮起半腳尖，右臂也打開二位；轉頭

向右。(但初期練習時 temps relevé 不必半踮。)第三拍：保持於二位的 45°。第四拍：收腿回五位。

En dedans　站五位，右腿後。左腿 demi-plié，右腳提起 sur le cou-de-pied derrière；右臂抬到一位。接著，右小腿（大腿轉開而且固定不動）稍微向後開，再繼續循弧線移動到旁伸出 45°。當右腿循弧線移動時左腿半踮起來；右臂打開至二位。動作的細節和 en dehors 相同。

2. 2/4節奏　站五位，右腿前。

En dehors　第一小節的第一個半拍：左腿 demi-plié，右腳提起 sur le cou-de-pied devant 並抬右臂到一位。第二個半拍：保持姿勢。第三個半拍：右小腿略開向前再循弧線移到旁 45°，同時主力腿從 demi-plié 半踮起來，右臂打開二位。第四個半拍：保持姿勢。第二小節的第一個半拍：重複 en dehors 動作，右腳提起 sur le cou-de-pied devant 同時主力腿 demi-plié，依此類推。

Temps relevé en dedans 動作方向相反，做法完全一樣。

Temps relevé 加上 tours，其 préparation 做法有些不同：動力腿循弧線向前再移到旁 45° 之時主力腿為 demi-plié；接著做 tours en dehors：當動力腳收回 sur le cou-de-pied devant 之際，主力腿伸直並半踮起來。向 sur le cou-de-pied 收回動力腿應與半踮同步進行，動作方式連貫而有活力。

En dedans 的動作方式相同。

Grand Temps Relevé

Grand temps relevé 按照 petit temps relevé 的動作規則，差別僅在於動力腿要抬起腳尖到主力腿的膝蓋高度：做 en dehors 放在膝前，en dedans 在膝後。接著，動力腿保持這高度向前或向後開，再循弧線繼續往旁移動，至伸直二位於 90°。

手臂位置和運行方式如同 petit temps relevé。大舞姿的旋轉應由 grand temps relevé 帶動。

第8章

跳躍

　　跳躍是古典芭蕾舞蹈的基本動作項目之一。其種類繁雜而且動作節奏變化多端。它們大致可分為小跳和大跳，往高處跳，往遠處跳，還有循拋物線移動的跳躍（必須要又高、又遠）。

　　小跳按照離地的高度可區分為：最低者，如 petit changement de pieds、petit échappé、glissade；最高並踢起動力腿至 22.5° 或 45° 者，如 petit assemblé、jeté、ballonné 等。

　　大跳是將動力腿踢起 90° 或更高（根據舞者的個別能力而定）。

　　跳躍按照其動作性質，可細分成五類：雙腳起雙腳落（如 changement、échappé、sissonne fermée 等），雙腳起單腳落（包括所有種類的 sissonnes、五位起跳的 jeté 等），單腳起雙腳落（如 cabriole fermée 等），單腳起同腳落（包括固定舞姿的 temps levé、ballonné、cabriole 等），單腳起另腳落（如 jetés）。Demi-plié 為所有跳躍的開始和結束。

　　學習跳躍應特別注意發展 ballon 的能力，亦即將指定的舞姿停留在空中的能力。要訣是必須儘早抵達跳躍的最高點，如此有助於舞者的凌空懸浮。Ballon 可使舞者的大跳具有特殊的震撼力。

　　跳躍的基本動作規則　　從 demi-plié 推地而起，力量應來自整個腳掌尤其是腳跟，因此 demi-plié 時腳跟無論如何不可離開地面。

　　雙腿跳起的瞬間，兩膝、腳背和腳尖必須繃緊和伸直至極限。若為單腿的跳躍，處於指定舞姿的另一條腿，其大腿必須向外轉開。

　　跳躍後返回地面的動作必須輕盈。腳尖先接觸地面，再經由腳掌落下全腳，進入一個穩定、具彈性的 demi-plié，然後將腿伸直。

Temps Levé

　　Temps levé 是最簡單的跳躍，雙腳起雙腳落，在第一、二、四和五位做。

　　先面對把杆以雙手扶把練習 temps levé，然後在教室中間做。

學習步驟

1. 兩小節的2/4節奏　站 en face 於一位，雙臂放預備位置。第一拍和第二拍的前半拍：demi-plié。後半拍：雙腳一起往上跳。第二小節的第一拍：落下 demi-plié。第二拍的前半拍：膝蓋從 demi-plié 直起。後半拍：保持姿勢。再重複相同步驟，動作應練習至少四到八次。

2. 一小節的2/4節奏　前起拍：demi-plié 和跳起來。第一拍和第二拍的前半拍：落下 demi-plié 和蹲得更深。後半拍：再跳起來。第二小節的第一拍和第二拍的前半拍：落下 demi-plié 和蹲得更深。後半拍：再跳起來，依此類推。

3. 完成式　一小節的2/4節奏　前起拍：demi-plié 和跳起來。第一個半拍：落下 demi-plié。第二個半拍：再跳起來，依此類推。

基本注意事項

　　完成一位的跳躍，變換腳位的做法為：第 1 步驟的練習階段，從一位做一個 tendu 換到二位，從二位到四位或五位也同樣。往後，當連續不斷跳躍時，就在跳起來的時候變換腳位。

　　Temps levé 也在單腿做。例如，一個跳躍落於單腿（另腿至 sue le cou-de-pied 位置或伸出45°或90°），在這樣的姿勢重複跳躍。可重複不止一次，但原來的舞姿以及抬腿的高度應保持不變。

　　Temps levé 也做 en tournant 四分之一或半圈。

Changement de Pieds

　　Changement de pieds 是雙腳起雙腳落的跳躍，從五位 demi-plié 跳起

之後，在落回地面的瞬間將原來的前腿換到後，而後腿到前。雙腿換位時不必往旁分開太寬，只需移開到能夠互換五位即可。其動作規則和學習步驟都如同 temps levé。

Petit changement de pieds 不必跳得太高也不需要太強烈的肌肉力量，但是雙腿的膝蓋、腳背和腳尖必須用力伸直，還應該有跳躍的「集中感」。

Petit changement de pieds 完成式的做法，每個動作爲快速的半拍，但切勿加速過度。

Petit changement de pieds 做 en tournant，轉身應發生在跳起的瞬間，將頭和視線留向觀眾，然後快速地轉過頭，視線重回原點。身體經常都是轉向起跳時五位的前腿方向，若右腿在前，就向右轉；左腿前向左轉。當連續做八分之一或四分之一圈，第一個跳躍應轉向後腿（參閱以下範例）。

Grand changement de pieds 必須跳起至高度的極限，需要用力收緊腿部肌肉，並且作深度的 demi-plié，藉以獲得巨大的推地力道。

Grand changement de pieds 完成式，每個動作爲中速的一拍。必須謹記，過分放慢練習速度會使腿部肌肉乏力，導致「坐在腿上」。這不僅對 changement de pieds 如此，同樣適用於所有的跳躍。

Grand changement de pieds en tournant 先做四分之一和半圈的練習。Grand changement de pieds 加一整圈旋轉最困難，可當作 tours en l'air 教學前的最佳預備練習。其旋轉作法參照 petit changement de pieds 的動作規則。

Changements de pieds en tournant 搭配其他舞步編成的小組合，有助於練習。

範例　2/4 節奏　站五位於 épaulement croisé，左腿前。右腿做 double assemblé，然後 changement de pieds 右轉一整圈，entrechat-quatre 左腿前，兩個 brisés 往前，三個 petits changements de pieds en tournant 各半拍，向右轉[21]。接著以另腿重複組合。

組合做反方向的練習，一整圈的 changement de pieds 仍然轉向五位

21 譯注：這三個 petits changements de pieds en tournant 各帶四分之一圈，第一個轉向後腿，結束右腿在前，於五位 épaulement croisé。

的前腿方向。

Pas Échappé

　　Échappé（「逃開」）是將雙腿分開的跳躍，實際上是由兩次雙腳起雙腳落的跳躍所組成：先從五位到二位，再從二位到五位。其動作技法如同 temps levé 一樣。Échappé 有換腿和不換腿的做法。第一種（échappé changé），開始五位的前腿，在完成第二個跳躍時（從二位到五位）換到後；第二種（échappé sans changé），從二位跳起後，腿仍回到前五位。

　　Petit échappé 不必跳得太高，腿在空中直接打開二位。Grand échappé 從更深的 demi-plié 做起並要跳得非常高；向上跳起時雙腿凌空保持於五位，兩隻腳踝前後貼緊，腳尖用力繃直，而當落地的瞬間，它們才打開二位。做第二個跳躍時，立刻收攏雙腳成五位。Petit 和 grand échappé 也可做 croisée 和 effacée 成四位的動作。

　　第二個跳躍，可從二位或四位收回到五位，也可單腿落地，將另一腿抬起在 sur le cou-de-pied devant 或 derrière，或 45° 和 90° 成 croisée 和 effacée 的 devant 和 derrière 各種舞姿上。Petit échappé 配合做小舞姿，grand échappé 則接大舞姿。抬腿至舞姿是採取 relevé 的方式，而非 développé。從二位或四位跳起來，可在原地落下，成為舞姿；或者，移動至任何方向，成為舞姿。

　　在收回五位的結束跳躍時，從二或四位跳起，雙腿不得分開超過此腳位的正常寬度，這是常犯的錯誤。從二位或四位推地跳起後，雙腿毫不拖延地併攏成空中的五位。拖延將會妨礙以後從二或四位到五位的擊打動作。

　　Petit 和 grand échappés 都要做 en tournant 四分之一和半圈轉。Grand échappé 也做一圈轉，但此前需先學會做不轉身的 grand échappé。學習 échappé en tournant 應該循序漸進：先學會轉四分之一圈，然後練習半圈轉，最後才做一整圈旋轉。練習方法為：第一個跳躍（從五位到二位）要轉身，第二個跳躍在原地做，依此類推。嗣後，動作逐漸變複

雜，可以每一個跳躍（從五位到二位和從二位到五位）都轉身。若en
tournant重複相同方向，通常不換腿。下一步將學習échappé加擊打（關
於「échappé battu」的敘述，參閱第九章「Batterie」）。

學習步驟

1. 四小節的2/4節奏　站五位en face，右腿前；雙臂在預備位置；頭對正
 前。
 　　第一拍和第二拍的前半拍：demi-plié。後半拍：跳起來，雙腿打開
 二位。第二小節的第一拍和第二拍的前半拍：控制著經由腳掌落下二
 位的 demi-plié。在跳躍的同時，雙臂經由半高的一位打開二位的一
 半；轉頭向右。後半拍：跳起來，雙腿在空中併攏五位；雙臂收回預
 備位置；轉頭對正前。第三小節：結束於五位，控制著經由腳掌落下
 demi-plié。第四小節的第一拍：從demi-plié將雙腿伸直。第二拍：保
 持姿勢。由此起繼續練習。

2. 兩小節的2/4節奏　前起拍：五位demi-plié和跳躍，雙腿開到二位。第
 一小節的第一拍和第二拍的前半拍：控制著經由腳掌落下二位demi-
 plié。後半拍：跳躍，雙腿凌空併攏五位。第二小節的第一拍和第二
 拍的前半拍：結束於五位，控制著經由腳掌落下demi-plié。後半拍：
 跳躍，雙腿開到二位，依此類推。

3. 完成式　一小節的2/4節奏　前起拍：demi-plié於épaulement croisé五
 位，跳躍並將雙腿開到二位。第一拍的第一個半拍：落下en face二位
 於demi-plié。第二個半拍：跳躍，雙腿凌空併攏五位。第三個半拍：
 落下五位的demi-plié於épaulement croisé。第四個半拍：跳躍，雙腿打
 開二位，依此類推。

 　　Grand échappé的學習步驟如同petit échappé，但grand échappé的第
 一個跳躍，雙臂要抬至一位的正常高度再打開二位，而且雙腿在落下二
 位之前，需在空中收攏五位，停留得越久越好。

Pas Assemblé

Pas assemblé（「聚集」，源自法文 assembler 為「合攏在一起」之意）是從五位到五位，雙腳起雙腳落的跳躍，並且將動力腿往前、往旁或往後踢至高度 45°（petit assemblé）或 90°（grand assemblé）。Pas assemblé 的基本特徵是雙腿在空中聚攏五位。Assemblé 可做 en face，於舞姿 croisée、effacée 或 écartée。初期學習 assemblé，動作分解開以慢速度練習，先雙手扶把做，然後才進入教室中間練習。Assemblé 的完成式，動作要流暢而連貫。

Petit Assemblé　從五位 demi-plié 起，動力腿往指定方向踢出 45° 同時主力腿推地跳起；動力腿隨即向主力腿收回，因而雙腿在空中合攏於五位。特別注意，主力腿不往動力腿的方向移動。

Assemblé 可連續往前，向下舞臺推移（assemblé dessus）。只需將原來五位的後腿往旁踢出，再收到主力腿的前面，如此右、左腿輪流動作，自然會往前移動。往後向上舞臺推移（assemblé dessous），必須將原來五位的前腿往旁踢出，再收到主力腿的後面。

另一種移動的做法為 assemblé porté：動力腿從五位往前踢出的同時，主力腿推地跳起並帶向動力腿，使雙腿在空中聚攏五位；身體則按照 grand assemblé（參閱下文）的規則往前移動。以相反的方式進行往後的移動：動力腿向後踢出，主力腿跳起後在空中與之聚合，同時身體也向後移動。

Assemblé porté 也可往旁移動，經常和其他跳躍組合著做。應注意，所有的 assemblés portés 都是主力腿跳起後凌空移向動力腿，它與前述 assemblé 的動作方式正好相反。

範例　2/4 節奏　右腿 assemblé 成小舞姿 croisée devant 往前移；右臂抬起至半高的一位，左在二位；頭轉向右；軀幹稍微後仰，自跳躍落下 demi-plié 上身立刻恢復直立。接一個 entrechat-quatre，雙臂放下預備位置，頭保持原本的姿勢。

Assemblé 成小舞姿 croisée derrière 往後移向左腿；右臂抬二位，左臂在半高的一位；頭轉向左，上身略前傾，而從跳躍落下 demi-plié 時

恢復直立。接一個entrechat-quatre，雙臂放下預備位置，轉頭向右。然後en face左腿assemblé向旁，轉頭向左，右腿assemblé向旁，轉頭向右，每次都收前五位（兩個assemblés dessus）連續往前推移；雙臂開至半高的二位。最後一個跳躍落下demi-plié，右肩往前並轉頭向右（épaulement croisé）。然後，以三個petits changements de pieds來結束組合：從épaulement轉成en face，最後一個changement完成於épaulement croisé左肩偏前。在做這三個petits changements時雙臂逐漸落下到預備位置。然後重複組合，換另一條腿開始動作。

　　Petits assemblés portés（移動的）以及在原地的assemblés都可與其他動作組合著練習。移動到各種方向的petit assemblé porté是準備學做90°的grand assemblé之最佳預習動作。

　　學習assemblé，必須遵循特定的順序：首先做45°往旁的assemblés，接著為en face往前（en avant）、往後（en arrière）的assemblés，然後練習各種舞姿croisées、effacées、écartées的assemblés（還有往前、後和往旁移動的assemblés portés），以及double assemblé，最後學習assemblé battu（參閱第九章「Batterie」）。

學習步驟

1. 一小節的4/4節奏（連續往前，向下舞臺推移）　站en face五位，左腿前，雙臂放在預備位置。第一拍：五位demi-plié。第二拍：右腳沿著地面向二位滑出，完全伸直膝蓋、腳背和腳尖；主力腿保持demi-plié。第三拍：動力腿踢上45°同時主力腿推地而起；跳躍中雙腿合攏為右腿前五位，然後落下五位demi-plié；頭轉向右，面對正旁。第四拍：雙腿從demi-plié伸直；轉頭對正前。然後，換腳重複跳躍。

2. 一小節的2/4節奏　開始站en face五位，左腿在前。第一小節的第一拍和第二拍的前半拍：五位demi-plié。後半拍：右腳從五位滑地而出；腿伸直往旁踢上45°同時主力腿推地跳起。第二小節的第一拍和第二拍的前半拍：雙腿在空中合攏為右前五位，然後落下demi-plié於五位；轉頭向右。後半拍：左腳從五位滑地而出；腿伸直往旁踢上45°同時主力腿推地跳起，頭轉向正前。第三小節的第一拍和第二拍的前半拍：雙腿凌空合攏為左前五位，然後落下demi-plié五位；轉頭

向左。後半拍：右腳從五位滑出；腿伸直往旁踢上45°，同時主力腿推地跳起，頭轉向正前。第四小節的第一拍和第二拍的前半拍：雙腿在空中合攏成右前五位，然後落下demi-plié五位；轉頭向右，依此類推。

3. 完成式　2/4節奏　起於五位en face，左腿前。小節之前的半拍：五位的demi-plié，接著動力右腿往旁踢上45°同時主力腿推地跳起。第一小節的第一個半拍：在空中先收右腿於前五位，再落下demi-plié，轉頭向右。第二個半拍：左腿從五位往旁踢上45°同時主力腿推地跳起；頭轉向正前。第三個半拍：凌空先收左腿於前五位，再落下demi-plié，轉頭向左。第四個半拍：右腿從五位往旁踢上45°同時主力腿推地跳起；頭轉向正前，依此類推。如此，assemblé完成式的每個動作過程只佔一拍。

在組合動作裏，assemblé經常用作其他跳躍間的連結跳躍。它也被當成收尾的跳躍，然而此前，必定有一條腿抬在空中。例如，上一個跳躍結束在單腿抬起至某個方向45°或90°於某種舞姿，這時，主力腿推地同時將抬起的腿凌空收向主力腿，然後完成跳躍，落下五位於demi-plié。

Double Assemblé　Double assemblé包含兩個從五位起跳往旁踢腿45°的assemblés，第一個不換腿，第二個換腿。它的動作規則和單純往旁的assemblé做法相同。

PETIT ASSEMBLÉ的動作規則　為了能正確進行assemblé，掌握單一的時間點至關重要，這就是，動力腿踢上45°和主力腿強勁的推地跳起，兩者必須發生在同一個時間點上。倘若這兩個動作未能同時發生，就會出現「坐在」demi-plié上並且將腿向旁「甩開」，因而阻礙在空中合攏雙腿以及收緊五位的動作。

通常做petit assemblé，動力腿是往旁踢至高度45°，而當動作的速度加快，動力腿踢出的高度和跳躍的高度都將不由自主地降低，但無論如何，都必須及時將主力腿完全伸直。進行各種類的petits assemblés都應該記住，45°之踢腿高度是可調整的（是相對的而非絕對的）；但動力腿絕對不得超過battements tendus jetés練習時的踢出高度。

　　動力腿從五位滑著地面有活力地踢到指定方向，過程中腳跟應積極
參與推地的動作；踢出前，必須有一瞬間是整個腳掌在地面擦過。

　　雙腿、身體、頭和手臂的姿勢如下：當 assemblé 往旁，動力腿必須
準確地向二位踢出，不可偏離出橫線的前或後方。身體應保持直立，
不往旁搖晃或傾斜。於 croisé 和 effacé 往前或往後的 assemblé，動力腿
應按照第五位置的規格踢出（動力腿的腳尖對齊主力腳跟）。做 écarté
的 assemblé，動力腿要踢向對角線的二位，不偏離出二位橫線的前或後
方。Assemblé 往旁做，若從後五位出腿到前，頭轉向動力腿那邊；若
從前五位出腿到後，頭轉向動力腿的相反邊。任何一種狀況，頭都應
轉成正側面。做 épaulement 的 assemblé，動力腿對準 en face 二位踢出。
當雙腿凌空合攏五位時，身體才轉為右或左肩往前（épaulement）。
然而，無論如何不故意將肩膀頂向前；跳躍時肩膀滯留在後，僅隨轉
身而移動。連續往前做向下舞臺推移的 assemblé（dessus 雙腿凌空併攏
五位時才將頭轉向動力腿那邊。連續往後做向上舞臺推移的 assemblé
（dessous），動力腿踢出 45° 之時就轉頭向動力腿的相反邊。Assemblé
於舞姿 croisées、effacées、écartées 的 devant 和 derrière 採用該舞姿固有
的身體、手臂和頭部位置。手臂的姿勢可以有許多變化：放在一位和二
位，或於半高（半開）的一位和二位。（另外可參閱 140 頁本章引言之
「跳躍的基本動作規則」。）

　　五年級學習 petit assemblé 帶四分之一圈轉身。例如，右腿前五位開
始：右腿 assemblé 往旁，同時轉成面對 3 點；結束 assemblé 右腿在後。
接著再度右腿 assemblé 往旁，同時轉成面對 5 點；結束落右腿在前。第
三和第四個 assemblés 仍以相同方式做，出右腿，轉向 7 和 1 點。

　　同樣可以從五位的後腿做起，仍向右轉，每個 assemblé 帶四分之一
圈，第一個跳完落在前，下一個在後。這兩種 assemblés 都必須換腿做
向左轉的練習。還可雙腿輪流動作：仍然順相同方向，每次跳躍轉四分
之一圈，每個跳躍都換腳。

Grand Assemblé　　Grand assemblé 是動力腿往前或往旁踢出到
90°。在舞臺實踐或課堂教學裏，不單獨做往後踢腿的 grand assemblé，
它僅充當其他跳躍間的連結動作（比方，接在 grande sissonne ouverte 之

後；參閱上一節 Petit Assemblé）。Grand assemblé 可做 en face，成舞姿 croisées、effacées 或 écartées，也可配合各種銜接動作和跳躍（例如，從邁步 -coupé、普通的邁步、pas de bourrée、glissade、failli、sissonne-tombée 等做起）。Grand assemblé 總是往動力腿的方向移動。學做 grand assemblé 初期採取最簡單的前導動作，例如接在邁步或 glissade 之後。組合千萬不能複雜，利用省心、省力的單純跳躍來銜接 grand assemblé 以便達到主要目的——學習 grand assemblé。當掌握各種前導方式後，它將廣泛地運用在更複雜的組合裏。Grand assemblé 加複合式擊打稱為 entrechat-six de volée（「飛翔的」），在掌握了不擊打的 grand assemblé 之後才可學習，同樣從簡單的組合開始練習。（詳述「Entrechat-six de volée 帶複合式擊打」，參閱第九章「Batterie」。）

　　從邁步接 grand assemblé 的學習範例　2/4 節奏　站五位 croisée，左腿前，雙臂在預備位置，轉頭向左。前起拍：伸直左腿向 croisé 前提起些許（不低於 22.5°）；當腿部動作的同時雙臂從預備位置直接抬起到二位。第一小節的第一拍：身體重心從繃直的左腳尖經由腳掌落下腳跟（邁步到 demi-plié），接著強勁地推地跳起；同時右腿經一位活力充沛地做個 grand battement 對教室的 2 點踢出 90°。踢出的旁腿準確地對正二位，方法為跳起時移右肩往前（épaulement）對齊斜角線，使身體轉而跟上踢腿的方向。第一和二拍之間：主力腿推地之後立即移向踢出腿並且凌空收在後五位。雙臂經由預備位置和一位抬右手至三位，左到二位；當跳躍最高點，掌心轉向下；頭向右，視線越過右手指尖往上看。第二拍：跳躍結束於 croisée 五位 demi-plié，右腿前。跳躍最高點的舞姿保留至落地不變。第二小節的第一拍：從 demi-plié 伸直，雙臂落下預備位置，頭仍向右。第二拍：右腿伸直 croisé 前並提起 22.5° 同時雙手直接抬至二位。由此起，以另腿重複跳躍。

Grand Assemblé en Tournant（跳躍加轉身一整圈）

Grand assemblé en tournant 只有往旁踢腿 90° 的做法，無論舞步進行何種方向（往前或後，往左或右，往下或上舞臺的斜角線，或循圓周等）。其基本規則如同不轉身的 grand assemblé。學習 grand assemblé en tournant 首先採取最簡單的前導動作：45° 的邁步 -tombé。以後最常用的

動作有 pas chassé 和 pas couru（助跑起步），此二者為最強而有力的前導方式，可使跳躍達到非常之高度。

從45°邁步-tombé 接 grand assemblé en tournant 的學習範例　站五位 en face，右腿前，雙臂在預備位置。前起拍：左腿 demi-plié，同時右腿經由調節式 sur le cou-de-pied 位置往旁伸出45°；雙臂經一位開到二位。接著，重心落入右腿（tombé）。左腿擦過地面經一位再伸直並且活力充沛地往旁踢到90°同時主力腿推地跳起並轉身半圈，成為動力腿在旁，背對觀眾；雙臂從二位經由預備位置、一位抬至三位。推地跳起後，主力腿立刻移向動力腿收攏於後五位。身體也移向踢出腿那側，並在雙臂參與下完成轉身；它們為協助身體凌空旋轉提供動力。旋轉時，雙腿在空中併攏五位，雙臂於起跳瞬間就到達的位置上固定住。跳躍結束落下 en face 五位於 demi-plié，右腳在前（最後一瞬間才換腳）。跳起時，頭越過左肩望向觀眾（盡量停留久些），然後隨著身體的轉動，快速轉頭回到起始點。

假如舞者為 en face 對觀眾，以右腿邁步-tombé 踢出左腿，則應帶動左肩往前並且向右轉身。轉身的第一瞬間，舞者背對觀眾，動作結束時，轉身回到 en face。若以另一腿做，進行方向就完全相反。將來依不同需要，可變更手臂位置，例如：右臂在一位而左抬至三位。

腿踢之前必須注意，動力腳經過地面應貼近主力腳，從一位擦出而非遠離主力腳，讓腿往前伸出在地面上「掃一圈」，狀似為轉身提供動力（其實，跳躍瞬間的身體自轉與手臂帶動，力量已足夠）；更何況，踢腿動作不正確，無法強勁、無拘地將腿踢上二位的90°。踢腿時，髖部必須往上提住；臀部肌肉向內收緊；身體姿勢保持垂直，肩膀對準踢出腿的腳尖。要當心，不使身體往相反踢出腿的那側傾斜（此乃本動作的常見缺陷）。轉身並非 grand assemblé en tournant 最困難之處；困難在於，達到跳躍的最高點還保持住90°踢腿的身體姿勢，而以此姿勢在此高度上翱翔。為了實現這個目標，就要把兩側大腿、臀部肌肉和整個軀幹全都向上收緊提起。雖說一整圈旋轉要一氣呵成，但動作時仍應清楚感覺到跳躍的兩個瞬間：先是往旁踢腿90°同時跳躍並帶第一個半圈轉身；再是主力腿向動力腿迅速收攏五位並帶第二個半圈轉身。

掌握 grand assemblé en tournant 之後，按照技巧的難度，依次學習帶

複合式擊打的 grand assemblé en tournant（entrechat-six de volée）和帶雙圈轉身的 grand assemblé en tournant。這些高難度的 assemblé 仍然完全遵循上述之所有動作規則、方法和姿勢，唯當進行雙圈旋轉時，需要由手臂、身體和雙腿配合旋轉的方向提供更大的動力。

Grand assemblé en tournant 可以不換腳也可換腳，後者動作發生在最後，當旋轉結束才換腳。

初學 grand assemblé en tournant，其音樂節奏的配置如同 grand assemblé en face。

GRAND ASSEMBLÉ 的動作規則　動力腿以 grand battement 踢到 90° 同時主力腿用力推地而起並且配合雙臂的動作，給予跳躍關鍵性的助力。起跳前雙臂一定要先打開二位，當推地彈起和動力腿踢出的瞬間，它們才經由預備位置和一位展開至指定的位置，亦即到達空中的某個舞姿。手臂的動作自然、不僵硬；從肩膀到手肘之間，必須稍微感覺到肌肉的張力，藉以架住手肘避免鬆垮。動力腿和主力腿同步進行，並配合上雙臂動作，造就出跳躍所必須的單一時間點，拜此點所賜，使得跳躍更高，在空中停留更久。

無論採用何種前導方式來做 assemblé，在彈離地面以前，要加深 demi-plié 將身體重心移上主力腿，好讓另一條腿方便踢出，並使身體隨後能跟得上踢出的腿。推地之後，主力腿隨即趕到踢出腿的後方，凌空合攏五位。主力腿推地的力道，不僅使跳躍往遠處去，還要往高處去；換言之，這是個飛翔般的跳躍。踢出腿儘量停留得越高越好，主力腿則飛快的帶向這最高點。極有效的辦法是收緊臀部肌肉，提起軀幹以及跳躍前 demi-plié 時蓄勢待發（有點緊張）的大腿。反之，身體鬆垮、不受約束，或軀幹下沉地壓在腿上，將令跳躍動作的效率大打折扣。跳躍完畢返回地面，如同跳躍中一般，讓軀幹、雙腿、頭和雙臂保持向上提起，展示出指定舞姿應有的造型與表現力。

Pas Jeté

Jeté 是從一條腿到另一腿的跳躍，只有 jeté fermé 除外（其動作完畢

立刻收回第二條腿至五位，使跳躍就像雙腳起雙腳落一般）。Jeté跳躍時，一腿往前、往旁或往後尖銳地踢出，另一腿凌空伸直。身體重心因此得以從一腿過渡到另一腿上。

Jeté的樣式林林總總，繁多至極。

Petit Jeté　Petit jeté與petit assemblé的動作規則，基本類似，但以45°踢腿的相對高度而言，jeté應該比petit assemblé做得稍微高一些。

站五位，demi-plié。動力腿伸直並踢出往前、往旁或往後於45°，同時主力腿自地面彈跳起來。動力腿在空中收到主力腿的前或後方，然後落下demi-plié；原本的主力腿（此刻成為動力腿）屈膝，繃腳尖於sur le cou-de-pied devant或derrière位置（前者為調節式的位置）。

各種petits jetés完成於sur le cou-de-pied，接做下個petit jeté之前，動力腳要從sur le cou-de-pied落下經由五位再踢出。此做法能協調起動力腿踢出和主力腿自地面彈起，並使兩側大腿提住。在低班（第一、二、三年級）當學生的大腿與其他的肌肉尚未充分鍛鍊出力量，尤其必須遵守這樣的做法。將來，從sur le cou-de-pied位置踢出動力腿，僅需以腳尖擦地。

Petit jeté可做en face或成為舞姿croisées、effacées或écartées。

學習jeté，首先以雙手扶把，然後在教室中間做，採用緩慢的速度練習分解動作。完成式動作要做得連貫。

在教室中間初學petit jeté，雙臂先固定在預備位置練習。爾後，在動力腿踢出之時，雙臂從預備位置輕鬆揮起到二位，手指伸長轉掌心朝下；跳完落下地面，相反動力腿的那隻手帶到一位，另手留在二位。譬如：左腳於sur le cou-de-pied derrière右手放一位，右腳於sur le cou-de-pied derrière左手放一位。動作結束時雙臂彎成弧形，向demi-plié的主力腿那側轉頭。

做反方向的petit jeté，手臂和腿的對應位置仍同樣。向demi-plié前方的動力腿那側轉頭。這是petit jeté手臂和頭的基本位置，也可按照教師的規定而變化。

Petit jeté可在原地做也可移動（彈跳到一個或另一個方向），後者術語稱做porté。

往旁的 petit jeté　連續做數次petits jetés，一腿先往旁踢出，然後再換另一腿。動作起自後五位的右腿（動力腿），結束跳躍來到主力腿之前並取代其位置落於demi-plié，原來的主力腿屈膝，繃腳尖至sur le cou-de-pied derrière位置。然後左腿（現在的動力腿）從sur le cou-de-pied位置往旁踢出45°，結束跳躍來到主力腿之前並取代其位置；落於demi-plié，右腳至sur le cou-de-pied derrière位置，依此類推。自然會產生連續往前推移的效果。

Petit jeté連續往後推移也根據同樣動作原理，不過，動力腿結束每個跳躍必須落於主力腿之後，取代其位置。

連續往前推移，跳離地面才將頭轉向動力腿。往後推移，在起跳時就將頭轉向相反動力腿那側。

Petit jeté porté　是一種可以移動到任何方向的jeté。其跳法特殊：跳躍中，推地跳起的主力腿要移向已經踢出45°的動力腿並放在sur le cou-de-pied位置，身體也追隨凌空踢腿的方向移動。而做正常不移動的petit jeté，動力腿踢出要向主力腿收回，後者屈膝於sur le cou-de-pied前或後的位置。

往旁的petit jeté porté，按照慣例，並沒有輪流換腿的連續動作，而是與其他跳躍組合著做。

這種jeté不僅為獨立舞步，更是下列動作之絕佳預備練習：90°的grand jeté、90°的jeté fondu、jeté fondu-passé和其他某些跳躍。因為這類動作，當腿踢到45°（petit jeté）或90°（grand jeté）之後，必須在空中停留盡量久些，並超越腳尖往前、往旁或往後飛躍。值此狀況，不僅凌空飛躍應展現出指定舞姿（雙臂位置和轉頭方向），落於demi-plié仍需將它保持住。Petits jetés portés可做舞姿croisées、effacées或écartées的devant或derrière。

學習步驟

Petit jeté porté往前成為舞姿croisée

1. 兩小節的2/4節奏　站五位於épaulement croisé，右腿前。第一拍：demi-plié。第一和第二拍之間：往上跳起，右腳擦地往前向croisée踢出45°；雙臂從預備位置抬起一位，兩手稍微分開；頭轉向右。第二

拍：飛躍超過右腳尖以外，落下demi-plié，左腳收sur le cou-de-pied derrière位置。

第二小節的第一拍：後assemblé，雙腿收五位demi-plié，雙臂經由二位落下預備位置。第二拍：雙腿從demi-plié伸直。由此起，依照指定數量向斜角線重複動作。

2. 一小節的2/4節奏　前起拍：demi-plié並往前向croisée做jeté。第一拍：落下demi-plié。第二拍：assemblé，雙腿收攏於五位落下demi-plié。由此起，動作重複。

中、高年級學習往前做petit jeté porté結束成為小舞姿attitude，雙臂可打開於一位，或一隻手在一位而另手在二位。Jeté porté往後也同樣，當跳躍結束，低年級將腳放調節式sur le cou-de-pied devant的位置，轉頭朝此腿同側的肩膀方向；爾後，可將腿伸直成為45°舞姿，或屈膝經由sur le cou-de-pied devant再伸出45°。

Petits jetés portés的組合範例　4/4節奏（動作為兩小節）　站五位於épaulement croisé，左腿前。前起拍：demi-plié。第一拍：右腿往旁petit jeté porté，左腳到sur le cou-de-pied devant位置。第二拍：往前petit jeté porté向croisée。第三拍：後assemblé。第四拍：entrechat-quatre。

下一小節做croisée四位的petit échappé和二位換腳的petit échappé。換腿重複組合動作。然後，做相反方向。

Petit Jeté Fermé　Jeté fermé（源自法文fermer，為「閉合」之意）是雙腳起雙腳落的跳躍。可往旁，也做各種小舞姿。Petit jeté fermé往旁，可換腳或不換腳，後者可朝相同方向連續數次jetés。本動作應在掌握了petit jeté porté之後才學習。

Jeté fermé往旁的學習範例（不換腳）

1. 4/4節奏　開始站五位，右腿前。第一拍：demi-plié。第一和第二拍之間：左腳往旁擦地踢出45°和跳起來，軀幹向右側傾斜；同時雙臂從預備位置直接打開二位，轉頭向右。往左側飛躍超出腳尖以外，右腿也往旁打開45°（高度不得低於左腿）。第二拍：左腿落下demi-plié；接著右腿以腳尖擦地滑入前五位於demi-plié。落地將身體重心移至左腿；軀幹向左傾斜；雙臂收回預備位置；頭隨著軀幹動作也轉

向左。第三和第四拍：從demi-plié立起，身體打直，轉頭向右。由此
起，動作重複。

2. 2/4節奏　前起拍：demi-plié和跳躍。第一拍：左腿落demi-plié。第二
拍：右腿收在前五位於demi-plié。由此起，接下個jeté fermé。

以2/4節奏練習jeté fermé往旁，在兩個jetés之間不必將身體打直，
只需從一條腿流暢地過渡到另一腿（軀幹向側傾斜），如範例1.所描
述。

完成式的動作，每個jeté也可做一拍。

Jetés fermés的組合範例　八小節的2/4節奏　開始於épaulement
croisé，右腿前五位。前起拍：demi-plié。

第一小節：jeté fermé往旁（向左），不換腳。

第二小節：再重複一次jeté fermé。

第三小節：兩次jetés fermés往旁（向左），不換腳，各一拍。

第四小節：entrechat-cinq derrière和pas de bourrée en tournant en
dehors。結束於五位，左腳前。

第五小節：出左腿jeté fermé往前成小舞姿croisée。

第六小節：出右腿jeté fermé往後成小舞姿croisée。

第七小節：entrechat-cinq devant和pas de bourrée en tournant en
dedans。結束於五位，右腳前。

第八小節：出右腿jeté fermé往前成小舞姿第三arabesque和royale。

Petit Jeté轉半圈（Petit Jeté en Tournant）往旁　這種jeté
是沿橫線往旁（在教室的3點與7點之間）或沿對角線（從6到2點和從
4到8點）移動。每個jeté轉半圈（兩個jetés為一整圈旋轉）。

Petit jeté en tournant往旁從7點移動到3點　2/4節奏　開始於五
位，右腿前。前起拍：demi-plié；右臂至一位，左二位。然後，踢右腿
往旁，跳起，雙臂打開二位。盡全力往右飛躍並凌空轉半圈en dedans
（向右）。跳躍中，頭向左轉對觀眾，結束成正側面，視線越過左
肩。第一拍：落下demi-plié停在背對觀眾，左腳放sur le cou-de-pied
derrière；左臂至一位，右二位。做第二個jeté，踢左腿往旁，跳起，同
時左臂打開二位。往腳尖和左手的方向飛躍，凌空轉半圈en dehors（向

右）。第二拍：落下 demi-plié，右腳放 sur le cou-de-pied devant；右臂至一位，左二位。頭對 en face。

PETIT JETÉ EN TOURNANT 的動作規則　凌空跳起應固定於 en face 的姿勢，唯當最後一瞬間才背轉身去。

第二個 petit jeté（轉 en dehors）是從背對觀眾的姿勢做起，它不應該比第一個弱，這大多由於經驗不足所致。這時，為讓一連串的 jetés en tournant 看起來力度平均，第二個跳躍的高度和往旁飛躍的距離，比第一個 jeté，應加強一些。

右腿起，第一個跳躍轉向 en dedans，應以左肩往前明確地帶動半圈轉身；第二個跳躍轉向 en dehors，以右肩往後帶動半圈轉身。當跳躍落下，暫停於右腿上，左腳放 sur le cou-de-pied derrière，必須將左側大腿收緊和提住臀部肌肉。暫停於左腿時，右腳為 sur le cou-de-pied devant，必須收緊並提住右側大腿和臀部肌肉。

凌空跳起時，雙臂為協助飛躍打開二位，雙手伸展並轉掌心朝下。結束跳躍，將手臂彎回一位時，必須利用手掌由下往上「托起」到一位。臂膀不應落下預備位置，僅以這種積極而神速的手掌動作來收攏身體並協助旋轉。

Petit jeté en tournant 也做反方向旋轉。若往右移動，就從右腿後五位開始。右腿向二位踢出和跳躍，左肩往後帶動旋轉 en dehors；第二個 jeté 踢左腿，右肩往前帶動旋轉 en dedans。做完第一個 jeté，左腳放 sur le cou-de-pied devant 位置；做完第二個 jeté，右腳放 sur le cou-de-pied derrière。

沿斜角線 petit jeté 半圈轉，從上舞臺往下舞臺移動的做法依照 petit jeté 沿橫線動作的規則，唯有轉頭的姿勢稍微不同。例如做斜角線從 6 點到 2 點：起於右腿前五位，右肩、頭和視線都對 2 點；第一個 jeté 轉 en dedans 結束落右腿，停在左肩對 2 點，轉頭向左肩；以左腿做完第二個 jeté 轉 en dehors，必須成為面向正旁，轉頭越過右肩對 2 點。

因此，半圈轉沿橫線 7 到 3 點之間移動，應輪流轉頭向正旁和 en face；而沿斜角線移動時，則輪流轉頭向一邊和另一邊的正旁。本規則同樣適用於 45° 沿橫線和斜角線移動的 emboîté en tournant。

Grand Jeté　舞臺上，grand jeté 佔重要地位。它往前跳躍，成為舞姿 attitude croisée 和 effacée 以及第一、二、三和第四 arabesques。往後為大舞姿 croisée 和 effacée devant，但極少做此跳躍。

跳躍的前導方式，形形色色：邁步 -coupé、pas couru、glissade、chassé、sissonne-tombée-coupée 等，不勝枚舉。所有前導都必須生氣蓬勃地為大跳聚集力量，令 grand jeté 就像踩著跳板一般自地面強烈彈起。前導動作全都在前起拍開始做。

中年級學 grand jeté，剛開始的幾堂課，只做從五位起跳的單純 jeté，這對未來的學習很有幫助。然後練習從邁步 -coupé 做起，接著陸續學習以 pas couru、glissade 和 chassé 為前導的各種做法。

Grand jeté 與 petit jeté porté 的動作規則諸多類似（參閱「Petit jeté porté 往前成為舞姿 croisée」），差別僅在於前者之踢腿高度為 90°。這 90° 的踢腿，是一道往上的弧線；軀幹提住也力爭向上。跳躍時對於軀幹狀態和身體重心移上主力腿 demi-plié 等規格要求，與 développé-tombé 有許多相似處。應該提醒學生注意這些細節。跳躍往前做（grand jeté en avant），其後腿的位置是構成舞姿 attitude croisée、effacée 或 arabesque 的關鍵因素。舞姿必須清晰呈現於跳躍中，並將它保持到跳躍完成的 demi-plié。跳躍盡可能越高越好，然後，緊提住後背和腿部的肌肉，具彈性而輕柔地落於 demi-plié。Jeté 之後，可以 assemblé 為結束。

從邁步 -coupé 接 grand jeté 成為 attitude croisée 的範例（初期學習）

1. 4/4節奏　Préparation：右腿伸直於 croisée derrière，腳尖點地（男生膝蓋略彎，以半腳尖點地），腳背繃直；雙臂在預備位置；轉頭向左。
 前起拍：雙臂先直接打開二位，然後，右腿向 effacée 往前邁出一大步並落下 demi-plié；身體重心移上右腿，身體大幅度往前傾斜並略向右彎，頭也向右傾；同時雙臂放下預備位置。以右腿，尤其是腳跟用力推地（coupé）；左腿向 croisée 往前踢出至 90°；雙臂從下往上帶動並打開右臂至三位而左到二位；頭轉向左；直起身體和跳躍。往前飛躍超過腳尖以外，左腿保持在 90° 越久越好，右腿此刻屈膝成為 attitude croisée。上述之右腿 demi-plié 和跳躍都發生在第一拍。第二拍：跳躍完成於左腿 demi-plié，右腿為 attitude。第三和第四拍：雙臂放下，右

腿回到開始préparation derrière的位置。由此起動作重複，從6點到2點沿斜角線移動。

做grand jeté必須牢記，身體和雙臂要積極協助跳躍。跳躍時，軀幹收緊往上提起並送出到腳尖之外，這不但能提升跳躍高度，還可加長跳躍的距離。

跳躍時應該清楚地感覺腿部肌肉收緊，尤其大腿要提住，臀部肌肉無論如何不允許放鬆。肌肉鬆弛會令跳躍遲鈍，更無從使舞姿在空中展現與停留。

2. 4/4節奏　這種形式的grand jeté不停頓，在第一和第二拍完成第一個jeté之後，立刻從attitude croisée的位置將腿接著邁步-coupé，並且進行第二個grand jeté，依此類推。

要知道：這種從邁步-coupé接grand jeté的做法，早期被認為僅適用於女性；因為對男班而言，學習以跑步接jeté要容易得多。然而，歸納實踐經驗所得：採取較輕易的前導動作，所養成缺乏準確性以及自由不羈的習慣，將影響跳躍時的完美造型和高度；反之，邁步-coupé是在跳躍之前，先協調好身體、手臂和頭部的姿勢，藉此更近一步地幫助跳躍。

讓我們回過頭，仔細觀察coupé前的邁步。從croisée derrière四位，屈膝，稍提起動力腿，繃腳尖（不接觸地面）通過主力腿近旁往前。經由腳尖滑行的動作，移到主力腿前方一大步的距離，立即轉開整個腳掌落至demi-plié；腳跟強調似的踏下plié，軀幹也前傾到這條腿上。反之，一個輕率的邁步，忽略了向前滑行動作，直接把腿從上往下踩進demi-plié，將無法達到預期的效果。

從pas couru接grand jeté的範例　Pas couru是跳躍之前的助跑動作；用三或五個快步組成，最後一步就是邁步-coupé。Pas couru的préparation如同邁步-coupé一般，開始於croisé derrière腳尖點地。往前邁的第一步，正是croisée derrière的這條腿。

跑步時雙臂打開到二位，軀幹略向後仰，直到做邁步-coupé時，才將身體往前移到跳躍的腿上。這不同於從邁步-coupé接grand jeté一般，在coupé時將身體用力往前傾。值此狀況，前起拍的助跑，其動作力度與速度使得軀幹的前傾以及邁步-coupé變為「順勢經過」，跳躍僅仰賴

雙臂由下往上的帶動，同時將全身往上提起成為舞姿 attitude croisée 或第三 arabesque。本動作是沿斜角線向前做。

從 pas chassé 接 grand jeté 的範例　Grand jeté 的前導為 pas chassé（跳起在空中以後腿追趕前腿，源自法文 chasser，「追趕」；參閱「Pas chassé」）它是 pas couru 的變化式助跑做法，用於高年級。

Préparation：右腿於 croisé derrière。右腿往前向 effacée 做個輕鬆的滑跳（chassé），在空中左腿往前收於後五位；雙臂打開二位 allongé。落左腿，騰出右腳做「順勢經過」的邁步 -coupé，接著以左腿 grand jeté 往前踢出 90°。本動作是沿斜角線向前做。Pas chassé 如同 pas couru，於前起拍進行。

從 glissade 接 grand jeté 成為第一 arabesque，沿橫線往旁移動的範例　4/4 節奏　左腿前五位，於 épaulement croisé 起，雙臂放在預備位置。動作沿橫線往旁從 7 點至 3 點。Demi-plié，於前起拍：右腿做二位的 glissade（向 3 點），結束左腿在前五位於 croisée 的 demi-plié。Glissade 時雙臂打開二位，在 jeté 之前向下收攏；轉頭向左。

第一拍：結束 glissade 以兩腳推地，略向右轉同時右腿往前踢到 90° 向 3 點飛躍；雙臂經由一位打開成第一 arabesque 舞姿；視線越過右手往前看，身體往上提。第二拍：身體移向前，落於右腿 demi-plié，保持舞姿第一 arabesque。第三拍：assemblé，雙腿在空中收攏於五位 croisée，左腿前，落下 demi-plié。第四拍：雙腿伸直。第四拍也可做 entrechat-quatre 或者做任何完成在雙腿 (不換腳) 的舞步。由此起，往相同方向重複動作。

從 GLISSADE 接 GRAND JETÉ 的動作規則　Glissade 為腳尖不離地的滑行式跳躍；教室練習時，它必須準確的結束於第五位置（雖然在舞臺上容許作四位，但當課堂教學時不建議如此）。

完成 glissade 無論如何不應停留在 demi-plié，否則 glissade 就從輔助動作變成了獨立舞步，非但無法幫忙推地彈起，反而會削弱跳躍的動力。

做完 glissade 應使雙腿齊發的為 jeté 推地，但主要任務必須由結束 glissade 的那條腿承擔（如果右腿開始 glissade，左腿就該更用力的推向大跳）。Glissade 將兩隻手臂先打開，再向下收攏，以便 jeté 跳起能夠

及時展開舞姿；換言之，雙臂不得延遲，必須主動的爲大跳提供動力。

做二位的glissade往旁移向3點，於épaulement croisé，左肩往前並轉頭向左；當jeté的前一瞬間，必須將右肩往後收，調整身體和肩膀位置，使成爲下一個舞姿——對3點方向的第一arabesque。

做所有grands jetés都同樣，要在跳躍時將身體向上提並且往前送。

從glissade接grand jeté成爲第一arabesque，沿斜角線移動的範例　　開始站左腿前五位，於épaulement croisé。動作從6點至2點。如同上個範例一樣出右腿往前，向2點做不換腿的glissade，接著grand jeté也對2點，成爲第一arabesque舞姿。Glissade將右腳往前向effacée擦出，替90°的jeté確定了右腿的踢出方向。左肩始終保持在前（參閱「從GLISSADE接GRAND JETÉ的動作規則」）。若是做6點至2點的grand jeté成爲舞姿attitude effacée，亦可從右腿前五位開始動作：這時右肩對2點，採取écartée方向往前做glissade，直到jeté時才轉身成爲effacé。

從glissade接grand jeté成爲第二arabesque，向斜角線移動的範例　　開始站五位，左腿在前，於épaulement croisé。動作從6點至2點。右腿做不換腳的glissade，往前對2點effacée方向移動；右腿還是對2點做grand jeté成第二arabesque。接著，左後腿從90°第二arabesque的舞姿落下，並快速往前，擦過地面經由右（主力）腳旁，對1點和2點之間做第二個glissade。這個glissade結束成右腿前五位。左腿立刻再對準第二個glissade的方向踢出90°，做jeté。由此起，動作繼續以右腿和左腿重複。手臂如同上述範例，當glissade打開二位，而在jeté跳起以前放下預備位置。第一個glissade爲左肩在前並轉頭向左，結束glissade稍微低下頭；接著，當jeté再度轉頭到左肩方向，將左臂往前伸出而右往旁。第二個glissade時應轉頭向右，雙臂直接從第二arabesque落下，當第二個jeté再抬起它們。

此處，glissade和grand jeté的動作規則如同以上各例。

高年級，可循教室的圓周練習這些jetés。圓周往右移動，從8點開始，經過1、2、3點，接著，沿斜角線從4點到8點爲結束；或者，繼續繞圓周經過4和5點，再以6點到2點的斜角線作結束。往左移，動作從2點開始，經過1、8、7點等。另外，也可先沿斜角線向前做jeté，然

後才繞圓周動作。在這種狀況下，若是沿斜角線從6點移動到2點，接著應向右邊開始繞圓周（從4點到8點的斜角線，圓周要往左邊繞）。

Jeté Fondu 於 90° Jeté fondu（「融化的」，源自法文 fondre，為「使消融」之意）是雙腿起雙腿落的大跳。可往旁或做 devant 和 derrière 所有大舞姿。這種 jeté 如同起自五位的 grand jeté，但跳躍結束時腿不停留在空中，而是輕柔地收回到五位。

Jeté fondu 成為舞姿第三 arabesque 的學習範例

1. 4/4 節奏　右腿前五位於 épaulement croisé 起，雙臂放預備位置。開始前雙臂稍微分開，第一拍：demi-plié。第一和第二拍之間：跳起，右腿往前向 croisée 踢出 90° 並飛躍超過右腳尖以外；同時左腿抬起 croisé derrière 於 90°，雙臂經由一位打開左手往前而右到二位。第二拍：右腿落下 demi-plié。第二和第三拍之間：左腿以腳尖擦地，收到後五位；同時雙臂輕柔地落下預備位置。第三拍：左腿再加深於五位的 demi-plié，以此彰顯出 fondu 的特質。第四拍：自 demi-plié 伸直。

2. 完成式　2/4 節奏　前起拍：demi-plié 和往前跳出 jeté。第一拍：右腿落下 demi-plié。第二拍：左腿收到後五位於 demi-plié，雙臂落下預備位置。由此起，動作重複規定的數量。

90° 的 jeté fondu 性質流暢、輕柔，動作具備中速華爾滋的節奏特徵。以 3/4 音樂練習時，每小節相當於兩拍子節奏的一個四分音符（一拍）。這種 jetés 可做任何方向和所有舞姿。

Jeté Passé Jeté passé 有三種基本形態：petit（小的）為 45°；grand（大的）於 90°（以上二者均可做 en avant 和 en arrière[22]）；另一種是二位往旁的 grand jeté，可做 90° 屈膝的 passé，也可經由地面一位做直腿的 passé。舞步的前導為邁步 -coupé 或 pas couru。

從邁步接 petit jeté passé en arrière 2/2 節奏　Préparation：右腿於 croisé derrière。前起拍：右腿往前邁出 effacée 的方向，以腳尖點地。第一拍：身體重心移上右腿於 demi-plié；右臂至一位，左在二位；頭和視線朝向右手。第一和第二拍之間：推地跳起，左腿往後向 effacée 踢

22 譯注：法文 en avant 是「在前方」，en arrière 是「在後方」之意。

出45°；跳躍時，身體直起略向後仰；雙臂伸向二位將手掌展開，頭轉向左。第二拍：左腿落下 demi-plié，其落點正是右腿的起跳點，此刻，右腿以半彎的姿勢向 croisée 往後踢起45°；右臂留在二位，左臂彎至一位；仍然轉頭向左。動作重複：右腿再度往前向 effacée 邁出，右臂經由下方至一位和左臂會合，然後，起跳前，軀幹往前傾，左臂打開至二位等，依此類推。動作沿斜角線從6點到2點。

從邁步接PETIT JETÉ PASSÉ EN ARRIÈRE的動作規則　跳躍必須有一瞬，雙腿都騰空而起，一腿位於 effacée derrière 另腿位於 croisée。兩腿在空中替換，彼此交錯而過，但不互相觸碰。

起跳之前，當身體往前傾斜，必須使兩肩完全放平。要做到這點，應在邁右腿做 plié 時，將左肩往前移一些。常犯的錯誤是讓這個肩膀留在後，導致跳躍時身體歪扭，破壞軀幹後彎的曲線。

軀幹從前傾流暢的過渡到略往後彎，應在跳躍中發生（這點極為重要），並將此姿勢一直保留到結束的 demi-plié 上。

這些規則也適用於90°的 jeté passé en arrière。

從pas couru接petit jeté passé en arrière　Pas couru（助跑）由三步或五步組成。最後一步應強調出重踏式的 plié。

開始位置為 croisée derrière 舞姿，以腳尖點地。

Pas couru 在前起拍做，雙臂放預備位置；當 jeté passé 時，雙臂如同上例採取小舞姿。動作若連續數次，每當 pas couru 時，雙臂仍應落下預備位置。

從 pas couru 接 jeté passé en arrière 的動作規則如同從邁步接 jeté passé en arrière 一般。

Jeté passé en arrière於90°　2/4節奏　Préparation：右腿於 croisé derrière。如同 petit jeté passé，仍然以右腿往前向 effacée 邁出，但 demi-plié 的位置更寬一些，身體也前傾得更深。

跳躍時，左腿往後向 effacée 踢出90°，右腿於 croisé derrière。跳躍結束在左腿的 demi-plié，右腿保持於 attitude croisée。

起跳前，右臂在一位而左在二位。躍起時，右臂經二位抬起三位，掌心朝外；左臂留在二位。結束的舞姿保持雙臂於 allongé 或採取正常的三位和二位手姿。跳躍時軀幹的後彎，比 petit jeté passé 加強許多。

如同第一個範例的做法，按音樂的節奏將動作劃分成四個部份。這種jeté也用pas couru為前導。

Jeté passé en avant於90° 2/4節奏 Préparation：左腿於croisé devant，腳尖點地；雙臂在預備位置；轉頭向左。

前起拍：左腿往後向effacée邁出；雙臂經一位伸向二位手掌展開。第一拍：左腿demi-plié，兩肩放平，軀幹略向後仰；接著，在第二拍之前，右腿往前踢出90°，跳起來；跳躍中左腿向croisée往前développé到90°。第二拍：右腿落下demi-plié，動作結束成大舞姿croisée devant。雙臂從二位先向內轉動手掌，再往外開；最後左臂留在二位，右臂經二位帶上三位；或是左臂往上帶而右臂留在二位。可按規定的方式將頭轉向右或向左。

這種jetés也採用pas couru為前導。差別在於：pas couru往前，由腳尖、腳掌而落下腳跟；pas couru往後，以低的半蹠動作。

Jeté passé於二位90°往旁，結束成為第三arabesque 這是從五位起跳而落在單腿的jeté，可用assemblé或pas de bourrée changé作結束。它經常跟在其他舞步之後，例如先做grande sissonne ouverte於attitude croisée和assemblé收五位，再接往旁的jeté passé，結束成為第三arabesque。也可做glissade接jeté passé成為第三arabesque，並將舞姿在plié停住，以此結束allegro的組合。

讓我們分析這個範例。起於épaulement croisé五位，左腿在前，雙臂放預備位置，頭轉向左。前起拍：demi-plié，然後右腿向二位做不換腳的glissade，雙臂向旁略開。第一拍：結束glissade並落下雙臂。第一和第二拍之間：推地跳起，右腿往旁踢出90°；雙臂從下方直接打開到二位；頭和身體處於en face。儘量往遠飛躍到超出右腳尖以外。第二拍：落於右腿demi-plié，左腿，當跳躍時垂直於地面，此刻飛快的經過一位demi-plié移到croisé derrière於90°（即第三arabesque）；右臂留在二位，而左臂當左腿在passé一位時先落下，然後再往前抬起；視線隨著左臂的動作，越過左手往前看。

Jeté passé於二位90°往旁，結束成為舞姿effacée devant 本範例是jeté passé與pas de bourrée changé的組合。

2/4節奏 Épaulement croisé左腿前五位開始。前起拍：demi-plié並

且推地跳起，右腿向二位踢出90°；雙臂從預備位置直接打開到二位，轉掌心向下；頭和身體en face。飛躍到超出右腳尖以外，第一拍：右腿落於demi-plié；落地的瞬間，雙肩放平轉身對教室8點effacée的方向；左腿développé至舞姿effacée devant；右臂抬起三位而左臂留在二位；轉頭向右。第一和第二拍之間：舞姿不停留，左腿落向8點（tombé）於demi-plié（比平常稍寬），右腿半蹲至左後，往前做換腳的pas de bourrée（en dehors en face）；同時右臂打開二位再和左臂一起放下。第二拍完成動作，接著，立即踢左腿到二位90°並且跳起來，換另一腿重複舞步。

JETÉ PASSÉ 於二位90°往旁的動作規則　這種jeté應具備自由自在的舞蹈感，以寬敞的動作方式從一邊移到另一邊。

自demi-plié推地跳起時，必須經過有力的擦地動作才將腿踢上90°，絕不可從demi-plié直接將腿抬起來。

這類jeté passé組合中的pas de bourrée，應採取過渡式做法，不需要蹈上高半腳尖而且將腳準確地提起sur le cou-de-pied位置。

Jeté Renversé

Jeté renversé（「翻轉」源自法文renverser，為「顛倒」之意）可做en dehors和en dedans，是向二位踢腿、往旁的大跳。應先充分掌握了中間練習及adagio的renversé做法，然後才學習此動作。

Jeté renversé en dehors通常是從五位的後腿做起，而jeté renversé en dedans則起於前腿。

Jeté renversé en dehors　2/4節奏　起於épaulement croisé五位，左腿前，雙臂放預備位置。前起拍：右腿往旁踢出90°；雙臂打開二位，掌心向下；頭和身體處於en face。第一拍：往旁飛躍超出右腳尖之外，然後右腿落於demi-plié，左腿帶成attitude croisée（左腿從地面先直接踢上90°，落地時屈膝成為attitude croisée）；左臂在三位而右在二位；頭轉向右。第一和第二拍之間：左腿收向主力腿並半蹲，提右腳sur le cou-de-pied devant調節式位置；軀幹後彎並離開觀眾向左轉半圈；這時右臂落下再抬到一位；左臂留在三位；頭越過右肩，視線望1點。轉身於後彎姿勢稍停，然後右腿半蹲（取代左腳位置），提左腳sur le

cou-de-pied devant，繼續轉身 en dehors，結束面向鏡子；左臂由上放下與右臂會合於一位，右轉頭的姿勢停留久些。第二拍：動作完成於五位épaulement croisé，左腿前；轉頭向左；雙臂略攤開至半高的一位。

JETÉ RENVERSÉ EN DEHORS 的動作規則　做完 jeté 跳躍，成為attitude croisée，身體必須謹守 épaulement croisé 的準確姿勢，無論如何都不應該提早轉成背對觀眾。

半蹺起來，將軀幹後彎並轉頭對觀眾，儘量停留久些，最後一瞬間轉過身來，完成 renversé。

動作中，固然需要先後呈現出 attitude croisée 和半腳尖上軀幹後彎的兩個造型姿勢，但 renversé 仍必須具備圓滑而連貫的特質。

Renversé 的結束動作不可突兀，要平穩地直起身體，有控制地落下五位於 demi-plié。

Renversé 在跳躍和 adagio 中的做法相類似，主要差異為 renversé 發生的時機，必須嚴格區分：adagio 發生在 attitude croisée 主力腿半蹺之際；跳躍則發生在換腿（原本 attitude 的後腿）做 pas de bourrée 之時，並就此結束 renversé。這樣的規律也適用於 jeté renversé en dedans。

Jeté renversé en dedans 的做法如同 jeté renversé en dehors，但將轉身的方向和結束的 pas de bourrée 改為 en dedans。通常，先做二位往旁的跳躍，完成於舞姿 croisée devant，以此為 renversé 的開始。更困難的是跳躍完成於舞姿 écartée devant（關於這兩種做法，參閱第十一章「Adagio中的轉體動作」）。

學會起自五位的做法，即可進入以 glissade 為前導的 jeté renversé 練習。

Jeté Entrelacé

Jeté entrelacé（「交織的」）是古典芭蕾裏最基礎的，也是最困難的舞步之一。當學生徹底掌握了 jeté entrelacé、saut de basque 和 grande cabriole 等動作，就算掌握了古典芭蕾技巧。上述舞步，不僅在學校裡會年復一年地磨練得日趨完善，以後在舞臺上將更加複雜。

Jeté entrelacé 要做各種方向的練習：沿斜角線從下舞臺的角落往上移動，從上舞臺的角落往下移動，沿橫線往旁移動，沿直線由下往上舞

臺的縱向移動，還可循圓周向右或向左環繞舞臺進行。首先學習從邁一大步做起，然後學chassé（女性還有pas couru）的做法。

手臂，跳躍時通常抬起至三位，結束可做各種變化姿勢，例如：第一、第二和第三arabesques或將雙臂停在三位、一和三位、二和三位等。

學習步驟

1. 從邁步接jeté entrelacé　4/4節奏　動作沿斜角線從教室的2點移到6點。站右腿，面對2點，左腿伸直於effacé derrière腳尖點地，左臂前伸而右在二位，頭轉向左（第二arabesque舞姿）。前起拍：demi-plié，左腿抬起45°，身體往前傾。第一拍：左腿邁出一大步，從腳尖經腳掌移上demi-plié，雙臂打開二位；右腿經一位往前踢出90°向6點；並且左腿為跳躍而推地；值此瞬間，雙臂為提供動力，從二位放下再飛快的經一位到三位；跳起來，左腿也踢向右腿（兩腿相當貼近，就像彼此交織似地）；身體用力向上提住並凌空翻轉。第二拍：完成跳躍右腿落於demi-plié；左腿在後抬起90°；頭和雙臂成為第一arabesque姿勢，面對2點。第三和第四拍：保持舞姿。由此起，按規定數量重複動作。

　　從邁步接JETÉ ENTRELACÉ的動作規則　往前踢腿90°時必須動作快、力量強、對準正前方；收緊提起臀部肌肉及踢出的大腿，將腿完全伸直。並且，腿準確的經由地面一位踢出。不遵守這兩項規則，將導致跳躍時雙腿分散，無法交集。

　　跳躍結束應落在起跳時的同一點上，身體不得偏離出起跳所設定的斜角線以外。

　　嚴格監督，使雙腿在空中彼此貼近交叉通過。若右腿往前踢出，落地時必須將左腿收在正後方，不得晃到旁邊（經常犯的錯誤）。方法是將左大腿和軀幹左側（左脅）「往裏收」並確保兩肩放平。

　　起跳前，儘量將軀幹往前傾斜於主力腿的demi-plié久些，直到前腿踢起90°並且跳躍的瞬間才直起軀幹，接著凌空轉體。倘若提早轉過身來，只算用轉體後的換腳跳代替正式的entrelacé罷了。跳躍即將完成時，軀幹仍然向上緊提，唯於進入demi-plié的瞬間，才將重心往

前移至主力腿。初學階段，當第二拍做完jeté entrelacé時，雙臂最好仍保持於三位，到第三和第四拍才將軀幹移向前，並放下雙臂成為第一arabesque。

頭，當往後邁步時（如果動作從2點到6點），轉向2點，當往前踢腿，它越過右肩；然後在轉身的同時，再轉回面對2點。

雙臂，從二位落下於跳躍時舉起三位，其動作必須富彈性、有力量並積極的協助跳躍。

2. 從邁步接jeté entrelacé沿直線往上舞臺移動 2/4節奏 左腿站在靠近1點，伸直右腿於croisé derrière以腳尖點地；右臂往前伸而左在二位，為第三arabesque手姿；頭和視線越過右臂向前望。前起拍：左腿demi-plié並抬右腿至45°；身體向主力腿前傾些許；彎起手掌打開雙臂至二位；頭轉向左肩。第一拍：右腿邁出一大步，從腳尖經腳掌進入demi-plié再推地跳起，左腿經一位向5點往前踢上90°；當一位passé之時，雙臂從二位落下再經一位抬起至三位（為跳躍提供動力）；身體向上提起；跳躍中將右腿踢向左腿就好像與它凌空交織一般；身體於跳躍時翻轉，頭留住朝向觀眾到最後瞬間才追隨身體轉過來。第二拍：跳躍完成於左腿demi-plié對1點，右腿向後伸直於90°；雙臂保持在三位，頭轉向左，身體略偏轉成épaulement croisé。

若重複動作，將身體向主力腿前傾些許；雙臂從三位開至二位然後再落下，以便為下個跳躍提供動力。

3. 從chassé接jeté entrelacé 完成式 Pas chassé（參閱214頁）原本屬於高度離地的跳躍動作，但此狀況之pas chassé為過渡動作，故以最低限度推地來銜接大跳，僅跳起將腳尖繃直即可。有些老師稱此前導動作：glissade、soutenu等，但我們認為，chassé乃最傳神描繪出這種短促舞步本質的術語。

2/4節奏 動作沿斜角線從2點移到6點。站右腿，面對2點，左腿伸直effacé derrière以腳尖點地；雙臂成為第二或第一arabesque姿勢。前起拍：demi-plié，左腿抬起45°，身體向主力腿前傾些許。接著，左腿沿斜角線往上舞臺邁出一大步並立刻跳起，凌空將右腿移到前五位（此即chassé，但需注意當雙腿收攏於五位時，切勿漫不經心地把chassé做成右腿跟在左腿之後的邁步）；隨著雙腿的移動將身體

打直並轉成右肩對2點而左肩對6點;雙臂從arabesque打開二位;頭和視線越過右肩望向2點。滑行越遠越好（這是為jeté提供動力的最佳「助跑」）;再舒展雙手轉掌心朝下,並以左腿邁步;在第一拍:右腿往前向6點踢出90°並跳起,再將左腿踢向右腿;雙臂於起跳前先落下接著飛快地抬起三位,為跳躍提供動力。凌空轉身之後,在第二拍:右腿落於demi-plié成第一arabesque對2點。由此,動作重複。

（Jeté entrelacé詳細做法,參閱範例1.「從邁步接jeté entrelacé」。）

Jeté entrelacé 循圓周移動　做法如同從chassé接jeté entrelacé,但要沿著教室繞一圈。動作若向右,就從8點做起,然後途經1、2、3、4、5點等,最後回到8點;或者,循圓周動作只到6點,再轉成背對2點,繼續沿斜角線往下舞臺移動,到2點。

JETÉ ENTRELACÉ 循圓周移動的動作規則　當助跑chassé和邁步時,身體處於兩肩平放朝圓周外圍,亦即面對教室牆壁並順著它移動;雙臂打開二位;頭和視線朝向左肩（若動作向右）。

每個jeté entrelacé完成於arabesque姿勢,正好為身體的側面對著教室的牆壁。

跳躍結束成arabesque舞姿,切勿含糊掠過,舞姿必須清晰穩固。

注意樂句的方整性,採用三拍子華爾滋節奏,八個jetés entrelacés應以十六小節完成動作。

做完第五個jeté entrelacé之後,運用接下來的助跑動作和第六個jeté來轉身,然後改沿斜角線從6點到2點做jeté entrelacé,以第七和第八個jetés作結束。因此,最後三個jetés為背對2點進行。

Double jeté entrelacé　這超高難度的炫技舞步只有天賦異秉兼技巧卓越的男舞者才做得到。

從一個前導助跑（chassé）接著跳起來在空中轉兩圈。動作從2點到6點往上舞臺移動。Chassé之後推地跳起,右腿往前踢起90°向6點;左腿飛速至空中與右腿會合;軀幹極度後仰,使全身（自頭頂到繃直的雙腳）在空中幾乎與地面呈水平狀態;雙臂舉起三位,旋轉的動力與方向由右臂承擔;保持身體的水平姿態凌空旋轉兩圈,這必須運用肩膀來帶動:左肩急劇往後撤而右肩往前推;後背和兩側大腿提起至極限。跳躍後,停穩在右腿demi-plié,面向2點,成為第一arabesque舞姿。

在此，從chassé接jeté的動作規則仍如同單圈的jeté entrelacé。

複雜化double jeté entrelacé　面向8點，右腿站立，左腿於croisé derrière腳尖點地；左臂向前而右往旁伸，成為第三arabesque舞姿。右腿demi-plié，左腿抬起45°，往上舞臺的4點沿斜角線做chassé。當chassé時，將右腿收到前五位；轉右肩對8點而左對4點；頭轉向8點。邁步上左腿，如同單圈jeté entrelacé一般將右腿往前向4點踢起90°；雙臂從二位帶足動力迅速抬到一位；同時左腿飛快踢向右腿凌空併攏於其後五位；身體在空中轉兩圈，這時要強烈的往後帶動左肩。落下右腿於demi-plié，面向2點，左腿伸直踢出croisé devant於90°；同時雙臂從一位打開到右三位而左二位。

複雜化DOUBLE JETÉ ENTRELACÉ的動作規則　學習此舞步應該仔細研究空中的雙圈旋轉，我們看見第二圈旋轉似乎被結束在2點的舞姿croisée devant所打斷；事實上，旋轉的確只進行了一圈半。然而，想要準確拿捏一圈半的旋轉動力，極為困難；若只帶動一圈的旋轉力量，恐怕又要承擔「功敗垂成」的風險。因此，必須使用雙圈旋轉的動力並能夠在關鍵時刻「剎住」自己，從空中旋轉一圈半的水平狀態直起身體，成為舞姿croisée devant於demi-plié。

雙臂架在一位充滿彈性和張力，當打開成croisée舞姿時，不僅不能失去彈性，更借助其張力為舞步的完成姿勢提供平衡。

此舞步的旋轉動力來自右臂。頭，在起跳之前滯留對觀眾向8點，凌空旋轉時要打直放正，結束於舞姿croisé則應明確地轉向左肩。

Jeté entrelacé battu（加擊打）　本動作依照從chassé（前導助跑）接jeté entrelacé（單圈）的規則進行。若沿斜角線從2點到6點，大跳時右腿往前踢（向6點），接著左腿上90°和右腿會合，擊打於右腿後方，變換到前、又到後，轉身完畢再向後踢，成為arabesque舞姿。

為使擊打複雜化，可做兩次變換動作：前、後、前、後。如同其他所有擊打一樣，變換時要將雙腿完全伸直。

Grand Jeté-Pas de Chat　這種複合式的大跳在舞臺出現得比較晚（1940年代末期），近幾年才進入古典芭蕾舞校的教學大綱裏。然而，蘇聯許多舞劇：《羅密歐與茱麗葉》、《勞倫西亞》、《淚泉》

等，都已採用了jeté-pas de chat。

由於jeté-pas de chat具有更強烈的表演效果，某些變奏中由它代替grand pas de chat en arrière，但代替終究不是獨占。兩種動作在舞蹈中都有用處，所以都要學習。

Jeté-pas de chat可沿斜角線不間斷地做一連串大跳，也可組合著其他跳躍一起，沿斜角線、橫線、直線，或是循圓周移動。

Jeté-pas de chat不直接從五位起，它總是跟在pas glissade或coupé的前導之後做。

Grand jeté-pas de chat沿斜角線　站五位於épaulement croisé，左腿前。動作從教室的6點移動到2點。出右腿沿斜角線往前做短促而不換腳的glissade；同時雙臂稍微打開再放下。雙腿從demi-plié推地跳起；跳躍中，右腿以不外開的姿勢將腳尖用力繃直並且提起經左膝但不停留地往前踢出至完全伸直於90°；值此瞬間，左腿應當已經在後面凌空伸直於90°。跳躍的高潮正是雙腿一齊在空中伸展開，各盡所能地鎖牢於90°，並強勁地往前推移至右腳尖以外。雙臂經由一位到右三位而左二位手姿如同arabesque。結束跳躍於demi-plié，右腿先著地，左腿幾乎看不出延遲地來到前五位。但這只是雙腿落地的準確位置描述而已；其實左腿不停在五位，像為下個jeté-pas de chat助跳似地，剛踩下隨即推地（coupé）彈起。

JETÉ-PAS DE CHAT的動作規則　第一個glissade為第一個grand jeté-pas de chat的前導助跑；其後的jetés均由短促的推地（coupé）來做。此處的coupé必須非常的迅速而集中，令肉眼幾乎無法察覺到接觸地面的瞬間。舞者仿佛騰地飛起，凌空向前疾馳，將肌肉收緊使兩條腿極度伸展開，就像劈成一道橫線似的停留在空中。

由於這些jetés的動力如此之大，導致連續的動作越來越強，也就是：第二個jeté會強過第一個，第三個又強過第二個，依此類推。

當開始學習這種舞步（八年級）的時候，學生已充分鍛鍊出軀幹和後背的控制力量，所以，跳躍練習中，只需提示學生用力地將軀幹往前移。因為上身太直或後仰，將妨礙跳躍向前移動。

進行連續數次的jetés-pas de chat，雙臂保持在第一個跳躍就已經抬起的位置，不必每次落下，只需不明顯地在空中稍微揮動即可。

Grand Jeté en Tournant　這種jetés可做舞姿attitude croisée、attitude effacée、第三和第一arabesques。如同其他的大型jetés，可採croisé devant或effacé devant方向，沿斜角線或循圓周移動。

此大跳的前導動作為sissonne-tombée-coupée、sissonne-coupée或是coupé。

從sissonne tombée-coupée接grand jeté en tournant成為attitude croisée　2/4節奏　開始於épaulement croisé五位，右腿前，雙臂在預備位置。

前起拍：demi-plié，往前做sissonne-tombée向croisée四位，動作完成於第一拍：身體重心往前移至右腿demi-plié；左腿伸直在後，踩下整個腳掌；右臂在一位和左二位；轉頭向右（sissonne-tombée的動作詳述，參閱「Sissonne」一節）。第一和第二拍之間：做coupé dessous和grand jeté en tournant，於第二拍結束動作。

做coupé時應先將左腳快速收到右腿後，成sur le cou-de-pied derrière，再放下demi-plié，仿佛借此「推開」並取代右腿的位置；後者屈膝離地，向前於高度45°；同時轉身為effacé對2點，雙臂富彈性地收攏到一位，並轉頭向左。跳躍（jeté）時，右腿一邊伸直一邊往前踢上90°，並在空中循弧線向右移動，再落下demi-plié；左臂開到三位和右二位，轉頭向右。結束需停穩在舞姿attitude croisée。

第二小節的第一拍：assemblé，雙腿先在空中收攏五位再落下至demi-plié，雙臂放下預備位置。第二拍：伸直膝蓋。重複動作數次。

將來，在assemblé之後可接一個royal、entrechat-quatre、entrechat-six或其他的跳躍，然後再重複做右或左腿的jeté en tournant。

從SISSONNE TOMBÉE-COUPÉE 接GRAND JETÉ EN TOURNANT成為ATTITUDE CROISÉE的動作規則　做完sissonne tombée應向主力（右）腿前傾身。Coupé時，重心移上左腿成effacée姿勢，軀幹後仰並稍向左傾。這裡，從一腿至另一腿，複雜的轉換身體重心，利用強烈收縮後背和臀部肌肉，使軀幹迅速自前傾姿態變成左後仰，為跳躍中身體向上騰起和凌空旋轉，提供了必需的動力。跳躍最重要的關鍵就在於推地（coupé）。

Jeté en tournant應包括：第一、往上跳；第二、凌空旋轉；第三、

向前飛躍。這三項要素在跳躍中必須平均呈現（初學動作時常犯的錯誤就是跳起來在空中轉體，卻無法向前移動）。

舞步的正確做法，得力於手臂和頭部動作緊密聯繫著身體的動作。雙臂在coupé時如彈簧般收攏到一位，於jeté時用力地打開到三位和二位；於此瞬間推左肩往前帶動轉身，抬起三位的左臂也移向前，這不僅有助於轉動身體，並可使它向前推進。頭，在coupé時轉向左，當jeté跳躍時再迅速轉向右，也為右轉增添一分力量。

完成jeté於attitude croisée，必須在demi-plié上保持正確的身體姿態。雙臂的帶動以及頭和身體向右旋轉所產生的力道，可能導致身體不由自主地向右傾斜，甚至失去平衡。為避免此狀況發生並使身體穩定，落下demi-plié時必須將左側軀幹（左脅）和大腿用力往上提住。

從 sissonne tombé-coupée 接 grand jeté en tournant 成為 attitude effacée 開始於épaulement croisé，右腿前五位，雙臂放預備位置。Demi-plié，往前對2點做sissonne tombée至effacée四位；重心移上右腿demi-plié並前傾身體，兩肩平放；右臂在一位和左二位；頭和視線對右手。左腳踩下demi-plié於右後作短促的coupé；右腿屈膝離地，往前提起45°；身體保持成effacé，軀幹向後仰並左傾；雙臂合攏一位；轉頭向左。當跳躍（jeté en tournant）時，右腿往前踢上90°；左臂打開到三位而右至二位；頭轉向右。凌空向右轉一整圈，並往前飛躍向2點，落下右腿於demi-plié成為attitude effacée。

動作規則和音樂節拍的分配如同grand jeté en tournant成為attitude croisée。但比起attitude croisée的跳躍，此處的空中旋轉幅度更大。

從 sissonne-coupée 接 grand jeté en tournant 成為 attitude croisée
4/4節奏 右腿站立，靠近1點，左腿伸直於croisé derrière，腳尖點地；伸左臂往前，右往旁；手掌為arabesque姿勢（第三arabesque），視線越過左手向前看。

前起拍：demi-plié，小跳（伸直左腿離地少許；此跳躍屬於sissonne之類）；身體前傾；彎左臂成一位，右為二位；轉頭向右。第一拍：加深demi-plié，左腿往後邁一大步從腳尖進入demi-plié；保持轉頭向右，雙臂輕鬆地打開二位；左肩略往後帶，身體姿勢留在croisée的方位。第一和第二拍之間做coupé dessous：右腳踩在左後於plié並推地

跳起；雙臂先放下再迅速抬起一位。跳躍中，左腿往前踢上90°（jeté en tournant）；打開右臂至三位，左至二位；右肩往前帶動身體向左轉，轉頭向左。第二拍：左腿落於demi-plié成爲attitude croisée。第三拍：assemblé雙腿在空中併攏五位，左腿前，再落下demi-plié。第四拍：右腿往前邁步成開始姿勢，左腿於croisé derrière重複動作，或左腿往前邁，換腿做jeté。Jeté en tournant成爲第三arabesque之做法相同。（動作規則參閱「從sissonne tombée-coupée接grand jeté en tournant成爲attitude croisée」。）

　　Grand jeté en tournant 循圓周（autour de la salle）　　這種jetés 爲attitude effacée姿勢，多用於變奏的結尾，更經常出現於coda（終曲）。

　　建議，將圓周要做的grands jetés en tournant舞步組合，先沿斜角線（從上舞臺的角落往下）預習純熟，然後再循教室做圓周的練習。

　　做向右轉的jetés，站在6點沿斜線向2點移動。從sissonne tombée-coupée向effacée接第一個jeté，做法如同grand jeté en tournant成爲attitude effacée。落下右腿成attitude effacée，然後將左腳踩在右後，做短促的coupé，接著重複下一個jeté en tournant。利用這個coupé迅速將身體重心移至左腿，如同接在sissonne tombée之後做coupé一樣。雙臂，從attitude姿勢打開二位，當coupé時迅速由下往上經一位打開成舞姿，在空中以彈簧似的動作協助跳躍。第二個jeté以assemblé作結束。

　　加大動作難度的練習：第一個jeté起自sissonne tombée-coupée，其後的兩次jetés都從coupé做起。如此逐漸地增加jetés的數量，直到能連續進行八次動作，然後就可以開始循圓周練習。

　　GRAND JETÉ EN TOURNANT 的動作規則　　每次coupé，都應該以最短的時間用力推地而起，借此強調jeté空中的停留（即ballon）。做這一連串jetés時，收緊並集中運用雙腿與後背的肌肉及充分掌控雙臂和轉頭動作，極爲重要。

　　必須注意空中旋轉以及落下attitude effacée的身體姿勢。不停地用coupé銜接做一連串的jetés，身體將會不由自主的向右傾斜（若爲右轉的jetés）。經常可見舞者循圓周做jeté en tournant，凌空飛躍時整個身體向場地中心傾斜80°到90°，使動作顯得異乎尋常，但這絕非藝術性的

表現，只是雜技花招罷了。就算在臺上偶爾仍有舞者以此標榜爲個人的獨門絕技，卻不應誤認這是舞步的正確動作楷模。爲了避免不必要的傾斜，首先必須把屈膝成attitude的後腿保持在正確的位置。倘若大腿位置控制得不夠嚴謹而些許地往旁偏移，身體姿勢將立刻受到影響。左臂也不可往旁、往後打開。左大腿和髖部往內收，並將整個右側軀幹稍微向上提，能使這些jetés的姿勢恰如其分。

循圓周往右移動的jetés是從8點做起，往左要從2點做起。

這些jetés的特質是具有表現力又富動感。出現於下列舞劇：《胡桃鉗》（coda）、《勞倫西亞》（第三幕，變奏）、《唐吉訶德》（最後一幕，coda）。

Grands jetés en tournant的組合範例　四小節的4/4節奏　開始於五位，右腿前。

第一小節：Sissonne tombée往前至croisée四位，coupé dessous接grand jeté en tournant成爲attitude croisée。以assemblé和entrechat-six結束。

第二小節：以左腿重複上述動作。

第三小節：右腿向2點做sissonne tombée往前至effacée四位，coupé dessous接grand jeté en tournant成attitude effacée，coupé dessous接第二個grand jeté en tournant成爲attitude effacée。以assemblé結束於左腿前五位。

第四小節：沿橫線往左移動，左腿做sissonne tombée，pas de bourrée完成於五位，右腿前。Relevé半蹲於croisée五位，接著demi-plié再右轉雙圈tours en l'air。完成於左腿前五位。

Jeté en Tournant par Terre　Jeté par terre名稱本身已說明此動作不屬於空中大跳之類。縱身往前飛躍，伸展開雙腿貼近地面疾馳，目標爲超越距離的極限——這些是jeté par terre特質的寫照。

這種jeté的組成部分有二：其一、不離開地的滑行式跳躍，其二、低度騰空的en tournant跳躍。

Jeté par terre可以沿橫線、斜角線或循圓周做，常見於變奏的結束和coda中。

1. 2/4節奏　動作沿斜角線從6點向2點進行。開始於五位épaulement effacé，右腿前，雙臂在預備位置。前起拍：demi-plié，左腿推地而起；出右腿往前向2點做長距離但不離地的滑行動作。第一拍：右腿落下demi-plié；左腿在後，高度不超過10°或15°；軀幹呈銳角般前傾，猶如匍匐在地；右臂經一位往前伸，左臂往旁（第一arabesque）；視線追隨右手。第一和第二拍之間：從低俯的arabesque姿勢拔地而起，做騰空的跳躍，完成於第二拍。做法是跳起將左腿收於右後，雙腿併攏五位。跳躍時凌空右轉一整圈，結束左腿於demi-plié，繃直右腳尖放sur le cou-de-pied devant。跳躍中身體姿勢垂直，旋轉結束對2點於effacée姿勢；雙臂迅速由下「托起」到低的一位以協助轉體；凌空旋轉之初，頭越過左肩轉向2點，旋轉之末，正面對2點；結束於demi-plié時，則轉頭向左。動作連續重複數次，每當右腿沿地面作滑行式的跳躍，都從sur le cou-de-pied devant的位置做起。

2. 完成式　2/4節奏　做法和上述動作相同，但每個jeté par terre為一拍；沿地面滑行的跳躍不再起自épaulement effacé，而是直接從épaulement croisé做起。地面滑行的跳躍開始於前起拍而在第一拍結束；第一和第二拍之間為空中旋轉的跳躍，緊接著開始做第二個jeté。就這樣，正好強調似的將jeté par terre en tournant的前半段動作落在數「1」的強拍上。若配合四小節2/4節奏的樂句，應做八個jetés，這時可省略第八個jeté後半段的空中旋轉，以arabesque allongée（延展）舞姿為結束。也可用相同樂句或是兩倍長的音樂，做完第七個或第十五個加空中旋轉的jeté跳躍後，將身體重心移上右腿成為任何舞姿（對向右的動作而言）。

　　Jetés par terre常以飛快的tours chaînés結束，也經常組合著grands jetés en tournant的動作。

　　JETÉ PAR TERRE EN TOURNANT的動作規則　這種jeté，當重心放在主力腿上，而身體卻已隨滑行跳躍成為arabesque allongée舞姿的瞬間，特別需要控制住後背的肌肉，使整個軀幹呈水平狀態。同時必須

用力收緊腰部、胃部和小腹的所有肌肉。

雙肩必須完全放平。若出右腿做擦地的jeté，不將左肩留在後，若jeté爲左腿，就注意右肩。

第二個騰空跳躍時，主動直起軀幹，提住大腿兩側，雙腳收緊併攏，以完全垂直的姿勢旋轉。

雙臂和頭活力充沛地協助空中的旋轉。若旋轉向右做，則由左臂帶動力量，結束旋轉應將右肩往後收；如爲左轉（由右臂帶動），將左肩往後收。

Jeté par Terre Élancé 這種jeté是上述jeté par terre的變化做法。先掌握了jeté par terre的規格後，再學習此動作將容易得多。它同樣也包含兩個組成部分：一個jeté élancé和一個coupé dessous en tournant。可往任何方向做，也循圓周移動。

音樂節奏和動作強拍都與jeté par terre相仿。從五位開始，出右腿從6點到2點沿斜角線移動，做一個不太高而輕巧的jeté成第一arabesque，腳尖先沿地面擦出，再騰起空中往前飛躍，於plié稍作停留。此刻，身體在地面上延展開，左腿抬起高度不超過45°。然後，雙臂收下預備位置，直起身體並向右轉。轉身時，左腿落下plié於右腳後（coupé dessous en tournant）；右腳提起sur le cou-de-pied devant位置。當coupé時轉身，結束爲épaulement effacé對2點。由此起，緊接著做下一個jeté。這些jetés也可以做成小的attitude effacée。

JETÉ PAR TERRE ÉLANCÉ的動作規則 騰起空中的跳躍於前起拍開始，而plié總是落在四分音符的強拍上。每兩個四分音符之間的八分音符則爲coupé en tournant和下個jeté的開始。

當轉身做coupé應以迅速、自然的方式推地，繼而強調出jeté élancé的動作。

雙臂積極的帶動旋轉，先落下收攏，當jeté時再如彈簧般經一位打開成舞姿arabesque或attitude。

Coupé時，頭和視線應朝左肩的方向（若是以右腿向2點或循圓周做）。往左邊的動作，就應朝向右肩。

做jeté élancé，每次踢腿必須嚴謹的對準斜角、直線或圓周的行進

方向。

Sissonne

Sissonnes是雙腿起單腿落的跳躍（sissonne fermée、sissonne tombée 和sissonne fondue以雙腿結束，例外），分為petite（小）和grande （大）兩類。Petites sissonnes包括：sissonne simple、45°的sissonne ouverte、sissonne fermée和45°的sissonne tombée；而grandes sissonnes 包括：90°的sissonne ouverte、sissonne fondue、90°的sissonne tombée、 sissonne renversée和sissonne soubresaut。上述所有sissonnes都可加做en tournant和battue（擊打）。

Sissonne從一年級開始學習，先扶把做sissonne simple（連續數堂 課），然後在教室中間練習。

Sissonne Simple

學習步驟

1. 4/4節奏　開始於五位en face右腿前，雙臂放在預備位置。第一拍： demi-plié。第一和第二拍之間：以雙腳跟推地往上跳，雙腿併攏， 兩隻腳踝前後交疊，膝蓋和腳尖用力伸直。第二拍：左腿落下demi-plié，彎右腿於sur le cou-de-pied devant調節式位置。第三拍：右腿落 下五位於demi-plié。第四拍：伸直膝蓋。動作重複至少四次，然後 換腿做，接著再練習相反方向。反方向做法為跳躍完畢將前腿落於 demi-plié，原來五位的後腿屈膝成sur le cou-de-pied derrière位置。

2. 4/4節奏　開始於五位épaulement croisé，右腿在前。第一拍：demi-plié。第一和第二拍之間：跳起來。第二拍：左腿落下demi-plié，彎 右腿於sur le cou-de-pied devant調節式位置。跳躍結束時右臂在一位， 左二位（教師亦可自行規定將左臂放一位和右二位）；轉頭向右。第 三拍：右腿往前以腳尖擦地做原地的assemblé，凌空雙腿收五位再落 demi-plié；同時雙臂放下預備位置。第四拍：伸直膝蓋。以另一腿重

複相同練習，然後，右腿和左腿分別做往後的動作。

3. 完成式　2/4節奏　前起拍：demi-plié和跳起來，第一拍：落下demi-plié。第一和第二拍之間：assemblé，第二拍：落於demi-plié。由此起，按規定的動作數量重複練習。

SISSONNE SIMPLE 的動作規則　Sissonne起跳之前的demi-plié，雙腿肌肉必須收緊，膝蓋向兩旁轉開正對腳尖，腳跟緊壓地面藉以推地跳起，軀幹筆直，後背和臀部肌肉收緊並提住。

跳躍後的demi-plié要有彈性，就像fondu似的demi-plié。從跳躍落下demi-plié，必須經由繃直的腳尖、腳掌最後到腳跟，身體始終保持筆直、挺拔。

落下單腿於demi-plié時（另一腿屈膝為sur le cou-de-pied），雙腿必須同樣保持外開——兩邊膝蓋都要往後帶。

跳起時雙臂抬在低的一位，當跳躍結束打開到規定位置。

收尾的assemblé，從sur le cou-de-pied位置以腳尖擦過地面再跳起，雙腿在空中必須併攏五位，然後落下demi-plié。

Sissonne Ouverte　Sissonne ouverte（打開的sissonne）雙腿同時跳起，結束時將其中一腿打開成為45°小舞姿，或成為90°大舞姿。

Petites sissonnes ouvertes有原地和en tournant的跳法；而grandes sissonnes ouvertes可在原地做、往各個方向移動、半圈轉和一圈轉（en tournant），以及加上擊打（battu）的跳法。先學最簡單的形式：sissonne ouverte往旁，結束時腳尖點地於二位。

學習步驟

1. 4/4節奏　開始於五位en face，右腿前。第一拍：demi-plié。第一和第二拍之間：跳起來。第二拍：左腿落下demi-plié，右腳經過調節式sur le cou-de-pied devant向旁開到二位，腳尖點地。第二和第三拍之間：用左腳跟推地並且將右腿稍微抬離地，跳起來做assemblé凌空收攏五位，右腿在後。第三拍：落demi-plié於五位，右腿後。第四拍：伸直膝蓋。

動作以另一條腿重複。相反方向的動作為原來五位的後腳經過sur

le cou-de-pied derrière的位置向旁打開，然後將腿從二位收到前五位做結束的assemblé。

　　採取完全相同方式學習sissonne ouverte往前（en avant），其次是往後（en arrière）。然後加上épaulement和手臂的動作。Sissonne ouverte練習前，站五位於épaulement croisé。當前起拍先略開雙臂往旁，將它們在demi-plié時收回預備位置，跳起來把它們抬到半高的一位。跳躍結束打開雙臂到半高的二位（demi-seconde），當assemblé將它們落下預備位置。做sissonne ouverte往旁，動力腿從調節式sur le cou-de-pied devant的位置打開，完成時，頭轉向主力腿那側。反方向動作結束，轉頭向伸出腿那側。練習往前和往後的動作，頭為en face。

Sissonne ouverte至45°　4/4節奏　開始於右腿前五位épaulement croisé。前起拍：雙臂略向旁打開。第一拍：demi-plié雙臂收回預備位置。第一和第二拍之間：跳起來，雙臂抬到半高的一位。第二拍：左腿落下demi-plié，右腿經由調節式sur le cou-de-pied devant不停留地向旁打開至45°；同時雙臂打開到半高的二位；頭轉向左。第二和第三拍之間：確實以左腳跟推地而起，做assemblé，雙腿凌空併攏五位（右腿在後），雙臂收到預備位置。第三拍：落下demi-plié右腿在後，頭轉向左。第四拍：伸直膝蓋。

　　以完全相同方式練習sissonne ouverte 45°往前、往後，然後做小舞姿croisée、effacée和écartée的devant和derrière。

Sissonne ouverte 45°成為小舞姿croisée devant　完成式　2/4節奏　開始於右腿前五位épaulement croisé。前起拍：雙臂略開向旁，接著demi-plié和跳起來。第一拍：左腿落下demi-plié，右腿經由調節式sur le cou-de-pied devant向croisée往前打開到45°；右臂在一位，左二位；轉頭向右。（教師亦可規定為左臂放一位，右二位）第一和第二拍之間：assemblé，雙腿在空中併攏。第二拍：落於五位demi-plié，雙手收下預備位置。由此起，動作重複。

SISSONNE OUVERTE至45°的動作規則　除應遵守此前各跳躍段落列舉的基本動作規則外，所有sissonnes ouvertes的特徵就呈現在跳躍的結束：單腿落於demi-plié，另一腿伸出45°。

　　常犯的錯誤為主力腿已落於demi-plié，動力腿才往外打開，正確做

法應當跳躍回到demi-plié的瞬間，動力腿已伸直到了指定的方向。

打開動力腿必須經過sur le cou-de-pied，但不在此位置停留。

做結尾的assemblé，伸出45°的腿應向主力腿收回，雙腿在空中先併攏五位，而後落下demi-plié。這個assemblé必須在原地結束。主力腿若移向伸出45°的腿，導致身體離開了原位，是為錯誤！

做sissonne ouverte練習時，千萬不可忽視結尾的assemblé，認為它是次要的。換言之，第二個跳（assemblé）絕對不能比第一個跳（sissonne ouverte）做得弱，因為此類收尾的assemblé，對於增強學生的跳躍能力，作用非凡。

Sissonne ouverte 45°的組合範例　　四小節的2/4。

第一小節　　開始於五位croisée，右腿前。第一拍：出右腿往前sissonne ouverte croisée。第二拍：assemblé。第三拍：再出右腿往前sissonne ouverte effacée。第四拍：assemblé，右腿結束在後五位。

第二小節　　第一拍：出左腿往旁sissonne ouverte於二位。第二拍：temps levé。第三拍：pas de bourrée dessous en tournant。第四拍：royale。

第三小節　　第一拍：出左腿往後sissonne ouverte croisée。第二拍：assemblé。第三拍：出左腿往後sissonne ouverte effacée。第四拍：assemblé。左腿結束在前五位。

第四小節　　第一拍：出右腿往旁sissonne ouverte於二位。第二拍：temps levé。第三拍：pas de bourrée dessus en tournant。第四拍：entrechat-quatre。　換另一腿開始，重複組合。

Sissonne Ouverte 45° en Tournant　　空中旋轉en dehors，完成於小舞姿croisée devant、effacée devant和écartée derrière；而旋轉en dedans，則完成於小舞姿croisée derrière、effacée derrière和écartée devant。動作往旁結束於二位，旋轉en dehors和en dedans均可。

空中旋轉en dehors的初期練習　　4/4節奏　從épaulement croisé右腿在前，五位起。第一拍：demi-plié；右臂抬到一位，左二位；轉頭en face向8點（préparation）。第一和第二拍之間：跳起並向右轉一圈（en dehors）。推離地的瞬間，左臂向右帶動旋轉，雙臂合攏於一位；

旋轉開始時頭越過左肩向8點，結束時轉頭對鏡子。第二拍：左腿落下 demi-plié，右腳已經由調節式 sur le cou-de-pied devant 往旁伸直於二位 45°，en face；雙臂打開半高的二位；轉頭向左。第三拍：assemblé，雙腿併攏五位（右腿後），落下 demi-plié 於 épaulement croisé。第四拍：伸直膝蓋。當向右轉，做 sissonne ouverte en tournant en dedans，結束以左腳經 sur le cou-de-pied derrière 將腿伸出至二位。

Sissonne ouverte en tournant 於各式小舞姿的練習方式完全相同。

Sissonne ouverte en tournant 45°成為小舞姿 effacée devant
完成式　2/4節奏　開始於五位 épaulement croisé，右腿前。前起拍：demi-plié，轉頭 en face 對教室的8點；右臂抬起一位，左二位（préparation）；往上跳並向右轉一圈（en dehors），雙臂合攏至一位。第一拍：左腿落下 demi-plié，右腿已經由調節式 sur le cou-de-pied devant 往前打開 effacé 至45°。身體對2點於小舞姿 effacée devant；兩肩放平；右臂在二位，左一位；頭轉向左並略向後仰。第一和第二拍之間：assemblé，在第二拍落於五位 demi-plié（右腿後）；雙臂放下預備位置；頭保持向左轉但打直，為 épaulement croisé。

SISSONNE OUVERTE EN TOURNANT 45°的動作規則　當跳躍凌空旋轉一整圈時，雙腿併攏五位，兩隻腳踝前後緊貼；至跳躍即將落於 demi-plié 的最後瞬間，才在空中把一腿經過 sur le cou-de-pied 的位置（不停頓）伸出到指定的方向。

起跳的方位點必須和跳躍前 demi-plié 的方位一致，唯有跳起在空中才做旋轉。如果不到達跳躍的頂點，直接從 demi-plié 就動身旋轉，即犯了操之過急的錯誤。

Préparation 動作必須集中：向右旋轉之前，右肩不應往前移，因為在空中正需要此肩往後帶動，左肩才該往前送。完成凌空向右轉體一整圈，必須充分協調、配合下列條件：緊提大腿兩側，後背筆直挺拔，轉頭和帶動雙肩，用左臂提供動力。

Grande Sissonne Ouverte 90°　建議學習90°的 sissonne ouverte 依照小的 sissonne ouverte，先練習往旁做，這樣比較容易控制腿的外開和掌握正確的動作方法。

 學習步驟

1. 4/4節奏　開始於五位épaulement croisé，右腿前。前起拍，雙臂先略開向旁。第一拍：做比平常更深的demi-plié（如此的demi-plié讓雙腿肌肉和腳跟爲強勁推地躍入空中做好準備）；雙臂放回預備位置；頭對en face，眼睛看著雙手。第一和第二拍之間：雙腳跟強烈推地，儘量往上跳；右腿繃緊腳尖立刻沿著用力伸直的左腿經過sur le cou-de-pied devant調節式位置向上提起到左膝；雙臂抬至一位。第二拍：左腿落下demi-plié；同時右腿往旁開到二位90°（採取développé方式）；雙臂也打開二位；頭對en face。第二和第三拍之間：assemblé，右腿凌空帶至左後併攏五位；雙臂放下預備位置。第三拍：落於demi-plié五位épaulement croisé，右腿後；轉頭向左。第四拍：伸直膝蓋。

換另腿繼續動作，然後再做反方向將五位的後腿往旁打開90°。進一步，以完全相同方式，4/4節奏，做sissonne ouverte至90°往前、往後；然後才練習各種大舞姿的動作。

Grande sissonne ouverte完成爲大舞姿，建議按照下列的學習順序：

1）attitude croisée和舞姿croisée devant；

2）第三arabesque；

3）attitude effacée、第一和第二arabesques、舞姿effacée devant；

4）舞姿écartée derrière和écartée devant、以及第四arabesque。

Grande sissonne ouverte 90°　完成式　所有sissonnes ouvertes至90°，做法如下，前起拍：demi-plié和跳躍；第一拍：跳躍結束成爲舞姿於demi-plié；第二拍：收尾的assemblé於五位demi-plié。

Grande sissonne ouverte成第一arabesque的練習範例　2/4節奏右腿前五位épaulement croisé起。

前起拍：雙臂略向旁打開然後放回預備位置，同時demi-plié；後背提住將軀幹向左傾斜；頭轉向左，眼睛看著雙手。以雙腳跟推離地，往上做大跳；推左肩往前，使身體凌空轉向3點；雙臂經由一位打開成第一arabesque；左腿以battement方式向後踢出90°。第一拍：右腿落下demi-plié於第一arabesque，面對3點；兩肩平放；後背和左大腿必須

收緊提住。第一和第二拍之間：assemblé，凌空帶左腿至右後，併攏五位；雙臂放下。第二拍：demi-plié五位於épaulement croisé，右腿前。然後用同一條腿重複動作。如果assemblé結束左腿在前五位，就可換腿練習動作。

Sissonne ouverte成第一arabesque也可結束在斜角線：落右腿時身體對2點；落左腿，對8點。

GRANDE SISSONNE OUVERTE 90° 的動作規則　於petite sissonne ouverte手臂僅協同動作，而於90°的sissonne ouverte手臂積極的輔助跳躍。於前起拍demi-plié之際略打開和放下雙臂，然後如彈簧般的抬起一位，借此瞬間帶動跳躍，緊接著打開爲規定舞姿。

所有大舞姿的grandes sissonnes ouvertes，可以développé方式，亦可採取grand battement直接將腿伸直到90°。但成爲derrière大舞姿，更常採用第二種方式；若爲devant舞姿則兩者都可使用。

收尾的assemblé，其跳躍的力度必須如同第一個sissonne。

移動的grande sissonne ouverte 90°（飛躍）　其學習步驟比照往上跳的grande sissonne ouverte：從分解動作開始做，以4/4節奏練習；下一個階段，如同上例，在前起拍做demi-plié和跳躍。

成derrière大舞姿的所有sissonnes均往前移動，而所有sissonnes成devant大舞姿都往後移動。往旁移動的grandes sissonnes較爲罕見，只能舉出一個實例：在舞劇《Paquita》（巴赫塔）的舊式版本，三人舞的男變奏中有grandes sissonnes於二位往旁飛躍，循著圓周移動。

如同所有飛躍的大跳，跳躍之初先騰起向上。當跳躍達到最高點（成爲attitude或arabesque），大腿必須動作強勁的往前踢，身體也往前送，凌空向croisée或斜角線移動，然後經由腳尖、腳掌和腳跟落下demi-plié。再做assemblé，動作結束於五位demi-plié。

做往後飛躍的grande sissonne ouverte（於舞姿croisée或effacée devant），當腳跟自demi-plié推地跳起身體就必須立刻往後送。除此之外，不可能用其他方法往後移動。

移動的grande sissonne ouverte 的組合範例　四小節的4/4節奏開始於五位，右腿前。

第一小節　第一拍：右腿做grande sissonne ouverte成attitude

croisée。第二拍：assemblé。第三和第四拍：grand échappé en tournant向右轉半圈，結束左腿在前。

第二小節　第一拍：左腿做grande sissonne ouverte成attitude croisée（往前向5和6點間飛躍）。第二拍：assemblé。第三和第四拍：grand échappé en tournant向左轉半圈（向鏡子），結束右腿在前。

第三小節　第一拍：右腿做grande sissonne ouverte成attitude effacée，向2點飛躍。第二拍：assemblé，結束左腿在前五位。第三拍：左腿做grande sissonne ouverte成attitude effacée，往前飛躍向8點。第四拍：assemblé，結束右腿在前五位。

第四小節　第一拍：grande sissonne ouverte結束右腿成écartée derrière，沿斜角線從4點向8點往前飛躍。第二拍：assemblé，結束右腿在後五位。第三拍：grande sissonne ouverte完成左腿於effacée devant，沿斜角線往後移向4點。第四拍：assemblé，結束左腿在後五位。

以另一條腿重複組合，然後練習相反方向。反方向動作仍起自右腿前五位。Grande sissonne ouverte croisée devant往後飛躍，assemblé；grand échappé en tournant向右轉半圈；grande sissonne ouverte croisée devant往後飛躍，assemblé；grand échappé en tournant向左轉半圈對鏡子；grande sissonne ouverte出右腿成effacée devant沿斜角線往後向6點飛躍，assemblé右腿在後；grande sissonne ouverte出左腿成effacée devant沿斜角線往後向4點飛躍，assemblé左腿在後；grande sissonne ouverte出左腿成écartée devant沿斜角線往後向4點飛躍，assemblé左腿在前；左腿做grande sissonne ouverte往前飛向8點成attitude effacée，assemblé右腿前。換另一條腿重複練習。

Grande Sissonne Ouverte轉半圈　做空中的旋轉en dedans，動作完成為舞姿attitude croisée和effacée，第一、第三、第四arabesques和舞姿écartée devant。旋轉en dehors，完成為舞姿croisée和effacée devant，以及écartée derrière。

Grande sissonne ouverte轉半圈en dedans成為attitude croisée

4/4節奏　開始於五位，右腿前。前起拍：雙臂先略打開向旁再放回

預備位置，demi-plié；頭稍向左傾，視線望雙手。然後做跳躍attitude croisée：騰起向上，右轉半圈並往前向教室的4點和5點間移動。第一拍：右腿落下demi-plié。第二拍：assemblé。第三和第四拍：重複grande sissonne ouverte於attitude croisée向右轉半圈面對鏡子（移向8點和1點間），再以assemblé結束。

GRANDE SISSONNE OUVERTE轉半圈的動作規則　向上騰跳並且凌空旋轉之際，必須如同做所有sissonnes一樣向前移動。如上例，右腿需朝向教室的4點和5點之間伸出並且往前推移。換言之，跳躍如果僅在原地自轉半圈，為錯誤動作。

騰跳轉體和往前飛躍時，以雙臂和轉頭來提供助力。跳躍的瞬間當左臂打開至三位和右二位時，為協助身體動作，左臂必須比平常的三位多往前帶一些；同時以左肩積極的帶動身體向右轉；並將頭轉向右肩，可幫忙旋轉又可強調出舞姿的造型。

做sissonne半圈轉，特別注意attitude半彎腿的姿勢，大腿和髖部應該保持向內收住。由跳躍落下demi-plié過程必須正確：要從腳尖經由腳掌落下，並將腳跟向前推，以保持外開。

Grande sissonne ouverte轉半圈en dehors成為舞姿croisée devant　開始於五位，右腿前。Demi-plié再跳躍以及右轉半圈，往後向教室的1點和8點之間飛移。右肩積極往後帶動並向右轉頭，藉此協助轉身。以assemblé結束跳躍，再重複sissonne轉半圈，面對鏡子，向4和5點之間飛移。

Grande sissonne ouverte轉半圈的組合範例　四小節的4/4節奏開始於五位，右腿前。

第一小節　第一拍：grande sissonne ouverte出右腿成écartée derrière沿斜角線向8點飛躍。第二拍：assemblé結束五位，右腿在後。第三拍：grande sissonne ouverte向右轉半圈成為第四arabesque（跳躍落於右腿，左腿伸直在後）面對6點。第四拍：assemblé左腿後五位，結束面對6點。

第二小節　第一拍：grande sissonne ouverte半圈轉落於右腿成為第一arabesque對斜角線2點。第二拍：assemblé左腿在後五位。第三拍：grande sissonne ouverte半圈轉成為attitude effacée對6點。第四拍：

assemblé結束五位，左腿在後。

　　第三小節　第一拍：grande sissonne ouverte半圈轉成為舞姿effacée devant（往後飛向6點，結束對2點）。第二拍：assemblé結束右腿在後。第三和第四拍：出右腿做brisé dessus，出左腿brisé dessous。

　　第四小節　第一和第二拍：右腿起，向2點pas couru接邁步-coupé和grand assemblé croisé devant結束左腿在前。第三和第四拍：半蹊於五位並向右轉，結束為五位半蹊右腿在前；右臂抬起三位和左至二位；頭轉向8點。

Grande Sissonne Ouverte en Tournant　本動作如同小的sissonne ouverte en tournant，可做en dehors和en dedans旋轉（參閱「Sissonne ouverte 45° en tournant」），差別僅為，在此demi-plié更深，跳躍更高，結束時動力腿應打開成90°舞姿。

學習步驟（以舞姿croisée devant為例）

1. 4/4節奏　於épaulement croisé五位，右腿前。第一拍：demi-plié；右臂彎至一位和左二位；轉頭en face面對教室的8點。第一和第二拍之間：以雙腳跟推地，往上跳。達到跳躍最高點，在空中做360°（一整圈）旋轉en dehors。推開地面的瞬間，左臂以彈簧似的動作向右合攏至一位，藉此提供動力；右肩往後帶而左肩向前送；頭也要協助旋轉，先越過左肩對8點，然後快速回頭再於結束動作時轉向右。跳躍時雙腿凌空併攏五位，右腳在前。完成跳躍時，右腿敏捷地伸出croisée devant（développé到90°）；同時將左臂打開到三位和右二位。第二拍：停穩舞姿於demi-plié。第三拍：assemblé落於五位demi-plié。第四拍：伸直膝蓋。

2. 完成式　2/4節奏　前起拍：demi-plié和跳躍。第一拍：停穩舞姿於demi-plié。第一和二拍之間：assemblé，第二拍：落於五位demi-plié。

　　Grandes sissonnes ouvertes en tournant en dehors和en dedans在初學的階段，建議分別將各種舞姿單獨練習，每種至少做四次，然後再進行不同舞姿的組合練習。

Grandes sissonnes ouvertes en tournant 凌空雙圈轉體，是各類型 sissonnes 中最困難的。動作當中，除了緊提大腿兩側和控制後背之外，還需手臂提供強勁的動力，雙肩帶動旋轉，以及任何旋轉所必備之準確的轉頭動作（「盯住定點」）。如果 sissonne en tournant 開始面對 2 點，向左邊旋轉（en dehors 或 en dedans 都同樣），跳起先轉頭越過右肩對 2 點，第一圈和第二圈之間將頭轉成 en face，視線仍盯住 2 點，而當身體繼續旋轉，再度越過右肩將頭停留對 2 點，到結束雙圈旋轉 en dehors 或 en dedans 才返回 2 點。因此，開始姿勢為 épaulement croisé 頭轉向左，當 demi-plié 時轉頭正對 2 點，而凌空雙圈旋轉時頭的姿勢有四次變換：向右、正對 2 點、向右、正對 2 點。雙肩自然下垂，也要支援轉體的動作：左肩往後帶動，同時將右肩往前推送。

各類型 sissonnes en tournant 都可從 en face 由 1 點做起；值此狀況，轉頭姿勢為越過肩膀對 1 點。

Sissonne Tombée

Sissonne tombée 是雙腿起雙腿「落」的跳躍，但雙腿從跳躍「落下」（tombé）並非同時，而是一腿先另一腿稍後著地。本動作需經由 sissonne ouverte 向 croisée、effacée 或往旁做，接 pas de bourrée 作結束，或者接 par terre 的滑行式跳躍，以雙腳收攏五位沿著地面做 assemblé，完成於 demi-plié。

Sissonne tombée 分為 45° 和 90° 兩種，有 en face 和 en tournant 的做法，既是獨立的舞步，也可當做大跳前的銜接動作（例如：sissonne tombée-coupée 接 grand jeté 或接 grand assemblé 等）。

Sissonne tombée 也可結束成 croisée 或 effacée 四位，用來作大舞姿旋轉的 préparation。

小的 sissonne tombée 至舞姿 croisée devant　2/4 節奏　開始於五位 épaulement croisé，右腿前。前起拍：雙臂先略開向旁再放回預備位置，demi-plié 和跳躍；右腿迅速經由 sur le cou-de-pied devant 調節式位置打開 croisé devant。第一拍：落下 croisée 四位於 demi-plié。左腿比右腿略早進入 demi-plié（它其實在重拍前著地），當右腿落下（tombé）demi-plié 時左腿已伸直於 croisé derrière 以腳尖點地。身體重心往前移上右腿；跳躍時雙臂抬至半高的一位，於四位 demi-plié 時右臂留在一位，

左至二位（也可按照教師規定：將左臂放一位，右二位）；轉頭向右。
第一和第二拍之間：做par terre滑行式跳躍（不離地）往前移，同時左
腿向右腿靠攏成五位；雙臂放下預備位置。第二拍：demi-plié於五位。
動作重複數次，然後練習相反方向。

小的sissonne tombée往旁，接pas de bourrée為結束　2/4節奏
開始於五位épaulement croisé，右腿前。前起拍：雙臂先略開向旁再
放回預備位置（頭向左轉，視線望雙手），demi-plié和往上跳，雙臂稍
微抬起到半高的一位；右腿經由調節式sur le cou-de-pied devant往旁開
到22.5°，雙臂和腿一起向旁打開，頭和視線隨右手而動。第一拍：右
腿落下demi-plié於二位的距離；左腿伸直腳尖點地，身體重心移上右
腿；頭轉向右。不停留在此姿勢，第一和第二拍之間：做換腿的pas de
bourrée en dehors en face，在第二拍：結束於五位demi-plié，左腿前。
當pas de bourrée時，雙臂流暢地落下，直起身體並轉頭向左。值此，
pas de bourrée應為過渡、連貫的做法，不必生硬的抬腳至sur le cou-de-
pied。這種sissonne tombée接pas de bourrée很適合當成五位起跳tours en
l'air的préparation。做法為pas de bourrée結束後，於五位relevé半蹬，
再demi-plié和tours en dehors向左，旋轉完成於五位，左腿在後。重複
相同動作，連續數次，橫越教室。

90°的sissonne tombée　做法如同小的sissonne tombée，但採取
développé方式將腿展開至90°。要大幅的落下（tombé），明顯地呈現
出身體重心移動到展開的腿上。

90°的sissonne tombée可用滑行式跳躍將雙腿收攏五位完成動作，
但它更經常結束以pas de bourrée，藉此為某個大跳做前導。

小的sissonne tombée en tournant一整圈轉en dehors　初學形式
4/4節奏　開始於五位épaulement croisé，右腿前。

第一拍：demi-plié；右臂抬至一位，左在二位；頭轉向en face對8
點。第一和第二拍之間：往上跳並轉一圈en dehors（向右），雙臂合攏
一位；頭轉向8點。第二拍：右腳先經由sur le cou-de-pied devant將腿伸
出croisé；右腿落下demi-plié成croisée四位，重心往前移上右腿；右臂
在一位和左二位；旋轉中將頭擺正，結束時再轉頭向右。第二和第三拍
之間：雙腿併攏沿地面往前做par terre的跳躍；雙臂落下預備位置。第

三拍：結束跳躍於demi-plié五位。第四拍：伸直膝蓋。

Sissonne tombée en tournant的完成式做法與小的sissonne tombée en face相類似：在前起拍做demi-plié和往上跳，依此類推。其動作規則亦如同sissonne ouverte en tournant一般。

做90°的sissonne tombée en tournant跳躍必須更高，以développé的方式將腿伸展開。

所謂的temps lié sauté是兩個sissonnes tombées組合而成：先做croisée四位，再往旁做二位。有45°和90°，en face和en tournant等做法。

描述連續快速tours sissonne-tombées（tours「blinchiki」），參閱第十章「地面和空中的旋轉」。

小的sissonne tombée en tournant的組合範例　四小節的4/4節奏開始於五位，右腿前。動作沿斜角線從4點到8點。

組合的第一拍：右腿往前做飛躍的grande sissonne ouverte於attitude croisée。第一和第二拍之間：左腳coupé(於右後)；雙臂自attitude打開成二位。第二拍：右腿做croisée devant小的assemblé；結束時右臂到一位、左留在二位；轉頭向右。第三和第四拍：小的sissonne tombée en tournant en dehors，以par terre滑行式跳躍結束於五位。組合重覆四次。

Sissonne Fermée　Sissonnes fermées（關閉的sissonne）為雙腿起雙腿落的小跳，動作需往旁移動（飛躍），可換腿或不換腿，往前、往後，並可做各式舞姿croisée、effacée和écartée的devant和derrière，第一、第二、第三和第四arabesques。

學習步驟

1. Sissonne fermée不換腿（低年級）　4/4節奏　En face五位起，右腿前，雙臂放預備位置。第一和第二拍：demi-plié；第二和第三拍之間：雙腳跟推地跳起，沿橫線向左側飛躍；身體移向左腿；右腿伸直打開二位，高度約22.5°（雙腿凌空狀似稍微打開的剪刀）。第三拍：雙腿同時收五位於demi-plié，右腿前。其間，左腿直接從腳尖經腳掌落下腳跟；右腿自空中二位繃直腳尖點地，再按照battement tendu的

動作規則，迅速收回五位。第四拍：伸直膝蓋。

　　動作重複數次，再換腿練習，然後學做往前和往後。

　　進一步，可以在第一和第二拍之間做跳躍。第二拍從跳躍落下於demi-plié；第三拍，伸直膝蓋；第四拍，停頓。

2. 換腿的sissonne fermée　4/4節奏　開始於五位épaulement croisé，右腿前。前起拍：雙臂略開向旁。第一拍：demi-plié和雙臂放下預備位置。第一和第二拍：跳起並向左飛躍；右腿往旁抬起到22.5°；雙臂於半開的二位，手掌心朝下；頭向左轉。第二拍：結束跳躍於五位demi-plié，右腿收在後；同時雙臂落下預備位置；保持轉頭向左（épaulement croisé）。第三拍：伸直膝蓋。第四拍：停頓。然後換左腿重複動作。

　　反方向的sissonne fermée做法完全相同：跳起來，原五位的後腿打開成二位，頭轉向該腿；完成跳躍，此腿以腳尖擦地收到前五位；保持轉頭對前肩的方向。

3. 換腿的sissonne fermée　完成式　4/4節奏　起於épaulement croisé五位，右腿前。前起拍：雙臂略向旁開，接著demi-plié並將雙臂放下預備位置；跳起並打開右腿往旁22.5°，沿橫線向左側飛躍；雙臂於半開的二位，掌心朝下；轉頭向左。第一拍：跳躍結束於五位demi-plié，右腿後；雙臂留在半開的二位；頭向左（épaulement croisé）。第二拍：以左腿重複動作，向右側飛躍。第三和第四拍：再以右和左腿重複動作。做第四次sissonne fermé雙臂放下預備位置。

　　進行反方向往旁的動作，打開五位的後腿，跳躍完畢將它帶入前五位。跳起時將頭轉向打開22.5°的旁腿。

　　Sissonne fermée成舞姿croisée移向前　4/4節奏　開始於五位épaulement croisé，右腿前。前起拍：先略開雙臂往旁再放回預備位置和demi-plié；跳起並往前飛躍向croisée，左腿伸直於croisé derrière打開高度不超過22.5°；抬左臂於一位，右二位；頭和視線越過左手向前；身體移向前。第一拍：跳躍結束於demi-plié；左腳尖擦地並與右腿同時收到五位；雙臂和頭保留原來姿勢。由此起，動作重複四到八次。最後一個動作將雙臂落下預備位置並轉頭向右。頭的姿勢也可以變成轉向右肩。

Sissonne fermée 向 croisée 往後飛躍（右腿前），動作採取 croisée devant 小舞姿：左臂放一位和右二位，或右臂放一位和左二位；轉頭向右。

於舞姿 effacées 動作時，雙臂各放一和二位。於舞姿 écartée derrière，雙臂半開於二位。做 écartée devant 舞姿，雙臂仍為半開的二位，手掌心轉朝下。

SISSONNE FERMÉE 的動作規則　這種跳躍的基本規則就是作移動的飛躍，還必須同時打開雙腿再同時收攏五位。將抬在 22.5° 的腿毫不拖延地關閉五位，並強調似地回到 demi-plié（收腿時腳尖像做 battement tendu 般擦過地面），這才是名符其實的 fermé（「關閉」）。

跳躍時，與移動方向一致的那條腿要朝跳躍的方向伸出，身體亦隨之凌空移動往旁、往前或往後。

進行連續的 sissonnes fermées 應避免出現雙重的 plié，必須保持著肌肉的力量，使 demi-plié 富有彈性的落下並立刻推地而起，做下一個跳躍。

連續做相同舞姿的跳躍，雙手不必從預備位置每次抬起和放下，以免造成鬆散、斷續的印象。雙臂應輕鬆自如地留在第一個跳躍就形成的舞姿，只需在最後一次動作時落回到預備位置即可。

Sissonnes fermées 的組合範例　4/4 節奏，兩小節　開始於 épaulement croisé 五位，右腿前。

第一小節　第一和第二拍：兩個換腿的 sissonnes fermées 於二位，往旁開右腿再開左腿，收前腿至後五位。第一個跳，雙臂於半開的二位；第二個跳，將它們放下預備位置。第三和第四拍：三個半拍的 sissonnes fermées 於二位，先右、左、再右腿。第一個跳，雙臂於半開的二位，第二個跳，保持姿勢；第三個跳，雙臂放下預備位置。

第二小節　第一拍：左腿做 sissonne fermée 成舞姿 effacée derrière，沿斜角線向 8 點飛躍，右腿收在前五位。第二拍：右腿做 sissonne fermée 成舞姿 effacée derrière，沿斜角線向 2 點飛躍，左腿收在前五位。第三和第四拍：往前向 2 和 3 點之間做三個半拍的 brisés。

換腿開始重複組合，然後再做相反方向。

Sissonne Fondue　Sissonne fondue（融化的 sissonne）如同
sissonne fermée 但為雙腿起雙腿落的大跳，以 90° 舞姿朝所有方向飛躍。
跳躍打開成 90° 的腿稍微延遲落下五位，此時將主力腿的 demi-plié 加
深。因而，賦予這種 sissonne 以 fondu（「融化」）的柔和特質，使其有
別於 sissonnes fermées。

學習步驟

1. **往旁，換腳的動作範例　初期練習**　2/4 節奏　開始於右腿前五位，
 épaulement croisé。前起拍：雙臂略開往旁再放下預備位置；提住後
 背而將軀幹稍微前傾，頭向右傾；加深 demi-plié；做個大跳沿橫線向
 左飛躍，右腿以 grand battement 方式往旁打開至 90°；同時雙臂經由一
 位分開到二位；身體直起並跟隨著左腿移動，轉頭向左。第一拍：左
 腿落下 demi-plié。第一和二拍之間：輕柔流暢地將右腿收到後五位，
 並在第二拍加深 demi-plié；雙臂如同腿的動作一般輕柔徐緩的落下預
 備位置；頭保持左轉並向下傾。由此起，以左腿重複動作，向右飛
 躍。反方向跳躍的做法：移向五位前腿的那側；將五位的後腿往旁踢
 出 90° 而結束收到前五位。

2. **成第三 arabesque 舞姿的動作範例　完成式**　2/4 節奏　開始右腿前五
 位於 épaulement croisé。前起拍：demi-plié 雙臂略開向旁再回預備位
 置；眼睛看雙手；做 croisée 往前飛躍的大跳；凌空身體追隨向前打開
 的右腿，左腿伸直 croisé derrière 於 90°，雙腿分開狀似一把大剪刀；
 雙臂為第三 arabesque，視線望左手。第一拍：右腿落下 demi-plié；左
 腿隨後輕柔地落於五位並加深 demi-plié；雙臂與左腿同時收回預備位
 置。第二拍：重複動作。

 雙臂，當完成第一個 sissonne fondue 可不收回預備位置，留在第三
 arabesque，只要稍微「呼吸一下」，做完第二個跳躍才落下預備位置。

 Sissonne Renversée　Sissonne renversée（「翻轉的
 sissonne」）為複合式的跳躍，由 grande sissonne ouverte 和 renversé 組
 成。Renversé en dehors 由 attitude croisée 開始做，renversé en dedans 則起
 於大舞姿 croisée devant。

En dehors　2/4節奏　開始五位於épaulement croisé，右腿在前。前起拍：做demi-plié和grande sissonne ouverte成舞姿attitude croisée，第一拍落於右腿demi-plié。Plié不停頓，在第一和第二拍之間：收左腿半蹾於右後，右腳提起調節式sur le cou-de-pied devant位置；軀幹向後彎，半轉身（向左）背對觀衆；右臂彎至一位而左留在三位；頭向右轉朝鏡子。轉身en dehors，邁上右腿半蹾，左腳提起sur le cou-de-pied devant；軀幹更加後彎，完成轉身面對鏡子時才直起身體；雙臂合攏一位。第二拍：落下五位demi-plié，左腿前；雙手攤開於低的一位；頭轉向左。

採用完全相同的方式做sissonne renversée en dedans。（關於renversé的動作規則，參閱第十一章「Adagio中的轉體動作」之「Renversé」一節。）初學sissonne renversée，先做原地往上的垂直跳躍；然後才練習正式的grande sissonne ouverte──往前或往後飛躍。

Sissonne Soubresaut　這種複合式跳躍由soubresaut（雙腳五位的強烈彈跳）和grande sissonne ouverte組成，往前飛躍成爲舞姿attitude croisée或及attitude effacée，而往後爲舞姿croisée或effacée devant。

2/4節奏　前起拍做demi-plié和跳躍，第一拍跳躍落下於demi-plié。第二拍通常做assemblé或爲coupé-assemblé。

Sissonne soubresaut成爲舞姿attitude effacée　開始於épaulement croisé五位，右腿在前。動作沿斜角線從6點到2點。

雙臂稍微向旁打開，然後彎身向前，雙臂落下預備位置，同時做更深的demi-plié。腳跟推地而起做大跳，雙腳在空中牢固的收攏五位；轉身成effacé向2點，軀幹強烈向後彎，因爲奮力往前挺進乃至雙腿被迫抛在了略後方；雙臂抬起一位；視線望手。跳躍結束於右腿demi-plié，左腿打開effacé derrière至90°；右臂打開二位而左抬起三位，手心轉朝外（allongé）；頭向左轉，眼睛望著左手的方向。再做assemblé，雙腿收五位落於demi-plié，左腿後；身體轉回épaulement croisé，將雙臂落下預備位置。動作重複練習數次。

SISSONNE SOUBRESAUT的動作規則　要做好soubresaut幾乎完全仰賴正確的身體姿態：跳躍時用力收緊下腹部肌肉，使軀幹向後彎

曲。正是收縮這些肌肉，身體才可能在空中停留並使大腿往後拋出，令整個側影看似一張彎弓。挺拔的軀幹與雙肩一併向後仰，有助於沿斜角線往前飛躍。

Soubresaut的做法和一般跳躍動作稍有出入：跳起時，膝蓋略彎，雙腿並不完全併攏，而只是將兩隻腳互相靠緊。

Sissonne soubresaut成為舞姿croisée derrière的做法完全相同。

Sissonne soubresaut成舞姿croisée、effacée devant的做法類似於單純90°的sissonne ouverte。跳起時雙腿在空中需併攏五位，然後前腿以grand battement的方式開至90°。

Sissonne soubresaut和sissonne renversée的組合範例　十六小節的3/4（華爾滋節奏）　四小節：從6點到2點，做pas couru接grand jeté成為attitude croisée，重複兩次。四小節：後腿assemblé和三個entrechats-six。四小節：以右腿sissonne soubresaut成為attitude croisée和assemblé；接著做sissonne renversée en dehors。四小節：以左腿對斜角向8點sissonne soubresaut成為attitude effacée；assemblé右腿收後五位；左腿起，做六個tours chaînés向8點，停在左腿，舞姿為右腿effacé derrière以腳尖點地，左臂在二位而右在三位。

Grande Sissonne à la Seconde de Volée en Tournant en dedans　這個複合式舞步可面對鏡子或向斜角線，從邁步-coupé、小的sissonne tombée成為croisée四位，或是pas chassé做起；結束以pas de bourrée dessus en tournant或soutenu en tournant en dedans。

從邁步-coupé接grande sissonne à la seconde de volée en tournant en dedans　4/4節奏　開始於épaulement croisé五位，右腿前。前起拍：demi-plié，右腳提起調節式sur le cou-de-pied devant位置但離開主力腿一些；右臂抬起一位，左在二位。第一拍：右腿向croisée四位做邁步-coupé並移上身體重心；再用腳跟推地並往上大跳，左腿以grand battement方式踢出二位到90°（à la seconde）；同時用力地將雙臂經由二位抬上三位。跳躍於en face瞬間定型；緊接著凌空旋轉一整圈en dedans（向右）旁腿保持在高度90°；轉頭越過左肩對1點。第二拍：跳躍結束回到1點落右腿於demi-plié，左腿保持原本90°的à la seconde姿

勢；雙臂仍留在三位，頭對正前。第二和第三拍之間：雙臂打開二位並做 pas de bourrée dessus en tournant（仍向右），第三拍結束成右腿前五位於 demi-plié。第四拍：伸直膝蓋。

　　本動作也可從小的 sissonne tombée 成為 croisée 四位做起，手臂的位置如同上述。

　　若以 soutenu en tournant en dedans 結束此舞步，就應在第二和第三拍之間做 soutenu；第三拍停在半蹠的五位上；第四拍落下 demi-plié。

　　從 pas chassé 接 grande sissonne à la seconde de volée en tournant en dedans　4/4 節奏　開始於 épaulement croisé 五位，右腿前。前起拍：demi-plié 並做小的、過渡式的 sissonne tombée croisée devant，動作在第一拍完成於四位。第一和第二拍之間：pas chassé。第二拍：重心移上右腿成為 croisée 小四位 demi-plié；右臂在一位而左二位，如同以邁步 -coupé 為前導的做法。第二和第三拍之間：grande sissonne à la seconde de volée en tournant en dedans，如同上述做法。第三拍：跳躍結束面對 1 點於 demi-plié。第四拍：pas de bourrée dessus en tournant en dedans 完成於 demi-plié。同一條腿重複動作數次，然後換腿練習。

　　沿斜角線的動作方式完全一樣：右腿從 4 點到 8 點，左腿從 6 點到 2 點。手臂位置如同上述。

　　GRANDE SISSONNE À LA SECONDE DE VOLÉE EN TOURNANT EN DEDANS 的動作規則　跳躍時身體姿勢保持絕對垂直。腿踢上 90° 立即鎖定髖部，絕不改變 à la seconde 的姿勢；無論如何不放鬆臀部和大腿的肌肉，以免旁腿向前移。

　　向右的空中旋轉，動力由左臂提供；向左旋轉則由右臂帶動。雙臂抬起到三位的動作要有活力，提供動力的那隻手肘應略往前送，但不可破壞身體軸心上正確的第三位置姿勢。

　　也要利用轉頭來帶動旋轉：向右轉時，它越過左肩朝向鏡子（或向斜角的那個點）應儘量停留久些，結束旋轉再快速地轉回 en face；當向左旋轉，頭越過右肩停留，然後再轉回 en face。

Soubresaut

　　Soubresaut為雙腿起雙腿落的大跳，從demi-plié五位到五位的demi-plié，不換腳，但要大幅度地往前移，動作中身體向後彎曲。

學習步驟

1. 4/4節奏　開始於épaulement croisé五位，右腿前。前起拍：雙臂向旁打開一半（半高的二位）。第一拍：更深的demi-plié；雙臂落下預備位置；後背提住稍微俯身向下；視線望手。第二拍：保持姿勢。第二和第三拍之間：雙腳跟推地跳起並往左前飛躍；腳尖繃直，兩腳合攏五位，雙腿略為屈膝向後踢；直接由俯身的姿勢往前射出並將軀幹強烈地向後彎；同時將雙臂抬起一位以助長身體的衝勁；轉頭向右。第三拍：跳躍結束於demi-plié。第四拍：伸直膝蓋；身體豎直；雙臂落下預備位置。

　　初學soubresaut，當跳躍時雙臂架在一位不僅有助於動作往前推進，還可減輕因軀幹後仰以及向後踢腿而造成協調性的困難。

2. 4/4節奏　起於épaulement croisé五位，右腿前。

　　前起拍，雙臂先向旁打開半高；俯身向下；demi-plié和雙臂落下預備位置；眼睛看兩手。然後更加深demi-plié再跳起，往前飛躍並將軀幹強烈向後彎曲（雙腿姿勢如同1.例）；於跳躍同時抬起雙臂：左至三位而右一位成allongée（手臂為arabesque往前伸）；轉頭向右。第一拍：落下五位於demi-plié。第二拍：保持舞姿。第三拍：身體徐緩地豎直，雙臂落下預備位置；伸直膝蓋。第四拍：停頓。

3. 完成式　2/4節奏　做法如同2.例：跳躍於第一拍完成。第二拍：留在demi-plié，徐緩地直起身體，手臂保持在一位和三位輕輕地「呼吸一下」；頭轉向左肩並稍微下垂。由此姿勢起，接做下一個soubresaut。

　　建議練習時至少連續做四個soubresauts，最後一個跳躍手臂才落下預備位置。而在舞劇《吉賽兒》二幕中，一連串soubresauts卻有不同的做法：前幾個soubresauts將軀幹前傾，以小跳方式做；其後跳躍逐漸加大，軀幹直起，繼而向後仰。

掌握上述練習後，就可進一步以1/4（一拍）做每個soubresaut。

SOUBRESAUT 的動作規則　每一個空靈而輕盈的soubresaut都必須用腳跟使勁的推地跳起，同時在空中將軀幹迅速地、幾乎激烈地向後彎曲。跳躍結束必須控制住背部肌肉，使身體徐緩地恢復直立，避免軀幹急劇反彈到筆直的位置。

手臂自然、放鬆地保持著舞姿，賦予soubresaut一種清澄、飄逸的氣質。

Rond de Jambe en l'Air Sauté

Rond de jambe en l'air sauté 可做45°和90°，en dehors 和 en dedans。

初期先學做單圈的rond de jambe，待動作掌握後才練習雙圈的rond de jambe。

Rond de jambe en l'air sauté 有兩種做法：

一、先做二位的sissonne ouverte往旁至45°，再以主力腿的腳跟推地和跳起來（temps levé），跳躍中，打開的旁腿做rond de jambe en l'air 單或雙圈；

二、從五位的demi-plié，雙腳一起推地和跳躍，一條腿在空中垂直對地面，另一腿往旁踢到45°並做rond de jambe en l'air 單或雙圈。

若為en dehors動作，預先自五位出前腿往旁；自五位出後腿則做rond de jambe en dedans。

當小的rond de jambe en l'air sauté，雙臂打開到半高的二位；而做90°的大動作時，demi-plié加深，跳躍更高，雙臂打開成正常的二位。軀幹稍側傾向主力腿，可使rond de jambe的腿部動作更自由。

舞步的主要規則是rond de jambe與跳躍應同時發生。此前，雙腿必須藉由扶把與中間練習獲得準備完善。

Rond de jambe en l'air sauté 於45°的組合範例　4/4節奏，四小節開始於五位，右腿前。

第一小節　第一拍：二位的sissonne ouverte出右腿往旁至45°。第二拍：rond de jambe en l'air sauté en dehors。第三拍：重複rond de

jambe。第四拍：assemblé，收右腿在後五位。

第二小節　第一拍：小的jeté porté battu出右腿往旁向二位移動，結束左腳於sur le cou-de-pied devant。第二拍：小的jeté porté出左腿croisé往前移動。第三拍：右腿coupé並重複jeté porté出左腿 croisé往前。第四拍：後assemblé。

第三小節　第一拍：從五位出左腿rond de jambe en l'air sauté en dehors。第二拍：assemblé收後五位。第三和第四拍：出右腿重複rond de jambe和assemblé。

第四小節　第一拍：做兩次échappés battus en tournant，各向左轉半圈。

另一腿開始重複組合，然後再練習反方向。

組合也可做雙圈rond de jambe。

Pas de Basque

Pas de basque（「巴斯喀舞步」）基本上是從一腿跳到另一腿。Pas de basque分兩種：pas de basque par terre和空中的pas de basque。Pas de basque par terre動作不離開地面，有往前（en avant）和往後（en arrière），轉體四分之一、半圈和高年級一整圈（pas de basque en tournant）的做法。

Grand pas de basque是空中的大跳並踢起雙腿至高度90°，也可做en tournant。

Pas de basque par terre從低年級就開始學習。

學習步驟

1. Pas de basque en avant（往前）　初期練習　兩小節的3/4節奏　開始於épaulement croisé五位，右腿前。

前起拍：雙臂稍微向旁打開再將它們落下預備位置並demi-plié。

第一拍：右腿伸出croisé devant，腳尖點地；雙臂抬起一位；頭向左傾斜；眼睛看著雙手。第二拍：保持demi-plié，右腿腳尖不離地做

demi-rond de jambe par terre en dehors移到二位；雙臂打開二位；轉頭向左。第三拍：保持姿勢。第二小節的第一拍：不離地跳至右腿；左腿迅速伸直腳尖於二位，然後立刻（在第一和第二拍之間）落下左腳跟滑過地面demi-plié一位（passé）伸出croisé devant，以腳尖點地。左腿passé一位的同時將雙臂落下，當腳尖滑出croisé手臂也抬至一位；頭向右傾，視線隨手。第二拍：左腳尖一邊滑向前，一邊過渡重心至左腿成demi-plié；接著雙腿併攏五位跳起並往前移動而腳尖繃直但不離地（assemblé par terre）。第三拍：跳躍結束於五位demi-plié；手掌稍微攤開並轉頭向左。由此起，以另一腿重複動作。

　　Pas de basque en arrière（往後）做法相同　開始於五位，右腿前。Demi-plié；左腿伸直到croisé derrière，腳尖點地；接著，配合手臂一起做demi-rond de jambe par terre en dedans，將腿移到二位；不離地面跳至左腿；右腿做passé經由一位demi-plié再伸出croisé derrière以腳尖點地；然後做par terre往後的滑行式跳躍，左腿向右腿併攏。手臂動作如同pas de basque en avant。頭的姿勢只變換兩次：第一小節將頭右轉朝前肩方向；當pas de basque再向左轉。

2. Pas de basque en avant　完成式　3/4節奏　右腿前五位開始。前起拍：五位的demi-plié和右腿做demi-rond de jambe par terre en dehors。其餘動作均按照1. 例（初步練習）的做法。

3. 2/4節奏　Demi-plié和demi-rond de jambe par terre於前起拍完成。第一拍做不離地的跳躍。第一和第二拍之間爲passé經由一位，接著雙腿併攏五位做par terre的滑行式跳躍。第二拍：結束跳躍於五位demi-plié，左腿在前。

　　PAS DE BASQUE PAR TERRE的動作規則　Pas de basque的確是個跳躍（特別是它的前半部），卻不該具備jeté的跳躍性質。此舞步常犯的錯誤：一是跳得太高離開了地面；二是匍匐在「地上爬」，此二者都不可取。

　　Pas de basque en arrière應該注意，做完第一個跳，腿經由一位將膝蓋、腳背和腳尖完全伸直成爲croisé derrière，然後才收攏雙腿做第二個par terre的滑行式跳躍。腿不伸直到croisé derrière那個點，會使pas de basque en arrière變成了réverance（屈膝行禮）。

中年級做pas de basque完成式，要配合更複雜的軀幹姿態，若pas de basque en avant出右腿往前，當demi-rond de jambe時，軀幹和頭向左傾斜（向主力腿）。跳到右腿，軀幹和頭向右傾斜。結束pas de basque，軀幹和頭又移向左。

軀幹，當pas de basque en arrière（往後，右腿前）做demi-rond de jambe時向右傾斜，進行pas de basque仍保持相同姿態，跳躍結束才移向左。

因此，pas de basque往前（en avant），軀幹和頭的姿態有三次變換；pas de basque往後（en arrière），只變換兩次。

無論音樂的節奏或速度如何，demi-rond de jambe par terre都要在前起拍完成，不得些許延誤。學習pas de basque應採用3/4節奏，當與其他舞步組合，則經常以2/4節奏做。

Pas de Basque en Avant en Tournant四分之一圈　2/4節奏

開始於五位，右腿前。前起拍：demi-plié再出右腿demi-rond de jambe par terre en dehors並向右轉四分之一圈；軀幹往左側傾斜向主力腿，後者保持demi-plié；當右腿動作的同時將雙臂經一位打開到二位以協助轉身，並輕微的推送右臂和右肩來帶動主力腿旋轉。身體轉向3點之後才做pas de basque，結束於croisée五位，對3和4點之間。第二個pas de basque出左腿demi-rond de jambe par terre en dehors，轉向鏡子。

更難的做法：順同方向做四次pas de basque en avant或四次en arrière，完成一整圈轉。

先出右腿pas de basque en avant四分之一圈，結束對3點，第二個pas de basque en avant出左腿，轉向5點。方法爲左腿demi-rond de jambe par terre en dehors之際，將主力腿向右轉（有如en dedans一般）。這時主力腿於demi-plié推腳跟往前並打開右臂至二位，藉以帶動轉身。第三個pas de basque如同第一個動作，結束對7點；第四個如同第二個的做法，結束對1點，向鏡子。

Pas de basque en arrière做四次順同方向加四分之一圈，動作方式與上述類同。

此種pas de basque的動作方式，可培養敏銳、機靈的反應，訓練學

生「突如其來」的轉身能力。

　　接著，學更困難的pas de basque加半圈轉。

Pas de Basque en Arrière en Tournant 半圈　2/4節奏　開

始於五位，右腿前。前起拍：五位demi-plié；左腿伸直croisé derrière，
腳尖點地；雙臂在一位；身體往右側傾向主力腿；轉頭向右；小後背
用力提住。仍是前起拍：主力腿保持demi-plié腳跟往前推移，轉 en
dedans（向右）；同時將左腿和雙臂開到二位；保持轉頭向右。完成
轉身對教室的5點。第一拍：不離地跳到左腿。第一和第二拍之間：
右腿於demi-plié經一位passé移至croisé derrière以腳尖點地；然後做滑
行式跳躍，雙腿併攏向後移。第二拍：跳躍結束於五位demi-plié成為
épaulement croisé對教室的5和6點之間，左腿前；雙臂和頭的姿態如同
上例。

　　第二個pas de basque仍向右轉，demi-plié於前起拍；右腿伸直croisé
derrière；雙臂在一位；身體左側傾（向主力腿）；轉頭向左；右腿和
雙臂開到二位，同時轉身向鏡子對1點，保持左側轉頭朝向主力腿。第
一拍：不離地跳到右腿。第一和第二拍之間：左腿經過demi-plié一位
passé移至croisé derrière以腳尖點地；再做滑行式跳躍向後移，結束於
demi-plié五位，右腿前，成為épaulement croisé，對8和1點之間。

Pas de Basque en Avant en Tournant 一整圈　2/4節奏　開

始於五位，右腿前。前起拍：demi-plié，再伸直右腿到croisé devant以
腳尖點地；雙臂在一位；眼睛看手。然後，軀幹強烈往左傾斜向保持於
demi-plié的主力腿，並轉頭向左。緊接著向右旋轉一整圈en dehors。旋
轉之初雙臂立刻打開至二位，並且積極帶動右臂和右肩協助轉身；同時
右腳尖輕觸地面移到二位。注意腳尖不重壓地上，以免減緩旋轉速度。
當軀幹往左側傾向主力腿，應特別收住右髖和大腿，以保持身體姿勢端
正，切勿被自身旋轉的力道甩出超過第二位置之外。

　　完成了整圈旋轉對鏡子，第一拍：不離地跳躍到右腿，en face，轉
頭向右；左腿立刻（第一和第二拍之間）從伸直的二位經由一位demi-
plié移至croisé devant以腳尖點地；雙臂落下預備位置再抬起一位；視
線望雙手。兩腿合攏做par terre滑行式跳躍往前移，第二拍結束於五位

demi-plié；身體和頭向左側傾斜；雙臂略攤開於一位。

若出另一腿重複做pas de basque，建議不落下手臂，直接從上個pas de basque的完成姿勢，配合腿部動作一起打開到二位。

Pas de basque en face的組合範例 2/4節奏 四小節 開始於五位，右腿前。

第一小節 小sissonne tombée croisée devant，以五位滑行式跳躍（assemblé par terre）結束。

第二和第三小節 出右、左腿各做一個pas de basque en avant。

第四小節 小sissonne tombée effacée devant，以五位滑行式跳躍（assemblé par terre）結束左腿前。

換一腿開始，重複組合；然後再做相反方向。

Pas de basque en tournant的組合範例 2/4節奏 四小節 開始於五位，右腿前。

第一小節 Pas de basque en avant向右轉一整圈en dehors。

第二小節 出左腿pas de basque en avant向左轉一整圈en dehors。

第三小節 出右腿pas failli沿斜角線向2點成為舞姿第二arabesque，以五位滑行式跳躍（assemblé par terre）結束左腿前。

第四小節 Sissonne renversée en dehors。

組合也從另一腿重複；然後再練習反方向。

Grand Pas de Basque en Avant 3/4節奏 開始於épaulement croisé五位，右腿前。前起拍：雙臂略開向旁，再收回預備位置和demi-plié，軀幹向前傾少許。立刻，打直軀幹和抬起雙臂到三位，右腿屈膝抬離地45°於croisée devant方向，再將它伸直並循弧線往旁移至二位90°（demi-rond de jambe於90°）；身體略向主力腿側傾；頭向左轉。跳躍到右腿，第一拍落於demi-plié；左腿迅速屈膝將腳尖帶至右膝旁（90°的passé）隨即不停留的伸直到croisé devant於90°；跳躍時轉頭向右；雙臂保持在三位。

第二拍：軀幹略向後仰，以大幅度的動作往前落於左腿croisée四位的demi-plié，將身體重心移上左腿並用力收住後背；雙臂打開二位

並轉頭向左。第二和第三拍：做滑行式的跳躍將雙腿合攏五位移向前（assemblé par terre）；徐緩地落下雙臂。第三拍：demi-plié 於五位，左腿前；轉頭向左；雙臂放在預備位置。

Grand Pas de Basque en Arrière　開始於 épaulement croisé 五位，右腿前。手臂和軀幹動作如同上例。前起拍：demi-plié 和左腿屈膝抬離地 45° 於 croisée derrière 方向，此刻雙臂抬到三位並轉頭向右；然後將腿循弧線往旁移到二位 90°（demi-rond de jambe en dedans）。跳躍到左腿，保持頭向右轉，右腿迅速屈膝將腳尖帶至左膝旁（90° 的 passé）隨即不停留的伸直 croisé derrière 至 90°。以大幅度的動作往後落到右腿 croisée 四位的 demi-plié，將身體重心移上右腿並開雙臂成二位；轉頭向左。做滑行式的跳躍將雙腿合攏五位移向後，落下雙臂，結束於五位 demi-plié，左腿前；轉頭向左。

軀幹和頭的姿態如同 pas de basque par terre，往前做 grand pas de basque（en avant）要變換三次；而往後（en arrière）只變換兩次。

Grand pas de basque 也做 2/4 節奏，其音樂節拍的分配方式如同小的 pas de basque（par terre）。

GRAND PAS DE BASQUE 的動作規則　Grand pas de basque 包含兩種不同的跳躍：一是空中的大跳；二是滑行的 par terre 跳躍（為 assemblé 之類）。

90° 的 demi-rond de jambe 應嚴格遵守在前起拍完成。當主力腿以腳跟推地跳起的同時，另一條腿正在 90° 劃著弧線。若滯留於 demi-plié 並使 90° 的旁腿在二位停住，將喪失跳躍的輕盈感。

跳躍結束後的落點，必須位於腿部完成弧線而伸展至二位 90° 的腳尖正下方。

軀幹、轉頭以及手臂的動作，都應具有流暢、連貫的性質。小後背和臀部肌肉，如同所有的跳躍一樣，必須收緊提住。

Saut de Basque

　　Saut de basque（「巴斯喀跳躍」）從一條腿跳至另一腿，爲古典芭蕾的大跳之一。它出現在許多變奏和coda（終曲）中，有多種變化做法：結束在一腿而另腿屈膝提起腳尖於前者膝蓋旁；完成爲某個大舞姿；空中旋轉雙圈等。可沿橫線或斜角線穿越舞臺，採用邁步-coupé、pas couru或chassé爲前導，也可以chassé銜接循圓周動作。

　　從邁步-coupé接saut de basque沿橫線往旁動作　初步練習　4/4節奏　開始於五位en face，右腿前。動作從教室的7點到3點。前起拍先做一個coupé：左腿demi-plié用力強調出腳跟落地的動作（幾乎像跺腳似地）；右腿活力充沛的屈膝提起腳尖到主力膝前；右臂在一位，左二位；頭對en face。軀幹筆直向上提住，雙腿充分轉開肌肉收緊；借此coupé爲其後強勁、困難的大跳做好全身的準備。第一拍：右臂打開二位並將右腿往旁邁一小步成爲二位的demi-plié，感覺重心仍然留在左腿上。第一和第二拍之間以下述方法做跳躍：重心移上右腿並向右轉半圈（背對鏡子），推地而起，左腿經一位往旁踢（向3點）到90°；同時，左臂有力的經由預備位置抬起一位，右臂留在二位；有一瞬間將頭留向鏡子，跳起時它越過左肩轉成側面。跳躍要往上還要向踢起到90°的左腳尖飛去。第二拍完成空中的旋轉，面對鏡子向1點，左腿落於demi-plié；右腿屈膝提起腳尖在主力膝前。跳躍結束，右臂彎在一位，左打開二位；頭和身體爲en face。第三和第四拍：停留於相同姿勢，借此鞏固跳躍後身體在主力腿上的穩定性，並且準備做下個跳躍。所以，saut de basque開始的coupé如同跳躍結束的姿勢，起著préparation的作用。正因此，初學saut de basque建議採用這種起法，而不從五位邁步或coupé sur le cou-de-pied做起。

　　Saut de basque應重複四次動作，然後換腿，練習另一邊。

　　進一步練習，去除漫長停留，每個動作爲2/4。

　　在敘述邁步-coupé除外的其他saut de basque的前導做法前，我們必須清楚相關規定，因爲，對於saut de basque的所有變化而言，無論採用

何種前導方式與節奏，其動作規則都是一成不變的。

SAUT DE BASQUE 的動作規則　必須徹底緊提住兩側大腿和小後背，跳躍時即便些許的鬆懈將導致舞步力量渙散，潰不成形。

跳躍前和結束跳躍，必須將筆直、挺拔的軀幹停穩在主力腿的demi-plié上。

當saut de basque向右做（邁出右腿），跳起時以左肩帶動轉體並有活力地將左臂經由預備位置抬至一位（右臂留在二位）。帶右肩往後完成轉體；直到返回demi-plié開始姿勢的最後瞬間（切勿提早）才以具彈性的動作將右臂移至一位。

轉體的前半圈，發生在90°踢腿之時；後半圈，為主力腿迅速抬起腳尖至踢出90°那腿的膝蓋時。一方面，要清楚意識到這兩個瞬間，而另一方面，轉體動作仍然要一氣呵成，沒有中斷。

以頭的動作協助旋轉：跳躍時它越過肩膀轉成側面，結束跳躍它又快速回到en face。

左腿擦過地面經由一位往旁強勁的踢上90°，它必須有力的、向外轉開的儘量保持在90°，借此促進跳躍的懸浮感（亦即ballon）。身體追隨踢出腿而推移，可增強跳躍的翱翔性質。

右腿一離地就屈膝抬向左腿（極度的轉開）並提起腳尖至左膝。若不充分固定住腿的屈膝姿勢，放任膝蓋向前或向後偏斜，將毀壞整個跳躍而使其顯得怪誕不堪。

不論採取任何前導動作，saut de basque都必須非常短促的推地跳起。例如：前導的coupé在前起拍數噠之時做完，稍微延遲邁步和跳躍，幾乎拖到數完強拍「1」，然後才飛快的邁步並且推地跳起。

從邁步-coupé接saut de basque沿斜線從上舞臺往下移動　如同沿橫線往旁做邁步-coupé接saut de basque一般，只不過跳躍和coupé-préparation時身體處於斜角線上，轉頭越過肩膀：當動作往右是對2點方向，往左則對8點。90°的踢腿及跳躍對準角落，跳躍結束時身體和頭返回開始姿勢。手臂可放在右一位和左二位，右二位和左一位，雙臂都抬於三位，或一手抬起三位而另手在一位。

從chassé接saut de basque沿橫線往旁　完成式　2/4節奏　動作從7點移向3點。Préparation：右腿於croisé devant，腳尖點地；右臂在

一位，左二位；轉頭向右。

　　前起拍：左腿demi-plié，右腿屈膝於sur le cou-de-pied devant；身體和頭轉爲en face。右腿往旁邁步，沿橫線pas chassé向右，滑地跳躍時雙腿併攏五位，右腳在前；雙臂打開於二位，稍微提起兩手轉掌心朝下。略延遲做邁步-coupé：當第一拍強調似地踩下右腿。第一和第二拍之間：做saut de basque，第二拍完成於左腿demi-plié（參照「從邁步-coupé接saut de basque沿橫線往旁」的做法）。

　　推離地面並將腿踢上90°的同時，以強勁有力的動作將雙臂由下抬起三位，跳躍結束仍留在三位直到下個chassé才將它們再度打開二位。雙臂胡揮亂甩或是過早打開，都會妨礙跳躍時身體的集中性和跳躍後於plié停留的穩定性。（手臂的動作可參照上例所提供之組合方式。）

　　連續做數次從chassé接saut de basque，應注意每個pas chassé和邁步的姿勢必須爲en face（沿斜線動作時兩肩應對準斜角），就是說：身體和雙腿不得因慣性而提前轉動；旋轉只能在推離地那瞬間發生。建議當進行chassé接saut de basque沿斜角線往下舞臺動作時尤其要關注此細節。常見不正確的做法爲chassé時身體幾乎已轉了半圈，而saut de basque本身只剩下四分之一圈可轉。Chassé沿斜線從6點移到2點，身體必須保持右肩對2點、左6點，直到右腿推離地做跳躍和旋轉（saut de basque）的瞬間爲止。當動作沿斜線從4點到8點，身體則變成左肩對8點、右對4點。

　　頭部，於pas chassé時，越過肩膀轉成側面；跳躍時，它轉向90°踢腿的那個角落；跳躍結束，再恢復原來的姿勢，轉成側面。

　　Saut de basque完成為大舞姿　如同上述各例做法，但跳躍結束時將彎在主力膝旁的腿迅速伸出，成爲舞姿attitude croisée、第三或第四arabesque。

　　Saut de basque也可結束成爲單腿跪地的舞姿。

　　空中雙圈旋轉的saut de basque最困難，其動作規則如同單圈saut de basque，但雙圈旋轉有賴手臂更強勁的力量來帶動轉身。

　　組合範例　2/4節奏，八小節　Préparation：站在7點附近，右腿於croisé devant，腳尖點地。

　　第一小節　沿橫線從7點移向3點，做chassé接saut de basque，手

臂爲一位和二位。

第二小節　重複 chassé 接 saut de basque。

第三小節　Sissonne tombé 和 grande cabriole 於第一 arabesque 向 2 點（對斜角做）。

第四小節　沿斜角線從 2 點向上舞臺到 6 點，做 chassé 接 grand assemblé en tournant，雙臂於三位。

第五和第六小節　雙臂打開到二位，做三個 entrechats-six 再半蹲於五位向右轉一整圈，以 coupé 結束轉身（左腿落 plié，右腳 sur le cou-de-pied devant）。

第七和第八小節　沿斜角線從 6 點到 2 點，做 chassé 接 sauts de basque，雙臂於三位，重複兩次。第二個 saut de basque 結束成第三 arabesque 對 2 點（右腿爲 croisé derrière 於 90°）。

Pas Ciseaux

Pas ciseaux（「剪刀步」）是一腿到另一腿的大跳，兩條腿先後往前踢上 90°。從邁步 -coupé croisé devant 做起，也可 développé 至 90° 舞姿 croisée devant，或是以 glissade 爲前導。

學習步驟

1. 初學形式　4/4 節奏　左腿站立，右腿伸出 croisé derrière 以腳尖點地。前起拍：雙臂略開向旁再收回預備位置。第一拍：動作敏銳的將右腿經由一位向 effacée devant 踢出至 90°，同時左腿 demi-plié，軀幹用力向後仰，頭向左轉，雙臂在一位。第二拍：保持姿勢。第二和第三拍之間：左腿推離地，往上跳並在空中與右腿會合，後者保持於高度 90°；軀幹仍向後仰，雙臂在一位；左腿立刻往回經由一位向後踢上 90°，右腿落下 demi-plié，軀幹急劇往前移上右腿成爲第一 arabesque 舞姿，沿斜角線對 2 點。當第三拍跳躍結束成第一 arabesque。第四拍：保持姿勢。下個小節的 4/4，將左腿往前邁一步，成爲開始姿勢，準備重複動作。

2. 完成式　4/4節奏　開始姿勢如同上例。第一拍：右腿向effacée devant
踢出90°。第一和第二拍之間：跳躍如上述。第二拍：跳躍結束於舞
姿第一arabesque。第三和第四拍：往前邁步成爲開始姿勢。

　　從邁步-coupé接pas ciseaux於croisé devant　2/4節奏　開始
五位épaulement croisé左腿前。前起拍：右腿demi-plié，左腳提起調
節式sur le cou-de-pied devant，稍微離開主力腿些；雙臂略開向旁。第
一拍：左腿往前，從腳尖到腳跟，落於croisée四位的demi-plié（即邁
步-coupé）；軀幹前傾；身體重心移上左腿；略低頭向下；雙臂放回預
備位置。不延遲，與跳躍同時，右腿向effacée devant急劇踢上90°，軀
幹用力向後仰並抬雙臂至一位。左腿踢到空中與右腿會合，再迅速帶回
左腿經一位向後踢上90°，右腿此刻正好落於demi-plié；軀幹急速移向
前成爲第一arabesque舞姿。整個舞步在第二拍結束。

　　Pas ciseaux以croisé devant 90°的développé爲前導，做法也相同。
本跳躍可用於allegro組合之中或是adagio的結尾。若開始舞姿爲全腳
站立（右腿croisé devant 90°），應於前起拍先半蹲起來，將雙臂打開
和放下，再落下（tombé）右腿於demi-plié並移上重心；然後，做pas
ciseaux，如上述。

　　Pas ciseaux也可往後做。從舞姿effacée devant（右腿於90°高
度），右腿向後邁步成plié，雙臂放下並將身體重心移上右腿；左腿
經一位往後踢上90°，同時身體前傾，雙臂帶至一位並跳起；跳躍中右
腿迅速踢向後與左腿會合，接著敏銳地往前移經一位到effacé devant於
90°；左腿落下demi-plié。軀幹、手臂和頭恢復成爲開始的舞姿effacée
90°。

　　Pas ciseaux以glissade爲前導，做法也一樣。沿斜角線往前，當前
起拍做短促的pas glissade。

　　PAS CISEAUX的動作規則　Pas ciseaux的特性在於身體姿勢的迅
速變換，於跳躍時身體首先向後仰呈水平狀態，再往前成爲arabesque。
軀幹姿態急劇轉換的過程中，沒有任何緩衝。這兩種身體姿勢均需用力
提住後背和兩髖。

　　雙腿以grand battement的方式飛快地往前踢，瞬間形成90°。

　　從跳起到落下demi-plié成爲第一arabesque要一氣呵成，切勿將踢

出的前腿停頓在空中或將前後的踢腿動作分段進行。腿毫不拖延的擦過地面往後踢上90°，使雙腿同時抵達各自的最終位置。

Pas Ballotté

　　Ballotté為搖擺、晃蕩的動作（源自法文ballotter，「使搖晃」）。「這形象化的名稱令人聯想起隨波蕩漾的小船」，阿·雅·瓦岡諾娃在其著作《古典芭蕾基礎》中如是描述此舞步的動作特徵。

學習步驟

1. 初學形式（以腳尖點地）　4/4節奏　開始五位於épaulement croisé，右腿前。前起拍：先做demi-plié，雙腿併攏五位跳起來，用力往前向effacée飛移（兩膝不必過度伸直但雙腳尖繃緊凌空牢固的收緊五位）；軀幹向後彎，雙臂迅速帶到低的一位。第一拍：保持軀幹後彎，左腿落於demi-plié，右腿伸出effacé devant以腳尖點地（出腿不可生硬，但也不像sissonne ouverte的做法，此處應屈膝經由sur le cou-de-pied打開腿；但僅以腳尖末梢將腿帶出，動作因此變得柔和）；左臂開到一位，右二位；頭轉向左。第二拍：軀幹打直，身體保持effacé做assemblé，雙臂落下預備位置。第三拍：雙腿再跳起併攏五位，用力往後飛移到上個跳躍的出發點；身體向前傾；雙臂合攏於低的一位。跳躍結束在右腿demi-plié，左腿於effacée derrière以腳尖點地；右臂在一位，左二位；身體前傾；頭和視線朝向右手。第四拍：做assemblé，雙腿合攏於五位demi-plié，左腿後。

2. Ballotté將腿伸出45°。做法如同上例，但跳躍結束將腿打開至45°。

3. 完成式　2/4節奏　Préparation：左腿croisé derrière以腳尖點地。前起拍：demi-plié和跳躍，兩腳凌空併攏五位；雙臂帶到低的一位；身體轉為effacé並向後仰。用力往前飛移向2點，於第一拍結束跳躍於左腿demi-plié，右腿打開effacé devant到45°；如同1.例，左臂於一位，右二位；軀幹強烈地後彎；頭轉向左。第一和第二拍之間：用力跳起，雙腳凌空併攏五位並沿斜線往後飛移；身體瞬間打直再立刻前傾；右

臂以手掌由下而上托起到一位與左手會合。跳躍結束於第二拍：右腿落於demi-plié，左腿打開effacé derrière到45°；身體強烈地前傾於主力腿上方；右臂在一位，左臂開二位；視線越過右手往前看。然後重複跳躍。

連續重複四到八次動作，有助於ballotté學習。

Ballotté還有輪流伸腿至90°的做法（著名例子為舞劇《吉賽兒》，第一幕）。規則如同上述ballotté，唯結束時雙腿採取développé方式輪流伸出90°。

BALLOTTÉ的動作規則　跳躍間軀幹姿態的轉換必須流暢，而且要與雙腿、手臂和頭的動作協調一致。完成一套正確又漂亮的ballotté固然需要極度收緊身體和雙腿，卻不能流露出絲毫吃力的痕跡。不要停留在demi-plié上，肉眼幾乎無法察覺demi-plié的存在。舞者應該給觀眾造成一種自在從容、凌空擺蕩的印象，彷彿腳不沾地，循著斜角線忽前、忽後的來回翱翔。

舞步練習時必須特別牢固的提住後背和兩髖。

右腿從6點到2點沿斜線做ballotté，往前飛移將右腿伸向前時，應注意兩肩放平；必須用力收緊右脅（腋窩下方），避免抬起右肩。往後飛移和伸左腿時，同樣要注意兩肩放平；為避免左肩向後偏斜，必須收緊左脅。

初學時的分解動作如同完成式的連貫做法：第一個跳躍從épaulement croisé做起，其後的ballottés都保持effacé的身體姿勢。

Pas Ballonné

Pas ballonné（「似球般的彈跳」）為單腿的跳躍並隨著動力腿往任何方向移動，跳起時將後者伸直，落地又回到sur le cou-de-pied位置。

Ballonné在低班（第二和第三年）開始學習，中、高年級仍必須繼續練習，儘可能經常加進第一或第二個小跳組合中。Ballonné在臺上出現於群舞場景（如《睡美人》第一幕的圓舞曲和第二幕的精靈之舞），具有隨興起舞的動作特質。但在課堂學習裏，ballonné是個複雜而困難

的舞步，可鍛鍊和培養成彈簧般的、往任何方向飛移的跳躍。

經常性的重複練習ballonné，對於grand jeté和其他若干跳躍有積極而正面的作用，雖然它們乍看之下似乎與pas ballonné並無任何共通之處。

Ballonné先在原地練習，只往上做一個跳躍，以assemblé結束；然後連續做三到四個跳躍，仍以assemblé結束。此後才可開始學習移動的ballonné，最初僅跳躍一次，接著逐漸增加跳躍數量至四次。

建議教學的順序如下：

1）ballonné於二位往旁；

2）ballonné成舞姿croisées，devant和derrière；

3）ballonné成舞姿effacées，devant和derrière；

4）ballonné成舞姿écartées，devant和derrière。

學習步驟

1. Ballonné於二位往旁　4/4節奏　開始五位於épaulement croisé，右腿前。第一拍：demi-plié。第一和第二拍之間：雙腳跟推地，往上跳；右腿以擦地的動作方式往旁伸直並踢出二位至45°；同時左腿離地在空中呈垂直狀態；雙臂從預備位置直接打開二位（轉掌心朝下）；身體和頭en face。第二拍：左腿落下demi-plié；同時右腿屈膝，繃腳尖於sur le cou-de-pied devant；右臂到一位，左留在二位，手掌彎成弧形；身體為en face；頭轉成正面或向右肩。第二和第三拍之間：右腳尖擦地往旁，做二位assemblé，第三拍：結束demi-plié於épaulement croisé五位，右腿後；頭轉向左。Assemblé起跳時右臂往旁開，雙臂再從半高的二位放下，當assemblé完成雙手落至預備位置。第四拍：伸直膝蓋。

下個小節的4/4，ballonné重複相反方向：跳起來右腿往旁踢出二位；左腿落下demi-plié，右腿屈膝於sur le cou-de-pied derrière，右臂留在二位而左至一位，身體為en face，頭對正面或轉向左肩。再往旁做二位assemblé，結束成右腿前五位demi-plié於épaulement croisé。

同樣以4/4節奏學習ballonné成croisées和effacées各舞姿。當右腿成croisées舞姿時，雙臂從預備位置抬起，左至一位，右開二位；做

舞姿effacées時，仍是同樣的手臂位置。當採用相同舞姿連續重複數次ballonnés，手臂位置不改變，但往旁做二位ballonnés例外：在這裡，每次跳起雙臂都打開到二位，每次落地時輪流將手臂彎至一位（當動力腳為sur le cou-de-pied devant，同側手臂至一位；腳為sur le cou-de-pied derrière，另一側手臂至一位，頭一律轉向前腿的那側）。

2. 2/4節奏　前起拍做demi-plié和跳躍。第一拍：主力腿落下demi-plié；動力腿屈膝繃腳尖於sur le cou-de-pied。第一和第二拍之間做assemblé，第二拍結束於五位demi-plié。

3. 移動的ballonné成舞姿effacées　完成式　2/4節奏　開始五位於épaulement croisé，右腿前。從教室的6點到2點沿斜線動作。前起拍：demi-plié（起自épaulement croisé），推離地，用力往上跳並轉身成effacé對2點；右腿擦過地面踢出effacé devant高度45°；左臂在一位和右二位；頭轉向左。跳躍時往前向右腳尖飛移，當第一拍：左腿落下demi-plié，同時右腿屈膝於sur le cou-de-pied devant。由此姿勢起，在第二和第三拍再做兩個ballonnés，每次都向踢出的右腳飛移；跳起時右腿直接從sur le cou-de-pied位置向前伸直，腳尖不觸碰地面。手臂、身體和頭留在第一個ballonné的姿勢。第四拍：手臂略開，往旁做二位assemblé，結束至五位demi-plié於épaulement croisé，右腿後，雙臂落預備位置。

換另一腿重複動作，然後做反方向，沿斜角線往後移動。

成舞姿的ballonné也可從épaulement croisé的前導coupé做起：前起拍為短促的coupé和跳躍，當跳躍時轉成規定的舞姿（如effacée或écartée）。Ballonné往前做，先在plié時將五位的後腳提起sur le cou-de-pied derrière，然後彷彿要推開前腳一般，以短促的動作踩地面（於五位）強調出plié，隨即跳離地。Ballonn往後，先以前腳做coupé。這樣的coupé，目的是為增添推地的動力。

PAS BALLONNÉ 的動作規則　Ballonné能夠鍛鍊出跳躍時單腿凌空移動的能力。

第一個ballonné起自五位，雙腿推地，是雙腿到單腿的動作。其後的所有ballonnés均為單腿起同腿落，並且隨踢腿的方向騰空飛移。

連續好幾個跳躍，每當落下必須保持demi-plié的彈性，不放鬆肌

肉，立刻推地做下一個跳躍。

跳躍完畢，動力腿屈膝成為 sur le cou-de-pied 必須與主力腿落下 demi-plié 同時發生，絕對不允許延遲彎回動力腿。

當重複在單腿上跳躍，不得降低或抬高那條打開成 45° 的腿，腳尖也不可碰地。當腿往後踢出和彎回時，應特別注意將臀部肌肉收緊。

跳躍和落於 demi-plié 時，都要保持兩髖和雙肩放平，收緊後背。為使 demi-plié 停得穩，建議避免身體向主力腿傾斜（這將干擾自地面的反彈並破壞舞姿的正確性），要更用力收緊動力腿那側的軀幹。

Pas ballonné 低年級的組合範例　4/4 節奏，四小節。

第一小節　開始於 épaulement croisé 五位，右腿前。第一拍：出右腿做二位的 ballonné 往旁飛移。跳躍結束右腳為 sur le cou-de-pied devant；右臂在一位，左二位；轉頭向右。第二拍：第二個 ballonné 往相同方向；結束跳躍右腳為 sur le cou-de-pied derrière；左臂在一位，右二位；轉頭向左。第三拍：第三個 ballonné，結束右腳為 sur le cou-de-pied devant；右臂在一位，左二位；轉頭向右。第四拍：右腿做二位的 assemblé，結束於 épaulement croisé 五位，右腿後。

第二小節　第一拍：左腿 ballonné 成舞姿 croisée devant 往前飛移；右臂在一位，左開二位；轉頭向左。第二和第三拍：再做兩個 ballonnés 往相同方向飛移，手臂和頭的姿勢不改變。第四拍：二位的 assemblé，結束於五位，左腿後。

第三小節　第一和第二拍：換腿的二位 grand échappé；第三和第四拍：croisée 四位 grand échappé。

第四小節　右腿三個 ballonnés 成舞姿 croisée derrière 往後飛移；右臂在一位，左二位；轉頭向左。然後做二位的 assemblé，結束右腿在前。或者改為往後的 assemblé，立刻開始做另一邊。

中年級的組合範例　2/4 節奏，八小節　開始於五位 épaulement croisé，右腿前。

第一和第二小節　出右腿成 effacé devant 做兩個一拍和兩個半拍的 ballonnés；以一拍做二位的 assemblé，結束於五位，右腿後。

第三小節　Entrechat-trois derrière（左腿）和 assemblé croisé derrière。

第四小節　第一拍：grand changement de pieds en tournant（向左轉）；第二拍：entrechat-quatre 和 royale（各半拍）。

第五和第六小節　出左腿成 effacé derrière 做兩個一拍和兩個半拍的 ballonnés；以一拍做二位的 assemblé，結束於五位，左腿前。

第七小節　Entrechat-trois devant（右腿）和 assemblé croisé devant。

第八小節　Grand changement de pied en tournant（向左轉）和 grande sissonne ouverte 成舞姿 attitude croisée，停穩於左腿的 demi-plié。

Ballonné 加轉半圈　開始五位，右腿前。右腿往旁邁一小步（coupé）和跳躍，做 ballonné 並向右轉半圈，打開雙臂到二位。跳躍結束（背對鏡子），右臂留在二位，左臂彎成一位，轉頭向左肩；左腿屈膝，繃腳尖於 sur le cou-de-pied derrière。然後以左腳 coupé dessous（踩下後五位）並向右轉（對鏡子）接做右腿 croisé devant 小的 assemblé。按照此步驟，繼續往旁重複數次，從7點移到3點。然後練習反方向

也可在 coupé dessous en tournant 之後，接著做一個小的 cabriole 成舞姿 écartée devant，繼續按照此步驟往旁移動數次。

Pas Chassé

Pas chassé（源自法文 chasser「追趕」）是往任何方向移動的跳躍；在跳躍的頂點，一腿「追上」另一腿。

Chassé 可作為單獨的 pas allegro（跳躍舞步），也可與其他跳躍組合，以及編進中、高年級的大型 adagio（慢板）中。此外，chassé 亦為大跳前的助跑，起輔助作用。

Chassé 第一種做法（當單獨動作或與其他跳躍組合時），應用力跳離地面，往旁移動，或於 croisé、effacé、écarté 往前和往後移動。

Chassé 第二種做法（當助跑時），如同 par terre 跳躍（雙腿併攏於五位，腳尖繃直但幾乎不離地），它動作的方向是根據其後大跳的指定方向，沿橫線、斜角線或循圓周移動。

在中、低年級階段，chassé 為大跳動作，從小的 sissonne tombée 或

從90°半蹲的 développé 做起，結束以 par terre 滑行式跳躍（不離地面）類似 pas de basque 的收尾動作。從 sissonne tombée 開始，到結束跳躍之間，通常做二到六個 chassés。

用於 adagio 時，chassé 可從半蹲的某個大舞姿做起，接一個大幅度的 tombé、兩個 chassés 和一個 par terre 的滑行式跳躍至五位。然而，chassé 更經常完成在大舞姿的 demi-plié，或結束於四位成為大型的 préparation，再接90°大舞姿的旋轉 en dehors 或 en dedans。

Chassé 之後也可接 tours en l'air（空中旋轉）。值此狀況，chassé 結束於五位 demi-plié（雙臂各放一和二位），成為旋轉的 préparation。

Pas chassé 往旁於二位 4/4節奏或四小節的3/4（華爾滋） 開始於 épaulement croisé 五位，右腿前。動作沿橫線往右做。

前起拍：雙臂略開向旁再落下預備位置，彎下頭和軀幹並稍微向左傾；同時 demi-plié。右腿往旁做二位的過渡式 sissonne tombée，動作間身體不移至右腿，只需將它打直然後再向左傾，雙臂打開到二位，頭向左肩傾斜。第一和第二拍做兩個 chassés 如下：右腿落下（tombé），即刻推地做大跳，凌空左腿向右，成後五位。跳躍應儘可能高，在空中鎖定姿勢並往旁推移。接觸地面右腿立刻滑至二位，再跳起來，雙腿併攏五位繼續往旁飛移。第三拍：右腿略向旁打開落於 demi-plié，接著做滑地式往旁移動的 par terre 跳躍（不離地面）。第四拍：落五位於 demi-plié，最後瞬間將左腿放到前。彎軀幹向右，換另一腿重複相同舞步，沿橫線往左移。當往右移動，身體會略向左傾，右腿在前；直到結束舞步落下五位時左腿才放到前。往左移動時身體向右傾，左腿在前；動作完畢落下五位時右腿才放到前。

Chassé 向 croisée、effacée 或 écartée 採取相同的動作方式。雙臂可依照規定各放在一位和二位；或一手於三位、另手二位。

譬如，出右腿成舞姿 croisée 的動作，左臂可抬起三位而右開二位；也可開左臂於二位而右臂抬起三位，頭略向左傾斜從右臂的下方往上看；或雙臂都舉起三位。於舞姿 effacées 和 écartées 動作時，雙臂也可作各種位置的變化。

PAS CHASSÉ 的動作規則 Chassé 作為單獨的跳躍舞步，必須以寬敞的動作方式沿直線、橫線或 croisé 的斜線穿越教室，做各種方向的練

習。在空中將雙腿併攏成五位的姿勢固定住，如同grand changement de pieds，差別僅為此處沒有changement（不換腿），卻要在跳躍時凌空移動。

跳躍之間立刻短促而迅速的推地跳起，不停頓於demi-plié，而在空中將姿勢鎖定，儘量停留久些。

不要讓一腿去撞擊另一腿；同樣也不能讓往前動作時的後腿（或往後動作時的前腿）滯留於地面滑行。應切記：古典芭蕾的chassé做法，完全不同於歷史生活舞和舞會舞蹈的chassé。

進行舞姿croisées和effacées的動作，當完成滑行的跳躍時將軀幹略向後彎，手臂打開成二位再逐漸落下。Chassé往後做，若自半蹲的développé成舞姿attitude croisée或attitude effacée開始動作，在tombé之前需將attitude的腿先伸直。

Chassé動作強而有力，為中速、更常用快速做。

Pas Glissade

Glissade（源自法文glisser「滑行」）是雙腿起、雙腿落的跳躍舞步。如pas chassé一樣，glissade可單獨練習，也當成小跳或大跳前的輔助動作。

Glissade屬於par terre之類的不離地跳躍，可往旁或於小舞姿往各方向動作，低年級開始學習。

學習步驟

1. Glissade往旁　4/4節奏　開始於五位en face，右腿在前。第一拍：demi-plié，右腿繃直腳背和腳尖沿地面伸出到二位；左腿留在demi-plié。第二拍：保持姿勢。第二和第三拍之間：左腳跟推地跳起但不離地（跳躍時有一瞬間兩腿成二位，膝蓋伸直，僅以繃緊的腳尖接觸地面）；立即將身體重心移至右腿；左腳擦過地面收向右腳。第三拍：demi-plié，兩腳併攏於五位，左腿在後。第四拍：伸直膝蓋。

 Glissade也有換腿的做法：如上例，而結束收左腿在前。

2. 4/4節奏　開始姿勢同上，第一和第二拍：demi-plié於五位。第二和第三拍之間：右腳滑到二位和跳躍，左腿先伸直膝蓋、腳背和腳尖再迅速向右收。第三拍：demi-plié，兩腳併攏於五位，左腿在後。第四拍：伸直膝蓋。

3. 完成式　4/4節奏　開始於épaulement croisé五位，右腿前。動作沿橫線往右做。前起拍：demi-plié；右腿以腳尖迅速滑地到二位；跳躍；重心移到右腿。（跳躍中伸直膝蓋、腳背和腳尖）第一拍：左腿向右收到前五位於demi-plié。當glissade，雙臂向旁打開一半，做完glissade它們仍保持半開，轉頭向左（épaulement croisé）。其後的三拍，重複出右腿往右做三次換腿的glissades。每次改變頭的姿勢，將它轉向glissade結束時五位的前腿那側。雙臂始終留在最初的小二位，直到最終的glissade才落下預備位置。

　　Glissades於相同舞姿（croisée、effacée等）連續數次，手臂留在第一個跳躍形成的姿勢，如同二位glissade一般，結尾動作時才落下。

　　PAS GLISSADE的動作規則　低年級學習glissade，是為了此跳躍正確的完成式動作打基礎，使雙腿能夠流暢的移動，因此必須注意舞步結束的收腿動作。做不離地的par terre跳躍，腳背、腳尖和膝蓋應該完全伸直。完成glissade，雙腿要同時收回五位的demi-plié。Glissade往前做，特別注意伸直後腿；同樣地，glissade往後——伸直前腿。

　　當成小跳或大跳的輔助舞步時，在前起拍進行短促、集中、迅速的glissade；動作於第一拍完成，在這同一拍再跳起來，開始做主要的跳躍。切勿做鬆弛而拉長的glissade，它不但不能增強，反而會削弱下一個跳躍的動力（假設：glissade接grand jeté的組合）。

　　所有glissades都一樣，將身體移到動作開始時的出腿方向。

　　Glissade完成式的每個動作為一拍或半拍。

　　高年級做大跳（如：grande cabriole、grand jeté等）前導的glissade，不僅可起自五位，也可從croisée devant的préparation開始。這時，五位的前腿伸直往前成croisé，腳尖點地。手臂位置按照教師規定，打開至低的一位，或抬起二和三位成allongée姿勢。

　　Pas glissade低年級的組合範例　4/4節奏　開始於épaulement croisé五位，右腿前。

第一小節　第一和第二拍：兩個換腿的二位glissades往旁（向右），各一拍。第三和第四拍：三個換腿的二位glissades往旁（向右），各半拍。

第二小節　第一拍：出左腿glissade croisée devant。第二拍：出右腿glissade croisée derrière。第三和第四拍：換腿的二位petit échappé。

第三小節　第一和第二拍：出左腿glissade不換腿（保持épaulement croisé）和小的assemblé往旁，左腿結束於前五位。第三和第四拍：出右腿往旁glissade不換腿（保持épaulement croisé）和換腿的assemblé。

第四小節　第一和第二拍：出右腿做兩個不換腿的glissades成舞姿écartée derrière，各一拍，沿斜角線往2點移動。第三和第四拍：出左腿做兩個不換腿的glissades成舞姿écartée devant，各一拍，沿斜角線往6點移動。

組合換腿重複練習，然後再做相反方向。

Pas Failli

Failli（源自法文faillir「錯失，險些兒」）爲單獨的跳躍舞步（pas allegro），也可銜接grand jeté或grand assemblé當成大跳的前導動作（如：failli接coupé再接grand jeté成爲attitude croisée或成爲第三arabesque）。

Failli還廣泛運用在adagio中，在此，它結束在單腿上，另一腿爲舞姿croisée derrière腳尖點地，或爲舞姿第四arabesque，或完成於croisée四位的préparation爲旋轉作準備。

Failli爲單獨的Pas Allegro（En Arrière）　4/4節奏　開始於épaulement croisé五位，右腿前。前起拍：雙臂略開往旁再將它們放下和demi-plié，身體向左彎；接著向上跳，腳尖用力伸直（跳躍爲soubresaut類型）。跳躍時轉身effacé對教室的2點；雙臂抬至一位，頭轉成en face正對2點。接著右腿落於demi-plié，左腿伸直effacé derrière開到45°；雙臂打開二位；頭轉向左。第一拍；左腿不停留地移向前

經由一位 demi-plié 伸直到 croisé devant 以腳尖點地；右腿保持於 demi-plié；當 passé 一位之際，用力收緊下背並將軀幹略向後彎，雙肩放平；這時，左臂落下與自在無拘的手肘輕柔而不由自主地往前移動，成為第二或第四 arabesque（若為第四 arabesque 右肩應用力往後帶）；頭隨著左臂的動作方向先低下然後再轉向左。舞姿保持住，往前滑到左腳尖之外，於第二拍：雙腿合攏做 par terre 的跳躍（不離地），落下五位 demi-plié，左腿前。

Failli 完成於大舞姿 croisée derrière 做法如同上例，但在經過一位 demi-plié 的 passé 之後，重心移上伸直的左腿，雙臂帶過預備位置和一位成為大舞姿 croisée（右臂在三位而左二位），右腿伸直於 croisé derrière 以腳尖點地。

Failli 當成大跳之前的助跳動作 前起拍做 failli，完成於第一拍緊接其後的大跳舞步（pas）。這動作開始的做法如同普通的 failli，身體可向左或向右傾斜（視其後跳躍的舞姿而定）。

Failli 經由一位 passé 之後結束於 croisée 的小四位，雙臂成第二 arabesque 舞姿，雙肩放平；身體重心往前移上左腿於 demi-plié；右腿伸直在後，全腳掌著地。

左腿要為隨後的大跳助跳般的推地彈起（coupé 之類），而右腿也同時擦過地面並踢出 90°（假設：沿斜線做 failli 接 assemblé 的組合）。

Failli 的反方向動作（En Avant） 2/4 節奏 開始於 épaulement croisé 五位，右腿前。前起拍：雙臂往旁略開再放下，同時 demi-plié 並將身體向右傾斜；接著跳到空中。跳起轉身成 effacé 向 2 點；雙臂抬至一位，頭轉向正前（en face 對 2 點）。然後左腿落於 demi-plié，右腿伸直 effacé 往前打開 45°；雙臂從一位稍微打開（不太寬）；轉頭向左。

第一拍；雙臂往旁打開，而右腿不停留地經由一位 demi-plié 帶到 croisé derrière，腳尖點地（左腿保持 demi-plié）。當 passé 一位之際，右肩隨右手一同往後帶；轉頭向右。隨即，先放鬆左手肘落下手臂再往前帶；頭跟隨左臂的動作先低向下再左轉。

保持住舞姿（類似第四 arabesque），往後移到左腳尖以外，在第二拍之前，雙腿合攏五位做滑行式跳躍（assemblé par terre），當重拍時

落下五位於demi-plié，左腿在前；雙臂保持原來姿勢不變。

當舞步往前移動時，雙腿在後彼此交錯而過，故稱爲failli en arrière。當往後移動，如上例所述，雙腿在前交錯，其舞步稱爲failli en avant。

PAS FAILLI 的動作規則　當單獨動作時，failli堪稱古典芭蕾中最柔和、造型最優美的舞步。其主要的動作規格，是必須將pas failli的所有組成元素都融合成一個協調的整體。

輕盈、從容地向上飛起，無拘無束展開雙臂，一隻手不由自主地落下再往前成爲arabesque，身體由它帶領著進入滑行式的跳躍；這一切，彷彿展開修長羽翼的鳥兒，在翱翔中偶然有一邊翅膀觸碰了地面。

彈簧般起著銜接作用的failli，應該是個迅速、短促的小跳，它只爲輔助和突顯其後的大跳。如果把這種failli做得拖泥帶水、慢吞吞的，那就和過度拉長而遲緩的glissade一樣糟糕。

Pas Emboîté

Emboîtés是跳躍時將雙腿輪流向前或向後踢，可往前或往後移動。往前可做45°和90°（grand emboîté）；往後的動作爲45°，僅用於女性舞蹈。

Pas emboîté 往前於45°　2/4節奏　開始五位於épaulement croisé，右腿前。前起拍：demi-plié；右腿屈膝，腳背與腳尖繃直，抬起在主力腿稍前方並離地少許；雙腿略交叉，右腳尖正對主力腳尖；轉頭向右。接著，向上跳同時右腿往前伸直，左腿半屈膝經由右腿旁再往前帶，跳躍完成於第一拍時，左腿半屈膝離地少許位於主力腿的稍前方；雙腿略交叉；頭轉向左。跳躍中，左腳尖經過右膝與腳背之間（途經小腿的中央）。第二拍：做下個跳躍。

首先在原地做練習，建議每次連續往上跳不少於八個emboîtés。然後往前做emboîtés，沿直線從5點到1點。向前移動時，主力腿推地跳起立刻不停留地帶往前，穿越過伸直的前腿，在空中必須呈現雙腿交叉的畫面。每次結束跳躍，頭應轉向抬起成半屈膝的前腿那側。雙臂放在

預備位置。

　　Pas emboîté往後，做法相同，但每次跳躍結束將頭轉向demi-plié的主力腿那側。

　　Pas emboîté完成式，往前的動作，可沿斜角線也可循圓周做，雙臂各放在二位和三位。

Grand emboîté往前於90°　沿斜角線和循圓周移向前，每個一拍

　　2/4節奏　開始五位於épaulement croisé。不同於45°，90°的emboîté雙腿踢得又快又高，但它們凌空的交叉卻比較少。軀幹略向後仰。雙臂抬起到二位和三位；或按照教師的規定，在第八次、十六次或更多次跳躍的過程中變換手臂的姿勢。Emboîté於90°的主要動作規格，是藉短促的demi-plié和用力收緊、提住臀部肌肉，呈現出輕盈的彈跳。輪流踢起時，必須儘量縮短雙腿與地面的接觸，令跳躍似球般懸浮（ballon）。

　　中年級學習困難的emboîté en tournant，沿橫線和斜角線往旁移動，高年級練習循圓周移動。此類的每個emboîté加半圈轉，所以兩個emboîtés構成一整圈轉。

　　Emboîté en tournant在舞臺上通常只往前做；但就課堂訓練的整體性而言，建議也應該練習往後的動作。

Emboîté en tournant往前做，沿橫線向右移動　2/4節奏　開始於

五位，右腿前。從教室的7點向3點動作。前起拍：demi-plié；右臂在一位而左在二位；再往上跳，打開右臂至二位，凌空向右飛躍並轉半圈（en dedans）；左腿移至右腿前，屈膝，腳尖位於較常態更深入交叉的調節式sur le cou-de-pied。第一拍：右腿落於demi-plié，背對觀眾；左臂在一位而右二位。當跳起時轉頭向鏡子，結束跳躍將頭轉成側面越過左肩。

　　第二個emboîté，左臂打開二位，雙腿伸直併攏往上跳，向左飛躍，做第二個凌空半圈轉（en dehors），右腿向前移至調節式sur le cou-de-pied位置。第二拍：左腿落於demi-plié，面對鏡子；右臂在一位而左二位，頭轉為en face。

　　由此起，動作重複。第一個跳將左肩往前帶動轉身；第二個以右肩往後帶動。每當完成emboîté，屈膝時腳尖應稍微超過主力腿的sur le cou-de-pied devant調節式位置。一系列的所有emboîtés都必須以同等距

離往旁飛躍（無論爲連續的動作或是當demi-plié帶停頓的動作，都一樣）。

Emboîté沿斜角線的做法仍按照沿橫線往旁的動作規則；不過，每個emboîté都轉頭朝肩膀方向，成爲側面。

在此，身體和頭部的轉動以及手臂的動作規則如同jetés半圈轉往旁移動的動作規則（參閱「Jeté」之描述）。

Emboîté於初學時採慢速度；完成式爲短暫離地的跳躍（staccato），每個emboîté以快速的一拍或半拍進行。

Emboîté en tournant往後做，沿橫線向右移動　開始於五位，左腿前；右臂在一位而左二位。動作從7點至3點。Demi-plié，往上跳，右臂開至二位，左肩往後帶動並向左轉（en dehors）；往旁飛躍（向3點），左腳移到sur le cou-de-pied derrière位置，右腿落於demi-plié，背對觀眾；左臂在一位而右二位；轉頭越過左肩。左臂打開二位，雙腿併攏跳起，往左飛躍（向3點）右肩往前帶並動轉身（en dedans）；右腿移至左後。落下面對鏡子，左腿於demi-plié，右腿屈膝成sur le cou-de-pied derrière；右臂在一位而左二位；頭爲en face。

Emboîté往前是從上舞臺的角落沿斜線向下舞臺移動；emboîté往後是從下舞臺的角落向上舞臺移動。

循圓周做emboîté時，完成所有單數轉半圈的跳躍，身體朝向教室中央；完成所有雙數的跳躍，則朝向教室的牆壁。

Pas emboîté的組合範例　2/4節奏，八小節　開始於五位，右腿前。

第一和第二小節　沿斜角線從6點移到2點，四個emboîtés en tournant，各一拍。

第三小節　四個emboîtés en tournant，各半拍。

第四小節　右腿向2點做邁步接grand assemblé en tournant，結束於五位，左腿前。

第五和第六小節　七個entrechats-quatret，各半拍，沿斜角線往後移動（從2點到6點）。

第七小節　左腿沿橫線往左，四個emboîtés en tournant，各半拍。

第八小節　左腿往旁做小的assemblé落在後五位，接grande

sissonne ouverte向左轉一整圈成第四arabesque，落於左腿。組合結束為第四arabesque的90°舞姿。

Pas Balancé

　　Balancé是從一腿輕盈地搖擺至另一腿的小舞步，一年級開始學習，經常在舞蹈中出現。

　　可從一側往另一側動作，沿橫線、直線或斜角線前進或後退，還有en tournant四分之一圈和半圈的做法。

　　Balancé從一側往另一側（de côté）　3/4節奏　開始於五位，右腿前。前起拍：demi-plié，雙臂略往旁開，右腿輕輕滑出二位（jeté par terre之類）。第一拍：右腿落下demi-plié，左腳移到右後於sur le cou-de-pied derrière位置。身體向右彎；左臂帶到低的一位，右臂保持二位；頭傾向右側。第二拍：左腿半踮起來；右腳略抬離地，繃直腳背和腳尖稍微離開左腿於調節式sur le cou-de-pied devant。直起身體和頭；雙臂自然地合攏到預備位置。第三拍：右腿再度落於demi-plié，左腳抬起sur le cou-de-pied derrière；身體和頭傾向右側；右臂向旁打開而左臂到低的一位。

　　從這個姿勢起，向左側做下一個balancé，依此類推。

　　動作的三個過程都要有身體、頭和手臂的共同參與。Balancé也可輪流將手臂抬起至三位，值此狀況，手臂應經由二位抬上三位。

　　做中速或快速的balancé，身體、頭和手臂位置不再變換三次；而保持在第一個動作的姿勢，直到下個balancé才將它們傾斜至另一側。

　　Balancé en tournant四分之一圈　開始為五位，右腿在前。第一個balancé，右腿做滑地的jeté同時轉為面向3點；第二個balancé出左腿，轉向5點；第三個，轉向7點；第四個，轉向鏡子對1點。往左的動作方式相同。Balancé en tournant半圈轉，同樣是在jeté par terre時轉身。

Pas de Chat

Pas de chat是模仿貓兒（法文 chat）跳躍的動作。多用於女性舞蹈。

Pas de chat有兩種：雙腿往後踢爲 pas de chat en arrière，雙腿往前踢——pas de chat en avant。

低年級學習45°的 petit pas de chat；中年級學習90°的 grand pas de chat。

學習步驟

1. Pas de chat en arrière 45°　4/4節奏　開始於五位épaulement croisé，左腿前。第一拍：demi-plié，右腿半屈膝沿地面踢出croisé derrière到45°；收緊後背將身體稍微前傾；雙臂放預備位置；頭對正前，視線望著雙手。第二拍：保持姿勢。第二和第三拍之間：主力腿以腳跟推地，沿斜角線往前跳；躍起，左腿半屈膝向後踢出effacé derrière到45°；兩側大腿向外轉開，雙腿必須在空中交會但不應分開太寬；身體向後彎；雙臂各抬於低的左一、右二位，手掌柔和地向上拋起；轉頭向左。第三拍：落下demi-plié五位，左腿在前（右腿先抵達demi-plié，左腿些微延遲）。但必須當重拍時將左腿強調似踩落地面。第四拍：雙腿伸直。

2. 完成式　2/4節奏　前起拍做demi-plié和跳躍。雙腿從五位推地跳起，不再如初學階段那樣預先踢出右腿。第一拍結束跳躍落於demi-plié。第二拍，停留在demi-plié。

　　然後做連續的、每個一拍的 pas de chat 練習。

　　有別於petit pas de chat，grand pas de chat en arrière跳躍更高而踢腿高度爲90°。手臂和身體姿勢可做各種變化。連續數個pas de chat沿斜角線往前，可從小的pas de chat做起，逐漸地越跳越大。

　　Pas de chat en avant 45°　開始於épaulement croisé五位，左腿前。Demi-plié和跳躍，右腿半屈膝向旁抬起45°並往前送；左腿，幾乎同時做同樣的動作，跳躍結束時將它強調似地踩下前五位或前四位。手臂和身體姿勢如同 pas de chat en arrière，亦可按照教師的規定而變化。

跳躍動作沿斜角線往前推移。

Grand pas de chat en avant 也沿斜線做，雙腿往前踢出高度90°。

大跳要以雙腿一起推地。若開始於五位左腿在前，則右腿領先跳起，左腿緊隨其後。

跳躍之前身體先向前傾；凌空再用力向後彎。可將雙臂抬起至三位，或將一手抬起三位而另一手在一位等。

Pas de chat 和 gargouillade 的組合範例　2/4節奏（波爾卡），八小節　開始於五位，左腿在前。

第一和第二小節　向2點，做三個petits pas de chat en arrière，各一拍；最後一拍做換腿的pas de bourrée en tournant en dehors。

第三和第四小節　兩個gargouillades en dehors（參閱下文），以右和左腿動作，都以滑地的跳躍結束於五位，各兩拍。

第五小節　Entrechat-cinq derrière左腿後，接換腿的pas de bourrée en tournant en dehors。

第六小節　右腿起gargouillade en dedans。

第七和第八小節　沿斜角線往前向8點，兩個petits pas de chat en avant，不換腿的glissade en avant，接grand pas de chat en avant。

Gargouillade（Rond de Jambe en l'Air Double）

這種小的pas allegro僅用於女性舞蹈，有en dehors和en dedans兩種做法。

學習步驟

1. **Gargouillade en dehors**　4/4節奏　開始五位於épaulement croisé，右腿前。前起拍：demi-plié；右腿擦地往旁伸出二位到45°，並做rond de jambe en l'air en dehors，動作在第一拍完成。出旁腿的同時，雙臂從預備位置直接打開到半高的二位，軀幹和頭向左傾斜。第一和第二拍之間：往上跳並移向右腿，軀幹和頭也傾斜向右；雙臂向旁打開；

左腿推地騰起，屈膝，腳尖移至右小腿中央，然後往旁伸直至45°，再向小腿收回，就像做了第二個rond de jambe en l'air en dehors，動作在第二拍完成並落至右腿，雙臂放下預備位置。第二和第三拍之間：落左腿以腳尖點地於主力腳前面，緊接著第三拍：將腳尖沿地面滑出croisé devant；雙臂抬至低的一位。繼續，雙腿併攏往前做不離地的滑行式跳躍。第四拍：動作結束於五位demi-plié，左腿在前；身體爲épaulement croisé；雙臂稍微攤開成半高的一位；頭向左轉。

Gargouillade結束時也可直接收於五位，而省略滑地的跳躍。值此狀況，當第二拍，完成後半段rond de jambe en l'air動作，即落下左腿demi-plié於前五位；同時雙臂收回預備位置。

Gargouillade en dedans，動作應起自五位的後腿，如同gargouillade en dehors一般，先後做第一和第二個ronds de jambe en l'air en dedans。

2. **Gargouillade en dehors** 2/4節奏 開始於五位épaulement croisé，右腿前。Demi-plié，右腿rond de jambe en l'air，跳躍至右腿而左腿移向主力腿的小腿開始做rond de jambe，這一切都完成於前起拍。第一拍：左腿做完rond de jambe en l'air再屈膝至右小腿。第一和第二拍之間：左腳尖沿著地面伸出croisé devant；接著雙腿併攏往前做不離地的滑行式跳躍。第二拍：動作結束於五位demi-plié，左腿前。

若2/4節奏的gargouillade省略滑行式的跳躍，則於第二拍踩下左腿爲前五位demi-plié。

3. **完成式** 2/4節奏 不同於初學預先從demi-plié出旁腿的做法，此式於前起拍直接自五位demi-plié跳起做第一個rond de jambe en l'air；並在跳躍中以另一腿完成第二個rond de jambe。換言之，雙腿幾乎同時凌空做rond de jambe en l'air。第一拍：將腿沿地面滑出成croisé devant或derrière（視gargouillade爲en dehors或en dedans而定）；雙腿併攏做滑行式跳躍。第二拍：動作結束於五位demi-plié。

Gargouillade若省略滑行跳躍，以一拍（四分音符）完成於五位。任何一種做法皆如同1.例所描述的身體姿勢：朝相反於gargouillade開始出腿的方向傾斜。手臂姿勢可做各種變化。

Cabriole

　　Cabriole是最困難的古典芭蕾舞步之一，需具備精湛的跳躍，強壯的後背，和ballon（凌空懸浮）的能力。

　　Cabrioles分爲兩類：petite（45°的動作）和grande（90°的動作），成爲舞姿effacées、croisées和écartées的devant和derrière，以及二位，亦可做第一、第二、第三和第四arabesques。

　　45°的cabrioles以小的sissonne ouverte、sissonne tombée、coupé爲前導，或從glissade做起。

　　Grandes cabrioles成90°的動作，多半從coupé、glissade、sissonne tombée做起，也可以chassé爲前導，但較少如此做。

　　所有cabrioles均爲單腿起同腿落，唯cabrioles fermées例外，這種跳躍雙腿落於五位。有關cabriole fouettée，參閱下一節「Grand fouetté sauté」。

　　Petite cabriole成舞姿effacée devant（初期學習）　4/4節奏　開始於五位，右腿前。第一拍：demi-plié，右腿伸直於effacé devant至45°；身體比平常的effacée舞姿更向後傾一些；左臂放一位和右二位；轉頭向左。第二拍：保持姿勢。第二和第三拍之間：保持舞姿跳起來；左腿收緊伸直從下方踢向右腿並撞擊它；右腿受撞擊稍微向上彈起。第三拍：左腿回到demi-plié；右腿仍留在空中45°，保持其原本姿勢。第四拍：伸直左膝，將右腿收回五位。以後，採取相同方式但腿不落下五位，練習兩個、三個或連續做更多cabrioles。

　　Cabriole effacée derrière採用同樣方式練習，雙臂各放在一和二位，或成爲小arabesque舞姿。

　　從sissonne ouverte接petite cabriole成舞姿croisée devant　4/4節奏　第一拍：出右腿sissonne ouverte成croisée devant於45°（落左腿）。在plié不停留，第二拍緊接著做cabriole：跳起來將左腿伸直踢向右腿並撞擊它；右腿受撞擊稍微向上彈起，當左腿落回demi-plié它仍留在空中於45°。第三拍：重複cabriole。第四拍：assemblé。採用同樣方式練習cabriole croisée derrière。

　　手臂位置的變化：右在一位和左二位，或左在一位而右二位。

從 sissonne tombée 接 petite cabriole 成舞姿第一 arabesque　4/4
節奏　第一拍：出右腿做小的 sissonne tombée effacée devant。第二拍：
左腿向後踢上45°成 arabesque，右腿跳起來並伸直從下方撞擊左腿；左
腿因撞擊而稍微向上彈起，當右腿落回 demi-plié 左腿仍留在空中。第
三拍：重複 cabriole。第四拍：做 assemblé 或以換腿的 pas de bourrée en
dehors en face 為結束。

從 glissade 接二位的 petite cabriole fermée　4/4節奏　開始於五
位，左腿前。前起拍：demi-plié，右腿 glissade 往旁，不換腿，結束於
第一拍。即刻在第一和第二拍之間：右腿往旁踢起45°和跳躍；左腿踢
向右腿並且從下方撞擊它，在第二拍落下 demi-plié；同時右腿受撞擊略
向上彈起，再以腳尖擦過地面收到前五位於 demi-plié（此即為 cabriole
fermée）。由此起，換另一腿重複動作。

做 glissade，雙臂稍微往旁打開，再放下預備位置。在 cabriole
時，它們直接打開二位；軀幹向左傾斜；頭也左轉。Cabriole 之後的
fermée，當右腿收回五位之時將右臂落下並彎成一位，左臂仍留在二
位；重心移上右腿；轉頭向右。

換腿做下一個 glissade，雙臂從上述姿勢落下，而當 cabriole 時再將
雙臂打開。

從 coupé 接 petite cabriole　右腿於 demi-plié，左腳提起 sur le cou-
de-pied derrière。急促將左腳踩在右腳的原位（就像推開它似地），而
右腿往前踢起45°成 croisé 或 effacé devant 並跳起做 cabriole。

若為 cabriole 往後，以五位的前腳做 coupé。

從 coupé 接 grande cabriole effacée devant　2/4節奏
Préparation：左腿 croisé devant 以腳尖點地。前起拍：雙臂打開低的一
位。第一拍：雙臂落下並邁步到左腿於 demi-plié（即 coupé）。接著
推離地，於第一和第二拍之間：奮力往上跳，右腿經一位踢出 effacé
devant 至90°；雙臂由下往上帶動，迅速經由一位不停留地打開成為左
三位和右二位；雙肩保持平放，收緊後背提住兩髖，將軀幹後仰至幾近
水平狀態；頭轉向左。跳躍中，伸直左腿踢向位於90°的右腿並從下方
撞擊它，第二拍落下 demi-plié；右腿受撞擊而向上彈起，留在90°或更
高處；身體和雙臂保持著跳躍時的相同姿勢，不改變。

接著再以兩拍向後退一步，成為開始的姿勢（préparation croisée devant），即可重複動作。

採取相同的préparation可練習grande cabriole écartée devant，也可做90°的cabriole fermée，後者結束以腳尖擦過地面將腿收回五位。

從coupé接grande cabriole成為第一或第二arabesque，其préparation為右腿croisé derrière腳尖點地；但不向後邁步，改以主力腿demi-plié而右腳收在後sur le cou-de-pied；接著右腳coupé並往後踢出左腿至90°，做cabriole。

Grande cabriole成為第三和第四arabesques，如同第一和第二arabesques，亦可以sissonne tombée為前導，做法參閱上述petite cabriole一節。

從glissade接grande cabriole effacée devant 動作沿斜角線從教室的6點到2點。Préparation：左腿於croisé devant以腳尖點地，雙臂打開低的一位。接著demi-plié於四位，出右腿往前向2點做不換腿的glissade；雙臂打開二位並於glissade結束時瞬間落下再抬起來帶動cabriole。短促、集中的glissade剛完成，左腿立刻推地做大跳，同時右腿踢出90°成為effacé devant。身體和雙臂的姿勢如同上例。

從glissade接cabriole若是朝相同方向連續重複數次動作，必須採用一些小舞步銜接，例如：右腿做assemblé結束於後五位，再加上entrechat-quatre或entrechat-cinq derrière。或做兩個petits jetés derrière：第一個petit jeté自90°的高度落於右腿，第二個落左腿。由此姿勢再開始，繼續做glissade接cabriole。

從glissade接grande cabriole成為第一或第二arabesque 動作沿斜角線從教室的2點到6點。開始於épaulement croisé五位，右腿前。出左腿向6點做不換腿的glissade成écartée devant姿勢沿斜角線往上舞臺移動。結束glissade轉身向2點（épaulement effacé）並以右腿推地跳起，同時左腿踢出effacé derrière至90°（對6點），軀幹往前傾，成為第一或第二arabesque，做cabriole。由此起，重複動作。

Glissade開始時雙臂稍微打開，它們再由下往上帶動力量，經由一位（不停頓）於跳躍中打開成為arabesque。頭在glissade時轉朝左肩，再跟隨轉身的動作成為面向2點正視第一arabesque的右手，或者成為第

二arabesque轉頭越過左肩。

Cabriole變化繁多，在此僅記錄各類型的基本動作和舞步常用的前導做法。另有double cabriole，在空中一腿向另腿做兩次撞擊，具備高度技巧者，可做三次乃至四次擊腿。每次撞擊之間，必須要將收緊而伸直的雙腿稍微分開。

CABRIOLE 的動作規則　各類型的cabrioles都應從短促的、跳板似的推地做起。

往前做45°和90°的cabrioles（en avant），僅需向上跳躍；往後做cabrioles（en arrière），首先學會向上跳，然後，於跳躍時需向前飛移。

動作最重要的一項規格要求，就是雙腿要極度收緊伸直；嚴禁放鬆膝蓋、腳背和腳尖。

Cabriole是主力腿推地跳起然後再向45°或90°踢出的腿做撞擊；絕對禁止降低踢出腿的高度以迎合主力腿。必須深入至踢出腿的內側做撞擊；腳掌和腳跟彼此不相觸碰。普遍都認為cabriole是小腿互相撞擊；但若仔細觀察真正做得好的cabriole，會看見撞擊動作其實發生在大腿部位，而此刻小腿當然也在打擊範圍以內。

做所有往前的cabrioles，尤其當練習最常用的effacées舞姿，要求雙肩放平，軀幹向後仰，而更重要的，是必須用力收緊踢出45°或90°的大腿。若不端正的將軀幹提起，會增加主力腿的負擔，而干擾跳躍和身體的凌空懸浮。

具彈性而積極、主動的雙臂，能夠幫助跳躍，並在結束時保持demi-plié舞姿的穩定。

Petites cabrioles 的組合範例　4/4節奏　開始於五位，右腿前。

第一小節　第一拍：出右腿sissonne ouverte至45°成croisée devant舞姿；第二拍：petite cabriole；第三拍：assemblé；第四拍：entrechat-quatre。

第二小節　第一拍：出左腿sissonne ouverte至45°成croisée derrière舞姿；第二拍：petite cabriole；第三拍：assemblé；第四拍：entrechat-quatre。

第三小節　第一拍：出右腿sissonne ouverte en tournant en dehors至45°成為écartée derrière舞姿；第二和第三拍：兩個cabrioles；第四拍：

assemblé，結束於五位，右腿後。

第四小節　第一和第二拍：兩個 brisés 向前，雙臂爲第三 arabesque 小舞姿；第三和第四拍：三個 brisés 向前，每個半拍。

換一腿重複組合，然後練習相反方向，向後的 brisés 採取第二 arabesque 小舞姿。

可將所有 sissonnes ouvertes 加上 en tournant，使組合複雜化。

Cabrioles 於 90° 的組合範例　4/4 節奏，八小節　動作沿斜角線從 6 點到 2 點。Préparation：左腿於 croisée devant。

第一小節　第一和第二拍：出右腿往前向 2 點做 glissade 接 90° 的 cabriole 成爲舞姿 effacée devant；第三和第四拍：tombé（主力腿要先跳起來，類似 sissonne tombée）和換腳的 pas de bourrée，結束於五位，左腿前。

第二小節　重複第一小節動作，pas de bourrée 結束於五位，左腿前。

第三小節　第一和第二拍：出左腿 sissonne tombée croisée devant 接 90° 的 cabriole 成爲第三 arabesque 舞姿；第三和第四拍：從第三 arabesque 起，向後做 sissonne tombée 和 coupé dessous 接 grand jeté en tournant 落於右腿，成爲 attitude croisée。

第四小節　從 attitude croisée 起，出左腿向 8 點做大的 sissonne tombée effacée devant 接換腳的 pas de bourrée；左腿半踮成爲舞姿第一 arabesque，再落下到 demi-plié。

第五小節　動作沿斜角線從 8 點到 4 點。第一和第二拍：chassé 接 cabriole fouettée 落於右腿成爲第四 arabesque 舞姿；第三和第四拍：chassé 接 cabriole fouettée 落於左腿成爲第一 arabesque 舞姿。

第六小節　右腿往後邁；左腿往後邁，成爲 préparation croisée devant 右腿前，腳尖點地。

第七小節　第一和第二拍：右腿 demi-plié 並出左腿 sissonne tombée effacée devant 接 90° 的 cabriole 成爲第一 arabesque 舞姿；第三拍：重複 cabriole；第四拍：第三個 cabriole 爲 fermée，收右腿於前五位。（這三個 cabrioles 都往前移向 8 點。）

第八小節　第一和第二拍：出右腿 chassé 沿直線往前，雙臂抬起三

位；第三和第四拍： relevé 於五位半蹲，接著demi-plié 並向右做雙圈 tours en l'air，結束於五位，右腿後。

這套組合亦可採用華爾滋節奏，以三十二小節的3/4來做。

Grand Fouetté Sauté

Grands fouettés sautés 有許多類型，可做 en face 和en tournant。中年級先學習半蹲的動作；高年級在 adagio 中練習它的複雜化做法，然後學習跳躍的動作（fouetté sauté）。如同多數大跳舞步（pas allegro），fouetté sauté 也先從邁步-coupé、glissade、sissonne simple 或 chassé 做起；完成 en face 為舞姿 effacée devant、derrière 和第一 arabesque；完成 en tournant 為舞姿 croisée devant，attitudes croisée 和 effacée，以及第一、第二、第三和第四 arabesques。

Grand fouetté sauté en face 2/4節奏 Préparation 為左腿 croisé devant 腳尖點地；雙臂略開成低的一位。前起拍：雙臂放下預備位置並於第一拍：落下左腿於四位 demi-plié（coupé）。推地往上跳，右腿擦地往旁踢出二位至90°；同時雙臂由下往上，有活力而迅速地帶動力量，經一位抬起到三位。將這姿勢儘量固定久些，再凌空轉向7點成為第一 arabesque（正對側面）；在第二拍：保持姿勢不變，落下左腿於 demi-plié。若立刻以另腿重複動作，左腿只需做個不明顯的小跳，並將右腿移到 croisée devant 四位，雙臂落下；接著推地跳起做第二個 grand fouetté sauté，依此類推。第一個 fouetté 可從 glissade 做起，其後的動作則以 coupé 銜接。

以相同方式做另一種 fouetté en face。當主力腿做完 coupé 跳起時，動力腿踢上90°成為 effacé devant；身體凌空轉為 en face 並將腿移至二位；落下 demi-plié 之際轉身成 effacée derrière 舞姿。這種 fouetté 的雙臂位置如下：跳起時，於一位；當轉身成 effacé derrière 時，90°踢出腿那側的手臂為三位 allongée，另一手為二位 allongée。

此種 fouetté 亦可加上 cabriole，遵照 cabriole 的動作規則。第一個 fouetté 可採 glissade 為前導，其後者繼續以 coupé 銜接。

Fouetté sauté effacé devant en dehors　2/4節奏　開始五位於épaulement croisé，右腿前。前起拍：demi-plié 和小的 sissonne simple，第一拍結束於左腿 demi-plié，右腿半屈膝帶到 effacé devant 稍微離開 cou-de-pied 一些；做 sissonne 時身體也轉爲 effacé 並往前傾向右腳尖；左臂於一位，右二位；轉頭向右，視線望向右腳尖。第一和第二拍之間：左腿跳躍，右腿伸直並抬起90°，經二位再屈膝爲 effacé derrière；身體同時直起，經由 en face 姿勢再凌空轉爲 effacé derrière；左臂經由三位打開二位，右臂從二位抬起三位。跳躍結束於第二拍：左腿 demi-plié，成爲舞姿 effacée derrière。

Fouetté effacé en dedans 做法類似。關於身體姿態的詳述，參閱第十一章「Adagio 中的轉體動作」。

Grand fouetté sauté en tournant en dedans 成為第三 arabesque
2/4節奏　Préparation：右腿爲 croisé devant 腳尖點地；前起拍：先略開雙臂再落下預備位置，右腿做四位的 coupé（plié）並跳躍，左腿踢出二位 en face 至90°；雙臂迅速抬起二位。第一拍：右腿做第二個跳躍，在這之前左腿做快速的 passé 經由一位 plié 連同身體一起轉向4點，與跳躍同時往前踢至90° 對4點；雙臂自下方帶動力量具彈性的舉起三位。身體凌空轉 en dedans 成第三 arabesque；雙臂從三位直接落爲第三 arabesque。第二拍：緊提著後背藉以保持姿勢不變地落於右腿的 demi-plié。舞步進行的全過程，包括結束動作在內，兩肩都應放平，用力提住左側大腿。

以上同一腿的 fouetté 若完成爲 attitude croisée 或第四 arabesque，跳躍時左腿仍往前踢向4點。若動作完成爲 attitude effacée，則應向6點踢出前腿。如果做第一或第二 arabesque，腿仍往前踢向6點，跳躍中轉身面對1點時腿在二位90°，之後才將全身轉向3點成爲 arabesque。關於 fouetté en tournant en dehors，參閱第十一章「Adagio 中的轉體動作」之「Grand fouetté en tournant en dehors」。

Fouetté en tournant en dedans 從 chassé 做起　2/4節奏　動作沿斜角線從2點到6點。Préparation：立右腿，左腿 effacé derrière 腳尖點地；身體和雙臂姿勢採取第一或第二 arabesque，對2點。前起拍：右腿 demi-plié，並打開雙臂到二位，做個向上舞臺移動的 chassé（此

種chassé的做法，參閱前述「Pas chassé」一節）；右肩對2點，左對6點；頭轉向右。第一拍：左腿邁向6點做demi-plié和跳躍，右腿經由一位向6點往前踢上90°；同時身體也轉向該點；雙臂由下往上帶動力量抬起一位或三位；凌空旋轉（en dedans）成為第四arabesque，並於第二拍保持舞姿不變地落於左腿demi-plié對2點。接著兩拍：仍然向上舞臺沿相同的斜角線做chassé，改以左肩對2點而右對6點；右腿向6點邁步和跳躍，轉身並以左腿向前對6點踢上90°；然後凌空轉身（en dedans）成為第一arabesque對2點，跳躍完成於右腿的demi-plié。這種fouetté亦可加cabriole動作。

Grande cabriole fouettée　Préparation為左腿croisé devant腳尖點地，先往前做邁步-coupé或往旁做glissade，接90°的cabriole於二位en face，雙臂抬起三位；主力腿向動力腿（於二位）擊打之後，身體凌空先轉成第一arabesque對7點（向側面）才落下主力腿於demi-plié。Arabesque在空中和落地，後背都要用力向上提住。需要重複動作時，再往前邁步-coupé至croisée四位（向8點），結束cabriole fouettée向3點。動作應連續練習四到八次。亦可採用sissonne tombée-coupée為銜接動作。

FOUETTÉ SAUTÉ的動作規則　做所有類型的fouettés sautés手臂的動作均與轉身協調一致，以雙臂協助跳躍並為空中的旋轉提供動力；向右轉時左臂承擔主要任務，向左轉則多仰賴右臂。

凌空旋轉和落於demi-plié時，必須保持將踢出90°的大腿向上提住。跳躍後主力腿從腳尖經腳掌落下plié，腳跟用力推向前。

跳躍中，乃至fouetté sauté完成時，後背都需強而有力的提住。

Fouetté sauté的組合範例　3/4節奏（華爾滋），十六小節。

第一和第二小節　右腿起，向2點做pas couru接grand jeté落於左腿成attitude croisée。

第三和第四小節　從舞姿attitude起，出右腿做90°二位的sissonne和grand fouetté sauté en tournant en dedans至attitude effacée。

第五和第六小節　向8點，以右腿failli；左腿coupé（後）接grand jeté落於右腿成attitude croisée。

第七和第八小節　從舞姿attitude起，出左腿做90°二位的sissonne

和grand fouetté en tournant en dedans成為第三arabesque。

　　第九和第十小節　左腿往旁glissade於二位接grande cabriole fouettée成第一arabesque，落於右腿。

　　第十一和第十二小節　Coupé接cabriole fouettée成為第一arabesque，落於左腿。

　　第十三和第十四小節　Coupé接cabriole fouettée成為第一arabesque，落於右腿。

　　第十五和第十六小節　向2點，以左腿failli；右腿coupé，接著左腿往前踢上90°做grand assemblé croisé devant。

Révoltade

　　Révoltade為單腿起同腿落的大跳，凌空旋轉en dehors一整圈。跳起時動力腿踢上90°，主力腿也踢起同樣高度並超越動力腿，完成一整圈旋轉之後落下成為第一或第三arabesque舞姿。本跳躍照例有前導動作，如sissonne tombée、temps levé tombé、pas chassé、pas failli或glissade等，隨後做coupé dessous（腳踩在後五位）緊接此大跳。

　　Révoltade成為第一arabesque（初期學習）　2/4節奏，兩小節開始五位於épaulement croisé，右腿前。前起拍：雙臂略開向旁，然後demi-plié，將雙臂放下預備位置。第一小節的第一拍：出右腿croisé往前做sissonne tombée，身體向前傾；右臂抬起一位，左經一到二位：轉頭向右。第一和第二拍之間：左腿做coupé dessous踩在右後五位，同時直起身體；緊接著向上飛躍並右轉半圈en dehors，雙臂從下方帶動力量經由一位抬起三位，右腿往前踢向3點，頭向左轉而軀幹後仰；左腿推地躍起即刻踢向90°的右腿，凌空趕上再超越它，繼續旋轉第二個半圈，此刻全身（從手臂到腳尖）幾乎呈水平姿態。第二拍：平穩而有彈性地落於左腿的demi-plié；右腿抬起在後略高於90°；伸左臂往前而右往旁，轉掌心朝下，成為第一arabesque舞姿面對7點。第二小節的第一拍：保持在demi-plié。第二拍：右腿落至前五位，恢復直立成為épaulement croisé，雙臂放下預備位置，轉頭向右。以右腿重複四次動

作，再換左腿做相同練習。

RÉVOLTADE 的動作規則　Révoltade 之前的 coupé 要做得如彈簧般，準確、有力地自五位踩下再反彈起來，而另一腿也同樣準確、有力地踢出。用力推地躍起的那條腿，瞬間趕上已踢起至 90° 的前腿；先明確地緊貼於後五位，隨後再輕快的超越前腿。雙腿在空中必須始終保持向外轉開並充分伸直膝蓋、腳背和腳尖。跳躍落於輕緩、富彈性的 demi-plié，後腿打開成 90° 並將姿勢清晰、準確的固定住。跳躍亦可完成為斜角線的第一 arabesque 面對 8 點，值此狀況，coupé 之後，右腿往前向 4 點踢出。

雙臂的帶動必須有活力，並與推地跳躍和轉體動作緊湊協調。軀幹應向上提住，收緊臀、腿和腰腹部肌肉，使身體像根細棍子般，在離開地面的瞬間主動旋轉。轉頭的方向精準而篤定，可為軀幹和手臂的動作提供必要支援。

當掌握了 révoltade 成為第一 arabesque 的單獨練習後，即可將它編入簡單組合中。這同時，開始單獨練習 révoltade 成為第三 arabesque：（無組合）以一腿做完數次動作，再換另一腿。此練習的前導 sissonne tombée 為 effacé 往前，例如：右腿對 2 點做 sissonne tombée，coupé dessous 之後，右腿應往前踢向 6 點同時轉身半圈；完成第三 arabesque 將落於左腿，身體向 2 點。掌握了第三 arabesque 的 revoltade 以後，就可運用這兩種舞姿的 révoltades，編成更複雜的組合練習。

Révoltade 亦可旋轉雙圈，但極困難，絕非人人能做。在畢業班裏只有天賦異秉、體能傑出和訓練成績卓越的學生才允許練習。最微小的誤差或偶然失控都將造成腿、腳的嚴重損傷，因此當學生嘗試雙圈旋轉的 révoltade 以前，務必審慎考核其各方面的能力。此外，應對全體學生強調：無論做單圈或雙圈旋轉的 révoltade，都必須遵照古典芭蕾的嚴謹規格，切勿使此舞步淪為雜技花招。

Révoltade 的組合範例（男班的練習）

例一：Révoltade 成第一 arabesque 接 grandes cabrioles　三十二小節的 3/4（華爾滋）　開始於五位，右腿前。

第一小節　出右腿 croisé 往前 sissonne tombée；右臂在一位和左二位；轉頭向右。

第二小節　左腿coupé dessous，右腿往前向3點踢上90°並抬起雙臂至三位，做révoltade落於左腿成為第一arabesque，對側面。

第三和第四小節　兩個grandes cabrioles成舞姿第一arabesque。

第五小節　Assemblé右腿收前五位。下個小節之前：relevé半蹬於五位。

第六小節　Demi-plié和雙圈tours en l'air；第七小節的第一拍落下demi-plié。

第八小節　加深demi-plié。

組合繼續向左重複，然後從頭再做一遍。

例二：Grandes sissonnes ouvertes en tournant半圈，grandes cabrioles fermées和révoltades　十六小節的3/4（華爾滋）　開始於五位，右腿前。

第一和第二小節　出右腿grande sissonne ouverte en tournant半圈轉en dehors成為大舞姿ecartée derrière，移向4點；assemblé收前五位。

第三和第四小節　仍出右腿做sissonne，移向8點；assemblé收後五位。

第五和第六小節　出左腿sissonne tombée往前effacé；右腿成舞姿第二arabesque接grande cabriole fermée，收前五位。

第七和第八小節　出右腿重複sissonne tombée成為第二arabesque接grande cabriole fermée。

第九和第十小節　出左腿sissonne tombée往前effacé；右腿coupé dessous並騰出左腿往前踢向4點，做révoltade成第三arabesque舞姿面對8點。

第十一和第十二小節　兩個grandes cabrioles成舞姿第三arabesque。

第十三和第十四小節　出左腿sissonne tombée往後croisé；右腿coupé dessous，左腿接grand jeté en tournant向2點成為舞姿attitude croisée。

第十五和第十六小節　右腿coupé dessous，左腿踢向7點，做révoltade成為舞姿第一arabesque對3點，relevé成為半蹬的arabesque舞姿。舞姿保持於半蹬。

組合另行開始，同樣應換腿練習。

相反方向（開始於右腿前五位）組合如下：

出左腿 grande sissonne ouverte en tournant 半圈轉 en dedans 成爲大舞姿 ecartée devant，移向8點；assemblé 收後五位；仍出左腿 sissonne，移向4點，assemblé 收前五位。出右腿 sissonne tombée 往後 effacé，左腿成爲舞姿 effacée devant 接做 grande cabriole fermée，收後五位；向左重複 sissonne tombée 接 grande cabriole fermée。出左腿 sissonne tombée 往前 croisé；右腿 coupé dessous，左腿踢向6點做 révoltade 成爲舞姿第一 arabesque 向斜角線的2點；兩個 grandes cabrioles 成舞姿第一 arabesque。Failli derrière，接右腿 grand assemblé entrechat-six de volée 爲大舞姿 ecartée allongée；failli derrière，右腿 coupé dessous，左腿往前踢向4點，做 révoltade 成爲舞姿第三 arabesque 對2點。

擊打（Batterie）

擊打（batterie，源自法文battre「為拍打，撞擊」）是凌空一腿與另一腿互相拍擊；跳起在擊打之前和之後雙腿都從五位向二位分開些，接著跳躍完成於雙腿或單腿的demi-plié。複合式擊打為雙腿彼此拍擊數次，每次變換位置都往旁分開些。

擊打分為pas battu（亦即：加擊打的跳躍舞步）和各種entrechat以及brisé。

雙腿起雙腿落者為royale、entrechat-quatre、entrechat-six、entrechat-huit和brisé；雙腿起單腿落者為entrechat-trois、entrechat-cinq、entrechat-sept；而brisé dessus-dessous的第一個動作（brisé dessus）是雙腿起單腿落，其後則為單腿起而落於另一腿。

做所有pas battus與擊打，雙腿均應極度伸直、向外轉開。跳躍中雙腿必須深入五位交叉拍擊。女舞者的擊打多半位於小腿，男舞者的擊打則位於腿的上部（大腿及小腿）。當雙腿和雙腳在空中充分轉開進行深度拍擊時，腳跟並不互相觸碰。

擊打之目的在於展現舞者的精湛技巧和高度的騰躍能力（例如entrechat-six、entrechat-huit和entrechat-six de volée），若些許違背以上規則，擊打將失去清晰潔淨的風格，使動作意義蕩然無存。

初學擊打（三、四年級）採取中速度，做相當高的跳躍，使雙腿動作清晰並充分向外轉開。當學生的能力增強（中、高年級），跳躍高度就要減低。完成式的entrechat-trois、quatre、cinq和加上battu的小舞步（échappé、assemblé、jeté、sissonne fermée、sissonne ouverte等）均為

快速而不太高的跳躍。

學習擊打，建議從小舞步petit échappé開始，然後依序練習royale、entrechat-quatre、assemblé battu和jeté battu。

中年級較困難：entrechat-cinq、entrechat-trois、ballonné battu、brisé、brisé dessus-dessous和sissonne ouverte以及sissonne fermée battue等。高年級進度為：entrechat-six、grande sissonne ouverte battue、entrechat-six de volée（男班和女班都要學），和最終的男性專屬舞步：entrechat-sept、entrechat-huit、saut de basque battu、jeté entrelacé battu等。擊打的教學順序，參照本書附錄之「八年學制的教程大綱」。

Petit Échappé Battu

初學形式　4/4節奏　開始於五位en face，右腿前。

第一拍：demi-plié。第一和第二拍之間：跳起成二位，於第二拍落下到demi-plié。第二和第三拍之間：跳躍，雙腿凌空彼此拍擊，右腿前；再分開些許。第三拍：雙腿收五位於demi-plié，右腿後。第四拍：伸直膝蓋。

學會了上述形式，接著以2/4節奏練習échappé battu：於前起拍開始、於第二拍結束的demi-plié，兩者均為épaulement croisé。

進一步，為複合式擊打的échappé battu：從五位跳起，雙腿先分開，在空中互相拍擊（雙腿位置不變），落二位；接著從二位跳起做第二個擊打，動作如同上述。

可逐漸增加第一個和第二個跳躍的擊打次數，值此狀況，就成為grand échappé battu動作。

Échappé battu可結束於單腿，另一腿屈膝為sur le cou-de-pied derrière或devant成croisée小舞姿。

Royale 和 Entrechat-Quatre 的預備練習

　　4/4節奏　第一和第二拍：demi-plié於五位，右腿前。第二和第三拍之間：跳躍並迅速將伸直的雙腿分開少許。第三拍：同樣迅速地將雙腿收回五位於demi-plié，右腿後。第四拍：伸直膝蓋。

　　跳起將雙腿迅速分開，是很理想的擊打預習動作，可以換腿落下（爲royale作準備）和不換腿（爲entrechat-quatre的準備）。

　　接著，以4/4節奏學做royale，右腿於前五位開始。跳起來，雙腿先分開些；右腿在前拍擊左腿；雙腿再分開些；落於五位demi-plié，右腿後。

　　做entrechat-quatre，右腿於前五位開始。跳起，雙腿先向旁分開些；右腿變換到後拍擊左腿；雙腿再分開些；結束動作於五位，右腿前。

　　完成式的動作節奏，當前起拍從épaulement跳起來，而第一拍結束時仍爲épaulement。

Entrechat-Trois 和 Entrechat-Cinq

　　Entrechat-trois類似royale，同樣要換腿，但結束於單腿，另一腿放sur le cou-de-pied derrière或devant。

　　Entrechat-trois derrière　開始於五位，右腿前。跳起來，雙腿先向旁分開些；右腿在前拍擊左腿；然後將伸直的雙腿再分開些；結束落於demi-plié，右腿屈膝爲sur le cou-de-pied derrière。

　　Entrechat-trois devant　開始於五位，左腿前。跳躍中右腿在後拍擊左腿；結束時右腿屈膝爲sur le cou-de-pied devant（調節式位置）。

　　Entrechat-cinq類似entrechat-quatre也不換腿，但如同entrechat-trois結束於單腿。

　　Entrechat-cinq devant　開始於五位，右腿前。跳起雙腿先向旁分開些；右腿變換到後拍擊左腿；雙腿再分開些；動作完成落於左腿demi-plié，右腿屈膝成sur le cou-de-pied devant（調節式位置）。

Entrechat-cinq derrière　開始動作相同，但拍擊完成，左腿屈膝爲sur le cou-de-pied derrière。

Entrechat-trois和entrechat-cinq均完成爲小舞姿croisées：一手在一位，另一手打開二位。

Entrechat-Six

開始於五位，右腿前。Demi-plié和用力往上跳；雙腿先向旁分開些；右腿變換到後拍擊左腿；雙腿分開些；右腿再變換到前拍擊左腿；再將雙腿分開些。跳躍落五位於demi-plié，右腿後。

做entrechat-six，雙臂可留在下方，若重複數次動作，雙臂可逐漸抬起三位再經二位落下，或直接抬於身體兩側，到最後一個動作才收回預備位置。

跳躍的開始和結束均爲épaulement croisé；當配合port de bras做連續動作時，只有第一個和最後一個entrechats爲épaulement；其間的entrechats-six都作en face。

Entrechat-Huit

開始於五位，右腿前。Demi-plié和用力往上跳；雙腿先向旁分開些；右腿變換到後拍擊左腿；雙腿分開些；右腿變換到前拍擊左腿；雙腿再分開些；右腿變換到後拍擊左腿。第三次拍擊完畢雙腿再分開些。跳躍落於demi-plié五位，右腿前。

爲使敘述簡明扼要易於理解，故有「某腿拍擊另腿」之說，需切記：列舉的所有擊打和pas battus均應雙腿彼此分開些，再互相拍擊。

Entrechat-Sept

開始於五位，右腿前。Demi-plié 和跳躍；雙腿分開些；右腿在後拍擊左腿；再分開些；右腿在前拍擊左腿；再分開些。完成跳躍於左腿的 demi-plié，右腿屈膝爲 sur le cou-de-pied derrière。

男生班做 entrechat-sept 可結束成任何小舞姿或大舞姿、二位、attitude、arabesque 等。本動作如同 sissonne ouverte 加複合式擊打。

Entrechat-Six de Volée

此舞步實際上是結合 entrechat-six 的 grand assemblé。爲二位 90° 往旁或成舞姿 écartée devant，從邁步 -coupé、glissade 或從 pas failli 做起。

Entrechat-six de volée 也做 en tournant 沿橫線和沿斜角線往旁，前導動作爲邁步 -coupé 或 chassé，詳細做法參閱第八章「跳躍」之「Grand assemblé en tournant」。

Entrechat-Six de Volée 往旁 若左腿在前，從邁步 -coupé 或 glissade 接大跳；將右腿往旁踢出二位至 90°。在空中，身體和左腿移向右腿，做 entrechat-six：左腿在後拍擊右腿，分開些，在前拍擊，分開些，繼而雙腿凌空併攏，落於五位 demi-plié，右腿前。

雙臂協助凌空飛移，如同 grand assemblé 動作一般。跳躍時雙臂抬起三位、二和三位或一和三位，落下 demi-plié 仍保持舞姿 épaulement croisé。

Brisé

Brisé 可往前、往後動作，沿斜角線向上舞臺和下舞臺，或做 en tournant 循圓周移動。

1. Brisé往前　4/4節奏　開始於épaulement croisé五位，左腿前。動作沿斜角線從6點到2點。第一拍：demi-plié，後面的右腿經一位移向前，以腳尖擦地往教室的2和3點之間伸出，如此地使動力腳跟和主力腳跟形成一條直線。這樣的出腿位置，使雙腿得以清晰的互相拍擊同時也不影響沿斜線往前的移動，即便將腿踢出45°的完成式brisé仍應維持這做法。第二拍：保持姿勢。第二和第三拍之間：左腿以腳跟推地，跳起並移向右腳尖；凌空雙腿互相拍擊（左後、右前），再分開些。然後雙腿落下五位於demi-plié，右腿後。第四拍：膝蓋伸直。

 跳躍時，右臂抬於低的一位，左臂在二位；身體對effacé，兩肩放平；頭轉向左。

2. Brisé往後　開始於épaulement croisé五位，左腿前。Demi-plié，左腿經由一位往後，以腳尖擦地向6和7點之間伸出。跳躍並移向左腳尖；凌空雙腿互相拍擊（右前、左後），再分開些。然後雙腿落下五位於demi-plié，左腿前。

 跳躍時，身體對effacé；左臂抬於低的一位，右在二位；頭轉向左。

3. Brisé往前　完成式　每個動作為一拍，前起拍做demi-plié和跳躍。

 開始於épaulement croisé五位，左腿前。Demi-plié，雙腳跟推地跳起，右腿經一位向前踢出45°，對2和3點之間。飛躍到右腳尖以外，凌空雙腿互相拍擊（右前、左後），再分開些，然後落下五位於demi-plié，右腿後。

 Brisé往後的做法類同。

 基本的手臂姿勢如同1、2式之描述，亦可按照教師的規定作其他變化。

 Brisé 往前 en tournant　這些brisés是朝en dedans方向繞小圓圈，繞圈不僅僅依賴轉身，還需往踢出腿的腳尖方向推移。初學時，以八個動作繞一整圈；然後加大難度，以四個繞一圈。

 四分之一圈向右轉的範例　開始於épaulement croisé五位，右腿

前。Demi-plié，雙腳跟推地跳起，左腿經一位向前踢出45°；身體同時右轉四分之一圈，踢腿以及往腳尖飛躍的方向為1和2點之間。第二個brisé往前飛躍對3和4點之間；第三個對5和6點之間；第四個對7和8點之間。

左臂可放在低的一位，右在二位，或左臂抬起三位，右在二位。軀幹可彎向左腿，也可向右邊的主力腿傾斜。

Brisé en tournant往後做（右腿前），要向右轉（en dehors）並隨右腿踢出的方向往後移，第一次的踢腿對5和6點之間；第二次對7和8點之間；第三次對1和2點之間；第四次對3和4點之間。

Brisé Dessus-Dessous

Brisé dessus是往前而落在單腿的 brisé；brisé dessous也落在單腿但是往後的brisé。兩者都沿斜線移動，往前和往後。相較於雙腿起落的普通brisé，在此，身體姿態有更複雜的變化。

學習步驟

1. Brisé dessus初學形式　2/4節奏　開始五位於épaulement croisé，左腿前。前起拍：Demi-plié和跳躍，右腿經一位向前踢出45°對2和3點之間；軀幹略向後仰；雙臂從預備位置打開二位，手掌心朝下；頭轉向左。沿斜角線向前飛躍，收緊並伸直雙腿（右前、左後）凌空互相拍擊；雙腿分開些，當第一拍落下右腿於demi-plié，左腿屈膝為sur le cou-de-pied devant；最後瞬間才將身體重心移上右腿而軀幹向右傾斜，後背挺拔；右臂於一位而左二位，手掌彎成弧形；頭和視線朝向右手。第二拍：身體和手臂姿勢不變，做assemblé於croisé devant。

接著兩拍為brisé dessous：從demi-plié跳起，左腿經一位向後對7和6點之間踢出45°；軀幹直起同時打開雙臂至二位，手掌心朝下，轉頭向左；沿斜角線向後飛躍，雙腿收緊伸直（右前、左後）凌空互相拍擊；雙腿分開些，再落下左腿於 demi-plié，右腿屈膝成 sur le cou-de-pied derrière；身體重心移上左腿而軀幹稍彎向後；左臂彎於

一位和右在二位，手掌成弧形；頭轉向左。結束做assemblé於croisé derrière，落下雙臂到預備位置。

2. 完成式　2/4節奏　第一拍做brisé dessus（如上述）；然後在第二拍做 brisé dessous，左腿直接從sur le cou-de-pied位置往後對6和7點之間踢上45°。換言之，完成式省略assemblés。

Brisé dessus-dessous同樣可從上舞臺沿斜角線往下移動。值此狀況，brisé dessus需儘量往前飛躍，而brisé dessous幾乎在原地做。

Pas Battus

練習pas battus之前，首先需學會échappé battu，其次應學習如 entrechat-quatre和royale之類的最簡單擊打，然後才開始做以下動作。

Assemblé battu　右腿後五位開始，demi-plié，跳起並往旁踢右腿至二位於45°；它在後拍擊左腿；分開些再收到前五位，落下demi-plié。反方向動作時（逐漸向上舞臺推移），右腿自前五位往旁踢，在前拍擊左腿，結束於五位，右腿後。

Jeté battu　右腿後五位開始，demi-plié，跳起並往旁踢右腿至二位於45°；它在後拍擊左腿；再分開些，落下右腿於demi-plié，左腿屈膝成sur le cou-de-pied derrière。

反方向動作時（逐漸向上舞臺推移），右腿於前五位起，往旁踢出，它在前拍擊左腿，再分開些，右腿落下demi-plié，左腿屈膝成sur le cou-de-pied devant（調節式位置）。

Ballonné battu　右腿前五位開始，demi-plié，跳起，右腿往旁踢出二位至45°；它在前拍擊左腿；雙腿同時分開些，落左腿於demi-plié，右腿屈膝成sur le cou-de-pied derrière。

做反方向的ballonné，從五位向二位踢出後腿；它在後拍擊主力腿，再於跳躍結束時屈膝成為sur le cou-de-pied devant（調節式位置）。

Sissonne ouverte battue成45°　右腿前五位開始，demi-plié和跳躍，雙腿分開些，互相拍擊（右前、左後），再分開些。然後落下左腿於demi-plié，右腿經由sur le cou-de-pied往旁打開或伸出成為croisée、

effacée devant等小舞姿。反方向的動作，當擊打結束將五位的後腿伸出往旁或成為derrière的小舞姿。擊打以及雙腿的變換次數可增加，特別是做grande sissonne ouverte之時。

Sissonne fermée battue 右腿前五位，demi-plié和跳躍，雙腿先分開些；右前、左後腿互相拍擊；同時往左側飛躍並做二位的sissonne fermée。也做反方向的動作。

Sissonne fermée battue成舞姿écartées做法相類似，而舞姿croisées和effacées動作稍困難些。

Sissonne fermée battue croisée devant 右腿前五位demi-plié，跳起並往後飛躍；雙腿分開些；右腿在後拍擊左腿；又移到前再打開croisé devant至45°；sissonne fermée結束於五位demi-plié。

Sissonne fermée croisée derrière、effacée devant和derrière的做法都類同。

除上述各例，pas battu尚有多種動作及組合。例如加擊打的saut de basque（battu）：右腿前五位，右腿邁向旁成demi-plié，推地跳起；同時踢左腿和凌空轉身半圈；右腿伸直飛向左腿並在後拍擊它，雙腿分開些，當整圈旋轉結束為右腿屈膝於主力膝前。

擊打（batterie）與pas battu的組合範例

1. 4/4節奏，四小節 開始於五位，右腿後。

第一小節 第一拍：出右腿assemblé battu落在前；第二拍：entrechat-quatre；第三拍：出左腿assemblé battu落在前；第四拍：royale。

第二小節 左腿起，重複組合。

第三小節 左腿前，做兩個換腿的échappés battus，每個兩拍。

第四小節 前兩拍：左腿在前，做兩個entrechats-quatre和一個royale，各半拍；第三和第四拍：右腿前，做兩個entrechats-quatre和一個royale，各半拍。

整套組合以反方向重複。

2. 4/4節奏，四小節 開始於五位，右腿前。

第一小節 第一和第二拍：entrechat-sept成舞姿第三arabesque於90°和assemblé croisé derrière（右腿做）；第三和第四拍：entrechat-

cinq derrière 右腿後，assemblé。

第二小節　以左腿重複組合。

第三小節　第一和第二拍：向2點，failli 和 entrechat-six de volée 成舞姿 écartée devant，抬雙臂於三位；第三和第四拍：以右和左腿，做兩個 entrechats-six，雙臂逐漸落下。

第四小節　第一和第二拍：右腿向2點做邁步-coupé 接 entrechats-six de volée en tournant，抬雙臂於三位。動作結束於五位，左腿前；第三和第四拍：左腿半踮成為 attitude croisée，雙臂自三位經由一位打開成 allongée：右手在三位和左二位；再保持著舞姿落下左腿於 demi-plié。

此組合亦可採用十六小節的華爾滋節奏做練習。

第**10**章

地面和空中的旋轉（Tours）

　　在古典芭蕾裏，男性的旋轉（tours）分爲地面（par terre）和空中（tours en l'air）兩類；女性只做 par terre 旋轉。

　　Par terre 旋轉在男班課程又分成小型 pirouettes（目前僅用於男班之舊式術語）、大型 pirouettes（grande pirouette）以及大舞姿的 tours；而女班的所有旋轉都稱爲 tours。

　　屬於小型 pirouettes 者，包括起自二位、四位和五位的旋轉。低年級先學會它們的 préparation；中年級做小型 pirouettes 本身，再學習 tours en l'air 和大舞姿的 tours；高年級爲 tours chaînés 和 grande pirouette。關於地面和空中各類型旋轉的詳細教學順序，參閱本書附錄之「八年學制的教程大綱」。

基本注意事項

　　爲正確進行所有類型的旋轉，軀幹必須擺放端正：固定腰部俾使後背強而有力，此爲旋轉時嚴守垂直體態之要領，同樣是 arabesque 或 attitude 旋轉時舞姿得以固定的關鍵。雙臂要能收放自如：先帶動旋轉，再鎖住旋轉中的舞姿。主力腿必須收緊、伸直、向外轉開成半蹠（或全蹠），它與軀幹、後背結合爲一個整體。做 préparation，當主力腿自 demi-plié 半蹠的瞬間，腳跟必須轉開並推向前。

　　旋轉之初，明確的將頭轉成側面，不可傾斜；旋轉結束，快速回頭到 en face 位置。

　　每次開始 pirouette 和 tour，瞬間轉頭成側面，對著相反旋轉方向的

肩膀，視線盯住教室的一個定點；旋轉中，頭迅速放正成為en face；結束旋轉，它重回開始的定點。當連續旋轉數次，頭和視線在每次都重複此動作。視線盯住的那個點，應與眼睛同高；視線若往下、往上或瞟向旁，都可能會失去平衡。舞者在臺上旋轉之前，也要迅速找到視線的定點（例如：盯住第一片側幕等）。

學生可做一些簡單的練習，為旋轉的穩定性作準備。一年級上學期，在下課前，教師可讓學生以小碎步在原地轉身。雙臂在預備位置固定住，唯有頭和眼睛配合著每圈旋轉進行上述動作。一年級下學期，改為半蹲，踩著輕細勻整的步伐，同樣在原地轉身（不必太在意雙腿的外開性）。

二年級的扶把練習，以轉開的雙腿，學做半蹲於五位的半圈和一圈轉。從五位demi-plié彈跳起，半蹲於五位同時面向或背對把杆轉身，並用力向前推雙腳跟；為協助旋轉，雙臂稍許帶動力量合攏於一位，頭和視線也配合動作。旋轉結束成為五位的demi-plié。這類五位的tour一律朝後腿方向轉身，原本的後腿當旋轉結束將成為前腿。

此後的幾年，學習從一腿換到另腿的半圈轉，以及在單腿半蹲的半圈轉。這些固然與tours並無直接關聯，卻可培養整體性的靈活與敏捷。

三年級起，學習各類pirouettes的préparations，並且也做pirouettes本身的練習。

Préparation與pirouettes起自二位、四位和五位

學習步驟

1. 起自二位pirouettes en dehors的préparation　4/4節奏，兩小節　開始於五位，右腿前。

第一小節　第一拍：demi-plié en face。第二拍：雙腳跟推地，彈跳上半蹲於五位；雙臂具彈性地合攏一位。第三拍：右腿伸直向旁打開成二位45°，同時打開雙臂到二位。第四拍：停留在此姿勢，妥善收

緊後背，使它與主力腿和兩髖形成一條垂直線，矗立於地面。

第二小節　第一拍：落下 demi-plié 於二位，右臂直接彎成一位（左臂留在二位）；兩肩放平，右肩不可往前移。第二拍：雙腳跟推地，向上彈跳，左腿半蹠，右腿屈膝為 sur le cou-de-pied devant（轉開大腿並固定住髖部）；同時有力地帶動左臂至一位與右手會合。第三拍：保持姿勢。第四拍：結束 préparation，雙腿同時落下五位於 demi-plié，右腿在後；雙手掌心稍微朝前攤開（手肘不可下垂），解除雙臂的緊張狀態。然後伸直膝蓋。

進行 en dedans 的 préparation，前半段做法如同 en dehors；接著，從二位 demi-plié 彈跳上右腿半蹠，左腿屈膝為 sur le cou-de-pied devant。結束於 demi-plié 五位，左腿在前。

2. 完成式　4/4 節奏，兩小節　開始於右腿前五位。

第一小節　前起拍：demi-plié en face。第一拍：彈跳上半蹠於五位；雙臂抬至一位。第二拍：保持姿勢。第三拍：右腿向旁打開 45°；雙臂打開於二位。第四拍：保持姿勢。

第二小節　前起拍：短促地 demi-plié 於二位，右臂直接彎至一位。第一拍：彈跳上左腿半蹠，右腿屈膝為 sur le cou-de-pied devant；雙臂具彈性地合攏到一位。第二和第三拍：保持姿勢（藉以培養穩定性）。第四拍：demi-plié 於五位，右腿後；雙臂放鬆略攤開，轉身成 épaulement croisé。然後伸直膝蓋。

Préparation en dedans，做法類同。

這類 préparations 也當成 pirouettes 的組合，原為女班培養半蹠穩定性的練習，如今亦成為男班 pirouettes 的練習組合。通過以上的訓練，男班即可進入其專用的 préparations。

3. 起自二位的 préparation 與 pirouettes en dehors　男性專用的教室和舞臺形式　4/4 節奏　開始於五位，右腿前。第一拍：右腿伸直以 battement tendu 方式往旁滑出，腳尖點地；雙臂經由一位打開至二位。第二拍：落下 demi-plié 於二位，彎右臂至一位；兩肩放平。緊接著於第三拍：彈跳上左腿半蹠，右腿屈膝為 sur le cou-de-pied devant；同時雙臂以具彈性的動作方式合攏到一位。第四拍：落於五位 demi-plié，右腿在後，或將左腿伸直腳跟落下，右腿為 croisé derrière 以半腳掌點地；

雙臂略分開成小舞姿；全身爲épaulement croisé。

　　Préparation en dedans同樣出右腿；但彈跳上右腿半踮，結束時左腿落在前五位於demi-plié，或將右腿伸直落下，左腿成爲croisé devant（或derrière）以半腳掌點地。

　　當以這種préparation做向右轉的pirouette，動力來自左臂；當préparation出左腿，向左轉，由右臂提供動力。

　　最初先做一圈pirouette，繼而兩圈、三圈和更多；訓練旋轉從中速度做起，逐漸變成快速。須知，列寧格勒舞校有些老師如：尼·列加特[23]和亞·普希金[24]，在pirouettes教學時，不採取彈跳而以relevé方式做半踮；另一些教師如：恩·切凱迪[25]和阿·比薩列夫（參閱本書附錄之「關於作者」），則主張彈跳的做法。

4a. 起自四位的préparation與pirouettes en dehors　（以右轉爲例）　　4/4節奏　開始於四位croisée，左腿在前demi-plié；右腿伸直在後整個腳底輕貼地面；兩肩放平，身體重心落在主力左腿上；伸右臂往前正對右肩並與它同高；左臂在旁與肩同高；雙手姿勢如第二arabesque，掌心朝下，但手掌略向上揚起；頭和視線正對2點。以兩個前奏和弦擺好上述姿勢。第一拍：雙腿做demi-plié，身體重心仍留在主力腿。第二拍：雙腳跟推地，彈跳上左腿半踮，右屈膝腳尖於sur le cou-de-pied devant；同時雙臂合攏一位。第三拍：停留在半踮姿勢越久越好（音樂性的延長）。然後在第四拍結束préparation：demi-plié於五位，右腿後；或於四位croisée，雙臂略分開成小舞姿。

4b. 起自五位croisée，右腿前。第一拍：demi-plié。第二拍：彈跳上左腿半踮，同時轉向2點，右腳尖於sur le cou-de-pied devant。第三拍：保持半踮姿勢。第四拍：落於四位croisée，左腿在前demi-plié；右腿在後將膝蓋伸直整個腳底輕貼地面。下一小節的前起拍：右屈膝並且以腳跟推地，彈跳上左腿半踮，右腳尖於sur le cou-de-pied devant。第一、第二和第三拍：保持半踮姿勢。第四拍：右腿落下後五位於demi-plié，然後伸直膝蓋。

23　譯注：Н. Легат：英譯N. Legat（27.12.1869—24.1.1937）。

24　譯注：А. Пушкин：英譯A. Pushkin（7.9.1907—20.3.1970）。

25　譯注：E. Cecchetti（31.6.1850—13.11.1928）：義大利籍古典芭蕾宗師。

　　三年級期末，應將上例之預備demi-plié提前，改在第一小節的前起拍做。第一、第二和第三拍：停留在半蹠姿勢。其餘照做。

　　起自四位préparation的平衡關鍵爲：當預備的plié和推地時，身體重心應感覺放在前腿，即將進行pirouette的支撐腿。身體重心若平均分佈於兩腿之間，當彈跳至半蹠時身體會不由自主地衝向前，這將使旋轉因搖晃而失去平衡。

　　進行向右的pirouette動力來自左臂，右臂只要在一位與左臂會合，不用向旁打開。旋轉之初將頭留住一瞬間，朝向左肩對2點，視線同樣望著此點；然後頭擺正，當結束時轉回2點。

　　爲使pirouettes和tours動作明確，應避免在預備的plié提前轉身（雖然這經常發生），否則正式開始旋轉已經過了半圈、背對觀眾。當pirouettes或tours彈跳至半蹠，必須瞬間定型成爲旋轉的指定姿勢或位置，繼而旋轉。但所謂定型，其實比較屬於舞者的內在感受，切勿誇張爲之，以免動力中斷、阻礙旋轉。

5. 起自四位的préparation與pirouette en dedans　（以左轉爲例）　Croisée四位，左腿demi-plié在前；右腿伸直在後整個腳底輕貼地面；身體成épaulement croisé重心落在主力左腿上；右肩稍移向後而左略前；右臂在二位手掌成弧形，左臂於一位；頭和視線對教室的1點。

　　左腿略加深demi-plié，再彈跳上左腿半蹠，轉身爲en face對1點，右腿屈膝爲sur le cou-de-pied devant（當所有pirouettes和tours彈跳上半蹠時腳跟必須往前推）；將左臂先打開二位再與右臂合攏於一位。Préparation結束爲五位demi-plié，右腿在前，épaulement croisé，雙臂打開成小舞姿。

　　進行上述pirouette en dedans，以右臂帶動。旋轉之初，頭和視線越過右肩向1點，接著將頭擺正，然後身體、頭和視線再回到1點，直到demi-plié才成爲épaulement croisé姿勢。全蹠(穿著硬鞋)做此旋轉，動力腳應直接帶到sur le cou-de-pied devant；半蹠時，可先往旁做小的dégagé。舞臺上，當旋轉en dedans，動力腳有時放在sur le cou-de-pied derrière。

　　以上這些préparations en dehors和en dedans也可做tour en tire-bouchon，這時應略加大四位的間距。旋轉時，動力大腿抬起90°屈膝

並提起腳尖於主力腿的膝前，而非 sur le cou-de-pied；雙臂可放在一位或三位。

6. 起自五位的préparation與pirouette en dehors　（以右轉爲例）　4/4節奏　開始於五位en face，右腿在前。第一拍：demi-plié，右臂抬起一位，左臂直接到二位，雙肩保持放平。第二拍：彈跳上左腿半踮，右腿屈膝提起腳尖至sur le cou-de-pied devant；雙臂合攏於一位。第三拍：保持姿勢。第四拍：結束préparation於demi-plié五位，右腿後。然後伸直膝蓋。

做這種pirouette，動力來自左臂。開始時，頭和視線越過左肩向1點；旋轉結束，頭和視線迅速回到1點，最後落五位於 demi-plié 才成爲épaulement croisé。

起自五位的 préparation 與 pirouette en dedans 做法相同，但應彈跳上右腿半踮，左腿屈膝爲 sur le cou-de-pied devant。最後落下左腳在前。

亦可面對斜角做這種 pirouettes，當右腿在前的五位 préparation，整個身體以及視線都應朝向8點；當左腿在前，朝向2點。

7a. 起自五位、全踮（穿著硬鞋）的préparations與tours sur le cou-de-pied en dehors和en dedans　4/4節奏。

En dehors　開始於五位，右腿前。前起拍：demi-plié。第一拍：彈跳上左腿全踮，右腿屈膝爲 sur le cou-de-pied devant；右臂至一位和左在二位。第二拍：手臂位置不變，落下五位於 demi-plié。第三拍：再度彈跳上左腿全踮，右腳尖於 sur le cou-de-pied devant；左臂至一位與右臂會合。第四拍：落下右腿至後五位於 demi-plié。

En dedans　開始姿勢同上。前起拍：demi-plié。第一拍：彈跳上右腿全踮，左腿屈膝爲 sur le cou-de-pied derrière；右臂至一位和左在二位。第二拍：手臂位置不變，落回五位於 demi-plié。第三拍：再彈跳上右腿全踮，左腿屈膝爲 sur le cou-de-pied devant；左臂至一位與右臂會合。第四拍：落下左腿至前五位於 demi-plié。

7b. 前起拍：demi-plié。第一拍：彈跳上主力腿全踮，另一腳於sur le cou-de-pied；雙臂各放在一位和二位（此爲préparation）。第二拍：落回五位於demi-plié。第三拍：做旋轉。第四拍：旋轉完畢落下五位於demi-plié。

此例應以兩條腿輪流進行全蹠的練習，四次 en dehors，四次 en dedans。

Pirouettes 扶把的練習

扶把的 pirouettes en dehors 和 en dedans 可起自五位；當動力腿事先往旁伸出 45° 時，則可從二位做起。主力腿自二或五位 demi-plié 半蹠旋轉之際，動力腿屈膝成 sur le cou-de-pied。此外，也要做扶把的 tours temps relevés。

與 pirouettes en dehors 的主力腿同一邊的手，扶著把杆。旋轉前，做 demi-plié，手仍留在扶把上；然後以手掌輕推把杆為 pirouette 提供動力。當 en dedans，以向旁打開的手臂帶動旋轉。

Pirouettes 先扶把單獨練習，直到可在教室中間做 pirouettes，才將它們編入扶把的 fondus、ronds de jambe en l'air、petits battements 等組合中。

這類起自五位和四位的旋轉，女班稱為 tours，在教室中間同樣要做全蹠（穿著硬鞋）的練習。

半蹠的 Grande Pirouette

Grande pirouette 為男性最困難的旋轉類型。其學習應循序漸進：初期的練習只轉四分之一圈，繼而做半圈的練習，然後才轉一整圈。

初學採取慢速，視 pirouette 掌握的程度而逐漸加速。Grande pirouette 完成式，每個為快速的一拍，連續做八、十六或三十二個旋轉（根據學生的個別能力決定）。

學習步驟

1. 轉四分之一圈 en dehors 的練習　開始於五位 en face，右腿前。Grande préparation 做法如下：demi-plié，彈跳上五位半蹠，雙臂抬到一位。

左腿保持半蹲，伸直右腿往旁踢上90°，同時打開雙臂到二位。落下二位於demi-plié並彎右臂至一位，再以雙腳跟推地並彈跳上左腿半蹲，右腿踢上二位成90°，右臂往旁打開；同時向右轉四分之一圈。然後，主力腿做短促的plié，右腿保持在90°，主力腿半蹲並再向右轉四分之一圈，依此類推。結束以兩個尾奏和弦，落於五位或四位，右腿在後，雙臂放下預備位置。

採取這相同的préparation（à la seconde）做半圈轉en dehors，最後練習一整圈旋轉。

2. 完成式　2/4節奏　（向右旋轉）開始於五位，右腿前。兩個前奏和弦：右腿以腳尖擦地到旁，同時雙臂經一位打開二位；於二位demi-plié並彎右臂至一位。前起拍：彈跳上左腿半蹲，右腿踢出二位90°；以強烈的動作打開右臂至二位並快速旋轉en dehors（pirouette一圈）。第一拍：左腿做短促的demi-plié；右腿保持在空中。第一和第二拍之間：做第二個pirouette。第二拍：再demi-plié。第二和第三拍之間：再做下一個pirouette，依此類推。就這樣，每個demi-plié都落在四分音符（強拍），而旋轉則在八分音符（兩拍之間的半拍，或稱噠拍）進行。建議，初期練習只連續做四個pirouettes；然後逐漸增加旋轉的數量。

做大數量的完成式grandes pirouettes，最後自demi-plié彈跳上主力腿半蹲時，經常以小的pirouettes sur le cou-de-pied為結束，這時雙臂要合攏在低的一位。

GRANDE PIROUETTE 的動作規則　為正確做到各種grande pirouette，應格外注意轉頭動作。旋轉開始時視線就盯住一個定點，每轉完一圈視線仍回到同一點。若向右轉，頭先轉向左肩（向左轉，頭向右肩）；之後再迅速轉頭回en face。當旋轉速度加快，轉頭動作也加速，藉以帶動pirouette。

每旋轉前，主力腿迅速做個不深的demi-plié，僅以腳跟推地，隨即明確的半蹲起來。

動力腿，當第一個pirouette即往旁抬起90°，收緊伸直，從髖部固定住，於旋轉全過程均保持其高度不變。

初學grande pirouette速度較慢，抬腿位於à la seconde的準確位置

（身體正側面）。當完成式動作速度快，腿應抬在二位的略前方（以不破壞該位置的外觀爲限）。因準確的 à la seconde 會使身體不由自主地向後傾，易失去平衡。

第一圈 pirouette 由彎在一位 préparation 的手臂帶動，之後雙臂微屈呈弧形具彈性地撐開於二位。當向右轉，每次都由保持於二位的左臂往右推動；向左轉，由右臂帶動。

後背和兩髖向上提住，兩肩放平。

Grande Pirouette Sautillé （「顛跳式」）

顛跳式 grande pirouette 不同於上述半蹠的 pirouette，只因旋轉時主力腿持續留在 demi-plié。顛跳是在全腳進行，整個腳底幾乎不離地：腳跟僅抬起些許以利主力腿轉動。Demi-plié 不得升高或降低，身體必須始終保持固定的離地高度。動力腿成二位抬 90° 的姿勢、轉頭，以及手臂的帶動，均如同上一節「半蹠的 grande pirouette」。起初，以四次顛跳完成一圈旋轉；之後爲兩次；最終一圈旋轉只顛跳一次。開始練習速度緩慢；完成式動作速度快，而且連續做八、十六乃至三十二圈旋轉。

Grande pirouette sautillé 起自一般的 préparation 和半蹠的單圈 grande pirouette，接著主力腿落下 demi-plié 並開始做 pirouette sautillé。以 pirouettes sur le cou-de-pied 結束於 croisée 五位或四位。

Tours Sautillés 成大舞姿 en Dehors 和 en Dedans　這類快速的顛跳式旋轉同樣適用於女班。

旋轉 en dedans 成為舞姿第一 arabesque 的範例　Demi-plié 於 épaulement croisé 五位，右腿前。軀幹先向左彎，再出右腿向斜線對 2 點（或橫線對 3 點）往前 dégagé 至 45° 並轉身朝向同一點。雙臂經一位打開成第一 arabesque，往前邁步並將身體重心移上右腿於 demi-plié，左腿在後抬起 90°。

留在 demi-plié，每次將主力腳跟略抬離地（不需半蹠）再落下地面，並向右轉（en dedans）。最初應採取慢速練習：每次顛跳爲十六分

音符，在一小節的4/4做十六次顛跳，完成兩圈旋轉。然後，動作節奏逐漸加快，轉圈數量也隨之增多。

進行tours sautillés腳跟似擂鼓般細密的輕踩地面；當腳跟離地向前推時，不應加深也不減少plié。軀幹向前延伸並保持固定高度，與地面的距離始終不變。兩肩平放，向右旋轉時左肩不得滯留在後。抬起90°的後腿必須固定於髖部，姿勢不變。

這種tours en dedans亦可做舞姿第二arabesque和attitude effacée。

Tours sautillés en dehors可做舞姿第三、第四arabesques和attitude croisée。開始之前，應從上個旋轉或跳躍落下plié成為90°的大舞姿；或往前邁出croisé至主力腿的plié，同時後腿抬起90°。

Tours en l'Air

Tours en l'air（在空中的tours）的學習，應在學生已掌握grand changement de pieds en tournant四分之一和半圈轉以後。

學習步驟

1. 初學形式（單圈轉）　4/4節奏　開始於五位en face，右腿前。第一拍：demi-plié儘量深一些，但雙腳跟緊貼地面；右臂抬至一位，左在二位；兩肩放平，右肩絕不可移往前。第一和第二拍之間：極力往上跳並向右轉一整圈；以左臂帶動旋轉然後與右臂會合於一位。頭和視線越過左肩對鏡子作瞬間停留，結束轉回起始點。第二拍：跳完落五位en face於demi-plié，右腿後，雙臂略開成小舞姿。第三拍：伸直膝蓋。第四拍：停頓。向左轉做法相同，以右臂帶動。

2. 2/4節奏　前起拍：先demi-plié於五位再半踮；前腿同側手臂抬起一位，另手於二位。第一拍：demi-plié比平常更深。第一和第二拍之間：tour en l'air。第二拍：落於五位demi-plié。

3. 4/4節奏　第一和第二拍：Chassé往前。第二和第三拍之間：半踮於五位。第三拍：demi-plié和tour en l'air。第四拍：旋轉結束於五位demi-plié。

4. 加changements de pieds　4/4節奏　前兩拍：三個changements de pieds，各半拍。第二和第三拍之間：半踮於五位。第三拍：demi-plié 和tour en l'air。第四拍：於五位demi-plié。

　　起自五位的單圈tour en l'air就這樣逐步加入小組合練習；不過，視教學情況所需，仍可繼續做第1、2形式的單獨動作練習。

　　然後學做雙圈tours en l'air。

　　TOUR EN L'AIR的動作規則　Tour en l'air之前，當demi-plié時身體必須保持筆直。舞者有時極力想往上跳，卻放鬆了後背，使身體向前傾，因而導致凌空旋轉失控、失敗。

　　凌空旋轉時，背部、緊提的兩髖與雙腿，處於垂直狀態。

　　旋轉永遠由那隻預先打開二位的手臂帶動；當雙圈tours時固然需要更大的動力，卻不應在préparation時把手臂帶到二位之後去；同樣，旋轉方向的肩膀也不該移向前。此類狀似增強動力的虛偽做法，絕對禁止出現於tours en l'air課堂訓練中，唯當舞臺上舞者為突顯其個人特質，才會如此違反學院形制。其實，只需增強手臂動作和轉頭的力度，即足以帶動雙圈旋轉。

　　做單圈tour en l'air，雙腿伸直將膝蓋和腳尖在空中收緊五位，直到旋轉最後剎那，落於plié之際，才換腿（前腿放到後五位）。

　　做雙圈tours en l'air，必須在騰跳的瞬間就將前腿換到後五位（不向旁打開）。如此地於空中即時換腿，可增強旋轉的力道。然後當tours過程中，雙腿保持緊密相貼。

　　轉完落下demi-plié時，必須收緊後背保持軀幹筆直，柔和而具有彈性地進入demi-plié。

　　Tours en l'air可面對1點或斜角，向右或左轉。

Tours成大舞姿

　　起自四位préparation的tours種類分為：轉en dehors必須起自croisée 四位，旋轉en dedans可起自croisée和effacée四位。

　　Préparation四位，兩腳的間距比平常加寬些；因為正常四位距離太

窄，不便於90°抬腿，會造成動作困難。

起自二位，可做tours à la seconde en dehors和en dedans，tours成大舞姿écartées devant和derrière。

學習préparation和tours成大舞姿，建議順序如下：1）à la seconde起自二位 en dehors和en dedans；2）attitude croisée；3）attitude effacée；4）第一arabesque；5）à la seconde起自四位；6）舞姿croisée devant和effacée devant；7）第二和第三arabesques；8）第四arabesque以及舞姿écartées derrière和devant。

當tours en dehors的四位préparation，雙腿都做demi-plié；tours en dedans，僅為主力腿demi-plié。

當préparation時，如同tours sur le cou-de-pied做法，身體重心放在主力腿上。

Préparation與Tour à la Seconde起自二位

1. 4/4節奏，兩小節　開始於五位右腿前。

第一小節　前起拍：demi-plié。第一拍：彈跳上高的半蹯於五位，雙臂抬至一位。第二拍：保持姿勢。第三拍：保持半蹯，右腿以battement方式快速往旁踢出二位於90°，雙臂打開到二位。第四拍：保持姿勢。

第二小節　前起拍：落二位於demi-plié並彎右臂至一位。第一拍：雙腳跟推地，彈跳上左腿半蹯，右腿再以battement jeté方式快速往旁開至二位90°，雙臂打開二位。第二和第三拍：保持姿勢。第四拍：落於五位，右腿後；雙臂也落下預備位置。

練習préparation en dedans，同樣出右腿，前半段做法如同préparation en dehors；在二位demi-plié之後，彈跳上右腿半蹯，左腿往旁踢出90°；結束將左腿放下前五位。

做一圈tour à la seconde en dehors（抬右腿），在二位demi-plié之

後，右臂從一位打開二位以帶動旋轉；左臂留在二位也順勢往前推一下，協助旋轉。頭和視線先越過左肩對1點，隨後迅速將頭擺正，結束時再回到起始點en face。旋轉中，雙臂呈弧形具彈性地撐開於二位。主力腿的腳跟向外轉開；旁腿抬起90°並緊鎖於髖部，不改變腿的二位姿勢。後背和兩髖始終保持收緊並向上提住。

做兩圈tours應加強帶動右臂，但絕對禁止在plié時將右肩移向前。

2. 完成式　4/4節奏，一小節　開始於五位右腿前。前起拍：demi-plié和半蹾於五位。第一拍：右腿grand battement往旁至90°，左腿保持半蹾。第二拍：二位短促的demi-plié。第二和第三拍之間：彈跳上左腿半蹾，而在第三和第四拍時繼續進行tour à la seconde en dehors。結束旋轉仍停留在半蹾，右腿抬90°。

仍採用上述tours à la seconde en dehors的préparation做tours en dehors成舞姿écartée derrière；而做tours en dedans成舞姿écartée devant則採用tours à la seconde en dedans的préparation。

Tours成大舞姿en Dehors

Préparation以及tour en dehors成舞姿attitude croisée　開始於croisée四位，左腿demi-plié在前，右腿伸直在後，整隻腳底貼地。身體重心放置左腿上；雙臂姿勢爲第三arabesque，手肘和手掌稍微抬起些。頭和視線朝向右手正對2點。（初期，對學生示範加寬的四位，可從五位將左腿以tendu方式伸出croisé devant，腳放下成爲加寬的四位demi-plié。將來未必要如此做。）雙腿都demi-plié，重心仍留在主力左腿上；然後兩個腳跟推地，彈跳上左腿半蹾（腳跟頂向前），右腿踢起成attitude croisée；同時右臂抬至三位，左臂留在二位但彎曲手肘和手掌成弧形；頭向左肩轉爲側面。應將半蹾的舞姿儘量固定住，之後仍保持著半蹾伸直右腿，打開雙臂，再落下五位於demi-plié。

以左臂帶動向右轉一或兩圈；它從préparation姿勢彎曲手掌時順勢向右推一下。右臂不破壞三位手的姿勢；帶右肩往後以協助旋轉。頭不動，保持側面姿勢，呈現出attitude croisée的基本特徵。

　　將來，在高年級，手臂位置可做多種變化。以向右旋轉爲例：可抬左臂於三位而彎右臂至一位，或雙臂都抬起三位等。

　　Préparation 與 tour en dehors 成舞姿第三 arabesque　開始於四位 croisée，左腿前。雙腿、身體和手臂姿勢，如同上例 tour 成 attitude croisée。先做雙腿 demi-plié，雙腳跟推地，彈跳上左腿半蹬（腳跟向前頂），踢右腿 croisé derrière 成第三 arabesque；雙臂仍留在 préparation 姿勢但線條稍微放長些。爲帶動第三 arabesque 的旋轉，左臂和左手需做向右推送的動作，同時又要保持 arabesque 舞姿，確實困難。軀幹仿佛追隨著旋轉中的右臂般地，往前伸。右髖提住並將大腿往後收進 croisée 方向，以利旋轉。頭不動，始終朝向右手。

　　Préparation 與 tour en dehors 成舞姿第四 arabesque　Préparation 如上述方式，於四位 croisée，左腿前。從 demi-plié 彈跳起作旋轉之際，左臂以順勢帶過的動作，落下再往上，與右臂會合於一位，接著，當彈上左腿半蹬之際成爲第四 arabesque。雙臂如此的動作（左臂往前伸，右臂偕同右肩一起往後帶）足以提供一至兩圈旋轉的動力。

　　Préparation 與 tour en dehors 成舞姿 effacée devant　開始於四位 croisée，左腿在前 demi-plié，右腿伸直在後，整個腳底輕貼地面。身體重心放置左腿上。右臂伸向前，左臂在旁，轉掌心朝下，手掌略向上揚起。右腿做個短促的 plié 並將身體重心移上右腿；再以右腳跟推地，彈跳上右腿半蹬；左腿踢出 effacé devant 於 90°；並轉身對教室的 8 點；雙手彎成弧形，左臂留在二位；右臂於 plié 時移向旁，經由二位抬起至三位；頭轉向右，兩肩放平；左側大腿和背部往上緊提。

　　身體重心經過 demi-plié 移上右腿，女班的做法不同：先迅速伸直右腳背和腳尖，然後才落右腿於 demi-plié。男班也可採用這種動作方式。

　　一或兩圈旋轉 en dehors，由抬起到三位的右臂帶動（向左轉）。頭保持轉向右肩，不變動。

　　Préparation 與 tour en dehors à la seconde 起自四位　開始於四位 croisée，左腿前。身體和手臂姿勢如同上述 préparation。雙腿做 demi-plié，兩個腳跟推地，彈跳上左腿半蹬，右腿往旁踢出二位至 90°；右臂彎手掌成弧形並帶到二位；左臂留在二位也彎起手掌；全身正面對教室的 2 點。

　　向右轉一和兩圈，由右臂打開二位提供動力；而左手掌向右屈曲的輕巧動作，也為旋轉提供額外動力。當旋轉開始，頭轉向左肩對 2 點，最後回到 en face 姿勢。

　　練習上述所有的 préparations 與 tours，建議應稍微往前彈跳至半蹴。這可使身體恰好位於主力腿的正上方，有助保持腳跟向外轉開，使舞姿能夠瞬間定型，利於旋轉。

Tours 成大舞姿 en Dedans

　　Préparation 與 tour en dedans 成舞姿 attitude effacée　　開始於四位 croisée，右腿在前 demi-plié，左腿伸直在後將整個腳輕貼地面。身體於 épaulement croisé，重心放主力右腿上，左肩偏後而右前；左臂在二位和右一位，手掌呈弧形；頭轉向教室的 1 點。右腿 demi-plié 加深（保持左腿伸直），雙腳跟推地，彈跳上右腿半蹴（腳跟向前頂）；左腿抬起 attitude effacée，全身轉向 2 點。彈跳上半蹴之際，右臂從一位迅速帶到二位，左臂從二位抬起三位；身體重心往前移上主力腿；頭轉向左。

　　從這種 préparation 起，右臂從一位迅速往旁打開，帶動一或兩圈向右旋轉，補充的動力來自於抬起三位的左臂。頭不變動，保持固有舞姿。

　　初學時，手臂從 préparation 可經由一位抬起至三位。將來有各種手臂變化姿勢：雙臂都在三位，各於一位和三位等。

　　Préparation 與 tour en dedans 成第一 arabesque 舞姿　　開始於四位 croisée，右腿前。Préparation 如同 attitude effacée：右臂放一位，左在二位。加深右腿 demi-plié，雙腳跟推地，彈跳上右腿半蹴，身體轉向 3 點；同時左腿將大腿向內收緊並踢起 90° 成為 arabesque；右臂往前延伸，左臂在旁；兩肩放平與頭部一起轉向 3 點，視線越過右指尖往前看。

　　練習這種 préparation 最重要的，是從四位彈跳成為舞姿，立刻帶動左肩向前；倘若滯留左肩，或放鬆左大腿，舞姿將遭破壞並阻礙旋轉。

　　向右做一和兩圈旋轉，需收緊後背將身體用力往前推到主力腿正上

方；動力由右臂提供，它充滿活力地向前伸出，猶如利刃般劃過空間帶動旋轉；左臂向旁伸出正對左肩成 arabesque，並為舞姿保持平衡；頭對正前，視線望向手指尖。

Préparation 與 tour en dedans 成第二 arabesque 舞姿　Préparation 如上述兩例。彈跳上主力腿半踮，全身轉向 3 點；同時左腿在後抬起 90° 並將大腿固定住；軀幹姿勢比第一 arabesque 更直立些；左臂順勢經由一位往前帶，右臂（偕同右肩）往後；轉頭向左。雙臂的帶動以及將右腳跟往前推，足以提供一到兩圈向右旋轉所需力道。

Préparation 與 tour en dedans à la seconde　開始於四位 croisée，右腿前。右臂在一位和左二位。彈跳上右腿半踮，左腿向旁踢出二位至 90°；同時，身體轉成 en face 對 1 點，雙臂打開二位。

當向右轉一到兩圈應將 en face 姿勢固定住（如同所有舞姿一般），由右臂帶動。頭越過左肩轉向鏡子，瞬間停留；然後轉回開始的 1 點。這種 tours，亦可旋轉時將雙臂經由二位抬起三位。

Préparation 與 tour en dedans 成舞姿 croisée devant　開始於四位 croisée，右腿在前。如同上述 préparation 轉 en dedans à la seconde 的做法。但左腿踢出二位於 90°，隨即保持其高度，不停留地移到 croisé devant。大腿必須牢牢地提住，避免前腿超越正規的 croisée 位置。雙臂先打開二位，之後才成為 croisée 舞姿，右手抬起三位和左在二位。

由左臂以及手掌帶動，向右轉一和兩圈。頭轉成側面，對左肩。

所有以上列舉出 en dedans 的 tours 範例，同樣可做 effacée 四位的 préparation。這時的 préparation 若為右腿，應向 2 點；左腿 préparation，對 8 點。

「Quatre pirouettes」（四個 pirouettes）是整套組合的名稱，由四次不同的大舞姿 tours en dedans 所構成，每次 tours 都起自第六種（grand）port de bras。這些 tours 的組合順序通常為：à la seconde、attitude effacée、en tire-bouchon 和第二 arabesque；亦可改變其組合內容。

Tours起自各種方式

　　在教室中間的練習和adagio裏，tours成大舞姿和tours sur le cou-de-pied不僅可起自基本位置（二位、四位和五位）的préparation，還有其他的變化做法，例如：起自邁步-半蹠、起自tombé、起自coupé等。

　　因為tours的做法和各種舞姿的變化實在是多得不勝枚舉，以下僅提出幾個例子。

1. **起自邁步-半蹠的tours**　a）於demi-plié出右腿développé成effacé devant 90°，雙臂抬至一位。向2點邁步並將重心移上半蹠的右腿，成第一arabesque舞姿，做tour en dedans。

　　b）左腿développé成effacé derrière，右腿demi-plié，雙臂抬起一位；軀幹前傾。向6點邁步，重心移上半蹠的左腿，並將右腿踢出effacé devant至90°，做tour en dehors；雙臂從一位開向旁，左臂帶動旋轉抬到三位，右留在二位。

2. **起自tombé的tours**　a）右腿向旁développé至90°。左腿先半蹠，再倒向右腳尖之外（tombé）於demi-plié，緊接著彈跳上右腿半蹠，並將左腿往旁踢至90°，做tour en dedans。

　　b）開始時右腿croisé devant抬在90°，左腿半蹠，再倒向右腳尖之外（tombé）於demi-plié，緊接著彈跳上右腿半蹠，並將左腿踢出croisé derrière，做tour en dehors成第三arabesque舞姿。左臂從croisé姿勢，當tombé時，由三位落下一位，與右臂一起變成arabesque舞姿。

3. **起自coupé的tours**　a）右腿demi-plié，左腿屈膝為sur le cou-de-pied derrière。左腿於右腳後半蹠(coupé)，右腿伸直踢出écarté derrière至90°；同時雙臂經一位打開（右至三位，左到二位），做tour en dehors成écartée derrière舞姿。

　　b）起自相同coupé也可做tour en dehors成effacée devant等舞姿。

　　上述各例，起自邁步-半蹠、tombé和coupé的tours，也都可以做全蹠的動作。

Tours Sissonnes-Tombées

Tours sissonne-tombées（落下的tours）可朝各方向做：沿直線從5點到1點，循斜角線從6點到2點或從4點到8點。

練習這些tours，最初速度要放慢，2/4做一個；然後採用中速，每個爲一拍；完成式動作以快節奏做，每個爲一拍或半拍（四分音符或八分音符）。

建議，學習tours sissonnes-tombées如同tours chaînés一般，首先面對鏡子沿直線往前做，以便於監督兩肩和兩髖的平行對稱位置，此爲動作的關鍵所在。然後，才練習沿斜角線的tours。

初期學習沿直線往前從5點到1點　4/4節奏　開始於épaulement croisé五位，右腿前。

前起拍：demi-plié和小跳（sissonne tombée，腳幾乎不離地）。跳躍中，右腿稍屈膝，繃直腳背和腳尖經由比正常的sissonnes tombées低得多的sur le cou-de-pied位置，往前帶。

第一拍：落（tombé）en face於極狹窄的四位plié，右腿強調tombé似地踩下，身體重心移上前方的右腿。同時，雙臂從預備位置稍微抬起再打開半高，成右一位和左二位。兩肩放平，頭對en face。

第二拍：保持姿勢。第二和第三拍之間：向右做輕巧的小跳en tournant，騰起時離地很少，左腿在後向右前腿靠攏，雙腿伸直緊貼於五位。左臂帶動旋轉經由預備位置收到半高的一位與右臂會合。頭的動作如同所有tours，先越過左肩向鏡子，瞬間停留，結束時迅速轉回對1點。

第三拍：跳躍落下en face於狹窄的四位demi-plié，強調tombé似地將右腿踩在前方。左臂打開到半高的二位，右臂留在一位。

第四拍：保持姿勢。然後重複相同動作，再繼續其後的tours。

建議訓練tours sissonnes-tombées時，每次練習不少於8個相同方向的動作。

TOURS SISSONNES-TOMBÉES的動作規則　快速的完成式動作如同初學時做tours一樣，必須注意每個旋轉結束，強拍落於demi-plié的前腳，它必須與後腳確實對齊：腳跟對腳尖，腳尖對腳跟；換言之，

對正五位。

　　當向右轉時，右腿若不經意往旁踩出一些，就免不了離開原定路線向右偏移。左肩必須與右肩保持在一個平面上，切勿將其滯留在後。始終向上提住兩髖並收緊臀部肌肉。

　　遵守上述規則有助於達到迅速、精湛的tours sissonnes-tombées動作（每個爲一拍或半拍）。

Tours Sur le Cou-de-pied 起自 Grand Plié

　　Tours en dehors和en dedans可起自一位、二位、五位和四位的grand plié。先學一圈轉，之後練習兩圈。

　　Tours之前的grand plié，將腳跟儘量留在地面久些（二位的grand plié腳跟不離地）。當腳跟離地的最後瞬間（亦即：grand plié之最低點），不停留，疾速上升至主力腿高的半蹠並且旋轉。在此，打破了plié需平均動作的規則：以兩拍的時間蹲下，卻於第二、三拍之間迅速上升並做tour。

　　Plié開始前，雙手稍微向上揚起，滯留些許，再落下，接著雙臂由下方收攏到一位以帶動旋轉。切勿延遲收攏雙臂；它與伸直腿做tour同時發生。男班經常採取做法如下：plié時將一手經預備位置移到一位，另一手則留在二位；當tour時才收攏雙臂於一位。自一位和二位的tours應從en face做起，五位和四位起自épaulement。

Tours 成大舞姿起自 Grand Plié

　　起自一位、二位、四位或五位grand plié的最低點，做一或兩圈tours en dehors或en dedans。從grand plié上升於單腿半蹠，同時另一腿以grand battement方式踢出成旋轉指定的大舞姿。雙臂預先打開二位，與plié落下，然後再經由一位，與踢出腿同時，打開成爲指定舞姿。

　　這類可成爲任何大舞姿的tours毫無例外地，均可從任何位置（一

位、二位、四位或五位）的 grand plié 做起；而 tours à la seconde 則起自
一位和二位。

Tours Chaînés

　　Chaînés（「鏈條般、環環相扣的」）爲雙腿在高的半蹬或全蹬
（穿著硬鞋）的一連串旋轉。

　　「突然間冒出的一連串小圈圈」這是阿‧雅‧瓦岡諾娃在著作《古
典芭蕾基礎》對 chaînés 的動作詮釋。因此，沒有只做一個 chaîné 的道
理。初學時至少做四個這樣的小圈圈；然後，連續八個、十六個或者更
多。它們可以沿斜角線從上舞臺往下，也循圓周做。

　　開始學習 chaînés 最好先面對鏡子向前做，從上舞臺往下（5點到1
點）。這樣，學生能透過鏡子監督自己的動作，而且學會控制不偏離原
定路線。之後，爲斜角線練習。最初幾天最好慢慢做：兩拍轉一圈，
藉以感受雙腿、兩肩和頭的姿態，並體驗收緊後背、兩髖和膝蓋的嚴謹
性。然後，旋轉逐漸加速：成爲每圈一拍（四分音符）、半拍（八分音
符），最終以四分之一拍（十六分音符）進行，如此迅速又帶衝勁的節
奏才是 chaînés 的本色。

　　Tours chaînés 向右　　2/4節奏　　面對鏡子從5點到1點，沿直線
向前動作。站五位 en face，右腿前。前起拍：demi-plié，右腿往前腳
尖滑地而出；右臂伸直在自己面前，左臂在旁對齊左肩，雙手轉掌心
朝下；身體和頭 en face。第一拍：右腿邁步-半蹬並向右轉半圈（en
dedans）；略帶動左臂，再將雙臂合攏於低的一位。轉身成爲左肩對1
點；轉頭越過左肩，留向鏡子。第二拍：左腳在右腳旁踩下（中間無空
隙）。雙腿以高的半蹬併立於不外開的一位。由此起，以左腿爲軸，轉
第二個半圈（向右）；轉身時帶右肩往後並轉頭向右。

　　所以，轉完第一個半圈爲左側身體向鏡子；而第二個半圈結束爲右
側身體向鏡子。從右腿開始沿斜角線的6點到2點做 chaînés，第一個半
圈結束爲左肩與左側身體向2點（轉頭對左肩）；第二個半圈結束則爲
右肩與右側身體向2點（轉頭對右肩）。

　　接做第二個 chaîné，仍爲半踮，往前邁（幾乎看不出的）一小步；雙手再稍微打開，轉身時又合攏。隨著節奏加快，手臂不需要完全打開，僅帶動手掌即可。做大量而快節奏的 chaînés，雙臂只需帶動第一個 tour，之後就保持在半高的一位，由具彈性而圓屈的雙肘協助旋轉。

　　想做飛快而方向準確的 chaînés，雙腿動作均勻是最大關鍵。若初期的訓練，始終以一條腿旋轉，第二條腿只不過在旁陪襯，如此缺乏節奏感的 chaînés，必將做得斷斷續續、歪歪倒倒。與雙腿動作同時構成關鍵的，是要感覺到兩肩、兩髖也參與旋轉，以右轉爲例：邁右腿，左肩往前帶；邁左腿，右肩往後帶。

　　雙腿必須始終併攏，它們若太過分開，將影響身體平衡，破壞預定的移動方向，致使動作喪失其審美價值。

　　這一章敘述的所有 pirouettes 和 tours，同樣也要做向左轉的練習。

Adagio中的轉體動作

在教室中間的adagio練習中，包含著各式各樣的轉體動作：tours lents、renversés、grands fouettés en face 和 en tournant 以及 tours fouettés en dehors 和 en dedans。

Tours Lents

Tours lents 是大舞姿的慢轉，以主力腿在整個腳掌上向後或向前推動腳跟而成。移腳跟向後為 en dehors；向前為 en dedans。

Tour lent 的舞姿，從開始到結束都保持不變。必須完全無法察覺腳跟的動作，造成的印象就好似放置在緩慢轉檯上的一個靜態雕像。

Tours lents 可培養身體的穩定性和90°抬腿的力量。普遍運用在小和大的 adagios，也在教室中間的其他組合練習。女性全蹈（穿著硬鞋）的 tours lents 為雙人舞步，是在男性的扶持之下進行，又稱作 promenade。

下列順序有助學習：tours lents à la seconde en dehors 和 en dedans，再做 attitude croisée 和 effacée，而後為舞姿 croisée devant 和第一 arabesque，然後是第三 arabesque 和舞姿 effacée devant，再做第二 arabesque。最後學習最困難的舞姿 écartées derrière 和 devant 以及第四 arabesque。

初學 tour lent 只轉半圈，在教室的每個方位點都要停頓；然後轉一整圈，仍然每個點都要停頓；最終為完成式的連貫動作。

Tour lent à la seconde en dehors　初期練習　4/4節奏，四小節
預先dévelppé右腿往旁至二位於90°，雙臂打開二位。

第一小節　第一和第二拍：在主力腿上向右轉成面向2點；第三和
第四拍：保持姿勢。

第二小節　第一和第二拍：轉向3點；第三和第四拍：保持姿勢。

第三小節　同樣方式轉向4點。

第四小節　轉向5點，之後再將雙臂收回預備位置，右腿落下後五
位。

Tour lent一整圈　4/4節奏，四小節　動作節奏的分配為：一拍轉
向定點，下一拍停頓。

然後tour lent為兩小節的4/4，在每個定點停頓半拍（八分音符）；
其後以一小節完成，只停頓在3、5、7和1點。完成式動作流暢、無停
頓，仍以4/4節奏做一整圈tour。

此後，學習其他舞姿的tour已不必再耗費如此冗長的訓練過程；由
於90°的抬腿已充分鍛鍊、獲得力量，因此，練習attitude croisée和其它
舞姿的tour lent，可先做兩小節的4/4，在每個定點停頓半拍；然後以一
小節做；最終為連貫的完成式。

Tours Lents加上軀幹動作以變換舞姿　五年級的adagios，當
動力腿抬起90°做tours lents或其他動作之前，軀幹朝相反動力腿的方向
傾斜，再從一個舞姿轉換成另一個舞姿。例如：左腿站立而右腿成舞姿
attitude croisée，右臂於三位和左二位。第一拍：軀幹大幅前傾；同時
伸直右腿，右臂直接落下至一位。第二拍：開始tour lent en dehors（亦
即：向右轉）；第三拍tour繼續：右臂逐漸打開到二位；頭和視線留向
鏡子儘量久些；在tour時，後腿伸直移向8點；後背用力提起並將軀幹
打直；左臂從二位抬到三位，藉以協助轉體。第四拍：轉向8點，身體
以及始終保持外開的動力腿同時完成為舞姿croisée devant；轉頭向右。

第三和第四arabesques也可以相同方式變換成croisée devant舞姿。
這種tour lent en dehors開始時，當軀幹向前傾，動力腿在後一定要用力
抬高；因此，必須將下背的肌肉強烈收緊。

Tour en dedans；自舞姿croisée devant往回做，第一和第二拍：從8

點，保持著原本舞姿做tour lent en dedans，到角落對6點；然後，軀幹稍微往後仰，頭留向鏡子。第三和第四拍：主力腳跟用力轉向前（en dedans）；左臂打開二位，右臂自二位抬起至三位；右腿留在6點，直到轉體的最後一刻才屈膝成attitude croisée；結束時轉頭向左。這種tour lent亦可結束成為舞姿第三或第四arabesque。

運用tours lents編成的簡短adagio　八小節的4/4，極緩板。

第一小節　Grand plié於五位（右腿前），從grand plié起tour en dedans成舞姿attitude effacée。

第二小節　Tour lent en dedans變換成舞姿attitude croisée épaulée，做法如下。Tour開始，將軀幹稍微向後彎並開左臂至二位。Tour收尾，右臂先落下預備位置再經由一位抬到三位；軀幹的姿勢如同第四arabesque（左肩往後帶，右臂彎手肘向前對8點，頭朝右，視線越過手臂向外望）。

第三小節　軀幹向前彎同時伸直動力腿，並且半圈轉en dehors到面對5點，雙臂打開二位；成為à la seconde姿勢；demi-plié再邁上左腿轉向3點，成為第一arabesque舞姿。

第四小節　Tour en dedans同時做grand rond de jambe en dedans，變成舞姿croisée devant。

第五小節　Relevé，再往前tombé接著做grand（第六）port de bras結束成四位，為tour en dehors的préparation。

第六小節　雙臂抬起三位，做tour en dehors成舞姿attitude croisée。

第七小節　右臂打開二位，慢轉en dehors如上例，但完成為舞姿effacée devant，最後半蹠起來。

第八小節　往前tombé effacé接chassé，結束於effacée四位成為tour en dedans的préparation；然後做雙圈tours en dedans en tire-bouchon，雙臂抬起三位；結束旋轉停穩在半蹠上，再落下前五位。

Renversé

法文「renversé」有多重意義：反轉、顛倒、打翻等。我們的術語

「renversé」是指軀幹向後仰，爲高年級才學習的困難舞步，動作變化多端。近年來renversé逐漸喪失其固有的精妙技巧和優美形態；變得粗製濫造，已淪爲pas de bourrée en tournant與port de bras的簡化組合。

其實renversé應該在軀幹強烈後仰之際轉身，此刻，雙臂和兩腿僅止於陪襯上身的動作，扮演著次要角色。以下爲最常用的renversés的動作範例。

Renversé en Dehors 起自 Attitude Croisée　4/4節奏　左腿

半蹠成爲舞姿attitude croisée，右臂抬於三位和左二位。前起拍：demi-plié，軀幹和頭略往前傾，右臂留在三位。第一拍：軀幹直起並稍向後仰，同時左腿半蹠；身體直起時，先伸直手掌而後再恢復成弧形；加深軀幹的後彎並向右轉身（en dehors）。第二拍：自attitude落右腿半蹠至左後，左腳提起高的sur le cou-de-pied devant調節式位置；軀幹更加向後彎並轉身半圈，幾乎背對鏡子（大約向4點）；頭和視線仍然朝向鏡子；左臂自二位彎成一位，右臂留在三位；兩肩放平（軀幹只向後彎，並無側彎）。

在此姿勢儘量多停留，直到第三拍的最後瞬間（彷彿延遲似地）完成轉身（en dehors）面對鏡子：左腿邁上半蹠，右腳提起至高的sur le cou-de-pied devant；雙臂合攏於一位（右臂直接從三位落下到一位）。完成轉身的過程中，軀幹要持續向後彎曲，至最後瞬間，當右腿落於前五位demi-plié，才直起身體。稍微攤開雙手於一位，轉頭向右。第四拍：停頓。

Renversé en Dehors 起自 Attitude Croisée　2/4節奏　開始

舞姿如同上例。前起拍：左腿demi-plié。第一拍：半蹠，軀幹後彎並轉身。第一和第二拍之間：邁上右腳和背轉身。第二個半拍的最後瞬間（彷彿延遲似地）：邁上左腳，而第二拍：動作結束於五位demi-plié。在此renversé的做法，如同上例所述。

這種renversé也可起自第三arabesque舞姿；或從à la seconde於90°開始：腿先伸出至二位90°，頭向前傾，主力腿做demi-plié，同時往後移動力腿成爲attitude croisée；再半蹠並做renversé。

Renversé en Dedans 起自 Croisée Devant 舞姿　　4/4節奏

左腿於 croisé devant 抬起90°，右臂在三位和左二位。前起拍：demi-plié，軀幹和頭略向前傾，右臂留在三位。然後直起軀幹，於第一拍再稍向後仰，右腿半踮；手掌伸直當後仰時再恢復成弧形。第二拍：向右轉身（en dedans），落左腿半踮於右腳前，提右腳 sur le cou-de-pied derrière；幾乎半轉背對鏡子；軀幹更加彎曲；頭和視線仍朝向鏡子；左臂於一位和右三位。在此姿勢稍停留再往右完成轉身（en dehors）對鏡子：邁右腿成半踮，提左腳 sur le cou-de-pied derrière；雙臂合攏一位。第三拍：左腿落於後五位 demi-plié；稍微攤開雙手於一位。

Renversé en dedans 的 2/4 節奏做法，參照上述 renversé en dehors 的例子。

亦可出旁腿自二位 90° 做 renversé en dedans。

Renversé en Dedans 起自舞姿 Croisée Devant 經過舞姿 Écartée Devant　　左腿先抬起90°成為舞姿 croisée devant；右臂在三位，左在二位。Demi-plié，軀幹和頭稍微向前傾。右腿半踮之際雙臂（左經由預備位置，右從三位直接落下）至一位合攏片刻。軀幹向後彎並右轉（en dedans）使左肩對2點；左腿從 croisée devant 姿勢轉變到 écarté devant 於90°；雙臂由一位打開至左三、右二位；轉頭向2點，成為舞姿 écartée devant。然後放下左腿半踮於右腳前，提起右腳 sur le cou-de-pied derrière。軀幹更加彎曲，左臂也打開到二位，左肩、頭和視線朝向2點。結束轉身，邁右腿為半踮，提起左腳 sur le cou-de-pied derrière。雙臂落下再快速抬到一位。左腿落下後五位於 demi-plié，稍微攤開雙手於一位。音樂節拍的分配如同上例。

起自 attitude croisée 和舞姿 croisée devant 的 renversé 亦可做 allegro 舞步：jeté renversé 和 sissonne renversée；在女性穿著硬鞋練習時，renversé 同樣為全踮動作。

RENVERSÉ 的動作規則　Renversé 是轉身過程中不斷地加深軀幹的後彎：當半踮時軀幹稍微後仰，半轉身之際它更為彎曲，在做結束的 pas de bourrée 時仍持續向後彎。

髖部向上緊提，使軀幹向後彎曲；不得側彎。

　　Renversé的重點在於翻轉軀幹，雙腿的pas de bourrée是爲了陪襯上半身的動作而邁步。

　　手臂位置柔和的變換，姿勢不必生硬固定住。雙手也不需帶動轉身，僅爲舞步造型增色。

　　頭和視線停留向鏡子到背轉身的瞬間；當結束renversé於五位épaulement croisé才轉回面對鏡子。

　　爲使renversé在原地平穩進行，腿應落於原位取代另一腿成爲半踮。舞者若將腳步往後、往旁或往前邁出，就會失去平衡而無法掌握自身的方向。

Renversé 加上 Grand Rond de Jambe Développé en Dehors

4/4節奏　Préparation：左腿爲croisé derrière腳尖點地；雙臂在預備位置。前起拍：右腿demi-plié，左腿屈膝於sur le cou-de-pied derrière；雙臂稍微向旁打開再放下，並做coupé；左腿半踮，提右腳sur le cou-de-pied denant。第一拍：從半踮落下demi-plié，右腿半屈膝帶到croisé denant於45°；軀幹和頭略向前傾並往左彎；視線望著抬在一位的雙手。第一和第二拍之間：左腿半踮，伸直右腿做grand rond de jambe développé en dehors；同時，直起身體，頭和視線隨著雙臂抬起到三位。第二拍：雙臂打開二位，落下demi-plié於épaulement croisé；右腿屈膝在後90°，軀幹也向後彎。第二和第三拍之間開始renversé：右腿收向左後並半踮，做pas de bourrée en tournant en dehors（向右）；雙臂先放下再合攏一位；軀幹更加向後彎。第三拍：結束於五位demi-plié，右腿前。第四拍：停頓。

　　軀幹、頭和手臂的動作與半踮的rond de jambe需協調一致。

　　Renversé en dedans做法相同。亦可以allegro做此renversé，它起自小的sissonne simple croisée，接著其後的跳躍加上rond de jambe以及renversé。女性硬鞋課程也進行此動作的全踮練習。

Renversé en Écarté 起自第四 Arabesque

「翻轉整杯水，連一滴也不潑灑出來」，在課堂裏，有時如此玩笑地（但貼切地）形容這種renversé。

　　做對了，它就像精彩地變魔術一般；手法簡潔而迅速，動作在第一

拍完成（於前起拍先開始），第二拍停留在完成的舞姿。

　　立右腿，成為第四 arabesque，身體站穩在轉開的主力腿上。然後將兩肩擺正成橫線，使左臂對齊左肩往旁伸出。後背收緊、固定，軀幹用力向左彎並略向前傾，同時左腿在 90° 上屈膝移腳尖至主力膝旁；雙臂具彈性地收攏到預備位置，頭向左傾斜，主力腿半踮。左彎的軀幹迅速轉 en dedans（向右）再將身體停在後仰狀態，成為舞姿 écartée derrière；急促地落下主力腳跟，並伸出左腿向 6 點；雙臂以有力的動作方式從預備位置抬起至三位。

　　這中間完全沒有任何過渡姿勢：第一個姿態為身體傾向 90° 屈膝的動力腿，第二個已完成為舞姿 écartée。

　　如同所有的 renversés，此處僅當軀幹翻轉時主力腿半踮，完成轉體腳跟即放下地面。絕不可變成半踮的 tour。

　　亦可從結束的舞姿 écartée 再開始，重複此項 renversé；同樣可做 en dehors，起自舞姿 croisée devant，完成為舞姿 écartée devant。

Grand Fouetté Effacé en Face

　　初期學習　進行 grand fouetté effacé，身體自一個斜角變到另一斜角：如果以右腿向斜角線 2—6 點開始做 grand fouetté，它將結束在 8—4 點；若以左腿向斜角 8—4 點做起，將結束在 2—6 點。

學習步驟

1. **En dehors**　4/4 節奏　開始為左腿 croisé derrière 腳尖點地。前起拍：右腿 demi-plié，左腿屈膝成 sur le cou-de-pied derrière 並稍微向旁打開雙臂。放下雙臂，左腿半踮（coupé）並提右腳 sur le cou-de-pied devant。轉向 effacée 對 2 點，於第一拍：落 demi-plié，右腿半屈膝打開 effacé devant 成 45°；同時軀幹向右強烈側彎；兩肩放平，右臂在二位和左在一位；頭和視線朝向右腳尖。第二拍：直起身體，抬左臂到三位，頭和視線追隨左手動作；左腿半踮，右腿伸直往旁移到 90°，轉身成 en face。第三拍：保持著半踮並繼續轉身向 8 點，左臂打開二

位，右臂抬起三位；右腿此時移至effacé derrière對4點於90°。第四拍：落下demi-plié成為舞姿attitude effacée，上身比平常的attitude更前傾些。

2. 完成式　2/4節奏　前起拍：coupé。第一拍：主力腿demi-plié，身體向側彎。第一和第二拍之間：半蹲並做grand rond de jambe。第二拍：結束fouetté於demi-plié成舞姿attitude effacée。

　　所有動作應連貫進行，在二位不停留。Grand rond de jambe、轉身及頭和手臂的動作要協調：以左臂積極地協助身體從開始的側彎位置直立起來，再帶動右臂使身體轉成結束舞姿。隨著手臂的動作轉肩。當在跳躍和腳尖上進行這類fouettés，雙臂同樣需要積極參與動作。

　　En dedans　Préparation為左腿croisé devant腳尖點地。Coupé；然後左腿demi-plié，身體轉為effacé對8點並向後彎；右腿屈膝成effacé derrière於45°；右臂在一位和左二位；頭向後仰，視線越過右肩望著右腳尖。

　　右腿向後伸直（於45°）並將右臂落下預備位置，半蹲以及轉身為en face將腿帶到二位於90°，同時雙臂打開二位。結束grand rond de jambe en dedans將腿移到effacé devant 90°，身體也轉成effacé對2點。落下demi-plié，軀幹向後彎；右臂留在二位，左臂從二位抬起到三位，兩肩放平。

　　當以2/4節奏動作時，第一拍：主力腿plié。第一和第二拍之間：半蹲並做rond de jambe en dedans。第二拍：完成fouetté於demi-plié成為舞姿effacée devant。

　　開始和結束這種fouetté軀幹都要向後彎，跳躍以及全蹲動作時，也必須保持如此做法。

　　半蹲和全蹲的fouetté effacé也可自五位做起。先demi-plié，前起拍（以fouetté en dehors為例）：左腿從後五位邁向8點為半蹲；雙臂往旁打開；身體轉成effacé對2點，右腳提起sur le cou-de-pied devant。再落下demi-plié，身體向前彎，接著做fouetté en dehors。Fouetté en dedans，邁出五位的前腿為半蹲。

義大利式 Grand Fouetté

此項 fouetté，因出自義大利學派而得名，動作始終爲 en face，有 en dehors 和 en dedans。

En dehors 站右腿於 épaulement croisé，左腿伸直在後以腳尖點地。前起拍：右腿 demi-plié，左腿屈膝成 sur le cou-de-pied derrière；雙臂略向旁開；接著左腿半踮（提右腳 sur le cou-de-pied devant），同時雙臂回到預備位置（coupé dessous）。然後當第一拍：左腿 demi-plié，右腿屈膝往前移到 en face 於 45°；左臂在一位和右在二位；視線越過左手望右腳尖；軀幹稍微前傾。第一和第二拍之間爲 fouetté en dehors：左腿半踮，右腿往前伸直再劃到後（經二位）於 90°；過程中，左臂抬起三位再落二位；右臂抬起三位然後（與左臂落二位同時）落一位。第二拍：結束 fouetté 於 demi-plié，右腿留在 90°，雙手轉掌心朝下（如第三 arabesque）。

En dedans 右腿站立，左腿 croisé devant 以腳尖點地。前起拍：右腿 demi-plié，左腿屈膝 sur le cou-de-pied devant；雙臂略開向旁；接著左腿半踮（提右腳 sur le cou-de-pied derrière）將雙臂收回預備位置（coupé dessus）。第一拍：左腿 demi-plié，右腿屈膝移到正後於 45°；左臂在一位和右二位；頭和身體對 en face。第一和第二拍之間做 fouetté en dedans：左腿半踮，右腿往後伸直經由二位 90° 再劃到前（保持於 90° 高度）；過程中，左臂直接抬起三位再打開二位，右臂從二位抬至三位。第二拍：結束 fouetté 於 demi-plié，左臂在二位和右三位；頭轉向右臂，視線朝上仰望手肘方向。

這類 fouettés 也可做全踮以及跳躍動作。

Grand Fouetté en Tournant

Grand fouetté en tournant 主要的動作爲 en dedans，可半踮、全踮和跳躍，成爲舞姿 attitude croisée、effacée 以及第一、第二、第三和第四 arabesques。En dehors 只做舞姿 croisée devant。

Grand fouetté en tournant en dedans 成舞姿第三 arabesque（向右轉）　2/4節奏爲各種 grands fouettés en tournant 所通用。Préparation：右腿 croisé devant，腳尖點地。前起拍：右腿先 demi-plié 再半踮，左腿以 grand battement jeté 方式往旁踢上 90°，身體轉成 en face，雙臂由下方打開二位，掌心轉朝下。第一拍：向右轉身（en dedans）對4點，左腳擦地經由一位（雙腿）demi-plié 再往前踢上 90° 對4點；同時右腿半踮。雙臂，當 passé 經過一位時落下，當 battement 時再用力地抬起到三位；軀幹向後彎，頭對正前方。

在此姿勢作瞬間停頓，再迅速完成 en dedans 的轉身，第二拍：回鏡子面前，成爲第三 arabesque 於 demi-plié。雙臂直接自三位落下：左手往前伸，右手往旁。左腿留在4點，保持原本高度。

GRAND FOUETTÉ EN TOURNANT 的動作規則　Fouetté 向右做，轉身的動力來自左臂，而當前半圈 fouetté 和結束轉身時，要積極地將主力右腿的腳跟轉向前。

這種 fouetté 僅由兩個動作構成，其間沒有任何過渡姿勢。

仍向右，採用完全相同方式做 fouetté 成 attitude croisée 和第四 arabesque；當成爲 attitude effacée 時，將對6點轉身和踢前腿至 90°，結束轉向2點。

當 fouetté 成第一或第二 arabesque 時，對6點踢前腿至 90°；接著轉身爲 en face，面對鏡子停住（向1點），動力腿伸出二位 90°；然後才轉向3點，成爲第一或第二 arabesque 於 demi-plié。雙臂動作如同所有 fouettés 的做法，由下方疾速抬起三位，直到最後一刻才打開成舞姿。

Grand fouetté en tournant en dehors（向右轉）　2/4節奏 Préparation：左腿於 croisé derrière，腳尖點地。前起拍：左腿 demi-plié 再半踮，同時右腿以 grand battement jeté 方式向旁踢起 90°，轉身爲 en face 雙臂從下方打開二位。第一拍：右腳擦地經一位（雙腿）demi-plié 踢起成爲第三 arabesque，左腿半踮；雙臂經由預備位置帶到第三 arabesque。舞姿稍作停頓，繼續在半踮上轉 en dehors 回鏡子前，成舞姿 croisée devant 於 90°。第二拍：落下 demi-plié。

頭，轉身時越過左肩對鏡子，結束時向右轉。右臂從第三 arabesque 打開到二位，並彎成弧形；左臂往上抬至三位，以協助旋轉。

轉身時不明顯地彎曲右腿，彎曲的感覺似乎來自腳尖，而非屈膝所致。這般細微末節可柔化腿的線條，但當結束成舞姿croisée腿必須完全伸直。

Grand fouetté en tournant 起自二位（à la seconde）　爲全踮（穿著硬鞋）的旋轉en dehors和en dedans。預先demi-plié並往旁踢出動力腿至二位90°，同時雙臂也打開二位，主力腿以relevé方式成爲全踮。接著是短促地demi-plié和tour；過程中（做tour en dehors）將踢出90°的旁腿屈膝，先移到主力膝後，再迅速帶到前。做fouetté en dedans，先移到膝前，再迅速帶到後。此項fouetté是眾所周知的fouetté於45°的變化做法。

Grand fouetté 雙臂可收攏於低的一位，可自二位抬到三位，亦可一手抬起三位而另手留在二位。

轉體的 Fouetté（Tour-Fouetté）

從一個大舞姿轉體成爲相同舞姿。在扶把做全腳和半踮動作；教室中間練習僅爲全腳。

先成爲大舞姿（如attitude effacée），快速地（以一拍）轉en dedans，主力腳跟往前推，同時動力腿於90°屈膝至主力膝旁轉瞬間又伸出成爲attitude。雙臂協助轉體，以強有力而具彈性的動作收攏一位再急速打開成爲原先的舞姿。

第12章
全踮動作

　　穿硬鞋全踮著腳尖跳舞，爲女性獨舞及雙人舞時的一項主要表演元素。女舞者的全踮動作必須兼具輕盈、柔美、力度和表現力。

　　唯有通過扶把與教室中間的練習，使雙腿（尤其是兩腳）獲得充分能力後，才可學習全踮動作。

　　爲使學生的全踮動作正確而穩定，必須在一年級上學期先進行半踮的練習（relevé於一位、二位、五位和四位），藉以培養腿部力量。

　　半踮時，支撐腳向外轉開（腳跟往前），體重儘可能由五隻腳趾平均承擔；換言之，不應將腳倒向大腳趾關節。

　　全踮時，腳仍需完全轉開，但體重將由第一、二和第三隻腳趾，或僅由第一和第二隻腳趾支撐，這端視腳的結構與腳趾長度而定。大腳指特別長而其餘腳趾都較短，會讓踮腳尖動作困難，但若具備其他各項良好條件，這也不至於嚴重影響古典芭蕾的學習。

　　第一學年中期，練習最簡單的雙腿全踮動作：relevés於一位、二位和五位，先面向扶把（不超過三、四堂課），然後至教室中間做。接著，學習échappé、glissade、pas de bourrée changé（換腳）其做法如同半踮動作（參閱「Pas de Bourrée」），及五位和一位的pas de bourrée suivi（又稱pas couru，全踮的小跑步）。

　　其後幾年陸續學習en face和en tournant的各種pas de bourrée；於單腿成爲大、小舞姿的全踮動作，如：sissonnes、jetés、tours，以及各式各樣的fouettés（參閱第十一章「Adagio中的轉體動作」）；全踮於雙腿和單腿的跳躍。

在低、中年級，全蹠動作每週應上課兩次（在扶把和中間練習之後）；高年級則必須隔天訓練。

以下記載全蹠動作的基本舞步（pas）。

Relevé

學習步驟

1. **Relevé於各個位置，面向扶把**（初期學習）　兩小節的4/4節奏　第一拍：demi-plié。第二拍：雙腳跟推地再彈跳至全蹠，用力伸直膝蓋和腳背。第三和第四拍：仍然全蹠著檢查腳部姿勢的正確性。第二小節的第一和第二拍：經腳掌落下腳跟進入具彈性的demi-plié。第三和第四拍：伸直膝蓋。練習一位、二位和五位，重複四到八次。

 最初練習時，應要求學生從demi-plié直接成為全蹠，不必經由半蹠逐漸過渡到全蹠；稍後，應以腳跟推地並稍微彈跳而成為全蹠。一位、二位和四位全蹠時，兩個腳尖不離開其原位。全蹠於五位，必須主動將雙腳尖向中間收攏，然後同樣主動地回到五位於demi-plié。

 伸直膝蓋，收緊雙腿肌肉，向上提起身體和兩髖，有助於全蹠動作的平衡與穩定。腳尖放下至demi-plié必須有控制並具彈性，禁止驟然跌落demi-plié。

2. **Relevé於各個位置，扶把和教室中間練習**　4/4節奏　第一拍：demi-plié。第二拍：彈跳上全蹠。第三拍：落下demi-plié。第四拍：伸直膝蓋。

3. **Relevé**　2/4節奏　前起拍：demi-plié。第一拍：彈跳上全蹠。第二拍：落下demi-plié。

4. **Relevé**　一拍　當前起拍為demi-plié和relevé至全蹠，每個強拍時落下demi-plié。

Échappé

學習步驟

1. **Échappé 成二位**（初期學習） 4/4節奏 第一拍：於五位demi-plié。第二拍：彈跳並將雙腿打開相等距離成二位全踮（腳尖沿地面滑出）。第三拍：換腳並收回五位落於demi-plié。第四拍：伸直膝蓋。

 Échappé成二位，亦可不換腳。

 Échappé成四位croisée和effacée，採取完全相同的方式練習。

2. **Échappé** 2/4節奏 完成式 Épaulement croisé五位開始。前起拍：五位demi-plié。第一拍：彈跳上全踮並轉為en face成二位。第二拍：換腳並落下五位於épaulement croisé，依此類推。

3. **Échappé** 一拍 前起拍：demi-plié和彈跳上全踮，而在強拍：完成échappé落下demi-plié。當échappés連續進行數次，都在弱拍彈跳上全踮，強拍則落下demi-plié。

 動作時雙臂留在預備位置，亦可往旁打開成二位的一半。

 Échappé也可做en tournant（轉八分之一或四分之一圈），還可在打開的位置上加做relevé（double échappé），亦可結束為單腿全踮（另一腿於sur le cou-de-pied）。

 各種échappés的組合範例 八小節的4/4節奏 開始五位於épaulement croisé，右腿前。

 第一和第二小節 四次échappés成二位，每次都換腳，各兩拍。

 第三小節 一個double échappé結束為單腿全踮；右腳於sur le cou-de-pied derrière，四拍。

 第四小節 兩次pas de bourrées changé（換腿）en dehors，第二次結束於五位，各兩拍。

 第五小節 一個double échappé結束為單腿全踮；右腳於sur le cou-de-pied devant，四拍。

 第六小節 兩次pas de bourrées changé（換腿）en dedans，第二次結束於五位，各兩拍。

第七和第八小節　四次échappés成二位en tournant，每次右轉四分之一圈，各兩拍。

Glissade

1. **Glissade往旁（初期學習）**　4/4節奏　開始於五位，右腿前。第一拍：demi-plié。第一和第二拍之間：右腳沿地面往旁伸出二位。第二拍：重心移上右腳尖並將左腿迅速帶向右腿於五位全踮。第三拍：落下demi-plié。第四拍：伸直膝蓋。

2. **Glissade**（完成式）　2/4節奏　開始於épaulement croisé五位。前起拍：demi-plié和伸出旁腿。第一拍：邁上全踮將雙腿併攏於五位。第二拍：落下demi-plié。

　　先學glissade往旁不換腿，再做換腿；接著練習其他方向，配合雙臂成為小舞姿和大舞姿（以及「雙腿的tours en dedans」，參閱後文）。

　　全踮的temps lié是由croisé 和往旁換腿的兩個glissades所組成（參閱第五章）。

Jeté

　　自demi-plié邁上單腿全踮，就是jeté。

　　Jetés分petits和grands兩類；均做各種方向，可成為各種舞姿。

　　從五位demi-plié向外邁步，當身體重心移上單腿成全踮之際應瞬間提住兩髖，這將有助於全踮的舞姿穩定。邁步，無論為任何方向，必須寬敞。

　　做petit jeté，當一腿邁上全踮，另腿立刻屈膝成sur le cou-de-pied devant或derrière。雙臂各抬起半高的一位和二位，或為三位和二位、一

位和三位的舞姿，也可將雙臂都抬起三位。

　　自全踮落下，可成五位的demi-plié；也可落在原爲sur le cou-de-pied的腿上，與此同時，將原來全踮的腿屈膝，經由sur le cou-de-pied位置柔和的伸展開，再次做全踮的邁步-jeté。

　　Grands jetés從五位demi-plié開始，將腿伸出至45°，身體重心仍留在主力腿。然後寬敞地邁向腳尖之外，全踮並立刻將身體重心移上這腿；同時抬起另一腿到90°，雙臂成爲指定舞姿。

　　可將雙腿落於五位demi-plié完成動作，但更有訓練價值的方式爲：原來全踮的腿柔和而有控制地落下demi-plié；另一腿保持著舞姿，仍抬在90°。之後做簡單的pas de bourrée，換腿，結束動作。

　　Grands jetés成爲舞姿attitude croisée和attitude effacée及第一、第二、第三和第四arabesques時，後腿直接抬起90°；做舞姿croisée devant、effacée devant及écartée devant和écartée derrière時，採取développé方式將腿快速伸出。全踮的grands jetés爲流暢的中速度動作。雙臂需迅速成爲指定姿勢，以協助全踮舞姿的平衡與穩定。

Jeté-Fondu

　　Jeté-fondu是流暢、輕柔的全踮走步，沿斜角線往前和往後移動。Fondu（「融化」）這名稱已說明此舞步應具有plié般和緩而輕柔的特質。

　　Jeté-fondu 往前　2/4節奏　開始於épaulement croisé五位，左腿前。沿斜角線從6點向2點移動，前起拍：demi-plié；右腿從後五位往前柔和地伸出effacé至45°。第一拍：右腳往前邁一大步成全踮，將身體重心移上右腿；同時，左腿保持外開，屈膝，柔和地往前伸出croisé至45°。第二拍：右腿有控制地經由腳掌落下demi-plié；右腿plié與左腿完全伸直必須爲同一瞬間完成。立刻邁出左腿做下一個jeté-fondu，右腿伸出effacé至45°。如此連續邁步，至少做八個jetés-fondus。每一步都必須往遠邁出，向前移動。

　　當一腿全踮，另一腿不應滯留在後，它必須立刻向前伸。禁止驟然

自全蹠跌落，跳下plié。

流暢如歌的雙腿動作，爲此舞步應有的特質；手臂動作必須與雙腿同樣呈現流暢如歌的特質，其位置變化多端：經由一位逐漸打開到兩旁，或逐漸抬起一手至三位而另一手到二位。邁出前幾步時軀幹可稍向前傾，接著逐漸直起，然後略向後彎。頭的姿勢要跟隨軀幹和手臂的動作而變換。

Jeté-fondu往後移動的做法相同。一腿向後邁步成全蹠，另一腿不滯留在前，應立即向後，輪流將雙腿柔和地伸出croisé和effacé。

Jeté-fondu也採用慢速的華爾滋節奏，每小節的第一拍爲邁步成全蹠。

Sissonne

Sissonne是雙腿彈跳上單腿全蹠。低年級學習sissonne simple sur le cou-de-pied和sissonne ouverte成各種小舞姿；其後各年級練習所有方向、成大舞姿的grande sissonne ouverte。

Sissonne Simple

學習步驟

1. Sissonne simple（初期學習）　4/4節奏　第一拍：於五位demi-plié。第二拍：雙腳跟推地彈跳上單腿全蹠，另腿成sur le cou-de-pied devant或derrière。第三拍：落於五位demi-plié。第四拍：伸直膝蓋。

2. Sissonne simple（完成式）　2/4節奏　前起拍：於五位demi-plié。第一拍：彈跳上單腿全蹠。第二拍：落於五位demi-plié，依此類推。因此，音樂的強拍爲全蹠。

Sissonne simple亦做1/4節奏。當八分音符（弱拍）爲全蹠，而當四分音符（強拍）落下五位demi-plié。

動作時雙臂留在預備位置，或依照教師規定打開到一和二位，二和三位，三和一位等。

Sissonnes simples 的組合範例　十六小節的2/4節奏　開始於五位，右腿前。

第一至第四小節　四個sissonnes simples以右和左腿輪流動作，每次將動力腿移到後五位。

第五至第八小節　四個sissonnes simples左腿全踮，右腿先移到後五位，再到前，然後再到後和前；做這四個sissonnes時，軀幹稍向右彎，右臂於一位而左在二位。每個sissonne為兩拍（一小節的2/4）。組合重複做兩次，然後從左腿開始練習。

Petite Sissonne Ouverte　開始於五位，demi-plié。接著，跳上單腿全踮，同時另腿經sur le cou-de-pied（devant或derrière）往旁伸出二位於45°或打開成小舞姿croisée、effacée或écartée的devant或derrière，然後動作結束於五位demi-plié。

必須雙腿一起，從demi-plié推地；即將打開成45°的那一腿絕對禁止先抬離地面。當全踮成為舞姿devant（出前腿），需將重心略往後移上主力腿；成為舞姿derrière，重心應略往前移上主力腿；二位往旁之動作，身體側傾向相反於打開45°的腿。動力腿伸出45°立刻鎖住不動，讓舞姿清晰固定住。雙腿必須同時落於五位demi-plié，主力腿不得先行跌下。

學習步驟如同sissonne simple：4/4，2/4和1/4。

各種sissonnes的組合範例　十六小節的3/4節奏（華爾滋）　開始於五位，右腿前。

第一至第八小節　四個sissonnes simples en tournant，四分之一圈向右轉，對3、5、7和1點。第一個sissonne踮右腳，左腳為sur le cou-de-pied derrière；左臂在三位，右二位；軀幹向右彎。第二個踮左腳，右腳為sur le cou-de-pied devant；右臂在三位，左二位；軀幹向左彎。第三和第四個sissonnes如同第一和第二個。每個sissonne為兩小節。

第九至第十二小節　Sissonne ouverte成小舞姿第二arabesque，踮右和左腳，各兩小節，每次都將動力腿放下至前五位。

第十三至第十六小節　Sissonne ouverte成小舞姿effacée devant，tombé接tour sur le cou-de-pied en dedans。組合從左腿開始，重複練習。

Grande Sissonne Ouverte 做 à la seconde 不必移動，各種大舞姿初學時也都不移動，嗣後，成舞姿 attitude croisée 和 attitude effacée 以及第一、第二、第三和第四 arabesques 需向前移動（彈跳並滑過地面）；而舞姿 croisée 和 effacée devant 以及 écartée devant 和 derrière，不移動。

初學 grande sissonne ouverte，以 4/4 節奏練習。第一拍：五位 demi-plié。第二拍：彈跳上單腿全踮，另腿打開 90°；手臂、軀幹和頭同時成爲指定舞姿（此刻，雙臂應經由一位具張力地打開，不僅賦予舞姿生動造型，並使它平穩）。第三拍：落下五位於 demi-plié。第四拍：伸直膝蓋。

成大舞姿全踮的 sissonne 如同大跳的 sissonne 一般，於動作之前必須加深 demi-plié。

當動作爲舞姿 attitude croisée、effacée 和四種 arabesques，後腿採用 battement 方式抬起至 90°；但是成舞姿 croisée 和 effacée devant，écartée devant 和 derrière 及 à la seconde 時，動力腿應以 développé 方式伸出。

Grande sissonne ouverte 與 jeté 完成爲大舞姿後，均可接做 plié-relevé。方法是：先成爲全踮的大舞姿，將主力腿落下 demi-plié 而動力腿牢固地留在 90°，保持舞姿不變；然後再彈跳至全踮。如此成爲舞姿後，可連續在原地重複 plié-relevé 數次，若爲舞姿 attitude 和 arabesque，則可在 relevé 全踮的瞬間往前推移。

Grandes sissonnes ouvertes 的組合範例 十六小節的 3/4 節奏（華爾滋） 開始於五位，右腿前。

第一至第四小節 Grande sissonne ouverte 出右腿成舞姿 écartée derrière，右腳落下後五位；接著，全踮於五位轉身（relevé-détourné）。

第五至第八小節 重複上述動作。

第九至第十六小節 Grande sissonne ouverte 右腿全踮，成爲舞姿第一 arabesque 對 2 點；plié 於 arabesque 接做 pas de bourrée changé en dehors，結束成四位，爲 tours sur le cou-de-pied en dehors 的 préparation；雙圈 tours en dehors。組合以相同方式做另一邊。

Rond de Jambe en l'Air

Rond de jambe en l'air 於 45° 可做 en dehors 和 en dedans。動作起自五位之前腿,爲 en dehors;起自五位之後腿,爲 en dedans。初學 rond de jambe en l'air 做單圈,嗣後練習雙圈動作。

En dehors　2/4節奏　開始於 épaulement croisé 五位,右腿前。第一拍:彈跳上左腿全蹠;同時右腳滑過地面往旁打開二位至 45°,並迅速做 rond de jambe en l'air;雙臂經一位打開二位,轉頭向左;軀幹略向主力左腿側傾,以使全蹠動作平穩;完成 rond de jambe en l'air 將腿清楚地伸直至 45°。然後在第二拍:放回五位於 demi-plié,右腿在後;同時,雙臂落下預備位置。

進行 rond de jambe en l'air en dedans,爲全蹠動作平穩,軀幹依然略傾向主力腿;但轉頭向動力腿,完成 rond de jambe en l'air en dedans 先往旁伸直腿再放下前五位。手臂經由一位打開,與腿同時到達二位,再與腿同時落下,回預備位置。

雙腿必須同時落於五位,主力腿切勿自全蹠先行跌下。

Coupé-Ballonné

2/4節奏　Préparation:站右腿,左腿伸直 croisé derrière 腳尖點地。前起拍:雙臂先略開向旁,再返回預備位置同時 demi-plié,左腿屈膝於 sur le cou-de-pied derrière。第一拍做 coupé:左腿全蹠於右腳後;右腿以 battement 方式往旁抬起 45°;身體轉成 en face;雙臂自預備位置直接打開二位。第二拍:左腿輕緩、有控制地落下 demi-plié,右腿屈膝於 sur le cou-de-pied derrière;同時軀幹向左彎曲;右臂經預備位置彎至一位,左臂留在二位;頭轉向左;整個身體成爲 épaulement croisé。

由此姿勢起,接下一個 ballonné:右腿 coupé 全蹠;左腿往旁抬起;轉身爲 en face;右臂從一位打開二位,左臂留在二位,依此類推。

Coupé-ballonné 亦可將手臂輪流抬起至三位。Coupé 全蹠時,雙臂如同上述,直接打開到二位;當落下 demi-plié,與動力腿同側的手臂抬

起三位；另一手仍留在二位；軀幹向主力腿側彎。接下一個coupé，將手臂從三位打開到二位，依此類推。

練習coupé-ballonné往反方向（下舞臺）移動，préparation為croisé devant腳尖點地。前腿先coupé全踮，另一腿往旁打開45°，當主力腿demi-plié，另一腿屈膝為sur le cou-de-pied devant。與主力腿同側的手臂彎於一位，軀幹僅略向後仰而不必側彎，於épaulement croisé。

初學coupé-ballonné採取中庸速度，連續練習至少八次，每個coupé-ballonné為一小節的2/4節奏或兩小節的3/4（華爾滋）。

Pas Ballonné

全踮的pas ballonné可往前和往後移動，成小舞姿croisées、effacées和écartées。

Ballonné往前，成舞姿effacée的範例 2/4節奏 開始於épaulement croisé五位，右腿前。前起拍：左腿做短促的demi-plié，右腿屈膝sur le cou-de-pied devant（coupé之類型）；轉身成épaulement effacé。第一拍：彈跳上左腿全踮，同時右腿踢出effacé devant於45°；當彈跳成全踮時要往前移向右腳尖；左臂於一位，右二位；頭轉向左。第二拍：左腿落於demi-plié，同時右屈膝sur le cou-de-pied devant。由此姿勢起，繼續往前移動，接著做兩到四個或更多的ballonnés。始終保持第一個ballonné即已形成的手臂、軀幹和頭部姿勢，最後一個ballonné落於croisée五位，右腿在後，雙臂放下預備位置。

進行連續的ballonnés，左臂可逐漸抬起三位，右臂仍留在二位。

Ballonné往後也一樣要移動，但方向相反。

後背挺拔、雙肩與兩髖放平，手臂具有張力地固定在正確的二位，有助於全踮時往前和往後移動的平衡與穩定。

每個pas ballonné可做兩拍或一拍，若為後者，demi-plié應落於四分音符（強拍）上。

Pas de Bourrée Suivi

Suivi 為「連續、不斷」之意。Pas de bourrée suivi 就是全踮著做一連串成一位或五位不間斷的 pas de bourrée，可往任何方向移動，沿橫線或斜角線，繞小圓圈或大圓圈，以慢速、中速或快速動作。是全踮舞蹈中最不可或缺的一環。

此舞步從第一年就開始學習，並需要在將來的各年級中不斷練習使它日趨完善，最終應以快速、輕盈而精緻的方式動作。

學習步驟

1. Pas de bourrée suivi 於一位；亦即 pas couru（初期學習）　2/4 節奏　站一位，demi-plié 再彈跳至全踮，雙腿併攏成不外開的一位。第一拍：右腳尖離地將腿以不轉開的姿勢往前輕踢（離地不太高），再迅速放回左腳旁。第二拍：左腿做同樣動作，依此類推。動作在原地連續多練習幾次。然後，輪流踢腿的速度加快，每個動作改為半拍。

2. Pas de bourrée suivi 於一位，往前和往後移動。開始如同 1 例，接著，當輕踢前腿時，每次向前邁一小步，雙腳保持著不轉開的一位姿勢，身體重心隨動力腳尖往前送。如此沿直線從 5 點移到 1 點，然後，保持全踮，繼續輕踢前腿，但往後移動，背對 5 點。

3. 完成式　於 épaulement croisé 五位起，右腿前。前起拍：demi-plié，右腿向前伸出 45°。邁步至不轉開的右腿全踮並以不外開的一位往前跑。到達指定的地點，倒退，全踮於一位往後跑，保持面對鏡子。雙腿始終互相靠攏。

隨節奏加快，雙腿越踢越低、邁步越來越小，變得幾乎看不出來。然而正因初學階段採取了這種訓練方式，使將來全踮的跑步得以清晰、明快。

這種 pas de bourrée 可以面對 1 點或沿斜角線，往前或往後移動，也採取側身姿勢對鏡子，倒退著沿橫線往後移動，穿越教室。

每一步亦可為十六分音符（一拍跑四步），以快速或慢速進行。

手臂和頭的姿勢，可按照教師的規定而變化。但初期學習建議：往前移動，將雙臂漸漸抬起一位並稍微分開（手掌心朝下）；往後移動，

將雙臂漸漸落下預備位置。

Pas de Bourrée Suivi 於五位

學習步驟

1. 初期學習　開始於épaulement croisé五位，右腿前。Demi-plié，彈跳上全踮將雙腿收攏成深度交叉的五位，用力提起兩髖與後背。右腳尖稍抬離地，清楚地於強拍輕放回五位；立刻稍抬起左腳尖，再清楚地於強拍輕放回五位。動作在原地重複至少十六次。

　　每次，腳尖於四分音符強調似地落下，再富節奏性地抬起。腳尖抬離地，動力腿僅屈膝少許；當腳尖落地，應立刻感覺膝蓋完全伸直。偶見舞者因缺乏經驗或pas de bourrée動作不良，以屈膝姿勢踮著腳尖移動，這種「坐在腿上」的全踮跑步令人產生沉重、笨拙的印象。

2. Pas de bourrée suivi於五位往旁移動　開始於五位，右腿前。Demi-plié，彈跳上全踮於五位épaulement croisé（右肩略偏前）；右臂抬起三位，左在二位；頭略向左前傾自右手肘往上看。

　　右腳尖抬離地，往旁邁出一小步；接著立刻提起左腿並放在深度交叉的後五位；右腿再往旁邁小步，將左腿同樣地放後五位，依此類推。沿著橫線向右移動，以2/4節奏持續動作，至少進行八小節的樂句。初學時右、左腿各邁一步為一拍（四分音符），然後為半拍（八分音符），最後為四分之一拍（十六分音符）。視學生做pas de bourrée suivi熟練的情況而加速。

　　動作同樣以左腿往左側移動，然後練習右腿沿斜角線從 6 點到 2 點；左腿從4點到8點。動作中，雙臂可始終保持於開始的姿勢不改變，亦可變換手臂位置。

　　Pas de bourrée suivi 完成式，腿直接從五位 demi-plié 伸到pas de bourrée的指定動作方向：往旁、croisé devant、écarté 等。第一步要寬敞的邁出至全踮，身體重心隨即移上腳尖；緊跟著向它併攏第二腿。

　　PAS DE BOURRÉE SUIVI 的動作規則　Pas de bourrée之際應將腳尖稍微抬離地，速度越快腳尖離地越少，然而，雙腿必須始終保持動作清晰。

　　無論是往旁、沿斜角線或是循圓周移動，邁步應細碎而不易察覺。
第二腿必須緊隨第一腿，時時刻刻併攏於五位，避免出現第二位置。

　　於croisée和effacée devant和derrière方向移動（亦即，往前和往後
邁步）必須留意，使雙腿保持成交叉的五位，避免出現第四位置。

　　做pas de bourrée最常犯的錯誤，是將第二腿慢吞吞地拖到後五位。
腿的邁步動作有多麼積極，隨後收五位的腿就應該同樣積極。

　　做pas de bourrée應用力收緊大腿、提起兩髖；每邁出一小步，膝蓋
都必須完全伸直。

雙腿跳（Changement de Pieds）

　　三、四年級開始學全蹠的changement de pieds。先在原地跳躍，
然後做croisée方向沿斜角線往前或往後移動，並在原地轉身（en
tournant）。

學習步驟

1. 初期學習　開始於五位。Demi-pli和彈跳上全蹠於五位；保持全蹠，
　再度demi-plié，收緊雙腿肌肉將膝蓋向外轉開，後背與臀部肌肉向上
　提起。雙腳稍微向內收縮腳背（尤其具有高腳弓者）並收緊腳掌肌
　腱。向上跳，高度足以使膝蓋、腳背和腳尖在空中完全伸直即可。自
　跳躍落地為全蹠，再度稍微向內收縮腳背，並將膝蓋向兩旁打開成
　demi-plié姿勢。如此，做四個changements de pieds（各一拍），最後
　一個跳躍將整個腳落下五位於demi-plié。可逐漸增多全蹠changements
　de pieds的練習數量。

2. 完成式　從五位起，demi-plié和changement，落於全蹠的五位demi-
　plié。由此起，繼續其餘的changements de pieds，最後一個跳躍將整
　個腳落下五位於demi-plié。

　　練習初期，雙臂留在預備位置。嗣後，在動作中可逐漸將它們抬至
一或三位，然後打開二位，再落下。手臂和轉頭的姿勢可做各種變化。

　　Changements de pieds每個動作為一拍和半拍。

　　當速度加快，跳躍高度隨之降低，但離地時仍必須將膝蓋、腳背和腳尖迅速伸直。

　　當練習移動的 changement de pieds 必須注意：往前或往後的移動是發生在跳離地的瞬間。

單腿跳（Sauté）

　　這類跳躍可在原地做或成各種小舞姿往前移動。預先 demi-plié 再將一腿由上放下至全蹠；另一腿提起成 sur le cou-de-pied 位置，亦可伸直或半彎成小舞姿（45°）。手臂、軀幹和頭的姿勢依照教師的規定而變化。這類跳躍具備十足的 par terre 特質，因此不需刻意跳離地面。跳躍中的主力腿，應保持膝蓋微彎，使 demi-plié 始終具彈性與張力；腳背必須格外收緊。

　　沿著斜角線往前移動的跳躍是 ballonné 或 rond de jambe en l'air en dehors；所採用的頭、手和軀幹位置為舞姿 effacée 或 écartée devant。跳躍中，雙臂可放在一和二位、二和三位、一和三位；亦可逐漸抬高、打開、放下或再抬起手臂，以變換舞姿。

　　這類跳躍，常在前起拍預先做 coupé 至全蹠，可自五位 demi-plié，或 préparation 成 croisée derrière 腳尖點地做起。若開始於五位，右腿在前 demi-plié，左屈膝 sur le cou-de-pied derrière。然後左腿動作敏捷地成為全蹠（coupé 於右後），將身體重心移上左腿，接著，一邊跳躍一邊以右腿做 ballonné 或 rond de jambe en l'air。

　　若為全蹠的單腿跳，成 90° 舞姿 arabesque 往前移動，這時，主力腿需極度收縮腳背並微彎膝蓋，動作將因而失去特有之審美價值。與其如此，不如採取一般 plié-relev 做法，使往前移動的 arabesque 舞姿顯得更輕盈美妙、賞心悅目。

旋轉（Tours）

　　第十章「地面和空中的旋轉」已列舉半踮和全踮的各種 tours，在此，僅記錄全踮的 tours。

　　Tours en Dehors 起自 Dégagé　2/4節奏　沿斜角線從6點移動到2點，向右轉。開始於五位 épaulement croisé，右腿在前。前起拍：demi-plié，左腿柔和地往旁打開45°（dégagé），全身順勢轉為 en face 對2點；雙臂打開二位。第一拍：左腿全踮收於右腳前做 tour en dehors，即刻提起右腳至 sur le cou-de-pied devant；雙臂收攏於低的一位（以左臂帶動）；頭和視線留向左肩對2點稍停，旋轉結束返回面對2點。第二拍：右腿離開 cou-de-pied 向前落下到一小步距離之外於 demi-plié；同時左腿柔和地往旁打開45°（dégagé）並開雙臂至二位。按規定的動作次數重複練習。這些 tours 亦可每個為一拍（四分音符）。

　　做 tours 時雙臂可抬至三位。更有益處的手臂變化姿勢為：開始 tour（向右），左臂自二位收一位，右臂留在二位；結束 tour，右臂迅速收至一位，左臂揮開到二位；當 dégagé，雙臂再打開二位。

　　Tours en Dehors 起自 Dégagé，成為某個大舞姿　這類 tours 都沿斜角線向前移動（較少循圓周做），每個為兩拍或一拍，做法如同上例，但完成為大舞姿 écartée、effacée 或 croisée devant 於90°。

　　Tours en Dehors 起自 Dégagé，成為大舞姿 Écartée Devant　2/4節奏　向右轉，沿斜角線從6點到2點。開始於 épaulement croisé 五位，右腿前；或 préparation 右腳尖點地 croisée devant。第一拍：左腿 dégagé 接著做全踮 tours en dehors，轉完右腿迅速以 développé 方式伸出成大舞姿 écartée devant 於90°；同時雙臂打開成右三位和左二位；軀幹向主力左腿側傾；視線望右手；兩髖和下背部向上緊提。Tour 進行中右腳留在 sur le cou-de-pied devant 位置，至結束的瞬間才迅速向2點打開成為舞姿，絕不提早；唯有如此準確地對2點出腿，方有助於全踮舞姿的穩定。當旋轉結束將雙手姿勢固定住、紋絲不動；左臂架在正常二位稍前之處，同樣有利於舞姿的平衡。

第二拍：右腿向2點寬敞地落下demi-plié，左腿dégagé至45°；雙臂打開至二位而身體保持原來的方位（右肩對2點和左對6點）。由此姿勢起，做下個tour。

然後，練習相同tours，每個為一拍。

當這種tours完成為舞姿effacée devant，轉完往前落下effacé於demi-plié面對2點。如果同樣的tours（向右轉）完成為舞姿croisée devant，就應該沿斜角線從4點移到8點。但不論做何種大舞姿，旋轉都必須迅速完成，並將舞姿清晰、平穩在全蹠暫停瞬間。

雙腿的 Tours en Dedans（Glissade en Tournant） 2/4節奏 向右轉，沿斜角線從6點移到2點。開始於épaulement croisé五位，右腿前。前起拍：轉成effacé面對2點，右腿順勢自demi-plié向前滑出並邁上全蹠；伸右臂往前、左往旁，雙手採取arabesque姿勢。當身體重心移上右腿，左腿立刻收在右腳前於五位全蹠；同時以左臂帶動，使雙手合攏於低的一位並轉身成左肩對2點、右對6點；頭和視線越過左肩方向。隨即於第一拍：完成轉身面對2點；tour結束時右腿為前五位。所以，這類tours的開始與結束均為effacée姿勢。第二拍：落於五位demi-plié；左臂打開二位、右留在一位。

動作若需重複，再向2點邁步，右臂往前伸並將雙手轉為arabesque姿勢。

Tours的開始與結束一樣，兩肩必須完全放平。跟隨右手伸出的方向邁步，手就像為斜角線的邁步指路一般；將來循圓周移動亦如此。進行tour雙腿需緊密地併攏於五位（難怪這種旋轉又名為tours soutenus —「撐起來的tours」），當旋轉速度加快及一拍做一圈時，此點就更為重要。飛快而精湛的tours技巧得力於腿部肌肉緊張、迅速轉頭並帶動雙肩、兩髖向上提。

Pas Emboîté en Tournant（Tours Emboîtés） 全蹠的pas emboîté en tournant，如同上述沿斜角線和循圓周的所有tours，可單獨動作，亦可與其他tours連接動作，永遠都以快節奏進行，每轉半圈為一拍或半拍。

2/4節奏 向右轉，沿斜角線從6點移到2點。開始於épaulement

croisé 五位，右腿前。前起拍：demi-plié，右腿往旁開 45°（dégagé）對 2 點。第一拍：右腿邁上全踮和轉半圈，並迅速提起左腳 sur le cou-de-pied devant；同時彎左臂至一位，留右臂在二位；轉身為左肩對 2 點和右對 6 點；頭和視線越過左肘朝向 2 點。第二拍：不移動，左腳落在原地全踮於前五位，同時轉第二個半圈並迅速提右腳 sur le cou-de-pied devant；轉身為右肩對 2 點和左對 6 點；頭和視線越過右肘朝向 2 點；轉完第二個半圈才將左臂打開二位而右彎在一位。不建議當左腿旋轉時提前將左臂打開二位，以免影響身體姿態的準確與往前移動的方向。

做下個 tour，右腿往旁向 2 點邁小步至全踮。如此地，每當第一個半圈往前移；第二個則原地轉半圈。轉頭準確、兩肩嚴密對齊斜角線、雙臂位置端正且變換迅速、兩髖向上提、雙腿配合節奏敏銳的動作，均有助於一連串快速度 tours 的進行。

Tours en Dedans 起自 Coupé（沿斜角線和循圓周）

學習步驟

1. 初期學習　2/4節奏　向右轉，沿斜角線從 6 點到 2 點。前起拍如同雙腿的 tours en dedans 做法：轉身成 effacé，打開右臂往前、左往旁。第一拍：右腿朝右手伸出的方向往前邁步至全踮，左腳為 sur le cou-de-pied devant；用力提起軀幹將身體重心移上右腿；左臂帶動旋轉與右臂會合於一位。右腿準確於全踮做 tour en dedans；頭和視線先越過左肩對 2 點暫留，結束 tour 再轉頭和身體向 2 點。第二拍為 coupé：左腿落 demi-plié 於右腳後，右腿屈膝於 sur le cou-de-pied devant（身體成 effacé 姿勢）。由此起，重複動作。

2. 完成式　當 tour 時，動力腿屈膝，向外轉開而穩固地放在主力腿 sur le cou-de-pied derrière（而非 devant）。Tour 之後做 coupé，同上述。

這種 tours 也稱為 tours piqués（「刺」、「戳」），極符合此動作特性：主力腿做 tour 時，應稍微抬起再往下尖銳地戳向地面，迅速邁至全踮並旋轉，然後再大幅度邁向前，做下個 tour。

上述沿斜角線和循圓周之所有 tours，以一拍轉一圈的動作節奏是：當音樂強拍（四分音符）為全踮的 tours；弱拍（兩個四分音符之間）則做

旋轉前的demi-plié。

Tours Fouettés 成 45°

學習步驟

1. 初學式　En dehors（不旋轉），2/4節奏　開始於五位，右腿前。前起拍：demi-plié en face，右腿向旁打開二位於45°；同時打開雙臂到二位。第一拍：彈跳上左腿全踮；右腿屈膝並以腳尖急促甩擊主力腿的小腿後方，立刻再迅速帶到主力腿的脛骨前；同時雙臂動作有力地收攏至低的一位。第二拍：左腿落下demi-plié；右腿向旁打開二位於45°；雙臂打開二位。如此做fouetté成45°的en face練習，重複四到八個動作；逐漸增加為十六個。

　　Tours fouettés en dedans 做法相同，但動力腿屈膝先以腳尖甩擊主力腿的脛骨前方，再迅速帶到小腿後，然後向旁打開成45°。

2. 進階式　Pirouettes en dehors的préparation為en face四位，左腿前。前起拍：demi-plié和pirouette en dehors向右，第一拍：轉完落於左腿demi-plié；同時打開右腿和雙臂至二位。第一和第二拍之間：做en face（不旋轉）的fouetté成45°。第二拍：動作完成。其後的fouettés仍每個為一拍，共做七到十五個，最後結束於épaulement croisé四位，右腿後。動作的強拍均落於demi-plié。

　　下一步，練習全踮而不旋轉的fouetté成45°；同時練習半踮加旋轉的fouettés，起初僅四個tours，而後為八、十二、十六個。建議通過上述訓練步驟，再開始全踮的tours fouettés成45°（en tournant），同樣從四個tours做起，逐漸為七到十五個。

　　Tours Fouettés 的動作規則　進行fouetté不旋轉的練習，仍必須遵守en tournant的所有動作規則。當動力腿屈膝快速甩擊時必須沿直線彎向主力腿，而大腿儘量固定不動並且保持轉開，腳尖接觸主力腿的小腿之後立即變換到脛骨前（fouetté en dehors）；fouetté的這一瞬間正

是動作之高潮。完成每次 fouetté，腿向旁伸出 45° 的那個點，必須與第一個 fouetté 所設定的高度和位置相同，換言之，腳尖每次都伸出於同一定點。Tours fouettés 無論旋轉與否，音樂的強拍總是「落下」於主力腿 demi-plié；音樂的弱拍為「上升」至全踮做 fouetté 和疾速旋轉。由於後者才是動作的重點，因此當不旋轉的練習，建議應固定於全踮並感覺「往上升起」；介於 fouettés 中間的 demi-plié 則動作短促、準確地以主力腳跟推地，藉以彈跳上全踮。Tours fouettés en dehors 向右轉，動力來自左臂；向左轉，為右臂帶動。偶爾，有些女舞者經驗豐富，以右臂帶動向右旋轉，將左臂留在預備位置不動；如此獨特的動作方式，並未逾越 tours fouettés 的學院派規範。為使 tours fouettés 動作平穩，應遵循所有類型 pirouettes 的動作要領：端正提起兩髖，迅速轉頭並將視線始終盯住教室的某個定點以協助旋轉。

附錄一

高年級課例（所有組合先以右腿再以左腿練習）

扶把練習

1. Grand plié於一位、二位、四位和五位各做兩個，每個四拍（4/4）。

2. Battement tendu和battement tendu jeté，三十二小節的2/4。

　　往前八個tendus各一拍，第八個加demi-plié；左腿往後八個；右腿往旁兩個doubles tendus（壓腳跟）各兩拍，四個一般的tendus；往旁七個battements tendus jetés各半拍，jetés再重複一遍。

　　重複全部組合，以右腿往後做起。

3. Rond de jambe par terre和grand rond de jambe jeté，八小節的4/4。

　　En dehors：四個ronds de jambe par terre各一拍，和三個各半拍；兩個grands ronds de jambe jetés各一拍；七個par terre各半拍；四個grands ronds de jambe jetés各一拍。組合做en dedans。

　　其後四小節的4/4主力腿demi-plié，做rond de jambe par terre en dedans和en dehors，以及第三種port de bras：另一腿伸直在後、抻長，將軀幹往前和往後彎曲。

4. Battement fondu和frappé，二十四小節的2/4。

　　Fondu至45°往前兩拍；plié-relevé兩拍；double fondu往前兩拍；plié-relevé兩拍。以同樣方式重複fondu往旁、往後再往旁。

　　Frappé：往旁七個各半拍，再重複七個；doubles frappés四個各一拍，和七個各半拍。

5. Rond de jambe en l'air，八小節的4/4。

　　兩個ronds de jambe落於demi-plié各一拍，和三個各半拍，最後一個落於demi-plié。雙圈tours sur le cou-de-pied en dehors兩拍，轉完出旁腿至45°；flic-flac en tournant en dehors兩拍，完成出旁腿至90°；雙

圈tours en dehors temps relevé兩拍，完成出旁腿至45°；三個ronds de jambe各半拍；和五個各四分之一拍（十六分音符）再重複五個。組合做en dedans。

6. Petit battement sur le cou-de-pied，十六小節的4/4。

　　六個petits battements各半拍，以développé結束成90°舞姿effacée devant；重複六個petits battements，以développé結束成90°舞姿écartée derrière。十二個petits battements各半拍；右腳tombé於demi-plié（在主力腿前），左腳sur le cou-de-pied derrière；右腿半蹠並向扶把轉半圈（完成爲左腳sur le cou-de-pied devant）。組合由此開始以左腿重複，再以右和左腿從反方向做全部組合。

7. Battement développé，八小節的4/4或三十二小節的華爾滋。

　　第一小節　Développé ballotté往前至90°一拍；半蹠passé於90°一拍；ballotté往後一拍；半蹠passé於90°一拍。

　　第二小節　Rond de jambe développé en dehos至90°三拍，主力腿爲demi-plié；半蹠passé於90°一拍。

　　第三小節　Développé往旁至二位一拍；demi-plié接tour en dehors en tire-bouchon，結束成爲90°舞姿écartée derrière。

　　第四小節　從écarté轉變成attitude effacée allongée一拍；往後développé tombé，結束爲半蹠成舞姿attitude effacée。

　　重複做反方向的組合練習。

8. Grand battement jeté pointé，十六小節的2/4。

　　往前兩個各一拍和三個各半拍；重複。往旁八個各一拍。組合全部從反方向做。

中間練習

1. 小adagio，八小節的4/4；外加battement tendu。

　　第一小節　Grand plié於croisée五位（右腿前），從最深的plié升起做tour en dehors成大舞姿effacée devant。

　　第二小節　Tour lent en dehors成舞姿effacée。

　　第三小節　半蹠將右腿劃到第三arabesque再落下demi-plié；半

踮做90°的passé並轉身en dehors，結束腳跟落下成90°舞姿croisée
devant。

第四小節　Renversé en dedans，結束四位croisée成préparation en
dehors；踮右腳做單圈tour en dehors成大舞姿effacée devant。

其後的四小節（左腿先落至後五位）全部做反方向：從五位
grand plié起tour en dedans成attitude effacée（踮右腳）；tour lent en
dedans；半踮將腿劃到croisé devant再落下demi-plié；再半踮做90°的
passé並轉身en dedans，結束腳跟放下成attitude croisée；renversé en
dehors，結束四位croisée成préparation en dedans，單圈tour en dedans
成attitude effacée。

接著，battement tendu，四小節的4/4。

右腿做兩個battements tendus和三個jetés成小舞姿croisée devant；
左腿同樣往後做；右腿往旁四個battements tendus（先收前五位）和
七個jetés en tournant en dedans。所有battements tendus各為一拍，jetés
為半拍。

接著再加四小節的4/4，做下述動作：

Tours sur le cou-de-pied en dehors：dégagé右腿至二位，自二位demi-
plié起單圈、雙圈和三圈tours，結束成四位préparation en dehors；再
自四位起單圈和雙圈tours，最後結束於五位，右腿後。半踮於五位轉
身，再tombé成為四位préparation en dedans，雙圈tours en dedans。

2. Battement fondu，八小節的2/4。

Fondu 45°成舞姿effacée devant兩拍；demi-plié和relevé半踮並將
腿劃到effacée derrière（雙臂成為第二arabesque）兩拍。重複，先做
petit battement將腳移到前，以便做fondu。

往旁fondu兩拍；demi-plié接著以兩拍自45°起雙圈tours en dehors
sur le cou-de-pied，完成仍半踮打開旁腿至45°；其後的兩小節2/4，做
七個ronds de jambe en l'air en dehors各半拍。換另一腿重複組合，然
後再做en dedans。

3. Grand battement jeté pointé（各半拍），八小節的2/4。

兩個pointés出右腿成舞姿effacée devant，第三個收五位；重複。
同樣出左腿成第一arabesque面對2點。同樣出右腿成舞姿écartée

derrière（先收前再收後）。左腿 développé 成 90° 舞姿 croisée devant 於半蹲；tombé-coupé 接 pas ciseaux 落下 demi-plié 成第一 arabesque 面對 2 點。

4. 大 adagio，八小節的 4/4。

第一小節　Grand plié 於二位加 port de bras；從最深的 plié 升起，踮右腳，做 tour en dedans 成舞姿第二 arabesque。

第二小節　90° 的 passé 並轉身為舞姿 écartée devant，左肩對 2 點；再向鏡子轉身（en dedans）成第四 arabesque。

第三小節　Renversé en écarté，重複 renversé（從剛才完成的 écartée derrière 做起）。

第四小節　自舞姿 écartée derrière 半蹲起來再做 pas chassé 沿斜角線到 6 點，結束於五位。半蹲將右腿 développé 成舞姿 effacée devant 再做 pas chassé 沿斜角線到 2 點，結束成為四位 effacée 的 préparation en dedans。

第五小節　雙圈 tours en dedans 成第一 arabesque（踮右腳）接 grand fouetté en tournant en dedans 成為舞姿第三 arabesque。

第六小節　為全腳的轉身 en dehors 成舞姿 croisée devant，半蹲起來再落四位成 préparation en dedans。

第七小節　雙圈 tours à la seconde en dedans（踮左腳）；右腿不放下，demi-plié 再起雙圈 tours en tire-bouchon en dedans，完成為舞姿 croisée devant 於 90°。

第八小節　Renversé en dedans（第二形式：經由 écarté devant）接 soubresaut 起自五位落五位。

5. 華爾滋節奏的旋轉小組合，十六小節。

四小節：出右腿往旁 petite sissonne tombée 接 pas de bourrée changé（換腳），結束成四位的 préparation en dehors；雙圈 tours en dehors sur le cou-de-pied，完成於 croisée 四位（左腿前）。

四小節：重心移到後四位（tombé）踮右腳做兩圈半 tours sur le cou-de-pied en dedans，結束成四位 préparation en dedans，左腿前；雙圈 tours en dedans sur le cou-de-pied（踮左腳），結束為大的 préparation en dehors，右腿前。

四小節：雙圈tours en dehors成舞姿attitude croisée；腿不放下，plié再起tour en dehors成舞姿第三arabesque，結束落於五位。

四小節：出右腳沿斜角線向2點做tours chaînés，結束成四位préparation en dehors，左腿前；三圈tours en dehors sur le cou-de-pied（向右），結束成為舞姿attitude croisée。

Allegro

1. 八小節的2/4。

兩個二位的assemblés battus往旁（先出右再左腿）；換腿的échappé battu於二位；另一腿開始，重複。出右腿double assemblé battu和petit échappé於四位croisée；另一腿開始，重複。全部做反方向（另外的八小節）。

2. 八小節的2/4。開始於五位，右腿後。

出右腿petit jeté battu，temps levé，assemblé（croisé derrière），royale；做三遍。Grande sissonne ouverte en tournant en dehors成為舞姿croisée devant，assemblé，sissonne fermée battu於小舞姿croisée derrière，royale。

換腿重複練習組合（八小節）；然後再從頭開始做反方向（十六小節）。

3. 四小節的4/4。

兩個不換腿的grands échappés en tournant，各轉半圈；pas de basque en avant(往前)接cabriole成舞姿第四arabesque，pas de bourrée en tournant和entrechat-quatre。再重複兩個grands échappés en tournant，grande sissonne ouverte en tournant en dehors（男班空中旋轉雙圈）成二位90°，assemblé收後。Petite sissonne tombée croisée devant接cabriole fermée成舞姿第四arabesque。重複做另一邊。

4. 華爾滋，十六小節。

右腿自後五位往旁glissade不換腳接petite cabriole fermée於二位，收前五位；換腿重複。出右腿往前sissonne tombée對2點接grande cabriole成第一arabesque；沿斜線自2點到6點，做chassé接jetés

entrelacés 成第一 arabesque，兩遍；向後邁步做 soutenu en tournant en dedans 成五位半蹲（雙臂至三位），結束左腳前；出右腿沿斜角線從 6 點到 2 點，sissonne tombée，coupé，grand jeté en tournant 成 attitude effacée，coupé，grand jeté en tournant，coupé，grand jeté en tournant 成 attitude effacée。

　　女班可將最後兩個 grands jetés en tournant 改爲兩個 jetés par terre，在空中爲小舞姿 attitude effacée。

5. 華爾滋，十六小節。

　　沿斜角線自 6 點到 2 點，做 chassé 接 sauts de basque，兩遍；tours chaînés 結束爲右腿 demi-plié 成第一 arabesque。沿斜角線往上舞臺，做 chassé 接 grand fouetté sauté en tournant en dedans 至 attitude effacée（對 8 點）；failli，coupé，grand jeté 成 attitude croisée，assemblé，雙圈 tours en l'air（女班做起自五位的雙圈 tours en dehors en tire-bouchon）再接 sissonne soubresaut 成舞姿 effacée derrière，落於左腿 demi-plié。

6. 四小節的 6/8。

　　Grande sissonne ouverte 出右腿成舞姿 effacée devant；主力腿 temps levé sauté 並將右腿劃至第三 arabesque，assemblé。出左腿同樣動作，再出右腿重複。右腿向 2 點，做 glissade 接 grande cabriole effacée devant，再以 assemblé 結束於五位，右腿後。繼續以另一腿重複所有舞步。再度練習此組合時，cabriole 可做雙打擊。

7. 八小節的 2/4。

　　八個 entrechats-six 各一拍，和十六個 petits changements de pieds 各半拍。

8. 緩慢的華爾滋。

　　Port de bras，軀幹向前、向後和側彎。雙腳站一位。

全踮動作的組合範例

1. 十六小節的2/4。右腿前。

二位的換腳échappés四次；double échappé結束踮單腳（右腳於sue
le cou-de-pied derrière）加做兩次plié-relevé，結束於五位，每個動作
為一拍。成二位的échappés兩次各一拍和三次各半拍。起自五位落
五位的préparation和三次起自五位的單圈tour en dehors sue le cou-de-
pied，各一拍。結束於五位，右腿後，再繼續以另一腿重複組合。

2. 二十四小節的3/8。五位，右腿前。

第一小節　Demi-plié，左腿往前向2點邁上全踮並轉成左肩對2
點，兩個半拍（2/8）做pas de bourrée suivi於五位；伸左臂往前，右
往旁。第三個半拍（1/8）向右轉半圈並將右腳邁至前五位，變成右
肩對2點；右臂在一位和左二位，轉掌心朝下。

第二小節　Pas de bourrée suivi成五位繼續移向2點。

第三和第四小節　全踮不落下，重複前兩小節；而最後半拍，右腿
落於demi-plié。

第五小節　左腿往前（croisé）邁上全踮成attitude croisée（左臂在
三位，右在二位）。

第六小節　Plié-relevé。

第七小節　Renversé en dehors。

第八小節　以右腿double rond de jambe en dehors向effacée devant，
結束於五位，右腿後。

接著八小節，以左腿向8點重複上述舞步。

繼續做最後八小節，如下：

第一和第二小節　Demi-plié以左腿向8點dégagé腳尖點地，接pas
de bourrée suivi成五位沿斜角線往上舞臺，左腿前；左臂在一位和右
二位，轉掌心朝下。最後半拍落左腿demi-plié，右腿向2點dégagé腳
尖點地。

第三和第四小節　Pas de bourrée suivi成五位沿斜線往上舞臺移向6
點，右腿前。最後半拍，左腿coupé（於demi-plié）。

最後四小節　全踮的pas couru成一位往前向8點和1點之間，結束

做 pas de chat en avant，落於右腿，左腳成 croisé derrière。

3. 緩慢的華爾滋，十六小節，右腿前。

　　第一小節　Pas de bourrée suivi 成五位沿橫線往右，雙臂自下方打開到右三位和左二位。

　　第二和第三小節　Coupé 右腿於 demi-plié 接著左腿 grande sissonne ouverte 至二位 90°（雙臂於二位）；plié 接 relevé 轉身成第一 arabesque 面向 3 點，再 demi-plié。

　　第四小節　左腿由上踩下爲全蹠做雙圈 tours en dehors sur le cou-de-pied，雙臂於三位。結束左腿 demi-plié，右腳尖點地 croisé devant；軀幹前傾；雙臂從三位落下（épaulement croisé）。

　　第五至八小節　重複前四小節。

　　第九至十二小節　再重複，但 tours en dehors 落於五位 demi-plié，右腿後；迅速全蹠於五位向右轉一圈，完成爲 épaulement croisé 右腿前；右臂至一位和左於二位；頭轉向右。

　　第十三至十六小節　沿斜角線向 2 點，左腿從 dégagé 做 tour en dehors sur le cou-de-pied，完成爲大舞姿 écartée devant（左腿保持全蹠）；右臂在三位和左二位。重複相同 tour。再從 dégagé 做雙圈 tours en dehors，完成右腿後五位，接 grande sissonne ouverte 往前立左腿成舞姿 attitude croisée；雙臂於三位和二位 allongées。

4. 四小節的 4/4（或十六小節的華爾滋）。

　　Préparation：右腿 croisé derrière，腳尖點地。前起拍：demi-plié，右腿往前向 2 點邁至全蹠，雙臂往旁打開並且轉身成爲右肩對 2 點。

　　第一小節　第一拍爲 demi-plié 和 fouetté effacé en dehors en face；第二拍落下 demi-plié；第二、三拍之間爲 relevé 全蹠（舞姿不變）；第三和第四拍做 grand fouetté en tournant en dedans 成第三 arabesque。

　　第二小節　第一拍爲 relevé 於 attitude croisée，視線向上望左手；第二拍落四位成 préparation en dehors；第三和第四拍（右腿全蹠）做雙圈 tours en dehors sur le cou-de-pied，結束於五位，左腿後。

　　第三小節　出右腿 pas de bourrée suivi 成五位向右繞小圈，結束面對鏡子；最後一拍，右腿落 demi-plié 再彈跳上全蹠，左腿踢出 à la seconde，雙臂打開二位。

第四小節　Grand fouetté en tournant en dedans成第一arabesque，換腿pas de bourrée成四位préparation en dedans，雙圈tours sur le cou-de-pied en dedans踮左腳，落於右腿前五位。

5. 四小節的4/4。舞姿croisée derrière，右腿站立。

第一小節　Grand port de bras，結束成四位的préparation en dedans。

第二小節　雙圈tours à la seconde en dedans（踮右腳），雙臂於三位；左腿不放下，右腿demi-plié再接pas de bourrée dessus en tournant；結束時右腳落下而左腿往後邁，成為右腿伸直croisé devant以腳尖點地。

第三小節　右腳尖滑向3點，將重心移上右腿於demi-plié再全踮，做半圈tour en dedans成第一arabesque；demi-plié再半圈tour成第一arabesque；demi-plié再做一整圈tour en dedans成第一arabesque；經一位passé至croisée四位，成為demi-plié左腿前，右腳尖在後點地。

第四小節　右腿coupé，左腳尖滑向7點；踮左腿做半圈tour en dedans成第一arabesque，demi-plié再半圈； demi-plié再做雙圈tours en dedans en tire-bouchon。結束於五位，右腿前。

6. 四小節的4/4。

沿斜角線從6點到2點。Préparation：左腿於croisé derrière腳尖點地；右臂在一位和左二位；頭向右。前起拍：demi-plié並轉身向2點，左腿向旁打開45°而雙臂於二位，然後做pas de bourrée dessus en tournant。

第一小節　第一拍：左腿落下demi-plié，右腿向旁打開45°接著做fouetté en dehors。第二拍：右腿落下demi-plié，左腿向旁打開45°接做fouetté en dedans。第三拍：左腿落下demi-plié再做fouetté en dehors。第四拍：右腿落下demi-plié接pas de bourrée dessus en tournant。

第二和第三小節　再重複兩遍fouetté的組合。最後踮右腳做fouetté en dedans轉雙圈，結束為左腿demi-plié，右腳於sur le cou-de-pied devant。

第四小節　Tours chaînés向右，完成為四位croisée左腿前demi-

plié，左臂在三位和右二位。

大Adagio的四個組合範例

1. 四小節的4/4或十六小節的華爾滋。

　　第一小節　Grand plié於五位（右腿前），再從最深的plié升起，做雙圈tours en dehors sur le cou-de-pied；轉完將右腿邁向4點成舞姿第三arabesque，左臂抬起至高的三位。

　　第二小節　軀幹前傾，同時向右慢轉，並將左腿帶至écarté derrière於90°對6點。

　　第三小節　主力右腿demi-plié再起tour en dehors成舞姿第四arabesque；軀幹前傾少許，同時轉en dehors（半圈），並將左腿帶至旁於90°（背對鏡子停住）。

　　第四小節　主力右腿demi-plié，左腿由上踩下半踮，做一圈半tours en dedans成舞姿attitude effacée。結束於plié為allongée舞姿。迅速passé經由一位向前，邁步-coupé接entrechat-six de volé成舞姿écartée devant對8點。

2. 四小節的4/4。五位，右腿前。

　　第一小節　Grand échappé成二位，自二位上升踮左腳做雙圈tours à la seconde en dehors，結束於五位，右腿前。

　　第二小節　Grand échappé成croisée四位，自四位上升踮右腳做雙圈tours en dedans成舞姿第一arabesque。

　　第三小節　Grand fouetté en tournant en dedans成舞姿第一arabesque對2點，再接第二個fouetté成舞姿attitude croisée allongée。

　　第四小節　左腿coupé半踮，提起右腳sur le cou-de-pied；再demi-plié和relevé半踮，以及renversé en dehors（做rond de jambe développé接pas de bourrée en tournant en dehors）；結束成四位的préparation en dedans，右腿前；三圈tours sur le cou-de-pied en dedans，完成為舞姿croisée devant於90°，雙臂在三位。

3. 四小節的4/4。五位，右腿前。

　　第一小節　短促的pas failli完成為左腿前croisée四位préparation

en dehors，接雙圈tours en dehors sur le cou-de-pied。結束右腿往旁伸出90°，主力左腿短促地plié再grand jeté至右腿；同時左腿做90°的passé成舞姿croisée devant，再迅速經由一位將左腿passé往後，成舞姿第一arabesque沿斜角線對2點。

第二小節　Tour lent en dedans成舞姿arabesque，回到2點，半踮起來。

第三小節　Tombé向後，踮起左腳做雙圈tours en dehors成舞姿effacée devant，右臂在三位和左二位（手掌向外延伸）。落下五位，右腿後。

第四小節　半踮並développé左腿成舞姿écartée devant，tombé接pas chassé向8點。最後重心移上左腿成舞姿attitude effacée，再做轉體-fouetté（tour-fouetté）en dedans完成為舞姿attitude effacée。

4. 八小節的4/4。

第一小節　Préparation：左腿為croisé derrière腳尖點地。前起拍：demi-plié，左腿往旁dégagé至45°；pas de bourrée dessus en tournant結束於第一拍；pas de bourrée dessous en tournant結束於第二拍成五位；踮左腳做雙圈tours en dehors sur le cou-de-pied完成為舞姿第四arabesque。

第二小節　保持舞姿arabesque，軀幹前傾向下（penché）再還原。

第三小節　主力左腿demi-plié將右腿帶經二位90°，踮起做雙圈tours en dedans成舞姿croisée devant，再接renversé en dedans。

第四小節　左腿快速développé往旁成半踮（前起拍）接著grand fouetté en tournant en dehors成舞姿croisée devant，再立起半踮並移動左腿成為attitude effacée。

第五小節　Tombé向後，踮起左腳做雙圈tours en dehors成舞姿第三arabesque，再renversé en dehors（attitude）。結束於右腿，成為舞姿croisée derrière以腳尖點地。

第六小節　Grand port de bras（第六種）。

第七小節　第一拍：做grand port de bras的前半段（於plié伸展後腿而軀幹前傾）。第二拍：重心快速移上左腿並轉身en dedans成90°舞姿第三arabesque（向4點）。第三和第四拍：保持半踮並移動右腿成

écarté devant對 2 點。

　　第八小節　Tombé於右腿demi-plié成第一arabesque對 2 點，接做雙圈tours en dedans sur le cou-de-pied，左臂抬起三位和右在一位。結束於五位，左腿前。

附錄二

八年學制的教程大綱

　　古典芭蕾舞蹈的初階練習，借此學會身體的基本姿勢，雙腳和手臂的位置，以及頭的用法。培養最基礎的協調性動作習慣。

扶把練習

　　為易於學會正確的做法，先採取面對把杆以雙手扶把練習。待動作掌握後，改成單手扶把，繼續相同的練習。所有練習項目都先往旁做，讓雙腿適應正確地向外轉開，然後才往前和往後動作。

1. 身體的基本姿勢。
2. 雙腳位置：
 第一位置
 第二位置
 第三位置
 第五位置
 第四位置（這個位置最困難，因而最後學習）。
 配樂節奏：每個位置停留四小節的4/4或八小節的3/4。
3. 手臂位置：
 預備位置
 第一位置
 第三位置
 第二位置（這個位置最困難，因而最後學習）。
 初學手臂位置，在教室的中間練習，不必強調雙腳的外開姿勢。

配樂節奏：四小節的4/4或八小節的3/4。

4. Demi-plié於一位、二位、三位、五位和四位。

　　配樂節奏：兩小節的4/4；第二學期爲一小節的4/4。

5. Battement tendu於一位，往旁、往前和往後。

　　配樂節奏：兩小節的4/4，稍後爲一小節的4/4；

　　第二學期爲一小節的2/4，其動作爲1/4（一拍）再於五位停留1/4。

6. Battement tendu加demi-plié於一位，往旁、往前和往後。

　　配樂節奏：兩小節的4/4　（第一小節做battement tendu；第二小節 demi-plié），稍後爲一小節的4/4；第二學期爲一小節的2/4。

7. Passé par terre經由一位向前和向後。

　　配樂節奏：兩小節的4/4，稍後爲一小節的4/4。

8. Rond de jambe par terre移四分之一圓。

　　配樂節奏：兩小節的4/4，稍後爲一小節的4/4；

　　第二學期結束時爲一小節的2/4。

9. Battement tendu於五位，往旁、往前和往後。

　　配樂節奏：兩小節的4/4，稍後爲一小節的4/4；

　　第二學期爲一小節的2/4，其動作爲1/4（一拍）再於五位停留1/4。

10. Battement tendu加demi-plié於五位，往旁、往前和往後。

　　配樂節奏：兩小節的4/4（第一小節做battement tendu，第二小節 demi-plié），稍後爲一小節的4/4；第二學期爲一小節的2/4。

11. Rond de jambe par terre en dehors和en dedans（首先講解en dehors和en dedans的概念）。

　　配樂節奏：兩小節的4/4，稍後爲一小節的4/4；第二學期結束時爲一小節的2/4。

12. Battement tendu jeté於一位和五位，往旁、往前和往後。

　　配樂節奏：兩小節的2/4，稍後爲一小節的2/4。

13. Battement tendu jeté加demi-plié於一位和五位，往旁、往前和往後。

　　配樂節奏：兩小節的4/4，稍後爲一小節的4/4。

14. Battement tendu pour le pied 於一位和五位

　　a）於二位落下腳跟（double tendu），

　　b）於二位落下腳跟並demi-plié（double tendu加demi-plié），第二學

期學習。

配樂節奏：兩小節的4/4，稍後爲一小節的4/4。

15. Relevé lent至45°，往旁、往前和往後。

配樂節奏：兩小節的4/4。

16. Battement tendu jeté piqué於一位和五位，往旁、往前和往後。

配樂節奏：一小節的4/4。Piqué爲1/4（一拍），稍後爲1/8（半拍）。

17. Battement tendu jeté動力腿至25°加做勾腳、繃腳，向旁、向前和向後。

配樂節奏：一小節的4/4。

18. Sur le cou-de-pied devant（前）和derrière（後）腳的基本位置。

初期學習，應將腿向旁伸出從腳尖點地做起；待掌握後，可起自伸前腿或後腿。

配樂節奏：兩小節的4/4。

19. Battement frappé往旁、往前和往後（先學習以腳尖點地，第二學期爲45°）。

配樂節奏：一小節的4/4，稍後爲一小節的2/4。

20. Relevé半踮於一位、二位和五位。

配樂節奏：一小節的4/4，兩小節的2/4，或四小節的3/4。

21. Grand plié於一位、二位、三位、五位和四位。

配樂節奏：兩小節的4/4。

22. 調節式sur le cou-de-pied位置（先將腿伸向旁從腳尖點地做起；然後起自五位）。

23. Battement fondu往旁、往前和往後。（先學習以腳尖點地；第二學期做45°）。

配樂節奏：兩小節的4/4，稍後爲一小節的4/4。

24. Battement soutenu往旁、往前和往後，以腳尖點地（經由sur le cou-de-pied前或後的位置）。先學習全腳的動作，第二學期半踮於五位。

配樂節奏：兩小節的4/4，稍後爲一小節的4/4。

25. Petit battement sur le cou-de-pied。（節奏均勻地變換腳的位置。）

配樂節奏：一小節的4/4，稍後為一小節的2/4。

26. Battements doubles frappés往旁、往前和往後（先學習以腳尖點地，第二學期做45°）。

配樂節奏：兩小節的4/4，稍後為一小節的4/4。

27. Rond de jambe par terre的préparation，en dehors和en dedans。

配樂節奏：一小節的4/4。

28. 90°的battement relevé lent起自一位和五位，往旁、往前和往後。（先面向扶把練習往旁和往後動作。往前動作以單手扶把練習。）

配樂節奏：兩小節的4/4。

29. Grand battement jeté起自一位和五位，往旁、往前和往後。（先面向扶把練習往旁和往後動作。往前動作以單手扶把練習。）

配樂節奏：一小節的2/4；稍後，其動作為1/4（一拍）再於五位停留1/4。

30. Rond de jambe en l'air en dehors和en dedans。（首先為旁腿於45°屈膝和伸直的簡單練習。）

配樂節奏：一小節的4/4，稍後為一小節的2/4。

31. Battement retiré。

配樂節奏：一小節的4/4。

32. Battement développé往旁、往前和往後。（先面向扶把練習往旁和往後動作。往前動作以單手扶把練習。）

配樂節奏：兩小節的4/4。

33. Grand battement jeté pointé起自一位和五位，往旁、往前和往後（第二學期做）。

配樂節奏：一小節的4/4。

34. Battement développé passé（第二學期做）。

配樂節奏：兩小節的4/4。

35. Rond de jambe par terre於plié，en dehors和en dedans；接在rond de jambe par terre之後練習。

配樂節奏：兩小節的4/4。

36. 第一和第三種ports de bras於不同組合中做。例如：第三種ports de bras可為rond de jambe par terre練習的結尾動作。

配樂節奏：兩小節的4/4。

37. Pas de bourrée changé（換腳），en dehors和en dedans（面向扶把練習）。

配樂節奏：一小節的4/4，稍後為一小節的3/4，再往後為一小節的2/4。

38. Pas de bourrée suivi半蹲，成五位。

配樂節奏：兩小節的4/4或兩小節的3/4。每個動作為1/8（半拍）。

39. 軀幹向後和向旁彎，面向把杆於一位（為扶把的結尾練習）。

配樂節奏：兩小節的4/4或四小節的3/4。

40. 半蹲於五位做換腿的半圈轉，不加plié，以及起自demi-plié。

配樂：一小節的4/4。

中間練習

與扶把做同樣的練習，另加下列項目：

1. Épaulement croisé和effacé於五位和四位（首先講解épaulement的概念）。

2. 第一、第二和第三種ports de bras。

配樂節奏：兩小節的4/4或四小節的3/4。

3. 學習各種大舞姿和小舞姿croisées、effacées和écartées，devant（向前）和derrière（向後）的手臂位置。以及第一、第二和第三arabesques（以腳尖點地）。

4. Temps lié par terre。

配樂節奏：四小節的4/4或八小節的3/4。

5. Relevé半蹲於一位、二位和五位，雙腿伸直做，以及起自demi-plié。

配樂節奏：四小節的3/4或兩小節的2/4。

6. Pas de bourrée changé（換腳），en dehors和en dedans，結束於épaulement。

配樂節奏：一小節的2/4。

7. Pas de bourrée suivi en tournant；於五位半蹲在原地自轉。

配樂節奏：每一步為1/8（半拍）。

Allegro

所有跳躍先面向把杆，以雙手扶把學習。

1. Temps levé於一位、二位和五位。

 配樂節奏：一小節的4/4，稍後爲一小節的2/4。

2. Changement de pieds。

 配樂節奏：一小節的4/4，稍後做二至三個跳，每個爲1/4（一拍）。

3. Échappé於二位。

 配樂節奏：兩小節的4/4，稍後爲一小節的4/4。

4. Aassemblé（一年級只學習腿往旁踢的做法）。

 配樂節奏：一小節的4/4。初學分解動作如下：第一拍爲plié；第二拍將腳尖往旁滑至二位；第三拍跳起，雙腿凌空收攏五位再落下demi-plié於五位；第四拍伸直雙腿於五位。

 稍後變成：第一拍爲plié；第二拍跳躍並落下demi-plié；第三拍伸直雙腿；第四拍停頓。

5. Balancé。

 配樂：緩慢的3/4。

6. Sissonne simple。

 配樂節奏：一小節的4/4。

7. Jeté（只學習往旁的做法）。

 配樂：一小節的4/4。第一拍爲plié；第二拍將右腳往旁滑至二位；第三拍以左腿推地跳躍再落至右腿demi-plié，左腳於sur le cou-de-pied；第四拍於五位伸直雙腿。

8. Glissade（只學習往旁的做法）。

 配樂節奏：一小節的4/4。

9. Pas de basque（舞臺形式）。

 配樂節奏：3/4。

10. Pas de polka。

 配樂節奏：2/4。

11. 彈簧般的跳躍（有如踩跳板似地）於一位。

 配樂節奏：每個跳躍爲1/4（一拍）。

全踮動作（第二學期練習）

初期面向把杆，以雙手扶把練習，掌握動作後，移到教室的中間做。

1. Relevé成一位、二位和五位。
 配樂節奏：一小節的4/4。

2. Pas échappé起自一位和五位。
 配樂節奏：一小節的4/4。

3. Assemblé soutenu。
 配樂節奏：一小節的4/4。

4. Pas de bourrée changé（換腳）。
 配樂節奏：一小節的2/4或一小節的3/4。

5. Pas couru於一位，往前和往後。
 配樂節奏：每個動作為1/16（四分之一拍）。

6. Pas de bourrée suivi於五位，向旁移動。
 配樂節奏：每個動作1/16（四分之一拍）。

7. pas de bourrée suivi en tournant於五位原地自轉。
 配樂節奏：每個動作為1/16（四分之一拍）。

二年級

重複已學過的練習，動作數量逐漸增多並加快速度。藉由全腳和半踮的交替動作，以及全踮練習，鍛鍊腳掌和腳背力量。

扶把練習

重複一年級的練習，組合以全腳和半踮輪流動作，另外加上épaulement。

1. Battement tendu成小舞姿croisées、effacées和écartées。
 音樂節奏：一小節的4/4。

2. Battement tendu jeté成小舞姿croisées、effacées和écartées。

 音樂節奏：一小節的4/4。

3. 半蹠於五位的半圈轉，面向扶把和背對把杆，伸直腿和起自demi-plié。

 音樂節奏：4/4。

4. 各種小舞姿croisées、effacées和écartées，devant和derrière以腳尖點地；主力腿伸直，和plié。教師可將舞姿的練習加在某些組合的結尾。

5. 第三ports de bras。可為rond de jambe par terre練習的結尾，或與其它動作組合。動作時主力腿plié，動力腿往前或往後伸直、拉長並以腳尖點地。

 音樂節奏：兩小節的4/4。第一小節前彎和直起；第二小節後彎和還原。

6. Tombé和coupé半蹠（接在battement frappé和petit battement之後）。

 音樂節奏：一小節的4/4。

7. Battement soutenu至半蹠，做各方向en face，和舞姿croisées、effacées和écartées。初學以腳尖點地；稍後為45°。

 音樂節奏：一小節的4/4。

8. Battement frappé往各方向。學年開始以全腳和半蹠輪流動作；上學期結束時全部為半蹠。

 音樂節奏：2/4；稍後每個動作為1/4（一拍）。

9. Battement double frappé往各方向。學年開始以全腳和半蹠輪流動作；上學期結束時全部為半蹠。

 音樂節奏：2/4，每個動作為1/4（一拍）。

10. Petit battement sur le cou-de-pied。學年開始以全腳和半蹠輪流動作；上學期結束時全部為半蹠。起初為平均拍，稍後加重拍在前或後。

 音樂節奏：2/4，每個動作為1/4（一拍）。

11. Battement fondu往各方向。學年開始以全腳和半蹠輪流動作；上學期結束時全部為半蹠。下學期開始成小舞姿動作。

 音樂節奏：一小節的2/4。

 a）battement fondu加plié-relevé以全腳動作；稍後為半蹠。

音樂節奏：一小節的4/4。

b）battement fondu加plié-relevé和demi-rond de jambe以全腳動作；稍後爲半蹠。

音樂節奏：一小節的4/4。

12. Temps relevé 45° en dehors和en dedans以全腳動作；上學期結束時爲半蹠。

音樂節奏：一小節的4/4；稍後爲一小節的2/4。

13. Rond de jambe en l'air en dehors和en dedans以全腳動作；上學期結束時爲半蹠。

音樂節奏：每個動作爲2/4和1/4。

14. Battement relevé lent至90°往各方向和成爲大舞姿croisées、effacées和écartées，devant和derrière，attitudes croisée和effacée，以及第二arabesque。

音樂節奏：兩小節的4/4。

15. Battement développé往各方向和成爲所有大舞姿croisées、effacées和écartées，devant和derrière，attitudes croisée和effacée，以及第二arabesque。

音樂節奏：兩小節的4/4。

16. Battement développé passé（動力腿屈膝）往各方向和從一個舞姿到另一舞姿。

音樂節奏：四小節的4/4或八小節的3/4。

17. Demi-rond de jambe développé至90° en dehors和en dedans。

音樂節奏：兩小節的4/4。

18. Grand rond de jambe développé，en dehors和en dedans（第二學期做）。

音樂節奏：四小節的4/4。

19. Grand battement jeté往各方向和所有大舞姿croisées、effacées和écartées，devant和derrière，以及第二arabesque。

音樂節奏：2/4。動作爲1/4（一拍），再停頓1/4。

20. Grand battement jeté pointé往各方向和所有大舞姿croisées、effacées和écartées，devant和derrière，以及第二arabesque。

音樂節奏：一小節的2/4。動作爲1/4，再停頓1/4。

中間練習

如同扶把的練習，en face和épaulement，不做半蹠。

1. Battement tendu成各種大、小舞姿croisées、effacées和écartées，devant和derrière，第一、第二、第三和第四arabesques（先學會第四ports de bras然後才做第四arabesque）。
 音樂節奏：每個動作爲1/4（一拍）。

2. Battement tendu jeté成各種大、小舞姿croisées、effacées和écartées，devant和derrière。
 音樂節奏：每個動作爲1/4（一拍）。

3. Relevé半蹠於croisée和effacée四位，雙腿伸直和起自demi-plié。
 音樂節奏：兩小節的4/4和一小節的4/4。

4. Battement relevé lent至90°往前、往旁、往後和成爲各種舞姿croisées、effacées和écartées，devant和derrière，attitudes croisée和effacée以及第三、第一、第二arabesques。第二學期練習第四arabesque。
 音樂節奏：兩小節的4/4或八小節的3/4。

5. Grand battement jeté往前、往旁、往後和成爲各種舞姿croisées、effacées和écartées，devant和derrière，以及第一、第二和第三arabesques。
 音樂節奏：一小節的2/4。

6. Battement développé往前、往旁、往後和成爲各種舞姿croisées、effacées和écartées的devant和derrière，以及第一、第二和第三arabesques。下學期做第四arabesque。
 音樂節奏：兩小節的4/4或八小節的3/4。

7. 初級adagio：採用學過的各種舞姿、attitude、arabesque以及battement développé、relevé lent至90°等組合而成（第二學期才做）。
 音樂節奏：十六小節的4/4或更長。

8. Temps lié par terre加cambrés（軀幹向後和側彎）。

音樂節奏：四小節的4/4或十六小節的3/4。

9. 第四和第五種ports de bras。

音樂節奏：兩小節的4/4或八小節的3/4。

10. Pas de bourrée sans changé（不換腿）往兩旁和往前、後移動，以腳尖點地，稍後爲45°。

音樂節奏：一小節的2/4或一小節的3/4。

11. Pas de bourrée ballotté croisé和effacé往前、往後移動。初學以腳尖點地，加停頓；第二學期做45°。

音樂節奏：一小節的4/4。

Allegro

1. Glissade en face往前、往後，成小舞姿croisées、effacées和écartées，devant和derrière（下學期才學習成小舞姿的glissade）。
音樂節奏：一小節的4/4。

2. Double assemblé。
音樂節奏：一小節的4/4。

3. Assemblé往前、往後（初學爲en face；第二學期成小舞姿croisées和effacées）。
音樂節奏：一小節的2/4。

4. Grand changement de pieds。
音樂節奏：一小節的4/4。

5. Échappé從二位落單腿，另腿sur le cou-de-pied devant或derrière。
音樂節奏：兩小節的4/4；稍後爲一小節的4/4。

6. Grand échappé於二位。
音樂節奏：一小節的4/4和一小節的2/4。

7. Grand和petit échappé於四位en face，以及成爲小舞姿croisées和effacées。
音樂節奏：一小節的4/4和一小節的2/4。

8. Petit changement de pieds。
音樂節奏：一小節的2/4。

9. Jeté往旁，結束成爲小舞姿croisée，devant和derrière，以及en face。

 音樂節奏：一小節的4/4和一小節的2/4。

10. Pas de basque往前和往後。

 音樂節奏：兩小節的3/4；學年結束時爲一小節的3/4和一小節的2/4。

11. Sissonne ouverte往旁、往前和往後en face，以及成爲小舞姿croisées和effacées，完成時動力腿以腳尖點地；下學期做45°。

 音樂節奏：一小節的4/4。

12. Sissonne fermé往前、往旁、往後。

 音樂節奏：一小節的4/4。動作爲2/4（兩拍），接著以2/4自demi-plié伸直雙腿。

13. Sissonne成舞姿第一和第二arabesques向斜角線，其préparation和跳躍本身均爲舞臺形式。

 音樂節奏：一小節的4/4或一小節的3/4。

14. Pas de chat，爲舞臺形式。應與sissonne成第一arabesque（上述項目）組合著練習。

 音樂節奏：一小節的2/4或一小節的3/4。

15. Balancé和pas de basque轉身四分之一圈，爲舞臺形式。

 伴奏音樂必須選自經典舞劇之相關段落。

16. Temps levé sauté於四位。

 音樂節奏：一小節的4/4。

全踮動作

1. Relevé於四位en face，croisée和effacée。

 音樂節奏：一小節的4/4。

2. Échappé成四位croisée和effacée。

 音樂節奏：一小節的4/4。

3. Échappé從二位落單腿，另腿sur le cou-de-pied devant或derrière。

 音樂節奏：一小節的4/4。

4. Pas de bourrée changé（換腿）en dehors和en dedans，結束成小舞姿

croisée。

音樂節奏：一小節的2/4或一小節的3/4。

5. Pas de bourrée sans changé（不換腿）移向兩旁，以腳尖點地；上學期結束做45°。

音樂節奏：一小節的4/4或一小節的3/4。

6. Pas de bourrée ballotté往前和往後，動作結束成croisé和effacé，以腳尖點地。

音樂節奏：一小節的4/4。

7. Assemblé soutenu，完成爲小舞姿。

音樂節奏：一小節的4/4。

8. Glissade往前、往後和往旁，以及成各種小舞姿croisées、effacées和écartées。

音樂節奏：一小節的4/4和一小節的2/4。

9. Pas suivi和pas couru（沿斜角線練習）。

音樂節奏：每步爲1/16（四分之一拍）。

10. Sissonne simple，en face和épaulement。

音樂節奏：一小節的4/4。

11. 於五位自轉（pas de bourrée suivi en tournant）。

音樂節奏：一小節的4/4。

12. Pas suivi en tournant。

音樂節奏：每步爲1/16（四分之一拍）。

13. Sus-sous往前和往後。

音樂節奏：一小節的2/4。

三年級

開始以半踮進行中間練習；初學最簡單的en tournant動作；開始學習tours sur le cou-de-pied和擊打。動作的速度比二年級加快一些。

扶把練習

　　重複並加強二年級的半蹍練習。此時，rond de jambe par terre、battement frappé和petit battement已為1/4，可與1/8的動作混合練習，如：兩個各1/4（一拍）加上三個各1/8（半拍）。

1. 雙腿半蹍轉一整圈，面向和背對把杆。
 音樂節奏：一小節的4/4；學年結束時為一小節的2/4。

2. Battement frappé成舞姿croisées、effacées和écartées，devant和derrière。
 音樂節奏：每個動作為1/4。

3. Battement double frappé成舞姿croisées、effacées和écartées，devant和derrière。
 音樂節奏：2/4。

4. Battement fondu加plié-relevé和demi-rond de jambe往各方向以及成為各種舞姿。
 音樂節奏：兩小節的2/4。一小節2/4為battement fondu，另一小節2/4為plié-relevé加demi-rond de jambe。

5. Battement fondu tombé往旁、往前和往後。
 音樂節奏：兩小節的2/4。

6. Battement double fondu往各方向以及成為各種舞姿。第二學期，動作加上demi-rond de jambe，往各方向以及成為各種舞姿。
 音樂節奏：一小節的2/4為double fondu；另一小節2/4為demi-rond de jambe。

7. 90°的battement relevé lent和développé往各方向以及成為舞姿croisées、effacées和écartées，attitude croisée和effacée、第二arabesque，動作完成後再半蹍。
 音樂節奏：兩小節的4/4或八小節的3/4；稍後為一小節的4/4或四小節的3/4。

8. Battement soutenu至90°往各方向（第二學期成為各種舞姿）。
 音樂節奏：一小節的4/4；稍後為一小節的2/4。

9. Grand rond de jambe développé，en dehors和en dedans（第二學期為半

踮demi-rond de jambe）。

音樂節奏：兩小節的4/4或八小節的3/4。

10. 單腿的半圈轉（另腿抬起），en dehors和en dedans，以全腳動作，完成後再半踮。

音樂節奏：兩小節的2/4。半圈轉為2/4；再停頓2/4（半踮）。

11. Tombé加上半圈轉並變換sur le cou-de-pied的腳位，en dehors和en dedans。

音樂節奏：兩小節的2/4。半圈轉為2/4；再停頓2/4（與其他練習配合著做）。

12. Préparation和起自五位的tour。

音樂節奏：一小節的4/4。

13. Préparation和起自二位的tour（男班專用）。

音樂節奏：一小節的4/4。

中間練習

如同扶把的練習：以全腳動作然後再半踮，和全部為半踮。

1. Battement tendu和battement tendu jeté en tournant八分之一圈，en dehors和en dedans（第二學期做）。
 音樂節奏：2/4。

2. Battement relevé lent至90°往各方向以及成為舞姿，完成動作後再半踮（舞姿écartées和第四arabesque除外）。
 音樂節奏：兩小節的4/4或八小節的3/4。

3. Battement développé往各方向以及成為舞姿，完成動作後再半踮（舞姿écartées和第四arabesque除外）。
 音樂節奏：兩小節的4/4或八小節的3/4。

4. 第六種port de bras。
 音樂節奏：兩小節的4/4或八小節的3/4；稍後為一小節的4/4。

5. Grand rond de jambe développé，en dehors和en dedans，完成動作後再半踮。
 音樂節奏：兩小節的4/4或八小節的3/4；稍後為一小節的4/4。

6. Adagio採用已學會的各種舞姿、雙腿的五位轉、pas de bourrée以及其他動作所組成。

 音樂節奏：4/4、3/4或6/8。

7. Rond de jambe par terre en tournant八分之一圈（第二學期做）。

 音樂節奏：每次轉動為1/4。

8. Demi-rond de jambe於90°從舞姿到舞姿。

 音樂節奏：兩小節的4/4或八小節的3/4。

9. 起自二位、四位和五位tours的préparation，en dehors和en dedans。

 音樂節奏：起自二位和四位，為兩小節的4/4；

 起自五位則為一小節的4/4。

10. 單圈tour sur le cou-de-pied起自二位和五位，en dehors和en dedans。

 音樂節奏：如同préparation（第二學期做）。

11. Pas de bourrée dessus-dessous。

 音樂節奏：兩小節的2/4或兩小節的3/4。

12. Coupé運用在組合當中。

 音樂節奏：動作僅為1/8。

13. Glissade en tournant（先學習半圈轉；第二學期轉一整圈）。

 音樂節奏：兩小節的2/4；稍後為一小節的2/4。

Allegro

1. Temps levé於單腿。

 音樂節奏：2/4。每個跳躍為1/4（一拍）。

2. Sissonne ouverte成舞姿croisées、effacées和écartées於45°。

 音樂節奏：4/4。初學動作為一小節，加停頓；稍後為2/4，不停頓。

3. Jeté往各方向以及成舞姿移動（jeté porté）。

 音樂節奏：4/4；稍後為2/4。

4. Sissonne fermée往各方向以及成小舞姿。

 音樂節奏：一小節的2/4。

5. Sissonne tombée往各方向以及成小舞姿。

 音樂節奏：一小節的4/4或一小節的2/4。

6. Ballonné往各方向以及成小舞姿往前和往後（先學習原地動作；第二學期要移動）。

　　音樂節奏：一小節的4/4；稍後爲一小節的2/4或3/4。

7. Petit pas de chat，兩種做法（踢腿往後和往前）。

　　音樂節奏：一小節的4/4；稍後爲一小節的2/4。

8. Temps lié sauté，往前和往後。

　　音樂節奏：一小節的4/4或四小節的3/4。

9. Changement de pieds en tournant四分之一圈和半圈。

　　音樂節奏：一小節的4/4；稍後爲一小節的2/4；進一步，每個跳躍爲1/4。

10. Tour en l'air，男班動作（第二學期做，教師視狀況決定）。

11. Échappé battu成二位。

　　音樂節奏：一小節的4/4；稍後爲一小節的2/4。

12. Royale。

13. Entrechat-quatre。

14. 舞臺式sissonne成第一arabesque與pas couru。

全踮動作

1. Pas de bourrée dessus-dessous。

　　音樂節奏：兩小節的2/4或兩小節的3/4。

2. Jeté往各方向，原地動作和移動。

　　音樂節奏：一小節的2/4或一小節的3/4。

3. Pas de polka。

　　音樂節奏：2/4。

4. Échappé成二位en tournant四分之一圈。

　　音樂節奏：一小節的2/4。

5. Jeté fondu（沿斜角線邁步往前和往後）。

　　音樂節奏：一小節的2/4或3/4。

6. Glissade en tournant（先學習半圈轉；第二學期轉一整圈）。

　　音樂節奏：一小節的2/4或兩小節的3/4。

7. Préparation和tour起自五位。

　　音樂節奏：兩小節的2/4。

8. Pas de bourrée suivi稍微加快速度。

9. Sissonne simple en tournant四分之一圈，以同一腿踮立，往相同的方向轉動。

10. Changement de pieds。

四年級

　　練習半踮和全踮的各種轉身動作，藉此增強穩定性（aplomb）。培養手臂和軀幹的可塑性與表現力。

扶把練習

　　練習各種更複雜的組合；單腿的半圈轉；rond de jambe en l'air為1/4和1/8。

1. Flic-flac（不轉身）。

2. 半圈轉；動力腿向前或向後伸出45°，en dehors和en dedans。

3. 半圈轉加plié-relevé半踮；動力腿向前或向後伸出45°，en dehors和en dedans。

4. Battement fondu 90°。

5. Grand rond de jambe développé半踮，en face和從舞姿到舞姿，en dehors和en dedans。

6. Développé加plié-relevé往各方向和成為大舞姿。

7. Développé加plié-relevé並demi-rond de jambe，en face以及從舞姿到舞姿。

8. Développé ballotté。

9. Développé；動力腿向前或向後伸直，再慢轉en dehors和en dedans。

10. 起自五位的tour sur le cou-de-pied en dehors和en dedans，與各項動作組合著練習。

11. Temps relevé加tours的préparation，en dehors和en dedans。

12. 柔軟的battement，爲全腳動作。

中間練習

1. Battement tendu和battement tendu jeté en tournant 四分之一圈，en dehors和en dedans。

2. Rond de jambe par terre en tournant四分之一圈， en dehors和en dedans。

3. Jeté en tournant半圈，往旁移動，也做反方向。

4. Préparation，起自二位和四位的tours成爲à la seconde以及大舞姿，en dehors和en dedans；和起自四位tours en tire-bouchon的préparation。

5. Tour lent成爲各種大舞姿（先做半圈轉）。

6. 第六種port de bras結束成四位，爲大舞姿tours 的grande préparation，en dehors和en dedans。

7. 單圈tour sur le cou-de-pied起自四位和五位，en dehors和en dedans。

8. 雙圈tours sur le cou-de-pied起自二位（男班）；女班由任課教師決定。

9. Grand temps lié（至90°）於全腳，往前和往後。

10. Grand rond de jambe développé爲半蹬，en face和從舞姿到舞姿，en dehors和en dedans。

11. Pas de bourrée ballotté en tournant四分之一圈，成舞姿croisées和effacées。

12. Pas de bourrée changé（換腿）en tournant，en dehors和en dedans。

13. Pas de bourrée dessus-dessous en tournant。

14. Tour lent加passé於90°從舞姿到舞姿，en dehors和en dedans。

15. Pas couru編入組合中練習。

16. Assemblé soutenu en tournant往旁，半圈和整圈轉en dehors和en dedans。

Allegro

1. Pas chassé往各方向和舞姿（預先做sissonne tombée或développé tombé）。
2. Pas emboîté en face於45°，沿橫線往旁移動和沿斜角線往前、往後（先練習原地動作）。
3. Grande sissonne ouverte原地做各方向和舞姿。
4. Grand changement de pieds和petit échappé en tournant 四分之一圈；或由教師決定，半圈。
5. Assemblé於45°往各方向移動（assemblé porté），爲grand assemblé的預備練習。
6. 男班做tour en l'air。

擊打練習

1. Échappé battu雙擊打（複合式）。
2. Échappé battu落於單腿。
3. Entrechat-trois。
4. Entrechat-cinq。
5. Assemblé battu。

全踮動作

1. Pas de bourrée en tournant，所有的類型。
2. Coupé-ballonné往旁。
3. Échappé成四位en tournant四分之一圈；échappé成二位轉半圈。
4. Sissonne ouverte至45°原地做各方向和成舞姿。
5. Jeté成大舞姿，再plié於相同舞姿。
6. Changement de pieds en tournant。
7. Assemblé soutenu en tournant往旁，半圈轉en dehors和en dedans；第二學期爲整圈轉。

8. Sissonne simple en tournant 四分之一圈；學年結束時，轉半圈。

9. Préparation，起自四位tour sur le cou-de-pied，en dehors和en dedans。

10. 單圈tour sur le cou-de-pied起自四位，en dehors和en dedans，第二學期才做。

11. Grande sissonne ouverte原地做各方向和成爲舞姿。

五年級

　　熟練擊打技巧；從各種方式接tours；開始學習大舞姿的tours；培養肢體於各舞姿間轉換的柔順感與可塑性；開始發展大跳的騰空能力。

扶把練習

　　將起自temps relevé、二位45°和五位的tours組合在各種練習之中。

1. 單圈tour temps relevé，en dehors和en dedans。

2. 單圈tour起自二位45°，en dehors和en dedans。

3. Développé加快速（垂直的）balancé，於各方向和成爲大舞姿。

4. Développé加plié-relevé面向和背對扶把轉身。

5. Grand rond de jambe jeté en dehors和en dedans，
 初學爲4/4；稍後，2/4；學年結束時爲1/4。

6. Grand temps relevé en dehors和en dedans，
 初學爲4/4；學年結束時爲2/4。

7. Flic-flac en tournant，en dehors和en dedans，完成爲45°。

8. Battement battu往前和往後於épaulement effacé和croisé。

9. Grand battement jeté balancé往前和往後。

10. Grand battement jeté加快速développé（柔軟的battement）往各方向和成爲舞姿，也做半踮。

11. Développé tombé往各方向。

中間練習

Frappé、double frappé、soutnu至45°、petit battement要做en tournant的練習。

1. Grand temps lié（成90°）邁上半蹼。

2. Flic-flac en face en dehors和en dedans，完成爲45°的舞姿（不轉身）。

3. 慢轉，en dehors和en dedans，從一個舞姿成爲另一舞姿，軀幹也參與動作。

4. Battement divisé en quart（轉四分之一圈）往前和往後，en dehors和en dedans。

5. Tour sur le cou-de-pied起自各種方式：tombé、dégagé、temps relevé以及其他動作，en dehors和en dedans。

6. 雙圈tours sur le cou-de-pied起自二位、四位和五位，en dehors和en dedans。

7. Temps lié par terre加上單圈tour sur le cou-de-pied，en dehors和en dedans。
 配樂爲兩小節的4/4。

8. 單圈tour sur le cou-de-pied和en tire-bouchon起自一位、二位和五位grand plié，en dehors和en dedans。

9. Préparation，爲起自一位、二位和五位grand plié成大舞姿的tour，接著做大舞姿的tour lent，en dehors和en dedans。

10. Grand temps relevé en face，en dehors和en dedans。

11. Tour à la seconde起自二位。

12. Tour成大舞姿、en tire-bouchon和à la seconde，en dehors和en dedans，起自四位croisée和effacée。

13. Grand fouetté effacé，en dehors和en dedans，
 初學做4/4；稍後爲3/4；學年結束時爲2/4。

14. 義大利式grand fouetté en face，en dehors和en dedans。

Allegro

Échappé成四位和assemblé加做en tournant四分之一圈。

1. Double assemblé爲1/4（一拍）；assemblé各爲1/8（半拍）。

2. Double assemblé battu。

3. Jeté battu。

4. Ballonné battu往旁，原地和移動。

5. Brisé往前和往後。

6. Rond de jambe en l'air sauté，en dehors和en dedans，先從sissonne ouverte往旁於45°做起，再起自五位。

7. Grande sissonne ouverte往各方向移動。

8. Grand temps levé 成大舞姿effacées devant和derrière。

9. Sissonne fondue於90°往各方向和成各種舞姿。

10. Jeté fermée於45°往旁和成各舞姿。

11. Pas failli往前和往後。

12. Grande sissonne tombée往各方向和舞姿（接pas de bourrée往旁，沿斜角線或橫線移動）。

13. Grand temps lié sauté。

14. Jeté fondue於90°。

15. Grand assemblé起自各種預備動作：邁步-coupé、glissade、sissonne tombée、90°的développé-tombé croisé devant。

16. Grand jeté成attitude croisée和第三arabesque起自邁步-coupé；成attitude effacée以及第一和第二arabesques直接自五位和從coupé做起。

17. Grands emboîtés。

18. Sissonne simple en tournant和sissonne ouverte en tournant（男班）。

19. Cabriole成45°（男班）。

20. Fouetté成45°，四到八個tours。

全踮動作

1. Rond de jambe en l'air（單圈）en dehors和en dedans。
2. Jeté en tournant半圈，沿斜角線或橫線往旁移動，並做反方向。
3. Grande sissonne ouverte移至各方向和成舞姿。
4. 單圈tour sur le cou-de-pied起自四位和起自各種方式，en dehors和en dedans（雙圈，由教師視狀況決定）。
5. Ballonné croisé和effacé，往前和往後移動。
6. Tours glissade en tournant，沿橫線和斜角線往旁移動。
7. Grand battement往各方向和舞姿。
8. 連續的單圈tours sur le cou-de-pied起自五位 （四到八個），en dehors和en dedans。
9. Pas de bourrée suivi往各方向和循教室的大圓周移動。
10. 雙圈tours sur le cou-de-pied起自五位（由教師視狀況決定）。
11. Tour fouetté成45°，四個tours。
12. Petit changement de pieds沿斜角線移動和在原地en tournant。

六年級

　　學習起自各種前導動作的跳躍，培養大跳的凌空懸浮（ballone）能力。擊打組合更複雜而動作快速。

扶把練習

　　上一年tour練習，起自五位、二位和temps relevé，如今增加為雙圈tours並完成為大舞姿。Rond de jambe en l'air動作節奏為1/4、1/8和1/16；petit battement為1/8和1/16；grand battement為1/4和1/8。

1. Grand battement jeté passé於90°，往前和往後。
2. Développé balancé加快速demi-rond（d'ici-delà為「來回」之意）
3. Port de bras於半踮，往前和往後；另腿成90°。

4. Flic-flac en tournant從一個大舞姿到另一舞姿（初學不轉），en dehors和en dedans。

（Frappé、double frappé、fondu和soutenu、petit battement和rond de jambe en l'air要做en tournant的練習。）

中間練習

1. Flic-flac en tournant en dehors和en dedans，完成爲小舞姿。
2. Battement fondu至45° en tournant四分之一圈。
3. Battement battu往前和往後。
4. Grand battement balancé成二位，逐漸往下舞臺和往上移動。
5. Grand battement balancé往前和往後（由教師視狀況而定）。
6. Rond de jambe en l'air en tournant，en dehors和en dedans。
7. Grand temps lié （90°）起自五位做雙圈tours，en dehors和en dedans，往旁邁步爲單圈tour à la seconde或單圈tour en tire-bouchon。
8. 雙圈tours sur le cou-de-pied起自跳躍的各種位置 （例如：起自assemblé的五位，échappé的二和四位等）。
9. 起自二位、四位和五位的tour à la seconde、en tire-bouchon和tour成各種大舞姿。
10. 起自二位grand plié的單圈tour sur le cou-de-pied，en dehors和en dedans。
11. 起自一位和五位grand plié的雙圈tours sur le cou-de-pied，en dehors和en dedans。
12. 起自一位、二位、四位和五位grand plié的單圈tour成大舞姿，en dehors和en dedans。
13. Grand temps relevé加tours en dehors和en dedans（第二學期做）。
14. Battement divisé à demi轉半圈和一整圈，en dehors和en dedans。
15. Grand fouetté從croisé往前邁，成爲舞姿attitude effacée、第一和第二arabesques；以及fouetté從croisé往後邁，成爲舞姿effacée devant。
16. 軀幹成第一和第三arabesques前傾（penché）再還原。
17. Développé tombé往各方向和各種舞姿。

18. Quatre pirouettes：以grand port de bras爲préparation接單圈tour en dedans成大舞姿　（例如：tire-bouchon、à la seconde、第一 arabesque），和雙圈tours sur le cou-de-pied en dedans。

19. 雙圈tours sur le cou-de-pied完成爲大舞姿。

20. 起自coupé和直腿邁步接單圈tour成大舞姿，en dehors和en dedans。

21. Temps lié par terre做雙圈tours。

22. 義大利式adagio，以passé和轉體-fouetté（tour-fouetté）en effacé所組成。

Allegro

1. Sissonne simple en tournant，en dehors和en dedans。

2. Sissonne ouverte en tournant往各方向以及成爲各種小舞姿，en dehors 和en dedans。

3. Sissonne tombée en tournant往各方向以及成爲各種小舞姿，en dehors 和en dedans。

4. Temps lié sauté en tournant，en dehors和en dedans。

5. Double rond de jambe en l'air sauté，en dehors和en dedans。

6. Gargouillade（rond de jambe double），en dehors和en dedans。

7. Cabriole於45°往各方向以及成爲所有小舞姿（學年結束時男班做 90°；女班，90°僅向後做）。

8. Brisé dessus-dessous。

9. Pas ballotté（初學以腳尖點地，每個往前和往後動作之後加停頓；稍 後做45°）。

10. Emboîté en tournant往旁，半圈轉，沿橫線和斜角線移動（初學每個 動作之後加停頓）。

11. Jeté en tournant往旁，半圈轉，沿橫線和斜角線移動並做反方向（初 學每個動作之後加停頓）。

12. Grand pas de chat，兩種做法（踢腿往後和往前）。

13. Pas soubresaut往前和往後（初學階段不向後彎軀幹）。

14. Grand jeté起自pas couru、glissade、pas de bourrée或sissonne tombée-

coupée。

15. Jeté passé croisé和effacé至45°和90°起自邁步、sissonne tombée或pas couru往前和往後。

16. Grand assemblé en tournant往旁起自邁步-coupé（第二學期為起自 effacé沿斜角線往前和往後的邁步-coupé）。

17. Ballonné en tournant起自邁步做半圈轉。

18. Grande sissonne ouverte成大舞姿加半圈轉，移到一個或另個方向，en dehors和en dedans。

19. 義大利式grand fouetté sauté。

20. Grand fouetté sauté從croisé往前邁，成為舞姿effacée attitude、第一和第二arabesques；以及往後邁，成為舞姿effacée devant。

21. Entrechat-six（初學以雙手扶把練習）。

22. Tours sissonnes-tombées「小餅跳轉」（初學不旋轉）。

23. Tours chaînés，一連串做八個。

24. Échappé en tournant半圈和一整圈。

25. 雙圈tours en l'air（男班）。

26. 滑地跳（temps glissé）成舞姿第一arabesque，沿斜角線往前和往後移動。

全踮動作

將過去幾年學過的所有動作編成複雜而具舞蹈感的組合。

1. Double rond de jambe en l'air起自五位，和從sissonne ouverte做起，en dehors和en dedans。

2. 連續的tours en dehors起自dégagé，沿effacé的斜角線往前。

3. 連續的tours en dedans起自邁步-coupé（即tours piqués），沿effacé的斜角線往前。

4. 雙圈tours sur le cou-de-pied起自各種動作（如：從coupé、直腿的邁步、從tombé等），en dehors和en dedans。

5. Grand fouetté effacé，en dehors和en dedans。

6. Grand fouetté從croisé往前邁，成為舞姿effacée attitude、第一和第二

arabesques；以及往後邁，成爲舞姿effacée devant。

7. 義大利式grand fouetté en face。
8. 連續起自五位的tours en dehors沿斜角線往前。
9. Fouetté成45°，八個tours。
10. Tours chaînés沿斜角線和沿橫線往旁，一連串做八個tours。

　　附帶說明：盡可能將擊打和各種pas de bourrée加在六年級的全蹠組合裏練習。考慮到未來舞臺演出的實際需要，按照本年級教學大綱的內容，從經典劇目中摘取舞蹈動作組合，作爲課堂練習之用。

七年級

　　將過去幾年學習的教材磨練得細緻而完美；熟練古典芭蕾舞劇裏的所有基本舞步動作。

扶把練習

　　比過去的練習速度更快。
1. Rond de jambe en l'air於90°，en dehors和en dedans。
2. Grand fouetté en tournant從一個舞姿到另一個，en dehors和en dedans（轉體-fouetté）先以全腳做，稍後爲半蹠動作。

中間練習

　　在大的adagio中加入跳躍、雙圈成大舞姿的tours、從大舞姿接雙圈tours sur le cou-de-pied，en dehors和en dedans。
1. 成大舞姿的port de bras。
2. 成大舞姿的tours起自二或四位的échappé sauté和起自四位的sissonne-tombée，en dehors和en dedans。
3. Fouetté成45°，en dehors和en dedans，十六個tours。
4. Flic-flac en tournant從一個大舞姿至另一個，en dehors和en dedans。

5. 成大舞姿的雙圈tours起自二位和四位，en dehors和en dedans。

6. Grand fouetté en tournant（轉體-fouetté）從一個舞姿到另個舞姿，en dehors和en dedans。

7. 成大舞姿的tours起自一位、二位、四位和五位的grand plié，en dehors和en dedans。

8. Renversé croisé，en dehors和en dedans。

9. Quatre pirouettes，成大舞姿的雙圈tours。

10. Grande pirouette加relevé，八個tours（男班）。

11. 義大利式adagio，以第四種port de bras所組成。

Allegro

1. Jeté battu en tournant半圈，往旁移動。

2. Grand ballotté。

3. Grande sissonne soubresaut成各種舞姿。

4. Grande sissonne ouverte en tournant，en dehors和en dedans。

5. Grand fouetté effacé，en dehors和en dedans。

6. Grand rond de jambe en l'air sauté（單圈），en dehors和en dedans。

7. Grande cabriole成各種舞姿往前和往後（先學習從邁步-coupé做起，然後起自sissonne-tombée、glissade和grande sissonne ouverte）。

8. Grand pas de basque往前和往後。

9. Saut de basque起自邁步-coupé沿橫線往旁並做反方向轉身的練習；第二學期沿橫線和沿斜角線往旁，起自chassé和從pas de bourrée起。

10. Grand jeté passé往旁，完成為attitude croisée或成舞姿croisée和effacée devant。

11. Grande sissonne renversée，en dehors和en dedans。

12. Grand jeté renversé，en dehors和en dedans。

13. Jeté passé battu。

14. Sissonne ouverte battue（雙擊打）男班。

15. Cabriole fermée於45°和90°往各方向和舞姿。

16. Jeté entrelacé沿斜角線往effacé和croisé；沿橫線往旁（先學習從邁步

做起，然後起自pas chassé和pas de bourre）。

17. Sissonne fermée battue往各方向和舞姿。

18. Sissonne fondue battue於45°往各方向和舞姿。

19. Grand assemblé entrechat-six de volée。

20. Grand temps lié sauté en tournant（於90°），en dehors和en dedans。

21. Tours chaînés沿斜角線，往effacé和croisé。

22. Tours sissonnes-tombées（「小餅跳轉」）沿斜角線往effacé和croisé。

23. Sissonne en tournant雙圈（男班）。

24. Grand jeté pas de chat。

25. Grand fouetté sauté起自à la seconde完成爲舞姿attitude effacée、第一和第二arabesques。

全踮動作

1. 雙圈tours sur le cou-de-pied起自dégagé、邁步-coupé和tombé，en dehors和en dedans。

2. Fouetté成45°，十六個tours，en dehors和en dedans。

3. Tours chaînés沿斜角線，往effacé和croisé。

4. Tours en dehors起自dégagé沿斜角線往croisé。

5. Tours（piqués）en dedans沿斜角線往croisé。

6. 成小舞姿的單腿sauté，原地和沿斜角線移動，手臂有各種變化姿勢（第二學期爲en tournant，由教師視狀況而定）。

7. 連續起自五位的tours en dehors，沿斜角線往前移動，十六個tours。

　　附帶說明：更廣泛地運用擊打和pas de bourrée suivi，使組合富有舞蹈感。由於現階段的教學內容與舞臺實踐已大致相符，因此應該多學習經典劇目之選段和變奏。

八年級

進一步將動作焠鍊得精緻、完善，以符合舞臺要求。運用更深刻的音樂素材，編創富有舞蹈感的adagio（慢板）、allegro（快板）和全踮的動作組合；於發展精湛技巧之餘，兼顧表演藝術性的培養。針對學生的個別能力與天賦，施以特殊訓練。

扶把練習

在組合中加入45°的tour fouetté和grand fouetté en tournant。

中間練習

1. Grand fouetté en tournant（轉體-fouetté）從一個舞姿至另一舞姿，en dehors和en dedans。
2. 三圈tours sur le cou-de-pied起自二位、四位和五位，en dehors和en dedans。
3. Renversé en écarté en dedans起自第四arabesque；和en dehors起自舞姿croisée devant。
4. Grand temps relevé接雙圈tours。
5. 成大舞姿的grande pirouette加relevé（女班動作，四個tours）。

Allegro

1. Pas ciseaux。
2. Grand rond de jambe en l'air sauté（double，雙圈），en dehors和en dedans。
3. Grande cabriole成所有的大舞姿，連續數次（男班）。
4. Grande sissonne ouverte battue成大舞姿往前和往後（男班為雙擊打）。
5. Sissonne fondue battue於90°往各方向和舞姿。

6. Grande cabriole fouetté成第一和第二arabesques以及attitude effacée。

7. Grande cabriole fermée往前和往後。

8. Jeté par terre en tournant和jeté en tournant沿斜角線和循圓周的動作。

9. Grand jeté en tournant成attitude croisée和attitude effacée從sissonne tombée-coupée做起；成croisé和effacé起自sissonne-coupée dessous。

10. Pas de basque（沿斜角線的tours pas de basque加pas de bourrée）。

11. Brisé en tournant，轉八分之一和四分之一圈。

12. Tours sissonnes-tombées en tournant沿斜角線往croisé和effacé。

13. Révoltade完成為第三arabesque（男班動作）。

14. Grande sissonne à la seconde de volée en tournant en dedans起自coupé、往旁邁步、pas de bourrée和往前pas chassé沿橫線或斜角線移動。

15. Saut de basque完成為大舞姿起自邁步-coupé、pas de bourrée suivi和pas chassé循圓周移動。

16. Jeté entrelacé起自邁步、pas de bourrée和pas chassé循圓周移動。

17. 加擊打的jeté entrelacé往各方向完成為各種舞姿（男班動作）。

18. 加擊打的grand assemblé en tournant。

19. 不擊打的double grand assemblé en tournant（雙圈，男班動作）。

20. Grande cabriole double（雙擊打，男班動作）。

21. Grande sissonne en tournant雙圈完成為大舞姿（男班動作）。

根據學生的個別能力進行訓練

1. Grand jeté en tournant，循圓周（男班）。

2. Entrechat-sept和entrechat-huit（男班）。

3. Grande pirouette，男班連續十六個tours；女班連續四個tours。

4. Révoltade完成為第一arabesque（男班）。

全踮動作

1. Renversé en croisé，en dehors和en dedans。

2. 雙圈tours à la seconde和雙圈tours成各種大舞姿，起自四位、coupé、直腿邁步，以及從tombé接relevé。

3. Grand fouetté en tournant en dedans成第一、第三和第四arabesques以及 attitude effacée；而en dehors成大舞姿croisée和effacée devant。

4. Tours glissade en tournant循圓周（十六個tours）。

5. Tours en dehors起自dégagé沿斜角線往effacé為大舞姿effacée或écartée devant；沿斜角線往croisé為大舞姿croisée devant。

6. Rond de jambe en l'air單腿跳，沿斜角線移動 （四到八次）。

7. Ballonné單腿跳，沿斜角線往effacé和croisé成小舞姿移動。

8. Tours sur le cou-de-pied，動力腳不放下五位（連續十六個tours）。

根據學生的個別能力進行訓練 （女班）

1. 將各種tours編成組合循圓周做，例如： tours en dedans加chaînés以及 glissade en tournant。

2. Fouetté成45°，三十二個tours。

　　附帶說明：根據班上的程度和能力，從古典芭蕾舞劇和舞團保留劇目中選擇合適的段落，指導學生作個別練習。

關於作者

　　薇拉·科斯特羅維茨卡婭（1906生於聖彼得堡；1979卒於列寧格勒[26]），1916年進入劇院學校（今稱瓦岡諾娃舞蹈學院），接受為期七年的專業訓練。1917年春，俄國大革命爆發，她才一年級，是歐·普麗歐勃拉任斯卡婭的學生。最後兩年（1921-22和1922-23）受教於阿·雅·瓦岡諾娃，是瓦氏的首批畢業生之一。畢業展演時科斯特羅維茨卡婭由舞團演員彼·古雪夫伴舞，演出《黑暗王國》的雙人舞場景（《舞姬》最後一幕），旋即被馬林斯基劇院錄用為舞團演員。

　　不久即提升為領舞，擔任如《天鵝湖》中四大天鵝以及許多古典劇目的變奏角色；同時曾為巴蘭欽領導的「青年芭蕾團」舞者，在其編創的《普契尼拉》（史特拉汶斯基作曲）中擔任女主角可倫嬪。最終，不幸因罹患肺結核被迫退出舞臺。她在基洛夫舞團的十三年半工作期間，始終是瓦岡諾娃授課的「完美班」成員之一；此班乃為全團挑選出極少數最優秀的女舞者所設置之每日基訓課。當時在列寧格勒眾人交相惋惜，若非受限於衰弱的健康狀況，科斯特羅維茨卡婭必將成為卓越的首席芭蕾舞伶。

　　科氏的教學生涯開始於1936-37學年，在列寧格勒舞校帶領三年級女班。此時她甫自舞校附設、由瓦岡諾娃領導的師範教育系畢業，隨即被任命為教學委員會秘書，開始全心投入教學的研究工作；也就是致力於如何將各個舞步分解、採取何種順序以及如何進行教學。

　　當列寧格勒遭納粹包圍九百天而芭蕾舞團和舞校都撤退到烏拉山的彼爾姆時，科斯特羅維茨卡婭始終留守在城裡，為剩下的團員授課並擔任劇目教練，更組織了超過兩百五十場的小節目（集錦），為醫院裡的傷兵們演出。二次大戰時，她是「勞軍表演小隊」的積極組織者兼領隊，頻繁穿梭於戰火下的列寧格勒與拉多加湖之間，並在這些節目中表

26 譯注：聖彼得堡、列寧格勒為同一城市名稱，前者係帝俄時代之舊稱亦為現今所沿用；後者僅用於蘇維埃聯邦執政期間。

演民間（性格）舞來鼓舞士氣。

　　圍城解除了，她重返舞校爲戰後招收的第一批新生上課；同時還參加市民工作隊，擔任泥水匠，修復滿目瘡痍的列寧格勒城。當舞校整體自後方遷回原址，科斯特羅維茨卡婭才恢復她原本的中、高年級教師職務。

　　1947年瓦岡諾娃獲頒教授頭銜，同時在列寧格勒音樂學院創設和領導師範教育學系，科斯特羅維茨卡婭當即受恩師委派爲其教學助理。因此，科氏一面繼續舞校的教職，一面爲師範系學生們講授古典芭蕾的舞蹈教學法。1951年瓦岡諾娃辭世，科斯特羅維茨卡婭帶領學生直到畢業，然後關閉此系。

　　幾年後，列寧格勒舞蹈學校爲來自於蘇聯各地（包括莫斯科）的芭蕾教師開辦在職進修課程，由科斯特羅維茨卡婭負責授課。她在1958年晉升爲該校的資深教員兼資深教學法講師，1969年因膝蓋損傷退休，但仍繼續爲更遠道而來（包括蘇聯以外國家）的進修教師授課，並曾兩度前往莫斯科舞蹈學校，擔任古典芭蕾教學研討會主席。

　　除了與阿‧比薩列夫共同撰寫《古典芭蕾教程》以外，科斯特羅維茨卡婭也是《Temps Lié》和《古典芭蕾基訓100堂課》的作者，這些書都由紐約芭蕾教師兼古典芭蕾教學法權威約翰‧巴克英譯出版。科氏調教的出色學生包括佳‧孔里耶娃爲前基洛夫劇院首席芭蕾舞伶、現任該劇院（今稱馬林斯基劇院）舞團總教練、聖彼得堡音樂學院教授；瑪‧瓦希裡耶娃爲新西伯利亞芭蕾舞伶；劉‧阿許科洛薇裘爲立陶宛的維爾紐斯芭蕾舞伶；瑪‧薩比洛娃是第一屆（1969）莫斯科國際大賽獲獎者。[27]

　　阿列克謝‧比薩列夫（1909生於聖彼得堡；1960卒於列寧格勒）1928年自舞校畢業(師從弗‧潘納麻柳夫)，1928-1950年爲基洛夫劇院主要演員，擔綱角色包括《睡美人》的王子迪賽列、《勞倫希亞》的福朗多索、阿克提昂、《巴黎火焰》的演員、《蓋亞納》的阿爾曼、《神駝馬》的水中之王、《淚泉》的波蘭青年、《海盜》的商販、《天鵝湖》的三人舞等。1939-1960年分別任教於基洛夫劇院和芭蕾舞校。比

27 譯注：本文摘錄自英譯本「古典芭蕾基訓101堂課」（1979）：作者爲娜‧若斯拉芙列娃（N. Roslavleva，藝術學博士、芭蕾史學家兼評論員）。

薩列夫爲本書第一至七章作者，因其英年早逝，由科斯特羅維茨卡婭承
擔其未盡之功，獨自完成了此書的編輯與校訂任務。

譯後記

　　回想我初次接觸此書的英文版本《School of Classical Dance》，是在「舞蹈空間」舉辦的一次芭蕾舞師資進修課程。美籍教師（時隔多年，依稀記得其名為Ricky）授課時鄭重推薦這本由他的老師約翰・巴克譯著的俄羅斯學派的古典芭蕾教科書。這本書不僅開拓了我的視野，也啟動我對這門專業的求索歷程。

　　1987、88和90年，巴克先生三度來到臺北由我主持的「四季舞蹈中心」授課，並向我建議，今後若有機會應親自去俄國學習。從他口中，首次耳聞我未來的老師，曾獲頒蘇聯人民藝術家殊榮的佳布里耶拉・孔里耶娃（Gabriela Komlieva）。

　　若干年後，承台大、政大俄籍客座教授司格林先生穿針引線，於1992和93年冬，邀請佳比小姐（Miss Gabi為Gabriela的暱稱）為「四季舞團」排練經典芭蕾舞碼。1994年初，佳比小姐結束她第二次台灣的教學活動，我也告別家人隨同她和夫婿阿卡迪・索可洛夫（Arkady Sokolov-Kaminsky）——聖彼得堡音樂學院教授兼著名舞蹈評論家（我日後的博士論文導師）一道前往俄羅斯，展開了將近八年於聖彼得堡音樂學院的進修。2001年秋，當我離開俄羅斯時，已儼然成為這對慈祥、博學而無子女的藝壇佳偶最疼愛的女兒了！

　　2002年春，進入廣州芭蕾舞團暨廣州藝術學校任教，歷時四年半；對我而言，那是一段不算長，卻非常充實而寶貴的實踐過程。由於負責人和學生們的信任、配合，讓我得以暢快淋漓的一展所學，並磨練和積累教學經驗。

　　離開廣州返回臺灣與家人團聚，2006年秋，應北京舞蹈學院附屬中學邀約，前去為芭蕾舞系年輕教師們講授歷史生活舞（古典舞會舞蹈）的教材和教學法。一天，偶然與前輩曲皓老師談起我收藏的許多俄文芭蕾書籍，她睿智的提議我該從事翻譯。首先閃入腦海的，當然就是這本讓我獲益良多、由瓦岡諾娃的弟子：科斯特羅維茨卡婭和比薩列夫所撰

寫，堪稱舞蹈藝術教育的鉅作《俄羅斯學派之古典芭蕾教學法典》。

　　著手翻譯之初，我通過旅居紐約的學生王珮君，奇蹟似地與巴克先生重新連絡上；當他得知我的意圖，立刻數次發來電子郵件，提醒我翻譯時必須注意的事項，並且慨然允諾給予我所需的幫助！工作期間，巴克先生不時為我的提問釋疑，經常來信支持、鼓勵，最後更為中譯本作序。

　　這同時，我的舊時學生和舞友組織了一個芭蕾教師在職進修班，通過給這些求知慾強烈的學生們授課，與她們討論、解決教學上的問題，使我能夠更充份掌握書中內容。

　　兩年來，我的好友：廣州藝校資深芭蕾舞教師王建國和台南蘭陵芭蕾舞團的張錦嫻，陸續為審校譯稿付出大量心力，針對大陸和臺灣兩種中文版本的通順性，提出寶貴看法。

　　當出版前夕，專業素養卓越並以其對古典芭蕾之執著影響我一生的李丹老師，熱心的兩度為此書審稿。

　　去年夏天，我依舊返回彼得堡，看望那兒的俄羅斯雙親，在他們積極協助下，我不但取得合法的中文翻譯版權，還拿到一批來自於他們私人收藏的珍貴照片，為此書增色不少！

　　現在，這本書終於如我所願，分別以繁、簡體中文在臺灣和大陸出版。筆者由衷地向賜予幫助的各位師長和朋友表達誠摯謝忱，並且感激父母親的教養、培育以及丈夫在各方面的支持與成全。

　　最後，筆者衷心希望由於中譯版本的問世，使讀者與敝人一樣從中受益，進而達到前輩作者薇拉・科斯特羅維茨卡婭和約翰・巴克對此書的共同期許，為古典芭蕾舞蹈藝術的更新和成長盡力。

<div style="text-align: right">

李巧　於臺北

二零零九年五月底

</div>

國家圖書館出版品預行編目資料

俄羅斯學派之古典芭蕾教學法典／薇拉.科斯特羅
維茨卡婭,阿列克謝.比薩列夫作；李巧譯. --
　　二版 . --台北市：李巧, 2011.04 印刷
　　面；　公分
　譯自：School of classical dance
　ISBN 978-957-41-8045-5（精裝）
　1.古典芭蕾

976.62　　　　　　　　　　　　　100004929

俄羅斯學派之古典芭蕾教學法典

作　　者＝薇拉・科斯特羅維茨卡婭、阿列克謝・比薩列夫
譯　　者＝李巧

總 經 銷＝幼獅文化事業股份有限公司
地　　址＝10045 台北市重慶南路一段 66-1 號 3 樓
電　　話＝(02)2311-2832
傳　　真＝(02)2311-5368

印　　刷＝欣佑彩色製版印刷股份有限公司
定　　價＝420 元
二　　版＝2011.04　　四刷＝2017.12
書　　號＝997038